移地花競豔

簡秀珍 著

臺灣亂彈戲的敘事結構與地方特色

目次

表目錄

圖目錄

推薦序

邱坤良

（國立臺北藝術大學戲劇學系名譽教授）

　　北管亦稱亂彈，是臺灣民間最普遍的戲曲，大致上用於擺場出陣的音樂演奏稱北管，作為戲劇演出的稱亂彈。北管在民間活動頻繁，但文獻資料不多，清代文獻（如羅大春的《臺灣海防並開山日記》）偏重在宜蘭西皮福路的械鬥，日治時期也出現一些來自地方警察、通譯的調查報告，學術研究起步較晚。1976 年王振義的碩士論文《北管音樂研究》（中國文化學院藝術研究所音樂組）算是第一部北管專著。1980 年代末，北管相關研究論文才逐漸增多，絕大多數是以北管音樂為重點，研究者程度與論文品質參差不齊。1990 年代初期，秀珍採集大批田野資料，再以文獻印證，以家鄉的羅東福蘭社為研究個案，探討這個古老社團的歷史、系譜與表演活動，完成碩士論文《臺灣民間社區劇場──羅東福蘭社研究》（中國文化大學藝術研究所戲劇組，1993），為北管子弟團研究掀開新頁，獲得學界極高的評價。

　　1994 年她考取教育部公費留學獎學金，次年赴巴黎第七大學就讀，行前我叮囑她眼界要放寬，多了解當地學術研究狀況，也要接觸當地的劇場藝術，多看多學習。她「遵從師命」，五年留學生涯無經濟上的顧慮，得以在上課之餘，四處看表演，寫了十幾篇當代戲劇、舞蹈的演出報導，文章中特別關注異文化的表演傳統如何介紹給另一個世界的觀眾。

　　最後她在法國仍以宜蘭的北管發展與社會變遷為題，撰寫博士論文，她在異國學術氛圍下的思考，很清晰看到未來的學術之路：建立完整的區域北管史，進一步推動北管傳承，為開創它的新局做準備。

　　2000 年回到臺灣後，秀珍在臺北藝術大學傳統藝術研究所、傳統音樂學系任教，期間仍舊致力研究工作，持續訪問傳統戲曲的子弟、藝人，除了

做田野調查，執行相關研究案外，出版了《臺灣偶戲走向世界舞台──班任旅東遊記（合著）》、《臺中縣志藝文志（表演藝術）》、《開枝散葉根猶在──宜蘭總蘭社的繁華與衰微》等專書，並在北管總綱外，把研究觸角延伸到臺灣日治時期的兒童劇、青年劇、藝能活動與跨國表演團體等開創性議題。

　　秀珍的個性質樸無華，治學認真、踏實，她最近出版的新書《移地花競艷──臺灣亂彈戲的敘事結構與地方特色》，採用大量的北管手抄本作為研究素材，並運用了方志、報紙、日記、藝人訪問等資料，結合了一些西方理論，有意識地將總綱文本內容的討論與臺灣的歷史背景、民眾生活連結，讓人讀來分外親切，法國自由、開放，但又嚴謹的學術風氣，顯然有助於開拓她的研究視野，領悟了善用理論作為工具，卻不被理論捆綁的原則。秀珍在這本書中發展出「戲曲形態學」理論，借鑒「佩利－洛德」（Parry-Lord）的口傳文學創作機制的概念，運用克莉斯蒂娃（Julia Kristeva）、巴特（Roland Barthes）等人的「互文性」觀點等，以不同角度研究臺灣戲曲少為人注意的層面。和現有一般專注總綱劇情或是音樂分析的研究論著相較，秀珍的《移地花競艷》以寬廣的角度，扎扎實實地探討北管總綱與亂彈戲表演之間的辯證，開拓了北管學術研究的新視野、新方向與新方法。

自序

從小，我對「故事」特別感興趣。由於表姊訂閱《國語日報》、《王子》，我的閱讀來源一直不虞匱乏，待小學三年級發現有「書店」這種地方後，每週的零用錢就固定「進貢」，以換取一本薄薄的童話或民間故事。稍長，家裡的《中國時報》與《中華日報》成為我日日翻閱的對象。1978年，在《時報》〈人間副刊〉讀到當時獲得第一屆報導文學獎首獎的〈西皮福路的故事〉，對作者四處訪問後撰寫「故事」覺得很有趣，閃過：「以後有機會也來玩一玩」的念頭。沒想到一意念竟成一種子，十幾年後，竟然真的拜入這篇文章的作者——邱坤良老師門下，也走上研究「北管」的奇幻道路。

相較於對文字的親近，平時的我不愛說話，幸好「田野調查」連結起我與他人攀談的路徑，因為談的是「北管」，報導人分享的大多是快樂的記憶。自1991年夏天擇定了以「羅東福蘭社」（下稱福蘭社）為碩士論文主題後，我一步一步從口述歷史裡構築起家鄉的立體畫面，也對戲曲能否反映臺灣人的心靈狀態深感好奇。

研究「北管」相關主題迄今已近三十年，雖然發表成果的速度緩慢，卻因一路上得到太多人的幫助而不曾想要放棄，倘若生命是由時間連綴而成，那麼報導人以他們的生命協助我建構研究，此等恩澤，何其寶貴！有幸在二十世紀最後的十年起，與一些經歷過日治時代的長輩相會，甚或目睹他們的演技，體驗臨場的感動，我慢慢認知自己終將像座橋，或像個說故事的人，讓無緣遇到那些長輩的後生，可以透過我的轉述，對過去的時代、先賢的行止有所了解，甚至跨越時空展開對話。這本看似嚴肅的《移地花競艷——臺灣亂彈戲的敘事結構與地方特色》雖未必能對此目標達成立竿見影的效果，卻是我研究的初衷。

從探訪仙逝的黃旺土（莊進才藝師的老師）先生府上，其哲嗣黃浩鎰

說：「過年前打掃『剛好』看到一冊福蘭社的相簿」，並主動借我翻拍開始，就覺得這一切不是「巧合」那麼簡單。玄妙點來說，應該是家族中死於西皮福路之爭的曾伯祖簡接生已過世百年，某種結界消失，我們不再對北管聽若罔聞，視而不見。《移地花競艷》承載了三十年來北管前輩們對我的信任與善意，在宜蘭曾與我說過「亂彈戲」、「子弟戲」的有：簡焰山、劉黃萬、游振榮、何旺全、林溪泉、張阿天、林金水、賴文榮、張昭良、邱水金、盧開明、黃阿坤、廖銀章、陳阿養、李三江、游丙丁、林松輝、沈新富、林石發、張建勳、姚財壽、李財福等先生與呂仁愛女士。近二十年來，在研究上遇到問題時常徵詢「漢陽」的莊進才、李阿質、李美娘老師。謝謝莊老師提供演出紀錄與莊、李兩位老師為我說戲，我才能完成〈從「傳仔戲」論臺灣亂彈戲裡的活戲演出〉一文，他們總是笑咪咪地回答我的詢問，能與兩位傑出的藝術家同為鄉鄰，深感榮幸。

我學習北管音樂的時間非常晚，回臺數年後，才在「大師兄」劉世發的催促下，到客家會館隨邱火榮老師學習了幾期北管音樂，雖深切體認到自己無可救藥的笨拙，但也從合奏中稍解「迌迌」的樂趣。邱老師的高超技藝眾所皆知，更令人佩服的是他教學條理分明，非常有耐心，時時關照我與學生的需求。

碩士班時初識劉玉鶯老師，當時她在羅東的歌仔戲團「建龍」搭班，人稱「北管至尊」的何旺全先生向我稱讚她的演技，說她是「戲狀元」。我也曾請她到校示範，老師融入感情、聲淚俱下的表演，讓原本竊竊嬉鬧的戲劇學系學生頓時肅然，使我確認優秀的表演能夠打破世代的藩籬。

2009 年在進行《臺中縣志・表演藝術》撰寫時，訪問了潘玉嬌老師，無意中談到《打登州》中的「程咬金假童（丑）」，老師馬上流利地說起程咬金的臺詞，其與李阿質老師所說者的高度雷同，破除我原本以為總綱中記載「小花便白」必然是即興的預設立場，對我撰寫〈臺灣亂彈戲《打登州》中的地方特色〉大有助益。

上述前輩與彭繡靜老師、王慶芳老師的教學或演出經驗，使我能夠完備〈戲曲的互文性、「番」漢想像和觀演的性別意識〉和〈從「傳仔戲」論臺灣

亂彈戲裡的活戲演出〉的論述。

　　早年要以北管手抄本為研究材料，首先必須獲得擁有者的信任，再來便是要有耐性辨認那些多半龍飛鳳舞的字跡。而我何其有幸，在碩士班階段初接觸的福蘭社部分總綱是由林靜波先生以俊秀的筆跡抄寫（另一位是何添旺先生），我才能在大量閱讀後醞釀出「套語」與「主題」的概念，並且在無字幕的年代掌握演出的內容。謝謝當時「監督」我使用總綱的邱水金老師，多年來他總是提醒我勿忘初心。本書也參考了我未曾謀面的葉美景老師手抄本，感謝典藏單位臺北藝術大學傳統音樂學系供我研究使用，也期盼葉老師留下的大量北管總綱能夠提供更多表演者、研究者運用，不僅作為文獻茕茕獨立。

　　本書論文的產出得感謝相關研討會主辦者、學刊主編的邀稿，包括陳芳英、張啟豐、林鋒雄、陳進傳、林鶴宜、細井尚子、徐亞湘等位老師。寫作期間也得到田仲一成、林國源、海震老師與已逝「筆友」謝水森阿伯的鼓勵，李殿魁老師的提點與王玉玲、許書惠小姐的協助。十餘年來認識的年輕朋友如楊巽彰、黃勃翰、謝琼琪、蔡晏榕、鍾繼儀也是我請益的對象。繳交初稿前，多虧好友陳彥仲協助校閱、提供意見，黃勃翰、何蕙君幫忙整理書目。逾半年的編校期間，謝謝劉育寧小姐參與校對，北藝大出版中心汪瑜菁小姐以她的明快開朗，屢次將陷入校稿黑洞的我拯救出來。也感謝國立傳統藝術中心提供新美園《鬧西河》影片的原始檔案供我截圖使用。

　　多年後，才知道並非人人都能得遇良師。近十年來，每次見到邱坤良老師，他就會問我升等論文完成了沒？老師的關切還是不能推動我的龜步加速，但如今總算達成初步目標。從老師的序文中發現他在百忙之中依舊關注我的研究狀況，實在令人感動。

　　在書稿整理期間，得知博士論文的指導教授 Michel Cartier（1934-2019）先生去世的消息，心中追悔不已，回臺後疏於聯絡，如今再也無法當面向老師表達謝意與敬意了。Cartier 先生對於我的研究課題抱持高度的興趣，並且全力支持，他耐心地批改我的論文，始終和顏悅色等待我的成長。老師淵博的學識，敏銳的洞察，在「工作時工作，玩樂時玩樂」的生活方式是我所

嚮往的。對老師的歉疚已無法補償，只能懷著報恩的心情努力修改學生的論文，以回報於萬一。

將研究心得化為文字的過程裡，除了得面對自我的挑戰外，還有無法經常與家人相聚的糾葛，家人雖然冀盼我時常返鄉，卻對我的失約從不責難。父母年事已高，近年甚至有危篤之時，弟弟阿凱、阿傑與弟妹們在家鄉擔負起照顧父母、姪女的責任，是我能在外地安心生活的重要後盾。姪女們的存在，提醒我要當一個好的大人，也使我思索如何激發年輕一代對臺灣文化的興趣，能夠攜手度過她們的童年，非常開心。還要感謝疼愛我的素琤、素玫姑姑，常常幫我修改英文摘要。待我如親人的英戀、惠玉、惠娟、孟緹，她們總是擔憂著我的健康，始終以溫暖的友誼滋潤著我。

作為不捨「北管」消失的一員，我也許永遠難以成為「爆發力」強的研究者，但仍將盡己所能，與那些共同為此未竟之業努力的朋友們，為我們的所愛及其相關的文化環境續添薪火。

緒論

　　康熙五十四年（1715）貴州人周鍾瑄來到臺灣擔任諸羅知縣，次年開始編修的《諸羅縣志》寫道：「夫衣飾侈僭、婚姻論財、豪飲呼盧、好巫信鬼觀劇，全臺之敝俗也。」[1] 當時與民眾生活緊密的看戲活動，就知縣大人看來與賭博、喝酒一樣，也是臺民的「陋習」之一。康熙年間，民眾看的應該不是亂彈戲，可能是較早傳入的七子戲。亂彈戲何時來到臺灣，可以從兩方面來觀察：一是北管音樂傳入的時間，目前臺灣歷史最悠久的北管曲館彰化梨春園成立於嘉慶十六年（1811）。[2] 另一個是尋找「官音」演出的時間，現今最早的紀錄是臺南武廟道光十五年（1835）的「武廟禳熒祈安建醮牌記」有：「開演官音班九檯半，佛銀八十二元。」[3] 其他如日本人統治臺灣後整理的《臺灣私法》中的規約書[4]、緣簿[5] 都在更晚的咸豐、光緒年間。

　　儘管上述有相關的文獻可以推測，但清代可確切找到名稱的亂彈戲班，有自霧峰林家頂厝林文欽家班而出的「詠霓園」，約成立於光緒十六年（1890）前後，[6] 而邱坤良主持的《臺灣地區北管戲曲資料蒐集計畫》（1991）中，最早可追溯到的亂彈班是宜蘭的「江總理班」，這是清朝紅水溝堡鹿埔庄龍目井（在今宜蘭冬山鄉）的總理江錦章（1849-1916）出資雇用伶人所組的戲班。江錦章出身有錢有勢的富農家庭，在光緒十六年（1889）錄用為

1　（清）周鍾瑄：《諸羅縣志》（臺北市：臺灣銀行經濟研究室，1962 年），頁 136。

2　國家文化資產網，梨春園曲館：https://nchdb.boch.gov.tw/assets/overview/historicalBuilding/20060926000002。徵引時間：2019 年 7 月 10 日。

3　不著傳人：《臺灣南部碑文集成》（臺北：臺灣銀行經濟研究室，1966 年），頁 610。

4　如〈天公壇爐下同人規約書 議捐天公壇，恭祝聖誕生息序〉，見《臺灣私法人事編》（臺北：臺灣銀行經濟研究室，1961 年），頁 320。

5　緣簿為光緒己亥年的紀錄。不著傳人：《臺灣私法商事編》（臺北：臺灣銀行經濟研究室，1961 年），頁 20。

6　〈詠霓園南行〉，《漢文臺灣日日新報》，1905 年 7 月 7 日，5 版。

東勢六堡總理，[7] 戲班可能是在他擔任總理後組成的，除供自家人觀賞外，亦由冬瓜山（今冬山）的保正對外負責經營，演出營利，[8] 該班的演員有小生憨仔、老生陳河枝、旦角阿福、大花益仔、小丑阿水等，約在 1910 年代初期解散。[9] 江錦章、江錦華兄弟都列名羅東福蘭社的先賢圖，[10] 他們與這個宜蘭溪南歷史最悠久的福路派子弟團 [11] 應有往來。

　　以「北管」與「官音」為線索，是因為臺灣亂彈戲是以北管音樂做為伴奏的戲曲，音樂稱「北管」，戲曲為「亂彈」，演出使用官話與白話（即方言，通常是閩南語）。名為「北管」，是為與更早傳入的泉州閩南語系「南管」音樂對照，北管的內容包含崑腔、吹腔、梆子腔、皮黃及一些民間小戲、雜曲，兼蓄雅部與花部諸腔音樂，承載戲曲史上各聲腔流變發展的軌跡。[12] 臺灣亂彈戲主要含括「西皮」與「福路」[13] 兩大聲腔系統，也稱為「西路（新路）」與「古路」，福路大致屬於亂彈腔系，西皮則以皮黃腔為主，並包含一些吹撥腔的成分。[14]

　　若以「花部亂彈」的角度來看，臺灣的亂彈腔系劇種應包括亂彈戲、四平戲、京劇（正音）、豫劇等。中國浙江也有許多在地名後加「亂彈」的劇種，如溫州亂彈（今甌劇）、紹興亂彈（今紹劇）等。從臺灣總督府文教局 1928 年出版的《在臺灣的中國戲劇與臺灣戲劇調查》（《臺灣に於ける支

7　參見臺灣總督府：《臺灣列紳傳》（臺北：臺灣日日新報社，1916 年），頁 69。「東勢」指今蘭陽溪以南地區，當時以十家一牌，十牌一甲，十甲一堡，六堡共有 6000 戶。

8　邱坤良主持：《臺灣地區北管戲曲資料蒐集、整理計畫期末報告》（未出版，1991 年），頁 150。

9　邱坤良：《舊劇與新劇──日治時期臺灣戲劇之研究》（臺北：自立晚報，1992 年），頁 158。

10　簡秀珍：《臺灣民間社區劇場──羅東福蘭社研究》（臺北：中國文化大學藝術研究所碩士論文，1993 年），頁 209。

11　請見下文解釋。

12　邱火榮、邱昭文編著：《北管牌子音樂曲集》（臺北：國立傳統藝術中心籌備處，2000 年），頁 2。

13　福路亦寫作「福祿」，後者多見於清朝與日治時的文獻，今人多寫作「福路」。

14　蔡振家：《臺灣亂彈戲西路鑼鼓的戲劇運用》（臺北：國立藝術學院傳統藝術研究所碩士論文，1997 年），頁 29。亦請見本書頁 44-46 的討論。

那演劇及臺灣演劇調》）[15]，可發現日治時期臺灣亂彈班命名以「陞」（如大榮陞）、「班」（如大破布班）為多，但也有難以歸類，如「豐吉祥」等（不過民間常習稱偏名，如「大榮陞」稱為「阿食仔班」），其下演出的「種類別（劇種）」標記為「亂彈」。1970 年代開始有臺灣學者以「北管戲」稱北管音樂伴奏演出的戲曲，[16] 但大家知其指的是「亂彈戲」。昔日亂彈班眾多時，以「亂彈戲」、「北管戲」區分為職業與業餘演出，或許是一種習慣，但筆者自 1980 年代晚期開始接觸的職業戲班，如「新美園」、「亂彈嬌」、「漢陽」，皆加上「北管劇團」定名。為方便行文，並與中國的亂彈聲腔劇種區分，本書以「臺灣亂彈戲」、「北管戲」兩個名詞交互使用，但其指稱的內容相同。

　　亂彈戲在臺灣的興盛與各地蓬勃發展的北管子弟團密切相關。「子弟團」指的音樂或戲曲業餘參與者──「子弟」合組的團體，他們練習的空間稱為「曲館」。臺灣各地的音樂類社團以北管最多，遂有人將北管子弟演出的亂彈戲稱為「子弟戲」。1970 年代本地轉型為工商業社會之前，各地可見的北管子弟團培育了許多懂得「看門道」的觀眾，亂彈班的表演者因而戰戰兢兢，不斷提升表演水準。戶外廟會是北管戲最常出現的演出空間，上演數代表演者持續編修的成果，也散播戲劇文本（dramatic text）的思想內容。相較於亂彈戲傳播時間的綿長，其戲劇文本的研究卻非常有限，主要原因在不管傳承的藝術家是否識字，口耳相傳依舊是教學的主要方式。職業班或子弟團因應需要，可能會將演出內容書寫下來，這些「口語衍生的文本」（oral-derived text）[17] 稱為「總綱」（tsong-kang，或寫為「總江」）。試圖以文字保存活生生的舞臺表演，天生便有許多侷限：最明顯的是小花長篇的諧趣言語，通常僅以「白話」或「白話不盡」帶過；同一個音樂符號包含不同的唱腔

[15] 臺灣總督府文教局社會課：《臺灣に於ける支那演劇及臺灣演劇調》（臺灣總督府文教局，1928 年），頁 1-13。

[16] 參見曾永義：〈皮黃腔系考述〉，《臺大中文學報》第 25 期（2006 年 12 月），頁 230。

[17] 「口語衍生的文本」一詞為 John Miles Foley 使用的名詞，指的是最終無法確定來源的手稿或刻本，但仍舊可以表現口頭傳統特性者。參見 Foley, John Miles. *Traditional Oral Epic: The Odyssey, Beowulf, and the Serbo-Croatian Return Song.* (Berkeley: University of California Press, 1990), p.5。

板式，如果沒有點板難以分辨，得由老師說明才能確定；牌子、鼓介的標記非常精簡，除了特別作為教材者外，通常不會在唱詞旁註明工尺譜，遑論記載身段動作。這或許是呂錘寬說：「當前的北管戲研究，主要為對唱腔的蒐集與整理，並做初步分析，至於劇本、身段方面，幾乎尚無系統且深入的研究」[18] 的原因。

　　北管戲的口語紀錄形式除了總綱外，還有僅記載單一行當唱詞、臺詞的「曲片」（khik-pînn）。在沒有影印機、複寫困難的年代，演員在排練的過程中，自然知道與他人接續的順序，不會因為沒有總綱而困擾，甚至他們會覺得自己的部分都不一定學得全，並不需要知道全部的內容。[19] 由於「曲片」屬於私人學習之用，反倒不如從某些子弟團借出或流出的總綱來得常見。[20]

　　昔日北管圈大多將總綱視為團體的重要資產，除非彼此有相當的交情或是著眼於互抄互利，通常不會輕易示於外人。近年透過國家文化資料庫[21]、南北管主題音樂知識庫[22]、彰化南北管音樂戲曲館、臺灣戲劇館等蒐集，或相關計畫成果的出版，原本的封閉性雖被打破，但若沒有親身學習，依舊難以掌握實際表演的全貌。屬於歷代集體創作的總綱與「曲片」多以手抄本形式存在，字跡雖不一定潦草，但常採用簡字、俗字來記錄發音，與一般劇作家作品不同，有時文意不通，又無句讀，常讓讀者備感困難，兼以音樂標注簡略，很難自行辨識學習。缺乏注解、直接數位化的手抄本，或有保存文獻的功能，但對劇種保存功用不大。李殿魁在〈讀戲曲館出版的集樂軒楊夢雄北管抄本〉中提到：「近年來政府花錢將許多老抄本數位化，好像可以保存傳世，但沒有仔細整理、解讀、傳習，只是做了一大堆的白工，徒然浪費公

18　呂錘寬：《北管古路戲的音樂》（宜蘭：國立傳統藝術中心，2004 年），頁 11。

19　這是筆者長年與子弟聊天所得。

20　如陳秀芳所編的《臺灣所見的北管手抄本》三冊，此外國立臺北藝術大學、彰化縣文化局南北管音樂戲曲館、宜蘭縣臺灣戲劇館亦有收藏北管劇本，國家文化資料庫也將各縣市文化局蒐羅的劇目數位化。2005 年連續有范揚坤、林曉英編著的《亂彈樂師的秘笈：陳炳豐傳藏手抄本》（苗栗：苗栗縣文化局）及范揚坤編的《集樂軒‧皇太子御歸朝殿下抄本》、《集樂軒‧楊夢雄抄本》（彰化：彰化縣文化局）兩冊出版。

21　國家文化資料庫：http://nrch.moc.gov.tw/ccahome 。

22　南北管主題音樂知識庫：https://nanguanbeiguan.ncfta.gov.tw/zh-tw 。

帑，而無可預期的成果。」[23] 可謂一針見血。

　　1991 年我從研究羅東福蘭社的歷史、北管總綱與演出，開始與此領域結下不解之緣，關於歷史研究已有相關的書籍 [24] 發表，然而關於戲劇文本與表演文本的方面，每一主題都各有關卡必須突破：有些是方法學的重新思量與改用，有些是比較資料蒐羅困難，有些是需要轉換俯瞰角度……。如同我曾藉由博士論文研究北管社團從清朝到二十世紀的發展，探尋該樂種與劇種由盛轉衰的原因 [25]，筆者也想追尋臺灣亂彈戲在近兩百年裡，是否已因本地社會、風土的影響，產生不同於他處的地方特色？相較於其他劇種，北管戲少有新創劇目的情形令人不解，因觀察到總綱中套語與主題運用頻繁，在研究初期便希望將其結構化整理，作為未來新創劇本的養分。隨著對「傳仔戲」此一課題的鑽研，我逐漸了解亂彈班曾有改編演義故事或借用其他劇種劇目演出「活戲」的情形，而演員之所以具備此等能力，是由於他們已掌握戲劇在自報家門、場景處理、應對方式時一定數量的模組處理。昔日藝人以大量的觀看、演出，累積「腹內」，面對演出機會稀少的當代，若能整理總綱中的組成元素，如套語、主題與敘事結構，並透過演出或老師對總綱中簡略記載部分的說明與示範，新一代的學習者才能事半功倍。

　　儘管接觸手抄本的時間不短，但終於意識到總綱只是戲先生口述演出的書寫紀錄這件事，是在 2009 年於保安宮觀賞「漢陽」演出《打登州》[26] 之時。過去對《打登州》總綱上三大字「假童科」不求甚解的我，被李阿質老師那段精彩的「程咬金假童」一棒打醒，也讓我留意到將總綱視為「作品」（oeuvre）的不當。

23　李殿魁：〈讀戲曲館出版的集樂軒楊夢雄北管抄本〉，《彰化藝文季刊》第 45 期（2009年），頁 24。

24　如《環境、表演與審美──蘭陽地區清代到 1960 年代的表演活動》（臺北：稻鄉出版社，2005 年）、《開枝散葉根猶在──宜蘭總蘭社的繁華與衰微》（宜蘭：國立傳統藝術中心，2015 年）。

25　Jian, Hsiu-Jen. *Développement du Théâtre de Communauté Beiguan et Transformations Sociales à Taïwan: le Cas de la Région de Yilan, Nord-Est de Taïwan* (Thèse de Doctorat en Etudes de l'Extrême-Orient. Paris: Université Paris 7-Denis Diderot, 2000).

26　這是 2009 年 3 月 31 日在臺北保安宮保生文化祭家姓戲的演出節目。

　　法國的符號學家巴特（Roland Barthes，1915-1980）在區分文本（texte）與作品時提到：「作品是已完成之物，可以計算，通常占有實質空間（例如在圖書館的書架上占有位置）。文本是方法論的範圍，因此我們無法（至少規律性地）計量文本。」文本的身分不是種複製（reproduction），而是種生產力（productivité）。[27] 將北管總綱與已知作者的作品（如關漢卿的作品）一同看待並不恰當，北管總綱裡有不少只寫著「小花便白」、「白話不盡」，或記載簡略的地方，倘若沒有透過表演加以補足，必然會有許多缺漏。亂彈戲因演出環境、表演者、觀眾的交相影響而演變，如同文本一樣不斷變化，透過演出表現其頑強的生命力。

　　從清代至今，不管從文獻或是田野觀察，我們都可確認臺灣亂彈戲的演出與廟會節慶息息相關，是民眾向神明獻上敬意的供品之一，這項特色也影響北管戲的劇情。有些同源的劇目同時存在福路系統以及與西皮系統相近的京劇中，如北管福路戲《雌雄鞭》、《三官堂》與京劇的《白良關》、《鍘美案》，然而福路劇目以全家團圓作結，京劇則以某人的死亡告終，這可能與宗教演劇與商業劇場的傾向不同有關。

　　吾生也晚，我認識亂彈戲時，已是它的遲暮之年，但二十多年後，我慶幸自己可以在上個世紀最後的十年開始田野調查與表演者的訪談，有幸遇到幾位出身日治時期亂彈童伶班的演員，還有一些經歷過北管盛景的長者，得以從他們的話語與演出中，尋覓源自「花部」的臺灣亂彈戲在島嶼枝繁葉茂的榮光。這是本書定名為「移地花競艷──臺灣亂彈戲的敘事結構與地方特色」的源頭。而以「敘事結構」與「地方特色」為重點，除了要整理出結構化的套式構成外，還想觀察沿襲中國戲曲敘事傳統的北管戲在情節鋪陳、角色安排與其他劇種的差別，找出因臺灣特殊風土而有的展現。本書將探討下列問題：

　　1、口耳相傳的地方戲其戲劇文本是如何形成，為何類似劇目會形成不
　　　　同的結局？

27　Barthes, Roland. "TEXTE THÉORIE DU", Encyclopædia Universalis [en ligne], consulté le 3 octobre 2018. URL: http://www.universalis.fr/encyclopedie/theorie-du-texte/

2、手抄本與實際演出之間的差異；地方戲曲如何反映當地特色？

3、以北管戲為例，其套語、主題的套式運用與敘事結構為何？

4、在總綱複製不普及的年代，表演者如何學習？亂彈戲如何拓展劇目？亂彈戲的「活戲」型態為何？

5、不同的世代如何解讀幾乎不變的北管戲？

在此之前先說明臺灣亂彈戲劇目分類的基本概念、本書的研究範圍、研究取徑和相關論著。

一、北管劇目的分類與研究對象的選擇

北管戲劇目的分類依觀點不同而異。以篇幅大小分類者，如邱坤良、呂錘寬、林曉英。邱坤良認為可以分為全本、散齣與小戲；呂錘寬則分全本戲與段子戲。林曉英分為全本戲、散齣，後者包含自成獨立劇目的段仔齣（又分傳仔戲、折子戲）、折仔戲與規模更小的「對仔戲」。[28]

亂彈戲演出在原有劇目不敷使用時會新編戲齣，根據劇目是否有總綱、有師承者，與新創的分野，可劃分為「正本戲」（tsiànn-pún-hì）與「傳仔戲」（tuān-á-hì），[29] 後者通常改編自演義小說或是其他劇種，加入亂彈唱腔，但並未能在北管圈中普遍流傳。

鄭榮興以表演內容分類為「本戲」、「扮仙戲」與「暝尾戲」。「本戲」指劇本篇幅較長者，可按唱腔音樂系統分為福路（舊路）和西路（新路）兩種。「扮仙戲」則以「曲牌」、「崑腔」或「梆子腔」為主要音樂系統，福路

28　三者的定義、比較分析與論述修正，請參見本書〈柒、從「傳仔戲」論臺灣亂彈戲戲裡的活戲演出〉，頁 271-276。

29　北管的「傳仔戲」是在正本戲外自行編創的活戲表演型態。劉玉鶯老師的說法與其他藝人相似：「『傳仔』的意思是不要演死的，要演活的，講戲時先分派角色，講劇情，會唱什麼就唱什麼，外江、亂彈或四平，或唱白字（以閩南語發音去唱亂彈），不要唱歌仔就好。」劉玉鶯：2012 年 5 月 22 日，國立臺灣戲曲學院訪。更多相關討論可參見本書〈柒、從「傳仔戲」論臺灣亂彈戲戲裡的活戲演出〉，頁 268-286。

與西路唱腔為次要。「暝尾戲」是在「本戲」之後，視情況加演者，演出時間多已較晚，為了讓表演者可以休息，多半選擇演員人數少、場面編制較小者演出，常以「三小」為主，因劇本短小，亂彈戲藝人又稱其「小齣仔」或「對仔戲」，使用福路、西路唱腔或小曲。[30] 如以「三小」為主的《燒窯》，只要搭配三個樂師便可演出。[31] 全本戲中也有穿插三小戲、二小戲的場子，作為場次安排上的調劑，如《劉陽復國》（《探五陽》）的〈探妹〉、《鐵板記》的〈金殿〉、《萬里侯》的〈鬧院〉，都是在全本大戲中所安插的滑稽小戲。[32]

　　民間對北管戲曲全本戲有「福路二十四大本，新路三十六大本」[33]，或「古路二十五本、新路三十五本」[34] 的說法，但並沒有與此數目確切對照的總綱（劇本）內容。公認屬「福路二十四本」的有《困河東》、《清官冊》、《玉麒麟》、《雙救駕》、《探五陽》、《打春桃（合銀牌）》、《奇雙配》、《金龜記》、《破慶陽》、《紫臺山》、《爛柯山》、《鬧西河》、《寶蓮燈》、《藍芳草（雙貴圖）》、《寶珠記》、《藥茶計》，藝人潘玉嬌認為在上述劇目外，還應加入《九卿堂》、《太平橋（五龍會）》、《雙印記》、《藍田帶》，北管先生葉美景則以為還有《萬里侯》、《陽河堂》、《吉星臺》、《黑風山（一名三趕歸宋）》。[35]

　　公認納入「新路三十六本」的有《大保國》、《征南蠻》、《三進士》、《大拜壽》、《玉堂春》、《彩樓配》、《金水橋》、《天啟圖》（《南天門》）、《烏龍院》、《黃金臺》、《鐵弓緣・高峰山》、《鐵板記・金殿配》，葉美景認為還應納入《九卿堂》、《大紅袍》、《玉盃記》，潘玉嬌以為《雙玉環》（《法門寺》）、《臨潼關》、《扈家莊》也應加入。[36]

30　鄭榮興：〈北管（亂彈）三小戲類劇目概說〉，財團法人許常惠文化藝術基金會主編《南、北管音樂藝術研討會論文集》（宜蘭：國立傳統藝術中心，2004 年），頁 171。

31　邱火榮：2014 年 9 月 25 日，臺北大稻埕戲苑九樓訪。

32　鄭榮興：〈北管（亂彈）三小戲類劇目概說〉，頁 171。

33　此一看法如邱坤良與邱昭文。邱坤良：《臺灣地區北管戲曲資料蒐集、整理計畫期末報告》，頁 77。邱昭文：《臺灣戰後初期的亂彈班研究》（嘉義：南華大學美學與藝術管理研究所碩士論文，2001 年），頁 167-171。

34　呂錘寬：《北管音樂》（臺中：晨星，2011 年），頁 143、167。

35　邱昭文：《臺灣戰後初期的亂彈班研究》，頁 167-168。

36　同上註，頁 169-171。

　　由於北管福路系統劇目劇情與京劇差別較大,較能彰顯劇種特色,本書討論的例子以福路系統居多,除屬上述「福路二十四大本」或「古路二十五本」的《出京都(趙匡胤困河東)》、《探五陽》、《打春桃(合銀牌)》、《奇雙配》、《鬧西河》、《雙貴圖》、《藥茶計》、《太平橋(五龍會)》外,還有被稱為「戲頭」的《雌雄鞭》,以及《忠孝全》、《打登州》、《破五關‧紅霓關》、《南陽郡》,新路劇目僅《鐵板記》。

二、研究取徑與相關研究

　　北管戲的演出介於活戲與定本戲(死戲)之間,其口語傳統的套式運用與敘事結構,可以提供其他尚有活戲演出的劇種,如歌仔戲、客家戲,或是北管「傳仔戲」[37]運用。此外,整理出的套語(上臺引、四連白、固定場景的唱詞等)可方便新一代的演員背誦、學習,累積他們的「腹內」。而特殊的音樂運用與表演「站頭」(tsām-thâu,演出段落)[38]的分析,則有助於從表面俗套的劇情內容,探見北管戲曲的精彩之處。

　　敘事結構的相關研究,本書參考的包括口語傳統(oral tradition)、故事形態學理論與戲劇敘事三方面的研究。口語傳統已出版者,研究對象多以民間故事、史詩、民歌為主,筆者在借用相關理論或方法時,先分辨戲曲與它者的差異,而非逕自援引。佩利(Milman Parry,1902-1935)、洛德(Albert Lord,1912-1991)從研究遊唱詩人的史詩演唱,總結口傳文學的創作機制是結合「背誦」與「組合」的觀點,也可用於印證北管戲的演出,但同樣作為口傳技藝(verbal arts)一環的戲曲,透過角色以第一人稱唱曲、說白,很少會加上第三人稱描述,這是其與它者最大的差異。另外《民間故事形

37　關於「傳仔戲」的討論,請參閱本書〈柒、從「傳仔戲」論臺灣亂彈戲戲裡的活戲演出〉。

38　一齣戲中段落則被稱為「站」,現在或以「站頭」稱呼,該詞可參看邱昭文:《臺灣戰後初期的亂彈班研究》,頁155。

態學》（*Morphology of the Folktale*）的作者普羅普（Vladimir Propp，1895-1970），從植物形態學中得到靈感，來研究民間故事中最具代表性的神奇故事[39]，找出人物的「功能」（function），本書〈伍、北管婚變戲《三官（關）堂》抄本的口語傳統套式運用與敘事結構〉討論其方法，認為戲劇人物的「行動」（action）可與其故事人物的「功能」相當，可藉其對角色功能的觀點來分析戲曲文本的敘事結構。[40]

　　戲劇敘事方面，林鶴宜在研究明清傳奇的敘事結構時提出結構性程式、環節性程式與修飾性程式三種，跳脫論者慣常以「陳套」、「窠臼」看待敘事程式的觀點。[41]她也提及明清的劇論家早就注意到元雜劇中「度脫」、「公案戲」等故事發展雷同，徐扶明指出在戰爭場面使用「探子報告」，身分相似的劇中人常使用相同的上場詩等，都是容易察覺的敘事段落。[42]蘇怡安則從大量的歌仔戲古路劇目中歸納基型與變形，並與小說、京劇比較，[43]不若林鶴宜提出整體的結構規則，但其所探討的歌仔戲較北管戲晚出，如今受歡迎的程度卻凌駕其上，促使筆者進一步思考觀眾心理與戲劇內容呼應的問題。劉南芳的《台灣歌仔戲中的活戲套路及程式語言》[44]討論歌仔戲因其民間特色，逐漸在「活戲」演出中形成套路與程式語言，作者在歌仔戲長期耕耘的心得與口傳理論相互應證。在客家戲方面，有多年演出經驗的蔡晏榕、陳怡婷，分別針對客家外臺活戲中不同「站頭」的鑼鼓運用，[45]與活戲演出的套式

[39] 「神奇故事」一詞為阿爾奈分類系統中編號 300~749 的故事，其法文為 conte merveilleux，英文為 fairy tale，中文多譯為「童話」。請參見 Propp V., *Morphology of the Folktale*. (Austin: University of Texas Press, 1968), p. 18.

[40] 以上請參考本書〈伍、北管婚變戲《三官（關）堂》抄本的口語傳統套式運用與敘事結構〉，頁 180-183。

[41] 林鶴宜：〈論明清傳奇敘事的程式性〉，《規律與變異：明清戲曲學辨疑》（臺北：里仁書局，2003），頁 63-125。

[42] 林鶴宜：〈論明清傳奇敘事的程式性〉，頁 69。

[43] 蘇怡安：《歌仔戲古路戲劇目的敘事程式與變形程式探論》（臺北：國立臺北藝術大學傳統藝術研究所碩士論文，2009 年）。

[44] 劉南芳：《台灣歌仔戲中的活戲套路及程式語言》（臺北：文津，2016 年）。

[45] 蔡晏榕：《客家外臺戲「活戲」表演及其鑼鼓運用》，（臺北：國立臺北藝術大學傳統音樂學系碩士論文，2013 年）。

組合、表演方法進行闡述，[46]其中部分「站頭」明顯與亂彈戲有關，提供未來跨劇種比較的可能。

北管研究方面，以音樂類論文較多。與戲曲音樂相關者，有呂錘寬的《亂彈福路戲曲的音樂》，當中整理北管總綱的劇情內容與重要的曲調運用，可資參考。藝師邱火榮近年也陸續整理教材，添加解說與示範演奏後出版。[47]

學界對北管總綱的關注，自劇目整理開始。從 1970 年代起，王士儀、林鋒雄與邱坤良等，都曾以目錄學的方法，對所知或蒐集而來的劇本，以筆劃次序或劇團名稱為單位，列出其擁有的劇目。[48] 進一步探查內容者，如李文政嘗試進行北管總綱溯源的比較，他將北管戲劇與宋元南戲、元雜劇、明清傳奇雜劇、皮黃，直接以劇名類似者排比，作劇本承傳關係對照，但可能未閱讀全部文本了解劇情，不免產生謬誤。[49]

本人自碩士論文開始分析北管總綱，從羅東福蘭社的二十本總綱已可看出套語與主題運用頻繁，也透過與《戲考》同名劇目的比較，探索總綱展

46　陳怡婷：《臺灣客家外台「活戲」說戲套式與其表演運用》，（臺北：國立臺北藝術大學戲劇學系碩士論文，2018 年）。

47　如呂錘寬的《細曲集成》（臺北：國立傳統藝術中心籌備處，1999 年）、《絃譜集成》（臺北：國立傳統藝術中心籌備處，1999 年）、《牌子集成》（臺北：國立傳統藝術中心籌備處，1999 年）、《北管細曲選集》（彰化：彰化縣文化局，2001 年）等為北管音樂建立體系，《北管古路戲的音樂》（宜蘭：國立傳統藝術中心，2004 年）分析劇目中的重要曲調。北管藝師邱火榮與邱昭文編著的《北管牌子音樂曲集》（臺北：國立傳統藝術中心籌備處，2000 年）、《北管戲曲唱腔教學選集》（宜蘭：國立傳統藝術中心，2002 年），更加上樂譜、鑼鼓點、嗩吶指法表，除書籍外，還有錄影、錄音資料。

48　王士儀：〈記梨春園及其所藏劇本曲譜〉，《國立中央圖書館館刊》，新六卷 3、4 期（1973 年），頁 28–33。林鋒雄：〈臺灣亂彈子弟的一個實例──彰化梨春園所藏刻本目錄初輯〉，《書評書目》第 10 期（1973 年），頁 70-76。林清涼的《臺灣子弟戲之研究》（1978 年）、李文政的《臺灣北管暨福路唱腔的研究》（1988 年）、邱坤良的《臺灣地區北管戲曲資料蒐集、整理計畫期末報告》等。

49　例如將北管戲《三義節》（又名《寶珠記》或《三義一節》）與元雜劇《劉關張桃園三結義》並比，但前者是敘述姚炎得義弟所奪的寶珠為結拜信物，遭人構陷，一家分離，待姚子長成中舉，方才全家團圓，與三國故事毫無關係。請參見筆者：《臺灣民間社區劇場》，頁 100。

現的主題思想。[50] 林曉英的《臺灣亂彈水滸戲之研究》列出臺灣亂彈戲曲、
細曲中的水滸戲齣目，從文本分析的角度考證論述，並探討臺灣亂彈戲現
狀，[51] 其博士論文《臺灣亂彈戲劇本研究五題》則運用劇種、文本比較討論
同一劇目從曲牌到板腔的變化、情節雷同性、人物形塑、戲劇結構等。[52] 卓
宥采的《台灣北管戲曲聲腔探索──以趙匡胤故事戲為範圍》蒐羅單一主角
人物的全本與散齣的相關劇目分析，並探究聲腔關係。[53] 蘇秀婷的〈採茶戲
《金龜記》劇目研究──兼論採茶戲與亂彈戲的交流、借引〉[54] 也以文本比較
的方式，討論源自亂彈的劇目被採茶戲採用後，所做的改變與沿襲。

　　本書在討論北管戲的敘事結構方面，參考「佩利－洛德」口傳文學創作
機制的概念，分析總綱的套語、主題。並轉化普羅普的「民間故事型態學」
的方法，以人物上下場、淨空為一臺的分臺分析，定義每臺的行動，找出同
類劇目彼此的異同。

　　在探討臺灣特殊風土下北管戲與地方的連結時，採用較多的是文本比較
法，運用主題學（thematology）分析同一故事的不同版本，切分為不同的母
題（motif），對內容進行探討。另為使書中北管戲的特色與社會變遷有較適
切的解釋，相關的方志、報導、日記資料庫等也會成為輔助的解釋素材。內
文嘗試探討同一戲曲故事形成到變異的過程[55]，使用不同劇種與北管同名劇目
的比較，討論其與社會環境的關係[56]，或挖掘家庭戲相關劇目展現的群體心

50　簡秀珍：《臺灣民間社區劇場》，頁 102-147。

51　林曉英：《臺灣亂彈水滸戲之研究》（臺北：國立臺灣大學中國文學研究所碩士論文，
　　1999 年）。

52　林曉英：《臺灣亂彈戲劇本研究五題》（桃園：國立中央大學中國文學研究所博士論
　　文，2010 年）。

53　卓宥采：《台灣北管戲曲聲腔探索──以趙匡胤故事戲為範圍》（臺北：國立臺北藝術
　　大學傳統藝術研究所碩士論文，2006 年）。

54　蘇秀婷：〈採茶戲《金龜記》劇目研究──兼論採茶戲與亂彈戲的交流、借引〉，《臺
　　灣音樂研究》第 10 期（2010 年 4 月），頁 81 -105。

55　請參見本書〈壹、戲曲故事的形成與差異──以臺灣亂彈戲《雌雄鞭》與京劇《白良
　　關》為發端〉。

56　請參見本書〈貳、亂彈聲腔戲曲文本的變化──以《清蒙古車王府藏曲本》、《戲考》、
　　北管總綱為比較對象〉、〈參、臺灣亂彈戲《打登州》中的地方特色〉。

態[57]。丑角（三花）往往是最能表現地方特色的人物，觀賞實際演出也對本書的撰寫大有幫助，〈肆、戲曲的互文性、「番」漢想像和觀演的性別意識——以《鬧西（沙）河》與《雙沙河》為例〉，討論關於《鬧西河》中「番人」裝扮與言行、表演與觀眾間互動的解析，便是來自二十餘年來的觀察。茲列出各篇刊載或發表的時間：

〈壹、戲曲故事的形成與差異——以臺灣亂彈戲《雌雄鞭》與京劇《白良關》為發端〉原題以〈從「小尉遲認父」到「尉遲恭認妻」看戲曲主題的流變與地方性〉，於 2013 年 6 月 6 日，在宜蘭礁溪佛光大學舉辦的第二屆文化資產與創意學術研討會「聲與動的邂逅－戲劇文化」宣讀。

〈貳、亂彈聲腔戲曲文本的變化——以《清蒙古車王府藏曲本》、《戲考》、北管總綱為比較對象〉，2005 年原題以〈亂彈聲腔戲曲文本的變化——以《清蒙古車王府藏曲本》、《戲考》、北管劇本為比較對象〉發表在《戲劇學刊》第 2 期。

〈參、臺灣亂彈戲《打登州》中的地方特色〉，2010 年刊載在《戲劇學刊》第 11 期。

〈肆、戲曲的互文性、「番」漢想像和觀演的性別意識——以《鬧西（沙）河》與《雙沙河》為例〉，於 2019 年 9 月 17 日，在國立臺北藝術大學舉行的「面向大眾：2019 東亞大眾戲劇研究國際論壇」宣讀。部分內容以〈臺灣亂彈戲《鬧西（沙）河》中的「番」漢想像和觀演的性別意識〉為題，刊載於細井尚子編著，《東アジア文化圏の芸態にみる『大衆』～観念・実体・空間～論文集》（東京：立教大学アジア地域研究所，2020），頁 151-199 。https://rikkyo.repo.nii.ac.jp/?action=pages_view_main&active_action=repository_view_main_item_detail&item_id=18847&item_no=1&page_id=13&block_id=49。

〈伍、北管婚變戲《三官（關）堂》抄本的口語傳統套式運用與敘事結構〉，2011 年發表在《戲劇研究》第 7 期。

[57] 請參見本書〈陸、北管家庭戲的敘事及其展現的群體心態——以《藥茶記》、《雙貴圖》、《合銀牌》、《鐵板記》為討論中心〉。

〈陸、北管家庭戲的敘事及其展現的群體心態──以《藥茶記》、《雙貴圖》、《合銀牌》、《鐵板記》為討論中心〉，2015 年發表於《戲劇學刊》第 21 期。

〈柒、從「傳仔戲」論臺灣亂彈戲裡的活戲演出〉，2013 年刊載於《民俗曲藝》第 181 期。

以上各篇章已應資料修訂、內容結構加以調整，若需引用請以本書為準。

戲曲故事的形成與差異

以臺灣亂彈戲《雌雄鞭》與京劇《白良關》為發端

一、前言

　　臺灣亂彈戲（北管戲）包含福路與西皮兩個聲腔系統，亂彈囝仔班（童伶班）與北管子弟常以《雌雄鞭》為福路聲腔劇目學習的第一齣戲。該劇敘述尉遲恭之妻帶領子、媳前來與丈夫相認，又稱為《尉遲恭認妻》，因劇中無角色死傷，全家團圓，富吉慶意味而被認為是「好戲」，運用【緊中慢】、【慢中緊】、【流水】、【緊板】等北管福路戲常用唱腔，若能熟稔，便能更容易掌握其他劇目，因此有「曲母」、「戲母」之稱。[1] 劇中尉遲恭堅持不承認投唐前已有親人，在徐茂公的作弄下，與子、媳連戰四處城門，由於尉遲恭黑臉扮相，劇名又稱《黑四門》（《烏四門〔oo-sì-mn̂g〕》）。

　　以「尉遲恭認親」為主題的亂彈戲曲，除《雌雄鞭》外，還發展出京劇等劇種的《白良關》，講述尉遲恭的妻兒身陷敵邦，兒子與尉遲恭對陣後返家，在母親告知下明瞭自己的身世，與父親合力攻克敵方。但尉遲恭的妻子在確定丈夫、兒子相認後便自殺了，是與北管戲《雌雄鞭》團圓結局迥異的悲劇。

　　福路又稱古路、舊路，西皮又稱西路或新路。福路屬於亂彈腔系，指的是清朝中葉在江南一帶逐漸形成的亂彈腔，以唱【三五七】、【二凡】為主的地方戲曲，[2] 往上追溯，應與宜黃腔、西秦腔有關。[3] 西路唱【西皮】、【二黃】，各種板式基本與京劇相同。[4] 兩派合成多聲腔的臺灣亂彈戲，傳下來的正本戲，有「福路二十四大本」、「西路三十六大本」等說法，[5] 彼此間沒有重覆的劇目。為何臺灣亂彈戲在尉遲恭的認親故事中選擇全家團圓的《雌雄鞭》，而非尉遲恭妻子自殺的《白良關》？相同的主要人物、「認親」主題，

1　李阿質：2012 年 7 月 13 日，羅東李阿質宅訪。

2　蔡振家：〈論臺灣亂彈戲「福路」聲腔屬於「亂彈腔系」——唱腔與劇目的探討〉，《民俗曲藝》第 124 期（2000 年 3 月），頁 43-88。

3　請見本書頁 44-46 的討論。

4　呂錘寬：《北管音樂概論》（彰化：彰化縣文化局，2000 年），頁 21。

5　請參見本書頁 8。

卻形成一喜一悲，差異甚大的結局，到底戲曲故事如何形成，在劇種流傳時又會產生什麼差異？同屬亂彈腔系的紹劇《雌雄鞭》鋪陳了尉遲恭妻兒尋夫前的情節，北管戲則直接從他們已經逼近尉遲恭駐守之地開始演，這種「前情省略」的原因何在？這些是本文想要探究的。

　　現有與尉遲恭相關的研究，多半集中在他自身，有將「尉遲恭」與同時代武將或同類人物並比者，如徐采杏《「秦瓊」與「尉遲恭」故事研究》[6]比較元雜劇、《隋唐演義》中的兩人，分析他們變為門神的原因；或游宗蓉的〈論元雜劇的黑臉英雄〉，[7]以張飛、李逵、尉遲恭為討論對象。評比尉遲恭在不同劇本的形塑者，例如馬矿的〈論元雜劇中的尉遲戲〉。[8]以小說與戲曲分析主題演變者，如徐大軍的《中國古代小說與戲曲關係史》[9]，內容偏重小說人物變成戲曲角色後的差異，討論個案少有如尉遲恭這類歷史名將，也不涉及史料的探討。段春旭的〈論古代小說、戲曲中尉遲恭故事的演變〉，對唐代相關小說、稗史裡的尉遲恭資料蒐集完善，但在地方戲舉例時並未討論文本差異的原因。[10]本文以戲曲為主，也將結合史料、小說等，觀察「尉遲恭認親」故事的衍生與分化。

二、《雌雄鞭》、《白良關》裡的主要人物

　　北管戲《雌雄鞭》的主要場景在唐朝軍隊所守的城池周圍，主要角色有

6　徐采杏：《「秦瓊」與「尉遲恭」故事研究》（臺中：東海大學中國文學系碩士論文，1996 年）。

7　游宗蓉：〈論元雜劇的黑臉英雄〉，《通俗文學與雅正文學》第 3 卷第 2 期（2002 年），頁 211-242。

8　如馬矿：〈論元雜劇中的尉遲戲〉，《江蘇教育學院學報》第 24 卷第 1 期（2008 年），頁 82。

9　徐大軍：《中國古代小說與戲曲關係史》（北京：人民文學出版社，2010 年）。

10　參見段春旭：〈論古代小說、戲曲中尉遲恭故事的演變〉，《中國典籍與文化》第 2 期（總 89）（2014 年），頁 28。

尉遲恭、尉遲寶（或作「保」）林、徐勣、尉遲恭妻蘇香蓮、香蓮的乾兒子蘇來，寶林的妻子董千金、梁賽春。京劇《白良關》背景設在唐朝軍隊征討外敵，主要人物有尉遲恭、尉遲寶林、尉遲恭妻（無名或梅秀英）、敵軍主將劉國真（或作「禎」、「珍」）、徐勣等。

　　主角尉遲恭根據《舊唐書・列傳》載：尉遲敬德，朔州善陽人，隋煬帝大業末年，從軍於高陽，討捕羣賊，以武勇著稱，受封朝散大夫。劉武周崛起後，擔任偏將，與宋金剛往南征戰。武德三年（620），李世民在柏壁征討劉武周時，劉命尉遲恭與宋金剛在介休與唐兵對抗。宋金剛戰敗，奔往突厥，敬德收納他的部眾，繼續堅守介休城，後來無法抵抗才降唐。[11] 投唐後，李世民與敬德相互信任，李在榆窠園遇王世充率領步騎數萬來戰，王軍大將單雄信要刺殺世民時，敬德躍馬橫刺雄信墜馬。敬德也曾在世民示意下，三奪元吉矟，展現其武藝高強。[12] 尉遲恭屢建功勳，也率兵阻止突厥入侵，但他「好訐直，負其功，每見無忌、玄齡、如晦等短長，必面折廷辯，由是與執政不平」，[13] 甚至在貞觀八年（634）擔任同州刺史時，因任城王李道宗在宴席中位居其上，勃然大怒，毆打這位皇親幾至目盲，引起李世民不悅。[14] 上述與尉遲恭相關事跡，如「介休縣降唐」、「鞭打李道煥（即李道宗）」、「三奪矟」、「鞭打單雄信」都曾被改編為話本或戲曲[15] 的內容，但史書並無記載尉遲恭與子相認的「私事」。

　　尉遲寶林的名字寫作「尉遲寶琳」，首度出現在唐代《大唐新語》裡：

11　參見（後晉）劉昫撰，楊家駱主編：《舊唐書》（臺北：鼎文書局，1981 年），頁2495。與（宋）歐陽修、宋祁撰，楊家駱主編：《新唐書》（臺北：鼎文書局，1981年），頁 3752-3755 所載大致相仿。

12　劉昫：《舊唐書》，頁 2496。

13　同上註，頁 2499。

14　同上註，頁 2500。

15　相關劇本已失的劇目者，有關漢卿的《介休縣敬德降唐》、于伯淵的《尉遲恭病立小秦王》、屈恭之的《敬德撲馬》、鄭廷玉的《尉遲恭鞭打李道煥》（《老敬德鞭打李煥》）、無名氏的《老敬德攧怨鼓》。仍有劇本留存者，有尚仲賢的《尉遲恭三奪矟》、楊梓的《功臣宴敬德不伏老雜劇》（《下高麗老敬德不服老》）、無名氏的《尉遲恭單鞭奪矟》、《小尉遲將鬥將將鞭認父》、《尉遲恭鞭打單雄信》。參見李修生主編：〈元雜劇全目〉，《元曲大辭典（修訂本）》（南京：鳳凰出版社，2003 年）。

許敬宗為子娶尉遲寶琳孫女為妻，「乃為寶琳父敬德修傳，隱其過咎」。[16] 後來的《舊唐書》繼續沿用：「（許）敬宗為子娶尉遲寶琳孫女為妻，多得賂遺，及作寶琳父敬德傳，悉為隱諸過咎」，[17] 該書並載「子寶琳嗣，官至衛尉卿」。[18]《新唐書‧列傳》中「劉延祐」等條目談到：尉遲寶琳迫人為妾，劉延祐任侍御史的堂弟劉藏器判定劾還，寶琳私下請高宗駁回劉藏器的命令，但藏器上稟朝令夕改的弊端，高宗後來雖勉強同意他的處置，可是也將藏器貶職。[19] 可見尉遲寶琳擁有權勢，又憑藉與皇帝關係良好，行為不端。此外宋元時代的話本《薛仁貴征遼事略》則提到：年老的尉遲恭被封為征遼先鋒，病中的秦叔寶不服，其子懷玉也出面爭取先鋒之職，尉遲恭子寶林代父出面比武，兩人平分秋色，寶林隨同父親征遼。[20]

有關尉遲妻子的記載首見唐代《隋唐嘉話》：

> 太宗謂尉遲公曰：「朕將嫁女與卿，稱意否？」敬德謝曰：「臣婦雖鄙陋，亦不失夫妻情。臣每聞說古人語：『富不易妻，仁也。』臣竊慕之，願停聖恩。」叩頭固讓。帝嘉之而止。[21]

這段尉遲恭「富貴不易妻」的佳話被北宋司馬光寫入《資治通鑑》，[22] 但其妻

16 （唐）劉肅：《大唐新語》卷九，收於《唐五代筆記小說大觀》（上海：上海古籍出版社，2000 年），頁 298。

17 劉昫：《舊唐書》，頁 2761。

18 同上註，頁 2500。

19 歐陽修、宋祁：《新唐書》，頁 5733。延祐從弟藏器，高宗時為侍御史。衛尉卿尉遲寶琳脅人為妾，藏器劾還之，寶琳私請帝止其還，凡再劾再止。藏器曰：「法為天下縣衡，萬民所共，陛下用捨緣情，法何所施？今寶琳私請，陛下從之；臣公劾，陛下亦從之。今日從，明日改，下何所遵？彼匹夫匹婦猶憚失信，況天子乎。」

20 （元）不著傳人：《薛仁貴征遼事略》，見劉世德、陳慶浩、石昌渝主編：《古本小說叢刊》第 26 輯（北京：中華書局，1991 年）。第 1 冊，頁 8。

21 （唐）劉餗：《隋唐嘉話》卷上（北京：中華書局，1979 年），頁 16。

22 在《資治通鑑》卷 195，唐太宗貞觀 13 年（639）條目下可見：上又嘗謂敬德曰：「朕欲以女妻卿，何如？」敬德叩頭謝曰：「臣妻雖鄙陋，相與共貧賤久矣。臣雖不學，聞古人富不易妻，此非臣所願也。」見（宋）司馬光：《新校標點資治通鑑》（臺北：宏業書局，1978 年）。下冊，頁 1654。

的身世背景仍然不明。

　　1970 年代初考古發現尉遲敬德墓，提供我們另一種驗證資料。該墓位於陝西禮泉昭陵東南約二十公里，縣城東北約十八公里的煙霞新村，民眾稱其為「東尖塚」或「敬德塚」，共有兩塊墓碑，一屬尉遲敬德，一為其夫人蘇氏。根據墓誌銘記載：尉遲敬德的曾祖父尉遲本真是北朝時期後魏的大官，祖父尉遲孟都先後在齊、周兩朝為官，父尉遲伽「中年早謝」，官階不高，敬德出生時，尉遲家族可能已經沒落。尉遲敬德的妻子蘇氏生於隋開皇九年（589），卒於隋大業九年（613），祖上三代從魏到隋都是高官，甚至比尉遲家更顯赫；敬德唯一的兒子寶琳由蘇氏所生。[23] 倘若墓誌銘的資料屬實，敬德的元配蘇氏在開唐前已然去世，《資治通鑑》裡尉遲恭用來拒婚公主的當是再娶夫人，敬德投唐後與妻兒分別、重圓的故事係屬虛構。

　　曾與王伯當等人鼓動李密反隋煬帝的徐勣，[24] 本姓徐，字懋功，名世勣，唐高祖李淵賜姓李，高宗（李治）永徽年間為避太宗（李世民）之名，改為李勣，總章二年（669）卒，享壽 86 歲，《新、舊唐書》錄為李勣。[25] 正史裡記載徐勣曾隨唐太宗親征高麗，是個能征善戰的將領。[26] 在戲曲裡，徐懋功有時會寫成同音的徐茂公，是能預卜未來的軍師，在《雌雄鞭》裡他預測到尉遲恭家人會前來，而與尉遲恭賭咒，使他騎虎難下。

　　敵軍主將劉國珍應是《新、舊唐書》中的劉季真。隋末各方勢力起事，劉季真、李子和屯兵聚集在北邊，和梁武周、梁師都相互合作。劉季真是離石胡人，父親劉龍兒曾在隋末起兵，自稱為王，唐朝建立後，劉季真隨叔叔劉六兒依附劉武周，後來李世民殺了六兒，劉季真轉而投奔高滿政的陣營，但不久後被殺。[27]

23　上述考古資料參見張靜：〈尉遲敬德及其家族探析——以墓誌為基礎〉，《南陽理工學院學報》第 6 卷第 5 期（2014 年），頁 76-78。「寶琳」在不同文本可能音同字異，本文論述沿用原本資料的書寫方式。

24　劉昫：《舊唐書》，頁 2483。

25　歐陽修、宋祁：《新唐書》，頁 3820。

26　劉昫：《舊唐書》，頁 2487。

27　同上註，頁 2281-2282。

　　尉遲恭家族墓誌銘中的尉遲恭妻「蘇氏」，姓氏恰與北管戲中角色相同，但是蘇來與媳婦們卻都是虛構的。京劇開場增添宮廷君臣論政，討論如何對抗外侮，帶入了數位正史可見的唐朝重臣。

　　《雌雄鞭》與《白良關》雖然都是親人相認，但一個是「妻來尋夫」，另一個是「父子相認」，對象有別。前者尉遲恭妻帶著家人主動來尋找丈夫，運用歷史戲的外表包裹離亂中的親人重逢；後者放在兩國交戰的背景下，尉遲恭妻對兒子傾訴往事、動之以情，促成父子團圓，卻捨棄自己的生命。在這兩個戲曲版本出現之前，最早出現尉遲恭與親人相認的劇目可追溯到元雜劇。

三、《白良關》尉遲恭認子的故事脈絡

　　元雜劇《小尉遲將鬭將認父歸朝》（下稱《認父歸朝》）是第一個以「尉遲恭認親」為題材的戲曲。元雜劇裡尉遲恭的相關劇目，常透過他在公眾事務上的處理，表現其武藝或性情。《認父歸朝》在降敵脈絡下加入父子團圓，此一版本來自明代臧晉叔（懋循）所編的《元曲選》[28]，另有《小尉遲將鬥將將鞭認父》[29]出自明代藏書家趙琦美的《脈望館鈔校本古今雜劇》，兩者劇情相同，僅在尉遲恭的同僚角色[30]有所差異。

　　《元曲選》在明朝萬曆乙卯、丙辰年（1615、1616）印行，學者鄭騫言：「此書……在明代諸刻中為最多，又多名作，插圖工緻，紙墨精良，故問世以來，流傳最廣，且歷時最久，終有清一代，讀元劇者莫不以此書為主

[28]　不著傳人：《小尉遲將鬭將認父歸朝雜劇》，《元曲選校注》（石家莊：河北教育出版社，1994年）。第2冊，頁1401-1438。

[29]　不著傳人：《小尉遲將鬥將將鞭認父雜劇》，收於《脈望館鈔校本古今雜劇》第57冊，見《古本戲曲叢刊》（上海：商務印書館，1958年）。第四集第八函。

[30]　第二、四折出現唐朝開國元勳房玄齡、徐茂公。房玄齡在《脈望館鈔校本古今雜劇》版本第四折中為秦瓊取代，可見尉遲恭的同僚人選可以改變。

梟，其餘諸刻，幾等於廢棄。」[31] 編輯者臧晉叔揣摩明代購買者的欣賞品味與習慣加以改動，隨意刪改、佳劇遺漏仍多，是《元曲選》的缺點，[32] 但其出版已逾四百年，影響深遠，故以此為分析對象。《認父歸朝》在尉遲恭父子之外，還安排撫養保林長大的家人，與尉遲恭一起出征的同僚。以下先討論該劇人物、場次安排：

表 1-1　《認父歸朝》中的人物場次安排

	沖末	外	正末	淨
第一折	劉季真	劉無敵	宇文慶	
第二折		徐茂公、房玄齡	尉遲恭	李道宗
第三折		劉無敵（尉遲保林）	尉遲恭	
第四折	劉季真宇文慶	小尉遲、徐茂公、房玄齡	尉遲恭	

　　第一折，劉季真上場，說明二十年前尉遲恭降唐，他從尉遲家院公宇文慶手上要來尉遲恭子保林，改名劉無敵的經過。季真向大唐下戰書，要劉無敵單挑尉遲敬德。宇文慶來找劉無敵，幾番迂迴，終於說出劉無敵的身世，並取出衣甲、水磨鞭等信物，讓他可以與父親相認。

　　第二折李道宗[33] 扮淨，以滑稽的形象出場，他盤算跟尉遲恭一起出征可以沾光贏得封賞，卻被徐茂公、房玄齡以李世民已指定尉遲恭為由拒絕，本折是父子開戰前的舒緩段落。

　　第三折中父子交戰，小尉遲詐敗，引尉遲恭到無人之處，藉由關鍵信物水磨鞭相認，是劇情的高潮。

　　第四折小尉遲回到劉季真陣營立即將劉綁縛。徐茂公懷疑尉遲恭叛變，

31　鄭騫：《景午叢編》（臺北：臺北中華書局，1972 年）。上集，頁 429。

32　同上註，頁 400。

33　正史中李道宗被尉遲恭毆打近盲的記載見劉昫：《舊唐書》，頁 2500。

房玄齡為其擔保。小尉遲擒劉季真來降唐，宇文慶隨之，解除唐營對尉遲恭的懷疑。

　　本劇均為男性角色，老僕宇文慶等待時機，告知小尉遲真相的手法，讓人聯想到元雜劇《趙氏孤兒》，劇中程嬰也是等趙氏孤兒長成後，測試他的心性，才告訴孤兒隱藏的身世。不過《認父歸朝》的背景是兩國交戰，《趙氏孤兒》是一國之內的政治變故。

　　以上除宇文慶外，其它人名、事跡可見《新、舊唐書》，但人物關係與史書並不完全吻合，尉遲恭的生平已見前述。劇中劉季真自言是尉遲恭舊主劉武周的兒子，[34]事實上，劉季真與劉武周雖都姓劉，卻非父子。劉武周是瀛州景城人，他依附突厥，被立為定楊可汗，後來以「天興」為年號建元。[35]尉遲恭投靠唐營前的確是劉武周的部下，因尉遲恭力抗唐營不成，劉武周北走突厥，後想改投馬邑的計謀曝光，遭突厥殺害。[36]

　　《認父歸朝》與《白良關》最大的不同在於養父宇文慶的角色由尉遲恭妻子取代。元雜劇一人主唱的特色，安排正末在第一折扮演宇文慶，用大段的唱抒發多年來隱忍守密，等待小主人與父親重逢的心情，待第四折則轉由沖末扮宇文慶，一家團圓，全劇都是男性，一開始便不存在保林母親的角色。《白良關》因尉遲恭妻子表明真相，父子得以團圓，她卻以死作結，戰爭的勝利，掩蓋不住無罪之人死亡的悲傷。

　　雖然明代的說唐小說《唐書志傳通俗演義》延續《隋唐嘉話》、《資治通鑑》，有尉遲恭婉拒唐王招親，貴不易妻的描述。[37]然而直到《大唐秦王詞話》（下稱《詞話》），尉遲恭妻子與家庭生活的形貌才有較清楚地描繪。

　　《詞話》在萬曆年間前後（約1591）寫定，所記唐初大事與《新、舊唐書》出入很大，有濃郁的民間傳說色彩。[38]全書64回，從李淵太原起兵到

34　不著傳人：《小尉遲將鬭將認父歸朝雜劇》，頁1404。

35　歐陽修、宋祁：《新唐書》，頁3711-3712。

36　同上註，頁3711。

37　段春旭：〈論古代小說、戲曲中尉遲恭故事的演變〉，頁33。

38　《大唐秦王詞話》「諸聖鄰編次，清修居士參訂」，「諸聖鄰」為諸聖鄰。徐碩方認為明清流行的唐代歷史小說有兩個系統，本書屬於世代累積，集體創作經文人寫定。

唐太宗登基，既沿襲舊有說法，也有新創的部分。例如《新唐書》說尉遲恭的上司劉武周是因母親夢到雄雞投懷有孕，[39]《詞話》為增強天運所趨的印象，將隋末興起的反抗勢力與二十八星宿對應，劉武周變成「昴日雞」投胎。在卷三第 21 回「李元吉私選晉陽女　劉武周明起碩州兵」，劉武周要起兵征討大唐，下令招集壯丁，此時尉遲恭年方二十，住在碩州單陽縣金吾村牧羊為業，有妻梅鳳英績麻度日。村里長老因其「威風凜凜，相貌堂堂」，鼓勵他去投軍，湊集十餘兩白金給他做盤纏，尉遲恭留下一半銀兩後離家從軍。[40]第 23 回「六丁神傳戰冊　猛敬德奪先鋒」，尉遲恭已投在劉武周帳下，在追捕龍馬的過程中，遇六丁神化身的老翁餽贈戰袍、竹節鋼鞭等，並傳授鞭法。回程途經金吾村，回家探望妻子，得知她已懷孕三個月，尉遲恭說：「如生得女兒，長大任你配嫁與人，如生下孩兒，取名叫做尉遲寶林。」梅鳳英問父子日後如何相認？尉遲恭留下鋼鞭一條，要兒子長大後持鞭認父。[41]

《詞話》首創對尉遲恭從軍前工作、生活、家人、獲得神助等描述，不過，敬德從軍前為牧羊人的角色設定，後來的小說與地方戲沒有因襲。元雜劇《認父歸朝》中保林以「水磨鞭」與父親相認，《詞話》也為父子日後以名字與竹節鋼鞭相認作了「前情提要」，但尚未衍生清代地方戲裡的重要信物「雌雄鞭」。話本《詞話》不像雜劇《認父歸朝》受制於演出時間與音樂安排的約束，完整鋪陳敬德與妻子梅鳳英的互動，留下日後父子相認的線索。

明末清初的《說唐前傳》（下稱《前傳》）、《說唐後傳》（下稱《後傳》）[42]有尉遲恭父子相認的內容。《後傳》較《前傳》更早出現，現存最早有乾隆三年（1738）姑蘇綠慎堂本，亦有乾隆四十八年（1783）由鴛湖漁叟較訂，

　　徐碩方：〈前言〉，《大唐秦王詞話》（上海：上海古籍出版社，1990 年），頁 1。

[39]　澹圃主人編次，古本小說集成編委會編：《大唐秦王詞話》，頁 9。

[40]　同上註，頁 443-448。

[41]　同上註，頁 664-667。

[42]　段春旭：〈論古代小說、戲曲中尉遲恭故事的演變〉，頁 34。

觀文書屋影本版《說唐演義後傳》。[43]《後傳》第一卷第一至三回[44]，講述唐太宗登基後，北番寶康王命周綱上表挑釁，太宗命秦叔寶操兵演練，半個月後發兵，[45] 徐茂功建議太宗親領二十萬人馬出征。中原往北外邦的第一站為白良關，守關的總兵姓劉名方字國貞。[46]

　　尉遲恭與劉國貞交戰，劉口吐鮮血，大敗而走，劉國貞之子寶林出陣，兩人以鞭對鞭決勝負。劉國貞鳴金收兵，寶林退兵後面見母親。梅氏夫人知道對戰者是尉遲恭，對寶林訴說二十年來的冤屈，責罵兒子「長大成人不思當場認父，報母之仇，反與仇人出力」，「報仇不報仇由你，我做娘的，如今就死黃泉，也是瞑目的」。[47] 告知寶林其所持乃是雄鞭，上有「寶林」二字，尉遲恭則持雌鞭，上有「敬德」二字。並告訴兒子，他的親生父親原本在朔州麻衣縣「打鐵」維生，「唐王招兵」時往太原投軍，梅氏為了寶林才「毀容立阻含冤到今」。[48]

　　寶林一聽，立刻要去書房斬國貞，夫人勸阻並設下計策。他與尉遲恭交戰時詐敗，走往山凹與父親相認，後回白良關稟告母親，並將劉國貞斬為肉泥。梅氏自言：「雖節操能全，我只恨劉國貞謗污我名」，最後撞牆而死，以洗貞潔。[49]

　　父子的反應是：「一見夫人墜牆而死，寶林大哭一聲：『我母親阿！』那尉遲嚇呆了，遂悲淚說：『我兒，既死不能復生，不必悲淚，就將屍骸埋葬在房。』父子流淚，來到外面，對諸將說了，人人皆淚。」[50]

　　地方戲《白良關》與《後傳》的故事非常相似，幾乎是將文字立體化，

43　徐碩方：〈前言〉，《說唐演義後傳》（上海：上海古籍出版社，1990 年）。上冊，頁1、2。

44　第一回「秦元帥興兵定北　唐貞觀御駕親征」、第二回「白良關劉寶林認父　殺劉方梅夫人明節」、第三回「秦瓊兵進金靈川　寶林槍挑伍國龍」。

45　（清）鴛湖漁叟較訂，《古本小說集成》編委會編：《說唐演義後傳》。上冊，頁5。

46　同上註，頁 10。

47　同上註，頁 19、22-28。

48　同上註，頁 30-31。

49　同上註，頁 31、35、38-42。

50　同上註，頁 42。

明顯看到兩者關係密切。

　　《前傳》即清乾隆癸卯年（1783）觀文書屋出版的《說唐演義全傳》（亦名《說唐全傳》），為與早已流行的《後傳》區別，改名《說唐前傳》，[51] 內容從秦叔寶父親秦彝臨終託孤，到唐太宗李世民登基。[52] 其中第 40 回「羅春保眷歸金墉　楊林設計謀反王」，楊林計畫在揚州以爭奪「狀元」為餌，消滅各地的反抗勢力，尉遲恭也借錢前往。書中說他「乃山後朔州麻衣縣人氏，姓胡，改姓尉遲，名恭，字敬德。……。取妻金氏，舅子名金國龍、金國虎……他住在城外，打鐵務農為業」。但還未與人比武，尉遲恭便與程咬金因賭錢下棋爭執，被武雲召將軍打得鼻青臉腫，回朔州去了。[53]

　　第 44 回「尉遲恭打關劫舍　徐茂公訪友尋朋」，尉遲恭回家時途經寶雞山，看到裂開的大石頭內有石匣，裡藏紅、白兩隻鐵羊，想拿回去打煉卻遇到身穿道袍、醉醺醺的李友白，李邀請他回家，並贈送鎧甲、長矛、頭盔，向尉遲恭要了紅鐵羊，說日後有用處，並告知他白鐵羊裡「却有兩條竹根樣的水磨神鞭，鐵羊一開，其鞭自現。但此羊十分難開，若要鐵羊開，除非仁義血」。尉遲恭返家發狠打了兩天還是不成，恰好有個名叫「仁義」的差人來催討錢糧，他想起李友白的話，殺了仁義取血。擔心被捕，決定去太原從軍，此時妻子金氏已經有孕，他託兩位舅子照顧，並留下雌鞭，交代「生下孩兒取名寶林，日後夫妻父子重逢，可將雌雄二鞭為證」。尉遲恭來到太原，以為自己進入李世民的陣營，沒料到是殷、齊兩王假藉秦王招兵，某次他因故被打，憤而轉投定陽王劉武周，與唐營對抗。[54] 書中另增尚未發生的「後話」：金氏兄弟帶姊姊投奔沙陀，後受封太平章，鎮守瑯琊關，直到尉遲

51　胡小偉：〈《說唐演義全傳》〉，《中國大百科》。《中國大百科全書智慧藏》，http://www.wordpedia.com。徵引時間：2018 年 5 月 31 日。

52　該書作者不詳，署名鴛湖漁叟較訂，卷首有如蓮居士在乾隆元年（1736）所題的序，與褚人穫《隋唐演義》前六十多回相同，都是以《隋史遺文》為依據改編。徐碩方：〈前言〉，《說唐演義全傳》（上海：上海古籍出版社，1990 年）。上冊，頁 4、1。

53　鴛湖漁叟較訂，《古本小說集成》編委會編：《說唐演義全傳》。下冊，頁 711、715-717。

54　同上註，頁 782-783。

恭掃北平番，才雙鞭會合，父子團圓。[55]

　　在第 53 回「尉遲恭雙納黑白氏　馬賽飛獨擒程咬金」，王世充陣營的孟海公派出二夫人黑夫人出戰唐營，被尉遲恭所擒，委身於他後，又勸說同樣敗於尉遲的三夫人白夫人同事一夫，[56] 這是《白良關》版本中「黑白夫人」的由來。

　　《前傳》中的尉遲恭武藝不精，為煉武器不惜殺人，此黑暗血腥的形象顯然不符合世人對於他忠臣、勇將面貌的投射，後來的戲曲便不再使用。寶林與母親在瑯琊關由舅舅照顧，並非陷入敵軍之手，也無「白良關」出現。父子相認的信物「雌雄鞭」在《後傳》與《前傳》中均已確定。

　　以下再從京劇《白良關》不同時期的版本比較中，觀察變與不變的部分。

四、京劇《白良關》的版本差異

　　目前筆者蒐集到的京劇版本，依內容的相似度，可分類為四種：

（一）「百本張抄本」[57] 版

　　中研院史語所「俗文學叢刊」百本張抄本的《白良關》三本全串貫，與「車王府藏曲本」版幾近相同，[58] 因前者標有頁碼，討論時以此標記。此版本

55　同上註，頁 777-782。

56　同上註，頁 937-950。

57　「百本張」又名「百本堂」創於乾隆 55 年（1790），晚至宣統末、民國初，是專門雇人抄寫俗曲、戲曲的書坊，其經營範圍幾乎包括當時北方流行的俗曲、曲藝、戲曲，極富盛名，歷時數代，到光緒年間仍然生意興隆，參見中國戲曲志北京卷編輯委員會：《中國戲曲志・北京卷》（北京：中國 ISBN 中心，1999 年），頁 28。

58　不著撰人：《白良關》全串貫，收於《清蒙古車王府藏曲本》（北京：北京古籍出版社，1991 年）。14 函 3 卷。中央研究院歷史語言研究所俗文學叢刊編輯小組編：〈《白

的時間追溯可以「車王」為線索，中國俗文學研究界已經確定「車王」為車登巴咱爾，其族出於外蒙古喀爾喀賽音諾顏部，為成吉思汗之後，自幼長於京師，兼善滿、漢語，善繪畫，生於嘉慶二十二年（1817），卒於咸豐二年（1852）。他蒐集小說戲曲及俗曲的時間，當在道光十年到咸豐二年（1830-1852），子達爾瑪、孫那彥圖（1867-1938）也有功勞，但相對較少，全部曲本由三代人匯集而成。[59]

　　此版本《白良關》中的事件發生時間在李淵即位後，東魯打下戰表，前來挑釁。秦瓊與尉遲恭兩人爭帥印。徐勣因算出尉遲此到白良關，不得收妻，必然收子，出言阻止。徐與尉遲兩人擊掌賭誓，前者願交付「項上人頭」，後者則是「四十八兩軍中大印」，[60] 由尉遲敬德一人單獨領兵出征。

　　與其他京劇版本的差異首先在宣戰者為東魯的鐵勒銀牙。「東魯」是唐代的蠻族之名，而非地名，[61]「鐵勒」為部落名，貞觀二十年（646）歸附，[62] 史書實無「鐵勒銀牙」此人。「東魯」（頁 501、502）後文被誤抄為「北魯」（頁 519）。

　　其次，角色性格的塑造與情感轉折的表露比其他版本深刻許多。例如尉遲恭想起與徐勣賭咒之事，其反應是：「罷罷罷，能將寶印赴流水，定要認這子親生。」（頁 525）與其他版本的顧忌遲疑不同。

　　無名的尉遲恭妻（旦）白：「想為娘被番賊擄造十數餘年，名節有虧，今日成全你父子相認，報仇也在你，不報仇也在你。」將報仇與否讓兒子自行選擇，沿襲《後傳》的內容。

　　寶林白：「哎呀，母親把我問的啞口無言，若是報仇，可嘆番人數載養

良關》三本全串貫（百本張抄本）〉，《俗文學叢刊》（臺北：新文豐出版公司，2002年）。第 302 冊，頁 499-543。

59　黃仕忠：〈《車王府藏曲本》考〉，《文化遺產》第四期（2012 年）。http://wxyc.literature.org.cn。徵引時間：2013 年 5 月 10 日。

60　中央研究院歷史語言研究所俗文學叢刊編輯小組編：〈《白良關》三本全串貫（百本張抄本）〉。《俗文學叢刊》第 302 冊，頁 507。

61　歐陽修、宋祁：《新唐書》，頁 6324。

62　劉昫：《舊唐書》，頁 1462。

育之恩，若是不報，母親負屈含冤這便怎處？嗐，能留孝名傳千載，難報他人養育恩。」（頁 529-530）其他版本大多知道自己身世後，就即刻要提刀復仇，但這裡的寶林表現對養育之恩的感念，更符合人性。

　　寶林的母親既像元雜劇裡的宇文慶，作為過去事件的轉述者，更扮演了獻計的智謀者，她讓寶林在慶功酒宴復仇，讓觀眾看到壞人在眼前死亡。復仇後，母子的反應不同，忍辱十餘載的旦唱：「今與為娘報此仇，孝名千載萬古留」，然而思及養育之恩的寶林唱的卻是：「只為雪恨報冤仇，嘆他養育數十秋，忘恩負義難長久，損壽十年命必丟。」（頁 533）

　　迎尉遲恭進關後，院子告知寶林母親已死的消息，一家團圓的期望落空。見到屍體後，尉遲恭因臨陣認親，恐有罪責，要回朝面聖，小尉遲一人發送母親喪事，瀰漫著悲傷的氣氛。待尉遲恭回都後，告知家中變故，徐勣亦感後悔，李世民以自己要親征東海，由尉遲保駕，藉此折罪緩頰。

　　將其與《後傳》比較，可以看出此劇的情節架構沿襲成分不小。細節部分，小說裡尉遲恭住在「朔州麻衣縣打鐵為活」，[63] 戲曲裡卻以「北番胡沙地」（頁 522）帶過。另為考慮舞臺處理，將寶林母親在小說中撞牆腦漿迸溢改作自縊，劉國貞被「斬為肉泥」的血腥場面自然也無法如實具現。

（二）「故宮珍本叢刊」版 [64] 與「敦厚堂志」抄本 [65]

　　故宮版屬昇平署（道咸同光宣）時期抄本，其中的舞臺指示與鑼鼓寫得很清楚，為劉春與麻穆子擅演劇目，劉春即劉永春，[66] 是光緒到民國初年的名

63　鴛湖漁叟較訂：《說唐演義後傳》。上冊，頁 30。

64　故宮博物院編：〈《白良關》總本〉，《故宮珍本叢刊第 676 冊清代南府與昇平署劇本與檔案：亂彈單齣戲》（海口：海南出版社，2001 年），頁 45-57。

65　中央研究院歷史語言研究所俗文學叢刊編輯小組編：〈白良關總講（敦厚堂志）〉，《俗文學叢刊》第 302 冊，頁 463-498。

66　周明泰：《道咸以來梨園繫年小錄》（1932 年）。查閱自「中國都市藝能研究會」，http://wagang.econ.hc.keio.ac.jp/~chengyan/。徵引時間：2013 年 5 月 17 日。

伶。[67] 英法聯軍占領北京，皇帝逃往熱河，至咸豐十一年（1861）七月十七日止，不到一年的時間，在避暑山莊演出弋腔、崑腔、亂彈三個劇種的戲，共三百二十餘齣，其中就有亂彈戲《白良關》。[68]

與中研院史語所出版的「俗文學叢刊」中的〈白良關總講（敦厚堂志抄本）〉比對後，發現兩者分場相同，內容相近，但「敦」版錯誤較多，[69] 其他較大差異處在：

1、劇中時間設定：「故宮」版在唐太宗即位後的貞觀年間，「敦」版在開元（玄宗年號）年間。但正史上，尉遲恭死於唐高宗時，換言之早於「開元」。

2、「故宮」版「殿前獅子千百對」（頁 45），在「敦」版則為「殿前詩詞千百對」（頁 465）。[70]

3、「故宮」版裡向唐朝宣戰的是北國保康王（頁 45），與《後傳》裡的「寶康王」同音。「敦」本則為北國周剛（頁 466），此一名稱不見之前其他文本。

4、「敦」版口述本的痕跡較濃厚。例如在秦瓊、尉遲恭、程咬金上場後，問皇帝「有何國事議論？」皇帝的回答如下：

「故宮」版：今有北國保康王……（頁 46）

「敦」　版：卿家有所不知，今有……（頁 468）

開口先說「某某有所不知」，這種絮叨的作法常見於修編較少的口述本。

5、「敦」版滑稽部分較多，例如：

67　辻聽花：《中國劇（四版）》（北京順天時報社，1919 年）。查閱自「中國都市藝能研究會」，http://wagang.econ.hc.keio.ac.jp/~chengyan/。微引時間：2013 年 5 月 17 日。

68　朱家溍：《故宮退食錄》（北京：北京出版社，1999 年），頁 578。

69　有誤之處，如頁 472：「程：夢見海干（按：乾），你我喝也就喝死了」，「渴」誤寫為「喝」，頁 482：「報上白：報，今有唐將口口聲聲要尉公出馬」，要尉遲恭出馬的是敵對軍營並非唐營。

70　觀看中國京劇音配像精粹《白良關》，應該是「殿前士子千百對」比較合理。https://www.youtube.com/watch?v=E28tfPtI3ww。微引時間：2019 年 7 月 28 日。

　　程咬金白：分明是取笑你我為武將的無後。先生按函

　　　　　　　之說，你是個王八，還樂那。

　　尉遲恭白：就是他。

　　程咬金白：不是他，孩〔按：還〕是我？（頁474）

6、「故宮」版中出現「白髮公公」傳授寶林武藝（頁51），在稍晚的
　「繪圖京調十七集　光緒中石印本」[71]與《戲考》[72]版本中，分別變成
　「雲遊道人」與「白髮老公公」，「敦」版則無提及。

　　從「敦」版在尉遲恭生存年代的錯誤與用詞較為粗俗，可以推測該版本
的觀眾可能是尋常百姓。兩版中尉遲恭都請徐勣解夢，堅持只有黑白夫人，
此外無妻無子，並與徐賭誓。梅秀英都僅出現一場，主要在告知兒子往事，
使其復仇。寶林知道身世後，都是立刻想殺養父。尉遲父子滅劉國真（禎）
後，完成殺敵任務便去面見皇上，並無著墨梅氏的生死，這點除可看出此劇
的重點不在女性外，也避免讓觀眾因看到無辜受死而不快。

（三）「繪圖京調十七集　光緒中石印本」版

　　東京大學東洋文化研究所的「雙紅堂文庫」[73]裡，有兩個相近的版本，
一是「繪圖京調十七集　光緒中石印本」「繪圖京調元集」中的〈校正京調

71　參見「東京大學東洋文化研究所所藏漢籍善本全文資料庫」，http://shanben.ioc.u-tokyo.
　　ac.jp/。徵引時間：2013年5月12日。

72　《戲考》又名《顧曲指南》，是繼《梨園集成》（1880年）後的一個皮黃戲總集，所收
　　的大部分是京劇發展至最高峰時所演出的本子，大部分是根據1913-1924年上海各
　　戲院所上演的劇目收錄。參見王秋桂：〈《戲考》出版說明〉，《戲考》（臺北：里仁書
　　局，1980年），頁1-2。

73　雙紅堂文庫所藏的兩本劇本，見於東京大學東洋文化研究所所藏漢籍善本全文資料
　　庫。「繪圖京調十七集　光緒中石印本」（索書號：雙紅堂-戲曲-171），共有17冊，
　　《白良關》在「繪圖京調元集」（冊一）裡。「繪圖京都三慶班京調腳本十集　民國
　　元年石印本」乙套（冊二）（索書號：雙紅堂-戲曲-175）。徵引時間：2013年5月
　　12日。這兩個劇本以正反面一張為一頁，為求清楚，如第1頁，以頁1-1、頁1-2標
　　示，以下類推。

白良關全本〉，版心題有「繪圖白良關」、「京都壹等名角　李長勝謝雲奎曲本」、「京都響遏行雲樓原稿」。後接〈繪圖父子會〉，版心題有「京都頭等名角大奎官腳本」、「京都響遏行雲樓原稿」。

　　另外是「繪圖京都三慶班京調腳本十集　民國元年石印本」乙集的〈校正京調白良關全本〉，版心題有「真正京都頭角小叫天曲本」、「知音者題」，後接〈父子會〉。兩者的字跡相同，除有少數誤抄與最後一行漏抄外，其他相同。抄寫有誤者，如「民國元年」〈白良關全本〉版中徐勣解夢：「前日山人聽得小軍傳說信（光緒中版本作「信說」）是北方　有一唐朝國公夫人未知名姓　或者尉遲國公（光緒中版本作「公國」）的夫人也未可知　或者尉遲國公　今番掃北夫妻要聚會　預有此夢也未可知。（頁 1-2）」而「民國元年」〈父子會〉版漏抄最後：「淨付同白謝萬歲小生白擺駕同下付白我的母親呀下完。（頁 2-2）」。中研院史語所「俗文學叢刊」中的〈校正父子會京調全本〉[74]，由集成圖書公司[75]刷印，其內容與字跡皆與「繪圖京調元集」中的〈父子會〉相同，三本〈父子會〉可視為同一版本。

　　本版〈白良關〉是唯一由皇帝（李世民）主動發動攻擊：「現有北番未平，寡人御駕親征」，命秦瓊掛帥。徐勣要大家先攻下白良關，該關的守將名為劉國珍（「繪圖京調元集」，頁 1-1）。

　　尉遲恭在本版中只夢見「兔帶箭而逃」，不似其他版本有三夢，可以讓程咬金順勢插科打諢。同時尉遲恭也沒有與徐勣打賭，並無斷送帥位或性命的危機。本劇多了一個負責運送糧草的先行官、駙馬徐萬顯，但並未發揮重要功能。（「繪圖京調元集」，頁 2-1）

　　本版〈父子會〉裡，梅秀英告訴兒子身世：「話已說明。報讐也在你。不報讐也在你」（「繪圖京調元集」，頁 1-2），同樣的臺詞自《後傳》到戲曲

74　中央研究院歷史語言研究所俗文學叢刊編輯小組編：〈校正父子會京調全本〉，收於《俗文學叢刊》第 302 冊，頁 459-462。

75　該公司是清光緒三十三年（1907）在上海創建，由集成圖書局、點石齋石印局、申昌書局和開明書店等合併組成。見「中國文化詞典」，http://art.tze.cn/Refbook/entry.aspx?bi=m.20080317-m300-w001... 。徵引時間：2013 年 5 月 15 日。

繼續沿用。父子交戰相認、小尉遲殺劉國珍的情節也都相同。最後小尉遲請母出來與父親相見，被交代先下去時，還催促「快些呀　要快些呀」（頁2-1），再上場卻發現梅氏已自殺。尉遲恭一見屍體也甚為悲傷，抽出寶刀想自刎，但想到寶林只得住手。此處敬德的情感反應大於其他版本。他回見稟告李世民，李言：「王兄秦明王嫂盡節而亡　寡人大悅封一品夫人　年年春秋二祭　皇姪封掃北大將軍　停兵三日　攻打金銀二關。」（頁2-2）此處的「金銀二關」對照《後傳》第3回「秦瓊兵進金靈川　寶林槍挑武國龍」，應為「金靈川」。

　　以「雙紅堂文庫」所寫的演員與年代為線索，「小叫天」是譚鑫培的藝名，光緒十年（1884），他與大奎官同行，搭新丹桂班，到上海演出。[76] 此一演出版本最晚在十九世紀末期形成，到1910年代初期仍流行於舞臺上。

（四）雙紅堂文庫「中華印刷局」版

　　雙紅堂文庫有兩個《惡虎村　白良關》版本[77]，一由楊梅竹斜街中華印刷局印，一由北京致文堂發行，兩者皆位處北京，除後者封面註明「著名藝員　校正准詞」外，內容完全相同，與《戲考》中《白良關》的劇本幾乎一致。

　　本版皇（上）曰：「孤大唐天子。登基以來。風調雨順。國泰民安。」（頁1）對於究竟歸屬於唐代哪位君主，已經不重要。「自某某登基以來，風調雨順，國泰民安」是戲曲中常用的套語。[78]

　　對唐宣戰者「北國周剛」，與「敦厚堂志版」相同。其他版本不曾見到者有二：一是在正式進攻白良關前，秦瓊下令先安營歇兵三日（頁3）；另

76　周明泰：《道咸以來梨園繫年小錄》（1932年）。查閱自「中國都市藝能研究會」，http://wagang.econ.hc.keio.ac.jp/。徵引時間：2013年5月17日。

77　見於東京大學東洋文化研究所所藏漢籍善本全文資料庫，索書號：雙紅堂-戲曲-191。徵引時間：2013年5月12日。

78　請參見本書「伍、北管婚變戲《三官（關）堂》抄本的口語傳統套式運用與敘事結構」，頁191-192。

一個是白良關守將劉國珍其原始身分在本版中變為山賊，降低他的位階。[79]

　　尉遲恭回想往事：「家住山西麻衣縣。夫妻們打鐵度光陰。上山得了兩宗寶。造就雌雄鞭二根。」（頁7）與《前傳》中自寶雞山得寶的緣由相同。

　　打死劉國珍後，

> 尉遲恭問寶林：你母親。
> 小黑（寶林）：懸樑自盡。
> 尉遲恭：隨為父轉至龍篷。
> 小黑：是。（全下）（頁8）

相較於「百本張抄本」版、「繪圖京調十七集　光緒中石印本」版，本版本的尉遲父子顯得十分冷淡無情。

　　比較上述的京劇版本，最早的「百本張抄本」與民國初年的「中華印刷局」版，出現的時間相差至少約六、七十年，多數在寶林一知母親所受的委屈與身世後，都立即視撫養自己十餘載的人為仇敵，想要殺了對方，只有「百本張抄本」版表現寶林的遲疑與為難，以戰爭戲的外在，呈現家庭倫理劇的內涵。尉遲恭妻子為了兒子忍辱偷生，但曾為敵人俘虜，不管有無失節，要重新回歸原來的家庭，處境都非常尷尬，因而一旦確定大仇已報，便不想苟活。各版本處理寶林母親自殺場面時或簡或繁，僅有「故宮珍本叢刊」、「敦厚堂志」版，並未直接演出寶林母親的生死，藉著「懸宕」（suspense）遮掩悲情的結局。

五、紹興亂彈與北管戲《雌雄鞭》的比較

　　與北管戲《雌雄鞭》的總綱內容比起來，紹興亂彈（紹劇）的《雌雄

[79]　梅秀英（白）：「奴家梅氏秀英。可恨那劉賊。將我搶上山來。這冤仇何日得報哇。」（頁5）

鞭》更加完整。紹劇的形成至遲可以追溯到清初康熙年間，劇種在最早的「尺調亂彈」階段，劇目以「老十八本」最為著名，又稱為「江湖十八本」，意指此十八本戲通行「江湖」，為各地的亂彈班共有。浙江的金華（浦江）亂彈、溫州亂彈、台州（黃岩）亂彈皆有不少可以與紹興亂彈對應的劇目，《雌雄鞭》（或稱《雙鞭會》）便是其中之一。[80] 劇名皆不喚《白良關》，而叫《雌雄鞭》，是因劇中並無「白良關」。

　　紹劇《雌雄鞭》的完整劇本可見諸 1962 年出版的《浙江戲曲傳統劇目彙編紹劇（七）》，[81] 此劇本是中國戲曲改革後的產物，可以看到自民間蒐羅後加以修飾的鑿痕。目前蒐集到的北管總綱有三，包括出身臺中的葉美景老師 [82] 所藏抄本（下稱為「葉版」）、羅東漢陽北管劇團所提供的版本，以及國家文化資料庫中，由苗栗頭屋溢洋軒胡煥祥提供的抄本（下稱為「胡版」）[83]。相較之下，除了說白、唱詞因口傳而產生必有的差異外，三者情節結構相同，三地北管戲劇文本的差異不大。較值得玩味之處在尉遲恭妻家住蘇家庄，在「葉版」中其姓氏為「梅」，但「漢陽」版、「胡版」與紹劇一樣，都姓「蘇」，不知葉老師是否參考過京劇的版本？因葉版與胡版為手抄本，以下作為討論對象。

　　紹劇《雌雄鞭》[84] 分為六場：

　　第一場　燒香認子：蘇香蓮自述丈夫尉遲恭投軍不返、父母要她與兒子寶林姊弟相稱。香蓮至後花園燒香，寶林與其相認。香蓮告之與尉遲恭相識

80　羅萍：《紹劇發展史》（北京：中國戲劇出版社，1996 年），頁 76。

81　紹興縣紹劇蒐集小組編：《雌雄鞭》，《浙江戲曲傳統劇目彙編　紹劇（七）》（中國戲劇家協會浙江分會，1962 年），頁 359-418。

82　葉美景（1905-2002）是當代著名的北管藝師，出生在臺中潭子瓦窯村，他在 12 歲時便從當時有名的藝師王錦坤在餘樂軒學習，《烏四門》也是由王氏教授，並曾上棚演出。參見呂錘寬：《北管藝師葉美景、王宋來、林水金生命史》（宜蘭：國立傳統藝術中心，2005 年），頁 44、74。

83　苗栗頭屋溢洋軒為日治時期苗栗地區重要北管子弟團體，本抄本為該軒成員胡煥祥提供，其抄成時間約於日治大正昭和年間。參見「國家文化資料庫」，網址 http://nrch.cca.gov.tw/ccahome/。徵引時間：2013 年 9 月 28 日。

84　紹興縣紹劇蒐集小組編：《雌雄鞭》，頁 359-418。

的經過。兩人決定去尋夫（父）。

　　第二場　對舌：蘇忠顯追究誰洩漏寶林的身世。蘇來拿出鐵鞭皂袍，忠顯夫婦難以否認，香蓮、寶林在蘇來的幫助下，三人一起出發。此處蘇來發揮機智，為香蓮母子取得馬匹與錢財，順利成行。

　　第三場　董家山：香蓮、寶林與蘇來三人行經此處，寶林被寨主董月華俘虜，後兩人成婚。劇中董家山寨的老周林與蘇來有許多運用吳語方言製造的語音笑料。

　　第四場　掌朝：徐茂公、尉遲恭、程咬金上朝稟告臥龍兵變。尉遲恭要徐茂公解夢，徐解出百日之內尉遲恭有夫人公子來京相認，尉遲恭否認。程咬金為證，徐與尉遲兩人各以軍帥牌印、首級相賭。

　　第五場　探報：探馬打聽從東來一隊人馬，蘇來、寶林、香蓮要來認父認夫。香蓮說起初識之事，尉遲恭本要認妻，但一見徐茂公便膽怯，香蓮怒極，要兒子去擒父親，徐茂公出面歸還花押對單，一家方才團圓。

　　第六場　團圓：蘇來請尉遲恭修書請蘇家兩老來團圓。皇帝命徐茂公代表賜黃金、彩緞予尉遲家，封賞蘇氏、寶林、蘇來與董千金。

　　紹劇「尺調亂彈」劇目「小十八齣」中有〈燒香〉、〈對舌〉、〈董家山〉，出自《雌雄鞭》，都是一齣一事，具完整性。[85]

　　上述除第四場官員上朝議事，與京劇《白良關》部分相似外，其餘都不相同。在紹劇第四場黃門官提到：「東夷入寇，龍爭虎鬥，干戈愁，文武嘉猷，向黃門啟奏」，[86] 徐茂公則說：「今有臥龍兵變，總兵官康寧有告急本章來京，……」[87]而後黃門官傳旨，卻說「本該發兵征剿，近因天氣炎日，猶恐損兵折將，特等秋高馬壯，然後發兵。」而後便在麒麟閣擺宴，邀大家一起議論國家大事，[88] 竟因「天氣炎熱」全然忽略外敵入侵的急迫性，看來外患來襲僅是徐茂公與尉遲恭兩人打賭的鋪墊。

[85]　羅萍：《紹劇發展史》，頁 84-85。

[86]　紹興縣紹劇蒐集小組編：《雌雄鞭》，頁 397。

[87]　同上註，頁 398。

[88]　同上註，頁 399。

　　北管戲《雌雄鞭》全劇與紹劇的第五場「探報」相仿，以說白補充第四場尉遲恭、徐茂公兩人打賭之事。兩劇種若以人物上下場分臺，第一臺皆為尉遲恭的探子報訊，紹劇是「從東來有一支人馬，手執繡龍旗號，上寫著斗大金字，一不要江山，二不要社稷，三請公爺出馬當前答話」，[89]北管戲則是探馬發現一隊「寡婦人馬」，旗號上寫著「妻來認夫，子來認父，一不要江山社稷，二不要金銀財寶，三要單請千歲出馬答話」（葉版，無頁碼），「尋夫認父」的目標一致。但紹劇中的尉遲恭更擔心自己陷入徐茂公的計謀，也不相信妻子會來找他，因而一聽到探馬回報，便狐疑：「想是徐勣詭計到了。」[90]

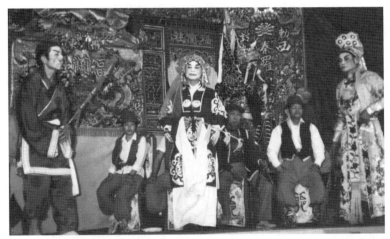

圖 1-1　1991 年 11 月羅東福蘭社在蘇澳周爺廟「周爺公安座」典禮演出日戲《雌雄鞭》。蘇香蓮（張火土飾）帶著乾兒子蘇來（左，張建勳飾），兒子尉遲寶林（右，李財福飾）來尋夫。三位演員皆來自三星福蘭社。

　　與紹劇相較，北管戲文中多處標示出地點，卻更顯現抄本傳述者對於中國地理認知的模糊。「葉版」則是寶林身背紅旗，上寫著：「山西界坵縣尉遲寶林認父親，下寫著蘇州麻衣縣梅香蓮認夫君」（無頁碼）。「山西界坵

89　同上註，頁 408。
90　同上註，頁 409。

縣」可直接聯想「山西介休縣」，是尉遲恭投降唐營之處，而「蘇州麻衣縣」
從前面的小說與京劇版本可以推測，應是「山西麻衣縣」。在「胡版」中當
香蓮人馬靠近時，可看見蘇來身背紅旗，上寫著「荊州美良縣蘇氏香蓮認
夫君」，下寫著「山西姜良縣尉遲寶林認父親。」（頁9）「荊州」在湖北的
中南部，母子來處不一，顯見有誤。再與「胡版」頁17對照，蘇香蓮提及
當年「鞭換鐧」與尉遲恭對唱一段，前寫「姜良城」，後唱「美良城」，推
測「姜良縣」應是「美良縣」的抄寫之誤。而「美良縣」、「美良城」實為
「美良川」，《舊唐書》載：「（秦瓊）又從征於美良川，破尉遲敬德，功最居
多。」[91] 此一戰役正是尉遲恭戰敗，後歸唐營的關鍵。不管紹劇或北管戲，
尉遲恭皆因在美良川敗給秦瓊，逃到蘇家庄，才與蘇香蓮成就姻緣，但此在
上一節探討的話本小說皆未提及。

圖1-2 《雌雄鞭》中尉遲恭（三星福蘭社社長陳阿冉飾）站高臺，右前方持杖的是戲先
生李三江。

　　紹劇中蘇來由人傳喚，見到尉遲恭，發現後者不理他後，請出寶林。
寶林跪地認父親，也未達目的後，再請出蘇香蓮。香蓮一見對方是位「老

91　劉昫：《舊唐書》，頁2502。

臣」，直覺是他人，待蘇來提醒：「少年將軍陣上老，紅粉佳人白兩鬢」，要她往清泉照容顏，她才驚覺時光飛逝，想要認夫。[92]

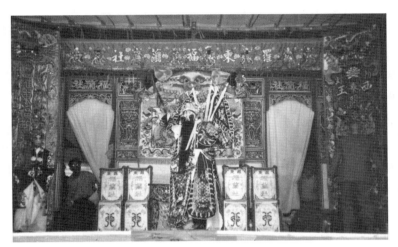

圖 1-3　北管戲《雌雄鞭》中的尉遲恭（陳阿冉飾）「跳臺」。

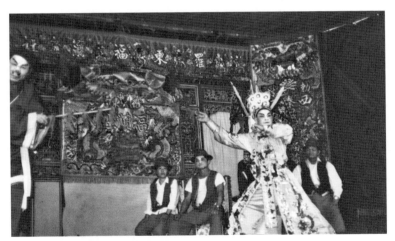

圖 1-4　北管戲《雌雄鞭》中的尉遲寶林（李財福飾）是小生扮相。

92　紹興縣紹劇蒐集小組編：《雌雄鞭》，頁 397。

　　北管戲裡的僕人尉來與未曾見過父親的寶林辨認尉遲恭的方式是，憑藉對方「人黑馬又黑，黑旗黑馬黑雕鞍」。妻子香蓮認不出尉遲恭，也是因為：「尒父當年少年將，哪有鬍鬚滿胸膛。」尉來答道：「娘親說的那裡話。孩兒一言稟分明，鎮國將軍邊庭（廷）老，那有紅粉佳人白了頭。」香蓮看了水中的倒影後，也發現自己容顏已衰。此一望水觀影、頓悟年歲的主題，兩劇皆有，在其他地方戲中夫妻久別相認的劇情裡，如歌仔戲的《平貴回窰》，也有作此安排。

　　紹劇與北管戲中都有蘇香蓮先提起兩人結親的因由，紹劇裡香蓮「梅流陣城上鞭換鐧，往事歷歷難盡言」，再由尉遲恭接唱，確認妻、子來尋，待要相認時，舞臺指示標明「徐勣暗上」，徐說：「拿頭來！」嚇得他剎時停止行動，要妻子「過了百日再相逢」的安排。[93] 上述的「梅流陣」亦為「美良川」之誤。北管戲中堅持不相認的尉遲恭，也是透過妻子唱起往事，喚起他的記憶。如「葉版」：

> 正旦：夫君忘卻當年事，忘卻當年事一粧（樁），尒當不記美
> 　　　良城下鞭換鐧，鐧換鞭。
> 大花：他那裡提起事一樁，記美良城下鞭換鐧，鐧換鞭。三鞭
> 　　　兩鐧定輸贏，某三鞭打不動秦叔寶，他兩鐧打壞了某的
> 　　　身，打得某家口吐紅逃了命，蘇家庄上藏了身。好一個
> 　　　有仁有義梅宗憲，他把女兒配為婚，成親不過三日後，
> 　　　一來投唐十八春，查起名來問起姓，果然妻媳兒子到來
> 　　　臨。攀鞍離鐙下了馬……。

正當要相認時，卻看到徐茂公。

> 大花：哎，城樓上來的徐茂公，哎先生哎先生，好似空中降下
> 　　　無情劍，斬斷我夫妻父子不相逢。回頭就把妻來叫，某
> 　　　家言來尒細聽，尒若還解開其中意，百日之外有相逢。

93　同上註，頁 413-414。

正旦：若不解開麼？

大花：尔若不解開其中意，尔若要相逢萬不能。

　　兩劇中尉遲恭都暗示百日之後再相逢，但香蓮不明就裡。北管戲中香蓮要「一家大小齊下馬」，以【二凡】哭唱起對丈夫有恩的往事。尉遲恭雖然「聽她說出真情話，怎不叫人烈（裂）碎心」，然而「會事亭上三擊掌，某家豈肯黑頭獻他人。」不知箇中緣由的香蓮眼見懷柔不成，便要兒子寶林持鋼鞭與父親交鋒。這時候母子以快速度的【緊板】唱出緊張的氣氛。

小生：娘親說的那裡話，孩兒一言稟分明，自從盤古開天地，
　　　那有兒子殺父親。

正旦：聞言就把寶林罵，罵聲畜生不孝人，他不念著夫妻義，
　　　尔還念著什麼父子情，尔今逆了為娘命，斬尔首級不容
　　　情。（葉版，無頁碼）

　　胡版中的香蓮面對兒子的躊躇，則是以【緊中慢】唱出：「住（對）著寶林叫著罵，罵聲畜生不孝人，尔今若為了為娘命，從今斬（應加「斷」）母子情。」（頁24）葉版中香蓮甚至威脅要斷兒子性命，比胡版更為兇悍。紹劇中的香蓮面對丈夫不敢相認，不再哭訴，要兒子「擒罪賊見娘親」[94]，寶林即刻答應，不像北管戲中尚有遲疑。

　　父子戰場相遇，寶林仍勸父親相認，但尉遲恭不肯，兩人交戰，寶林不敵，還被搶去鋼鞭。回來稟告母親後，香蓮召集子媳，派遣兒子、義子與兩個媳婦分別把守四邊城門，「四處排下天羅網，不怕老賊不相逢。」（胡版，頁30）打贏兒子想要進城的尉遲恭，卻聽到城內說鑰匙被徐茂公拿往另一處，前往他處後，又聽見徐茂公已往彼方，只好走遍四處城門，與子、媳對打，最後處境尷尬的尉遲恭聽到城內的徐茂公相詢為何不下馬相認，他回答：「先生吓，哎哎哎，莫說沒有妻媳兒子前來，就是有，某家也不敢下馬相認。」直到徐茂公說：「我今對單交還於尔，夫妻相會去麼。」（葉版，無

94　紹興縣紹劇蒐集小組編：《雌雄鞭》，頁415。

頁碼）尉遲恭內外相煎的危機才得解除，一家相認團圓，「將兩處人馬和作一處，扯進皇城」，尉遲恭將蘇來改名為尉來。胡版中最後以尉來講了兩句以男性生殖器官為梗的黃色笑話作結（頁40）。

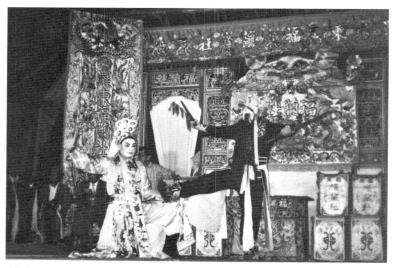

圖1-5　《雌雄鞭》中因尉遲恭不願與妻、子相認，寶林（李財福飾）、蘇來（張建勳飾）等人輪番與父親對戰，尉遲恭連走四方城門，是此劇另名《黑四門》的由來。

　　相較於北管戲強調尉遲恭面對家人守住四邊城門，進退維谷的窘境，紹劇中在父子交戰前，徐茂公便歸還花押對單，讓其一家團圓。紹劇中的寶林僅娶董千金，北管戲卻安排寶林娶兩個老婆，如此香蓮才可命令兒、媳四人分圍城門，表演也設計尉遲恭輪番「大殺四門」。從相同臺詞的重覆出現、同樣情境的對打與嗩吶曲牌伴奏，再次印證了清朝劇作家唐英藉由《梁上眼・堂證》中劇中人所言：「……，重重絮絮，翻翻覆覆，好像那亂談（彈）梆子腔的戲文一樣，叨個不了……」[95] 的劇種特質。

　　紹劇《雌雄鞭》的內容長度應可做為連臺本戲演出，相對之下，北管戲全劇約兩小時，通常於廟會節慶時在外臺當作日戲表演。臺灣在清代並沒有

95　唐英著，周育德校點：〈梁上眼〉，《古柏堂戲曲集》（上海：上海古籍出版社，1987年），頁596。

常設的室內劇場，宗教慶典表演必須因應環境與時間條件。對於只看到香蓮率家人前來尋找尉遲恭的臺灣觀眾，丈夫離家這十八年她如何生活的種種，並不在關切之列，重要的是這一家如何團圓。紹劇的第六場「團圓」，不但要搬請香蓮的父母前來團聚，還得由皇帝正式冊封尉遲恭的妻、子、媳婦，才算結束。紹劇中香蓮父親的操控力量極大，甚至要她與兒子姊弟相稱（假作親生，為延後嗣），幸賴家僕蘇來的機智與仗義執言，香蓮母子才能離家。北管戲從紹劇中抽出一折、自成段落，加添蘇來曾在蘇家庄解救尉遲恭

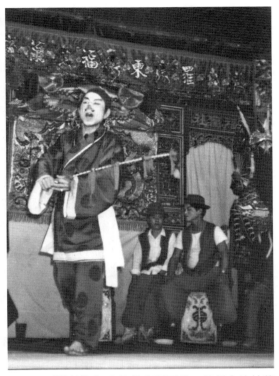

圖 1-6　《雌雄鞭》中的蘇來屬三花，是劇中的甘草人物。

有功，而被他們夫妻收為義子，其主要功能在插科打諢，而非推動劇情。香蓮則成為劇中行動力最強的角色，她下達所有戰略，其他家人必須服從。北管總綱中，「香蓮認夫」推動劇情發展，但在實際演出時，以正旦擔綱的香蓮，其舞臺形象不似穆桂英、樊梨花一干女將身著戎裝、背插靠旗那般的英姿颯爽，也無能力與人交戰。看到她癱坐在城外邊哭邊唱，尉遲恭卻隔著城牆、昂首站立高臺不敢相認，不免讓人聯想歌仔戲中境遇淒涼的苦旦。[96]

96　源自筆者 1991 年 11 月觀賞羅東福蘭社演出時的感想。

六、從劇種聲腔關係探尋兩版的差異

　　相近戲曲故事的不同版本，結局或結構可能不同，如本書中「《三官堂》／《鍘美案》」，「《鬧西河》／《雙沙河》（《人才駙馬》)」，「《雌雄鞭》／《白良關》」的例子。劇目的故事形成，可能與其他的文字或口語傳說相互交織有關，然而「一種腔調，就必然累積一批劇目」，[97] 要談到劇目的流傳，不能忽略聲腔之間的關係。

　　「尉遲恭認子」的《白良關》是以《後傳》第一卷第一至三回，加上《前傳》中「黑白夫人」而成。據《中國劇目辭典》說：劇情相仿的劇種有秦腔、漢劇、徽劇、京劇、滇劇、川劇、湘劇。[98]

　　上述劇種除了秦腔外，都有主要或部分屬於皮黃腔系。京劇、漢劇都是以皮黃腔為主，兼及其他聲腔的劇種。[99] 其他多聲腔劇種中，川劇[100] 中的胡琴腔，滇劇[101] 中的胡琴腔、襄陽腔，[102] 徽劇中的皮黃，湘劇中的彈腔[103] 都屬於皮黃腔。

　　在二十世紀之前有相當長的一段時間，陝西流行的秦腔分為東西南北中五路，在《中國梆子戲劇目大辭典》可找到西路秦腔（又名西府梆子）中有《敬德認子》，內容為：唐初尉遲敬德與秦瓊大戰美銀川，敬德敗逃蘇家庄，

97　余從：《戲曲聲腔劇種研究》（北京：人民音樂出版社，1990 年），頁 104。

98　王森然遺稿，《中國劇目辭典》擴編委員會擴編：《中國劇目辭典》（石家莊：河北教育出版社，1997 年），頁 206。

99　余從：《戲曲聲腔劇種研究》，頁 164。

100　高腔、崑腔、皮黃腔、梆子腔、燈戲構成川劇。中國在 1951 年開始進行戲曲改革，以「劇種」來講地方戲，原本五種不同的劇種因同在四川，便一起涵括為川劇。同上註，頁 169-170。

101　滇劇以絲弦腔、胡琴腔、襄陽腔為主，並包含少量的崑腔與一些雜調小曲。絲弦腔源自秦腔，胡琴腔可能來自徽調（後形成二黃腔），襄陽調是秦腔南下經湖北襄陽一帶形成的，後來演變為今日的西皮腔。參考金穗：〈滇劇音樂的歷史源流及其改革發展〉，《民族藝術研究》第 3 期（2001 年），頁 7-8。

102　余從：《戲曲聲腔劇種研究》，頁 153。

103　也稱亂彈，民間稱「南北路」，在清乾隆時期花部興起後，由武漢、岳陽傳入湖南。范正明：《湘劇史話》（北京：社會科學文獻出版社，2015 年），頁 1。

蘇員外將其藏匿於女兒金定繡閣，遂結為姻緣，蘇金定懷孕，蘇員外恐貽人笑，假稱蘇妻有妊，待金定產子寶童，要兩人姊弟相稱。待寶童成人，僕人蘇來告以前情，母子同奔唐營，敬德不認，父子大戰，敬德不敵，經李世民、徐懋公相勸，夫妻父子相認。[104] 比起紹興亂彈，增加寶童與母親相認前的情節，劇情屬於《雌雄鞭》系統。但由於未能找到其他四路秦腔的資料，無法確定秦腔中是否也有《白良關》的版本。

多以《雌雄鞭》命名的「尉遲恭認妻」文本系統，除前述的臺灣亂彈戲、紹興亂彈[105]、西路秦腔[106]外，溫州亂彈、金華（浦江）亂彈、台州（黃岩）亂彈、[107]閩西提線傀儡戲、[108]江西宜黃戲、[109]陝西的蒲州梆子、河北梆子戲也可見到。

余從《戲曲聲腔劇種研究》指出清代有弦索、梆子、亂彈、皮黃四大聲腔系統，其中的「亂彈」，採狹義定義：「亂彈腔……專指流行在浙江、江西、福建、廣東等地，以『二凡』、『三五七』兩種腔調為主的或名稱雖有不同而實際上與之有關的地方戲曲聲腔」。[110] 亂彈腔的形成與弋陽腔系的【四平腔】、崑腔有關，又與北方傳入東南地區的秦腔有密切的淵源。【三五七】從崑弋腔發展而來，【二凡】來自西北的梆子腔。[111] 紹興亂彈是浙江所有亂彈劇種中流行較廣、歷史最久的一個，[112] 影響亂彈的秦腔應該是沿著漢水流

104　山西省戲劇研究所等合編：《中國梆子戲劇目大辭典》（山西：山西人民出版社，1991年），頁 186、187。

105　紹興縣紹劇搜集小組編：《雌雄鞭》，頁 359-418。

106　山西省戲劇研究所等合編：《中國梆子戲劇目大辭典》，頁 186、187。

107　羅萍：《紹劇發展史》，頁 76。

108　《雌雄鞭》在此劇種屬於亂彈系統的正本戲，參見王遠廷：《閩西戲劇史綱》（北京：中國文聯出版公司，1999 年），頁 120。

109　宜黃戲中的《雌雄鞭》專唱宜黃腔，見曾琪、楊菁：〈清代宜黃戲的劇目與舞台藝術特點〉，《戲劇文學》第 6 期（總 289 期）（2007 年），頁 70。《雌雄鞭》又名《雙鞭會》，見流沙：《清代梆子亂彈皮黃考》（臺北：國家出版社，2014 年），頁 311。

110　余從：《戲曲聲腔劇種研究》，頁 150。

111　華東戲曲研究院編輯：《華東戲曲劇種介紹（第一輯）》（上海：新文藝出版社，1955年），頁 151。

112　同上註，頁 72。

行到了兩湖後，逐步向東南流入皖南、江西，再到浙江的紹興。[113]

　　溫州亂彈（甌劇）的兩個主要曲調【正原板】、【二漢】來自江西的宜黃腔，【二漢】就是宜黃腔的基本唱腔【二凡】，[114] 來自於【西秦腔二犯】的轉音。宜黃腔用嗩吶伴奏的曲調俗名「二犯」，用笛子伴奏的稱為「吹腔」，也都源於明朝的西秦腔。山西的西秦腔往揚州經安徽到江西宜黃後，發展為宜黃腔。到了乾隆年間伴奏改用胡琴，唱腔也加以調整，成為現在通行的基本形式。現今保存的宜黃戲，在清同治之前是不唱西皮的，皮黃合流是在清末才發生。[115]

　　閩西提線木偶戲（懸絲傀儡）在清朝雍正、乾隆以前是唱高腔，之後因為西皮、二黃傳入當地，並受閩西漢劇在嘉慶年間前後形成的影響，原有唱高腔的傀儡班改唱亂彈（皮黃腔），[116]《雌雄鞭》在此劇種屬於亂彈（皮黃）系統的正本戲。

　　蒲州梆子、河北梆子有《蘇來做活》後接《董家山》。[117] 梆子腔的源起說法不一，歸納起來有三種，源自甘肅的西秦腔說、源自陝西的秦腔說，出自山陝、豫相鄰地區的山陝梆子說。[118] 梆子腔興起後，有兩條流布路徑：一在東、北發展一大劇種群，如蒲州梆子（山西）、河北梆子、河南、山東多種梆子劇種，安徽北部的淮北梆子、江蘇北部的徐州梆子等；二在西、南，除陝西秦腔、西府秦腔等，甘肅、寧夏、青海、新疆的均統稱秦腔，在四川則成為川劇之彈戲、雲南滇劇中的絲弦，貴州的本地梆子等。[119]

[113] 同上註，頁 73-74。

[114] 流沙：《清代梆子亂彈皮黃考》，頁 289。

[115] 李雪萍：〈明、清兩代「宜黃腔」概念內涵考辨〉，《中國戲曲學院學報》第 35 卷 4 期（2014 年 11 月），頁 19-20。此處的「西秦腔」流沙強調必須名曰「山西的西秦腔」，以與他處的西秦腔區別，見流沙：《清代梆子亂彈皮黃考》，頁 279。

[116] 參見王遠廷：《閩西戲劇史綱》，頁 126、120。

[117] 敬德在蘇家招親，投唐後，蘇生子寶林，蘇員外命母子姊弟相稱，家人蘇來告知寶林實情，從蘇員外家誆出騾子和銀兩，保其母子離蘇家，尋找敬德。參看山西省戲劇研究所等合編：《中國梆子戲劇目大辭典》，頁 186。

[118] 余從：《戲曲聲腔劇種研究》，頁 132。

[119] 同上註，頁 149-150。

　　綜上所述，相對於《白良關》文本多出現在皮黃腔系的劇種中，《雌雄鞭》文本在皮黃、梆子、亂彈腔系的劇種中都可看到，這可能意味全家團圓的結局比較容易為觀眾採納。從北管福路系統與宜黃戲、紹劇尺調劇目的相似程度，可推測劇種腔調流傳時，通常會以一套劇目為載體，當它們與其他腔調共組成一個多聲腔劇種時，也都只有《雌雄鞭》版。但像皮黃腔系因流傳幅員廣闊，劇目數量很多，就可能包含了兩種版本的「尉遲恭認親」。

　　同一劇目在不同劇種，內容也會有些許的差異。閩西懸絲傀儡《雌雄鞭》，劇中角色有：蘇宗選、蘇香蓮、蘇來、康氏、蘇寶林、梁賽花、周定、董千金、老簡頭、探馬、尉遲恭、徐茂公。全劇共分六場，劇情[120]與紹劇相似，但安排寶童娶二妻、「大殺四門」，與紹劇不同，卻與北管戲相同。

　　甌劇（溫州亂彈）的《雌雄鞭》又名《雙鞭會》，唱調屬於亂彈。內容敘述唐王遊獵，於百鳥洞射傷一隻九頭九尾鳥，鳥帶箭呼王名而飛去，落李和州處，尉遲恭見怒，帶鐧至唐營討戰，其餘與上述閩西懸絲傀儡的內容相同。甌劇藝人們向來簡呼「尉遲敬德」為「尉敬德」，更有訛稱為「尉景德」者。[121] 本劇種文本鋪陳尉遲恭與秦瓊的對打前因，乃是唐王射傷怪鳥，激怒尉遲恭主動討戰，增添了神話的氛圍。此處不確定徐茂公是否在寶林與父親大動干戈前，已出面解圍。

　　在劇情結構上，閩西提線傀儡、甌劇中關於尉遲恭如何帶傷來到蘇家庄的情節，在紹劇都已刪除，而北管戲直接從尉遲恭已與徐勣打賭，擔心妻、子來尋，派出的探馬回報開始，[122] 全然捨棄香蓮受父親控制的段落，在歷史戲的框架下，演出道道地地的尋親記。

120　根據藝人王金福口述：尉遲恭別妻蘇香蓮前去投唐後，香蓮生下寶林，因蘇家無男丁，便將外孫假作兒子撫養。十八年後，家僮蘇來道破實情，寶林才認了生母上京尋父。中途連納二媳，向京都進發。尉遲恭曾與徐茂公打賭家中並無妻兒，因此香蓮、寶林等家人雖然前來，他也不敢相認。後兩下交鋒，大殺四門，正在難分難解之際，徐茂公自動放棄賭約，讓他一家團圓。見福建省文化局編印：《福建戲曲傳統劇目索引》（福建省文化局編印，1958 年）。第三輯，頁 225。

121　李子敏：《甌劇史》（北京：中國戲劇出版社，1999 年），頁 256。

122　葉美景編：《烏四門》（無出版年）。無頁碼。

紹劇中女寨主在交戰時傾心寶林容貌，希望託付終身，此一「陣前結親」的主題在中原小將與外邦女將相遇時，經常出現（如《馬上緣》中的薛丁山、樊梨花）。從內容差異可以判定《雌雄鞭》劇目系統與《後傳》的關係薄弱，較多來自重組相關片段的創造與發揮。

七、結語

偏重記載公侯將相的正史篇幅有限，傳說、家庭故事或庶民生活，卻可透過篇幅較大的小說、戲曲保留下來。《新唐書》對尉遲恭的敘述多沿襲《舊唐書》，卻將敬德有子寶琳一事遺漏，但透過口頭傳統（oral tradition）的延續，兩、三百年後，「寶琳」依舊能在元雜劇裡化身英勇小將。他在敵方陣營成長，與生父戰場相認，與養父對立的情節，繼續被後代創作者採用。

尉遲恭先投劉武周再降唐的記錄，保留在明代萬曆年間的《詞話》，並增補他從軍前與妻子的生活。清朝《前傳》表現尉遲恭殘酷的一面，將他從軍前的工作從《詞話》中的牧羊人變成打鐵匠，為打出好兵器，不惜殺人。他因殺人避禍從軍，投軍時被元吉等人假借「秦王」李世民名義招兵所騙，因故被重責，憤而投入劉武周陣營，劉死後，在介休城降唐，後娶黑白夫人。這裡緩頰尉遲恭曾是抗唐將領的事實，說其原意要投靠秦王卻被誤導，才會報效「敵營」，但最終依舊回歸「正途」。

《後傳》裡，不見尉遲恭曾與大唐為敵的記載，這可能與清廷對小說戲曲中有「推翻當權」主題者非常敏感有關，余治《得一錄》中的〈翼化堂條約〉反映了當時部分人士的想法：「漢唐故事中各有稱兵劫君等劇，人主偶信讒言，屈殺臣下，動輒招集草寇，圍困皇城，倒戈內向，……，此等戲文，……，草野間演之，則君威替而亂端從此起矣。」[123] 此外，《後傳》中

[123] 王利器輯：《元明清三代禁毀小說戲曲史料》（北京：作家出版社，1958 年），頁 165-166。

杜撰的部分增加，例如書中說「白良關」與雁門關相距百餘里，[124] 事實上，中國地理上並沒有白良關。再來，敵方將領從原本史書可見的「劉季真」，改為虛擬人物「劉國貞」，此人劫擄尉遲恭的妻子、讓尉遲父子戰場相殘，比元雜劇的「劉季真」罪加一等，這個「母死、父子團圓」的版本成為戲曲《白良關》文本系統的原型。

另外採用一家團圓為結局的戲曲《雌雄鞭》文本系統，若以紹劇形成的時間來推斷，該劇目可能在康熙年間（1662-1722）就已出現，可能還比《後傳》更早出現，令人驚訝的是，它甚至保留尉遲恭夫人真正的姓氏。兩個版本的差異應與其分屬不同聲腔系統有關，唱皮黃腔的閩西提線傀儡演出《雌雄鞭》是其中的例外，可能與其受閩西漢劇影響，和皮黃腔系劇目數量龐大有關。

小尉遲母親梅秀英決計尋死，導因其貞節可能會遭致議論。中國對婦女貞節的要求，從先秦至唐代，是從寬鬆漸趨嚴格的過程，不過，縱使政府明令褒獎，也出現規範女子行為與守節的書籍，但民間與宮廷中女子再婚或改嫁的情形仍相當普遍，守節對女性與社會並不是必然的要求。[125] 由於唐代與外族融合的情況十分普及，風氣顯得較自由開放，民間婦女夫死再嫁的情況甚多，不再嫁的婦女反成特例。[126] 因而本劇設定的唐代，社會風氣應該是相對開放的。宋代理學發展，南宋朱熹承繼並加強程頤關於女人守節的主張，多次要求地方官吏舉薦節婦，依條旌表，官方也規範婦女再嫁。隨著時間推移，到南宋末葉理宗（1224-1264）時，理學的貞節觀念已對社會發生強大的影響。[127] 明代後期由於世風日下，反而在擬話本小說中強調女性必須刻板化無條件守貞。明清交替的時代，對女性貞節的描寫多簡單帶過，李漁（1611-1680）寫《奉先樓》中的舒娘子為保存丈夫子嗣而失節嫁給一位

124 鴛湖漁叟較訂：《說唐演義後傳》。上冊，頁 10。

125 蔡銘峯：《貞節牌坊探賾──以臺金地區為研究對象》（臺中：國立中興大學中國文學系碩士論文，2015 年），頁 51。

126 同上註，頁 49。

127 許瑩瑩：〈談中國古代婦女貞節觀的形成與變遷〉，《學理論》第 32 期（2010 年），頁 188。

將軍，歸還兒子給丈夫後自殺未死，最後得到將軍的諒解而一家團圓，這在明清擬話本小說中首見，非常罕有。[128] 清代初期，為淡化「異族」統治的形象，提倡程朱理學，宣揚貞節觀，沿襲明代的旌表制度，致使節婦、烈女的數量遠遠超過歷朝，在此社會氛圍下，貞節成為對女性的行為規範。[129]《欽定大清會典事例》康熙十二年（1673）下詔規定：「拒奸被殺者，照節婦例旌表，地方官給銀三十兩，聽本家建坊。」[130] 將貞節牌坊的重要性置於女性的生命之上。

　　正史藉由史官的春秋之筆褒貶前朝人物，重視的是他們在公領域的作為。當擁有同一時代記憶的人故去，在「官方說法」外較少被著墨的私領域，便是口傳或表演藝術得以大肆發揮想像的空間，不被「大歷史」注意的庶民、婦女、兒童得以在這裡登場。本文討論的戲曲文本並不是由單一作者構思產生，而是在口耳相傳中由許多藝術家修整而成，反映的是某一時代民眾對劇中人物、事件認可的合理安排，文本間的互文性（intertextualité）是由社會群體製造，而非出自個人。《白良關》中的梅秀英在明、清對女性貞節要求嚴格的背景下，唯一的命運便是死亡。中國《雌雄鞭》系統的地方戲，以蘇香蓮困居在家，顯示其貞節也被家庭所保護（控制），但是臺灣亂彈戲卻毋須說明丈夫不在身邊時妻子如何生活，理直氣壯前來尋夫。

　　《雌雄鞭》中蘇香蓮主動帶軍前來認親，與《白良關》裡梅秀英含苦忍悲，待兩軍交鋒，再順勢而為大相逕庭。從日治時代豐原仕紳張麗俊的日記中，我們可以看到 1911 年 7 月 30 日在豐原慈濟宮的共樂茶園，來自中國的三慶班正音梨園曾演出「白良關尉遲恭認子」。[131] 但在臺灣民間普遍認知的尉遲恭家庭的認親版本，卻是大團圓的北管福路戲《雌雄鞭》，同劇種屬於

128 李停停：〈從明清擬話本小說貞節列女形像看明清貞節觀的變化〉，《湖南人文科技學院學報》第 5 期（總 128 期）（2012 年 10 月），頁 59-61。

129 許瑩瑩：〈談中國古代婦女貞節觀的形成與變遷〉，頁 188-189。

130 （清）崑崗等撰：《欽定大清會典事例》卷 403，禮部 114，風教七，旌表節孝一。（臺北：啟文出版社，1963 年）。

131 張麗俊著，許雪姬等編纂、解讀：《水竹居主人日記（三）》（臺北：中央研究院近代史研究所，2001 年），頁 88。

皮黃腔系的新路戲並沒有收納尉遲恭妻自殺的《白良關》，這樣的選擇或許也投射出臺灣北管戲最初的觀眾——清代漢人移民的群體心態（mentalité）。《雌雄鞭》與《白良關》中的尉遲恭立功封官後，忘卻元配，不想也不能回返故鄉，臺灣在當時也有許多渡海來尋求生計，不能或不想歸鄉的男子，《雌雄鞭》劇中的香蓮就像自對岸帶子尋夫的元配，她如何養大孩子，如何撐過沒有經濟奧援的生活，丈夫實在沒有資格詰問，元配亦不質問丈夫為何不返家，也不在意丈夫是否已再娶，只要一家團圓，便於願足矣。看戲的觀眾早已洞悉尉遲恭的不敢相認僅是困於與徐勣賭誓，看著尉遲恭遲疑困窘的樣子，充滿滑稽感，也知道當徐勣玩笑開夠，這一家就可重圓。另外從作醮時不宜殺生與觀眾的看戲習慣來衡量，在外臺酬神演出時，大團圓的《雌雄鞭》自然比無辜受死的《白良關》更加合適。

　　小說話本與劇曲文本的差異，在於表演形式與演出長度，說故事隨時話鋒一變，便可轉而講述其它角色，保留發展的可能「以待下回分解」，但戲劇考量粉墨登場必須在一定的時間內發展、收束情節，不許枝蔓龐雜。傳統戲曲常以類型化的方式刻畫人物，或以「敵我」對立為思考，京劇中的女性禁困在白良關裡，不認為自己有逃脫的一天，紹劇中的香蓮不敢違逆父命，幸有義僕蘇來才得離家，跨海後在北管戲中的香蓮不見父權的壓迫，不但有子、媳，還有兵力與智謀，角色重心的改變，讓我們看到同一主題的戲曲故事可能隨著不同語言、腔調、環境發展出相異的內容，流傳最廣的皮黃腔系還可跨越劇種找到《雌雄鞭》與《白良關》兩個版本。

　　《雌雄鞭》套用歷史劇的外衣，實質卻是闡述家庭關係，相較於《白良關》沉重的攻關、復仇、死亡，《雌雄鞭》沒有外敵，以爭取家庭團圓為單一目的。清代「唐山過臺灣」的新移民來到此地，積極建構人際網絡、組成家庭，這時，「國家」已不及個人與身旁親友的關係來得重要。[132] 因而與家人相認，比攻關殺敵、功名成就更要緊，紹劇終場由皇帝封賞尉遲恭家人的場次，對臺灣的觀眾而言，已屬狗尾續貂。

132 此立論分析可參考本書〈貳、亂彈聲腔戲曲文本的變化〉、〈陸、北管家庭戲的敘事及其展現的群體心態〉。

亂彈聲腔戲曲文本的變化

以《清蒙古車王府藏曲本》、《戲考》、
北管總綱為比較對象

一、前言

清朝的焦循在嘉慶己卯年（1819）寫下：

> 「花部」者，其曲文俚質，共稱為「亂彈」者也，乃余獨好
> 之。……花部原本於元劇，其事多忠、孝、節、義，足以動
> 人；其詞直質，雖婦孺亦能解；其音慷慨，血氣為之動盪。[1]

為了探究臺灣的亂彈戲（北管戲）在「忠、孝、節、義」之外的深層意涵，筆者 1991 至 1993 年在撰寫碩士論文《臺灣民間社區劇場──羅東福蘭社研究》時，曾針對該社團所藏總綱（劇本）與《戲考》中的同名劇目進行比較，以瞭解同為「亂彈」系統[2]的北管戲與京劇文本內容的差異。而成書時間較前兩者更早的《清蒙古車王府藏曲本》（下稱《曲本》），保留京劇形成初期的文本面貌。因此若以三者劇目加以比較，則可拉長時間的跨度，以檢視亂彈聲腔戲曲的文本在約二百年間，因應演出時代、環境、對象的不同而產生差異。首先介紹《曲本》、《戲考》與北管的劇本來源及其特殊性。

《曲本》是居住在北京的蒙古「車王」車登巴咱爾（1817-1852）及其子孫三代，約從 1830 年代起在王府內收藏的一批戲曲、曲藝抄本，[3]戲曲部分以京劇為主體，次為崑曲，還有高腔、弋陽腔、吹腔、西腔、秦腔、傳奇、

1 （清）焦循：《花部農譚》，收於《中國古典戲曲論著集成》（北京：中國戲劇出版社，1982〔1819〕年）。第 8 冊，頁 225。

2 「亂彈」一詞出現於清代花部戲曲聲腔興起時期，詞義內涵依使用情況不同而異：（一）泛指崑山腔以外的戲曲聲腔，統謂之「亂彈」。（二）對個別戲曲聲腔的稱謂，如梆子腔、皮黃腔，皆曾自稱亂彈。浙江習稱戲曲腔調「二凡」、「三五七」為亂彈，其各地衍變的地方戲曲叫做「紹興亂彈」、「溫州亂彈」等，簡稱亂彈腔系。（三）劇種的稱謂。冀南、魯西北相鄰地區流行一種戲曲腔調，與梆子腔、皮黃腔及浙江省之亂彈均不同，當地俗稱「亂彈」。參見余從，「亂彈」，見中國大百科全書編委會編：《中國大百科全書‧戲曲曲藝卷》光碟（北京：中國大百科全書出版社，1983）。本文採用第一種為定義，意指與崑曲相區別的花部聲腔劇種。

3 參見黃仕忠：〈《車王府藏曲本》考〉，《文化遺產》第四期（2012 年）。http://wxyc.literature.org.cn。徵引時間：2013 年 5 月 10 日。

木偶戲、皮影戲等。[4] 提供了清初到同光年間大量民間戲曲演出本，為花部戲曲的發展提供清晰的脈絡。[5] 戲曲劇目大部分利用史書和以往戲文（雜劇、傳奇）改編而成，在藝術的繼承創新以及如何適應大眾的欣賞要求上有不少經驗可以借鑒。[6]

《戲考》又名《顧曲指南》，是繼《梨園集成》（1880）後的一個皮黃戲總集，所收的大部分是京劇發展至最高峰時所演出的本子，多是 1913 至 1924 年間上海各戲院所上演的劇目。[7] 上海在光緒初年（約 1875）以後，京班戲園大盛，在融入上海本地多元文化後，形成南派京劇，並在清末民初延伸出海派京劇此一分支，[8] 麒麟童便是其中的代表人物之一。

北管戲曲粗分為「福路」、「西皮」兩個聲腔系統，依傳入時間區分，前者又稱「古路」，後者稱「新路」。北管可能保留了清初「花雅之爭」時亂彈戲曲的原始樣貌。[9] 張啟豐則根據泉州通淮關帝廟內石壁內一塊名為〈勿褻〉的石碑碑文發現：嘉慶二十一年（1816）在臺南演出三國戲《臨江會》的記載，可能是北管戲曲在臺灣演出最早的紀錄。[10] 要探究北管戲在臺灣正式演出逾兩百年的歷史間與其他亂彈劇種產生的差異，除以羅東福蘭社的北管總綱為比較對象外，並參考臺北藝術大學圖書館所藏的《北管音樂拾遺》[11]、

4　劉烈茂、郭精銳等：〈清代中後期戲曲發展的縮影〉，《車王府曲本研究》（廣州：廣東人民出版社，2000 年），頁 16。

5　吳國欽：〈序〉，《車王府曲本研究》，頁 1-2。

6　劉烈茂：〈序〉，《車王府曲本研究》，頁 13。

7　王秋桂：〈《戲考》出版說明〉，《戲考》（臺北：里仁書局，1980 年），頁 1-2。

8　陳芳：〈論清末上海的京劇演出活動〉，《清代戲曲研究五題》（臺北：里仁書局，2002 年），頁 171。

9　邱坤良：《舊劇與新劇——日治時期灣戲劇之研究》（臺北：自立晚報，1992 年），頁 151。

10　張啟豐並根據南、北管不同的劇目內容，推斷該劇應屬於北管。參見張啟豐：《清代臺灣戲曲活動與發展研究》（國立成功大學中文研究所博士論文，2004 年），頁 181-185、211-213。

11　《北管音樂拾遺》共有 12 冊，自彰化梨春園吳鵬峯先生的北管集錦影印。

《北管曲譜》[12]與陳秀芳所編的《臺灣所見的北管手抄本》[13]。

　　以往研究北管劇目者，多以目錄學的方法，對所知或蒐集而來的劇本以筆劃次序作整理，也有以團體為單位列出其擁有的劇目。[14]呂錘寬的《北管古路戲的音樂》（2004）則將劇目依板腔類、曲牌類、小曲類分類，並有本事說明。李文政的《臺灣北管暨福路唱腔的研究》（1988）有別於上述研究者，除了目錄整理外，還試圖進行劇名比對。他將北管戲劇與宋元南戲、元雜劇、明清傳奇雜劇、皮黃，作劇本承傳關係對照，不過可能由於未能讀遍所有劇本，逕自以劇名類似者對照，因此難以避免名似實異的錯誤。[15]

　　以劇名比對提出源流揣測，並不能解釋戲曲文本在跨越時空過程中產生的變化，因此運用主題學（thematology）的方式，針對同一故事的不同版本進行研究，有其必要。此外將劇本切分為不同的母題（motif），對內容進行探討，可以在表面的「忠孝節義」外，更深入探索其所反映的內在意義。為瞭解戲曲文本在文化傳播過程中是否產生形變與質變，除分析文本差異所代表的意涵外，也將考慮表演的場地、對象是否左右文本的內容。

　　以下的討論將先就相同內容劇本進行比較，進而針對其敘事的手法（包含如何製造滑稽效果、情節的連綴等）的異同進行討論，並對社會環境（context）與文本（text）之間的關連進行詮釋。

12 《北管曲譜》共 12 冊，是 1996 年由基隆市慈雲寺管理委員會編印的，資料提供者是游西津。

13 陳秀芳編：《臺灣所見的北管手抄本（一～三）》（臺中：臺灣省文獻會，1980-1981年）。

14 如林鋒雄：〈臺灣亂彈子弟的一個實例──彰化梨春園所藏目錄初輯〉，《書評書目》第 10 期（1974 年 2 月），頁 70-76；林清涼：《臺灣子弟戲之研究》（臺北：中國文化學院藝術研究所碩士論文，1978 年）；邱坤良主持：《臺灣地區北管戲曲資料蒐集、整理計畫報告書》（未出版，1991 年）等。

15 例如他將北管總綱中的《三義節》與元雜劇的《劉關張桃園三結義》並比，但前者是敘述姚炎得義弟所奪的寶珠為結拜信物，而遭人構陷，一家失散，待姚子長成中舉，方才全家團圓，與三國故事毫無關係。參見拙著：《臺灣民間社區劇場──羅東福蘭社研究》（臺北：中國文化大學藝術研究所碩士論文，1993 年），頁 100。

二、相同內容劇本的分析

　　《曲本》、《戲考》與目前筆者所蒐集北管現存總綱故事相同者如表 2-1，有些只存在其中兩者，則在討論時作為補充說明。

表 2-1　本文討論的《曲本》、《戲考》與北管總綱劇目對照

《曲本》	《戲考》	北管總綱
《虹霓關》	《虹霓關》	《破五關》中的〈紅霓關〉
《太平橋》	《太平橋》	《太平橋》
《下河東》、《龍虎鬥》	《龍虎鬥》（約同北管戲《出京都》下本）	《出京都》上、下本
《忠孝全》	《忠孝全》	《忠孝全》
《販馬記》、《奇雙會》	《販馬記》、《奇雙會》	《奇雙配》
《打登州》	《打登州》	《打登州》

分述如下：

（一）《虹（紅）霓關》

　　三個版本的故事相仿，角色相差無幾，講虹（紅）霓關守將辛文禮被瓦崗寨好漢王伯黨（東）暗箭射死，辛妻東方氏率軍問罪，卻因見伯黨（東）面貌堂堂，想委以終身。伯黨（東）不肯，東方氏便將他擒回關內軟硬兼施，並遣丫環往來勸說，伯黨（東）以三事要求，東方氏答應後，他才同意成親。

　　《曲本》、北管版本和京劇最大的差別在兩人洞房之夜的情節：前兩者寫洞房之夜辛文禮陰魂現身，藉伯黨（東）之手殺東方氏，虹（紅）霓關因而落入瓦崗寨眾人手中。而京劇裡所寫的，卻是為了夫妻之愛，伯黨降東方氏，而東方氏乃以虹霓關降瓦崗寨。[16]

16　鈍根、王大錯等編著：《戲考》（臺北：里仁書局，1980〔1925〕年），頁 1257。

　　北管總綱裡有許多只標注「科」，而不書其詳的部分，對照與《曲本》內容如表 2-2。

表 2-2　《曲本》《虹霓關》與北管總綱《紅霓關》末段內容比較

《曲本》《虹霓關》第四本中相關段落	北管總綱《紅霓關》末段
花（辛文禮）魂上白：走吓。 唱：一陣陰風下天堂，惱恨賤人太不良。白：吾乃辛文禮鬼魂是也，只因賤人不報夫仇，反與仇人配偶，等他來時冤冤相報便了。	大花（辛文禮）上臺：我乃屈死鬼辛文禮。可恨賤人今日要與王伯東招親，不免前去將他殺卻便了。
旦（東方氏）、小生（王伯黨）拉手介全上。 （略） 旦笑介調情介白：將軍請。 小生白：夫人請。 旦白：來呀！ 旦入帳介小生白：妙吓。（唱略）	正旦（丫環）又上臺（科）：夫人有請。 小旦（東方氏）又上臺（科）。 正旦：將軍有請。 小生（王伯東）又上臺（科） （下） 小生 小旦　洞房科
花上笑介 小生白：哎呀！ 唱：又只見辛文禮陰魂站一旁。 白：將軍莫非叫我殺你妻子麼？	大花又上臺（科） 小生 小旦　科不盡
<u>花執劍送與小生做斬式比介。</u> 小生白：退下。 花下。	大花科
小生唱：一見此賊心內驚，紅羅寶帳看不明，手執寶劍把他來斬。 小生進帳殺旦介。 小生唱：元帥面前去立功。 手下上與小生戰介，小生敗下。手下追下。外（謝映登）上殺手下（下）。外、丑（程咬金）全上。	小生殺 小旦死 大花引小旦科（下） 小生笑科：哈吓哈吓！（下）（頁11）

　　《曲本》中《虹霓關》第四本描述王伯黨同意與東方氏成親後，洞房之夜見辛文禮鬼魂出現，並且「執劍送與小生做斬式比介」，於是殺了東方氏，緊接著的是東方氏的手下與瓦崗寨的程咬金、謝映登等人交戰的場面。

　　而北管戲演出的最後一幕場景，則是由辛文禮的鬼魂直接引東方氏魂魄下臺，讓觀眾目睹原本誓言：「若把夫妻恩情忘，三尺青鋒一命亡」的東方氏，不守承諾的「現世報」。與《曲本》中將東方氏被殺置於臺後的處理手法相較，北管戲對悖夫者的懲罰更為直接，也有更強的警示意義。

（二）《太平橋》

　　《太平橋》在《曲本》與《戲考》的內容大致相似，講的是李克用滅黃巢後，被封為晉王，兵發至潼關不能前進，原來是王彥章占了黃河渡口，後由李克用義子存孝出面制服。

　　朱溫邀李克用過江，李營派史敬（紀）思護主前往，行前周德威卜算，要史敬思「此去見橋，且末（切莫）下馬」。朱溫宴會時以金鐘為號，計殺李克用，李、史逃至太平橋時遇埋伏，史下馬後，力戰而死，克用幸得李存孝路過相救。

　　上述的情節發展可以拆分成兩個部分：第一、李存孝制服王彥章，逼他說出：「日後我把大唐反，五龍二虎逼彥章」的誓言，與留下「既生存孝神力，何需降下英雄王彥章」的喟嘆。第二、朱溫計殺李克用，史敬思戰死太平橋，李存孝現身救父；王彥章在第二部分並未出現。

　　但北管總綱省卻第一部分，以朱溫遣人送信，告知皇姑有病為由，要李克用過江，而史慶思（其他兩本作史敬思、史紀思）則是朱溫的部下，在飲宴時與王顏章（前兩本做王彥章）假意結拜。在史慶思戰死後，已死的李存孝以鬼魂的身分，帶領鬼卒駕祥雲拯救了李克用。[17]

　　北管戲將《曲本》、《戲考》中預留伏筆的王彥章直接安排進來，作為與

17　羅東福蘭社編：《太平橋》（1967 年），頁 21。

史慶思在飲宴中針鋒相對的角色，兩人假意結拜，賭咒若有異心，王將「五龍二虎逼彥章」，史則是「無名之鎗傷我身」。

北管總綱增添旁枝情節的安排，與前兩者不同：

1、史慶思出發前回家見妻子，與她談及夢見猛虎趕羊群（不祥的夢兆），並交代要照顧兒子史敬童等事。

2、李克用過河時安排船公、船婆出場的場面。

就戲劇結構分析，《曲本》、《戲考》的角色較為集中，北管總綱則有較多的旁枝情節，而且旗軍（龍套）人數也比前兩者多，其原因將在「三、劇情鋪陳的手法分析」綜合討論。

表2-3　三個版本《太平橋》的比較

	《曲本》	《戲考》	北管總綱
內容	1.李克用戰王彥章。 2.朱溫害李克用，因李存孝出現解圍。	1.李克用戰王彥章。 2.朱溫害李克用，因李存孝出現解圍。	李克用出場，從上述兩者的頭本近結束處開始，朱溫開始預謀陷害。李存孝鬼魂解圍。
李存孝	人	人	鬼魂
李克用訪朱溫的原因	皇姑有病，前去赴瑞賓大會。	朱溫邀請前去赴宴。	朱溫以皇姑有病為由，要請李克用過江。信中寫著「來者是君子，不來者是小人」。
史敬思（史紀思、史慶恩）護主前	直接前往。	直接前往。	返家與妻告別，並談及不祥夢兆。
王彥（顏）章	敗在李存孝手上。	敗在李存孝手上。	為朱溫帳下，在迎賓宴上假意與史慶恩結拜。

而北管總綱中，周德威送史慶思錦囊，囑咐他太平橋下要提防，警告了可能的危機，史自己的夢兆也預示危險難以避免，而後的虛情賭咒，更讓他

在太平橋時受伏，力戰不成自刎。史不相信周的警告，甚至進而違反誓言，兩度觸犯禁忌難逃命定的死亡。此外李存孝以鬼魂的身分出現，符合傳統戲曲中超自然力量時常從天而降，解除災難的安排。[18]

（三）《出京都》上、下本（《下河東》、《龍虎鬥》）

北管總綱《出京都》上本另名《下河東》，敘述歐陽防與呼壽亭兩人因下棋結仇，恰好鄰國來書挑釁，歐陽防力勸趙匡胤親征，並自薦為元帥，推薦呼壽亭為先鋒，以便陷害他，呼壽亭之妹金定為保護兄長決心同去。一日，歐陽與番將白玉龍交戰落敗，呼壽亭前往援助，反被歐陽以無旨出馬為由重責。白玉龍兵馬再度來襲，呼壽亭在金定的阻止下沒有前去救駕，面見趙匡胤解釋時，反被歐陽趁亂刺死。呼金定知道大哥被斬，上殿要殺趙匡胤，爭執之中反被趙殺死。

下本則是歐陽防送信給薛連，要他斬呼壽亭妻羅氏、子延讚、女銀姐三人。銀姐得神力幫助脫逃，羅氏、延讚得呼壽亭陰魂之助逃出薛連的包圍。延讚與母親來到上帝公（玄天上帝）廟，上帝公命屬下治療他的啞病、教他三十六步動身鞭。延讚帶兵伐趙匡胤，銀姐也來助陣。趙想封他為官以保安全，但呼延讚都不接受。此時，呼壽亭的魂魄出現，說明因由，延讚才不殺趙匡胤，趙封延讚為一字並肩王，克服河東之亂。[19]

《曲本》中有《下河東》全串貫、總講兩種，兩者角色名稱略異，但劇情相同，約等於北管戲《出京都》上本，《戲考》中則無此內容的劇本。《戲考》、《曲本》的《龍虎鬥》集中在趙匡胤與呼延讚交戰的情節，以折子戲的方式，將全本大戲中精彩的部分（趙匡胤與呼延讚的打鬥場面）搬上舞臺，

18　請參見簡秀珍：《臺灣民間社區劇場》頁 127-128 中，關於超自然力量的運用部分。

19　梨春園吳鵬峯先生的北管集錦影印本《出京都》下本則細分為〈寫書〉、〈投井〉、〈宿廟〉、〈龍虎鬥〉、〈斬歐陽訪〉。比較羅東福蘭社總綱、臺北藝術大學圖書館所藏的《北管音樂拾遺》（吳鵬峯藏本）、《北管曲譜》（基隆慈雲寺編印）三個北管版本，內容相當類似。

可以更加集中觀賞演員的武打表演。而北管戲《出京都》下本，則更加仔細地描述超自然力量（父親的鬼魂、慈悲娘娘、玄天上帝）如何幫助延讚及其母姊。

北管戲敘述玄天上帝奉玉皇大帝之命，要救黑虎星轉世的呼延讚，取其口中的「三吋牙舌」，並教授復仇必備的武功。這樣的情節安排與《戲考》中的呼延讚年未弱冠，一聞父死，即想報仇，或是紹興亂彈中說，原為啞子的呼延讚，為了向趙匡胤說明父親的冤情，在戰場上自動開口能言的處理方式，不太相同。[20]

北管戲裡的呼延讚原本執意殺趙匡胤，不管趙要如何封賞，他都迭聲「不要」拒絕，直到呼壽亭顯靈，告訴他：「他是龍來，你是虎，龍虎相爭，必有傷」方才住手。《戲考》中呼延讚夢裡見到父親，接著唱：「只見赤火龍一條！扳鞍離鐙下戰馬，三呼萬歲饒恕咱！」發現趙乃真命天子，不可違拗天命。

三個版本的主題意識都強調以國家利益為重，顯現出只有為國努力奮鬥時，個人生命的意義才會彰顯。人必須在大我下犧牲小我，在大我的完成時，小我才會因為對大我的付出，而報仇成功，並享受榮祿。呼延讚與趙匡胤間的私仇仍舊必須靠著呼壽亭顯靈，才得以化解，並合力處罰真正的兇手歐陽防。

（四）《忠孝全》

三個版本的《忠孝全》篇幅、角色安排相差很大，先將主要角色列表比較，再詳細說明差異。

20　另名「紹興亂彈」的紹劇中，呼延之妻胡氏為報夫仇，率子三贊、女雲娣攻打白龍關，刀劈劉鈞。為責趙匡胤昏瞶失察之罪，三贊直搗御營找趙算帳，趙難以抵抗，此時雲娣擒歐陽至御前，三贊一鞭將其打死，怨仇得報，竟開口說話。趙明白冤情，亦悔恨謝罪。此為紹興常演劇目，家喻戶曉，有「啞子開口龍虎鬥」的諺語。參見中國戲曲志編輯委員會：《中國戲曲志・浙江卷》（北京：ISBN 中心出版，1997 年），頁158。

表 2-4　三種《忠孝全》中男主角與其家族人物對照

《曲本》	北管總綱	《戲考》
秦記龍（秦洪養子）	陳義龍	秦季龍
藍氏（記龍妻）	陳妻藍氏	
玉姐（記龍女）	義龍女	
寶寶（記龍子）	義龍子	
藍唐（記龍之岳父）	藍唐（陳義龍之岳父）	
秦洪（記龍養父）	藍忠宜（陳義龍的養〔繼〕父）	秦洪（秦季龍的養父）
王老兒（旅店主人）		

　　《戲考》的版本是從秦季龍投軍征剿金鰲勝利後，奉命監斬，不料與養父法場相遇，遂自縛請罪代父求情，英宗大受感動，特封秦季龍為忠孝王截止。而北管總綱增加陳義龍棄文習武，一家為岳父趕出，《曲本》的秦記龍則是陸續被養父、岳父趕出家門。北管總綱中養父在義龍離家後幫他撫養家人，《曲本》的記龍則遇到旅店老闆王老兒讓他們賒欠食宿費用。北管戲與《曲本》中都有男主角在封為忠孝王後，到岳父防汛之地問罪，想除其後快的情節，最後都因為妻子威脅方才作罷。表達的是民眾心裡「有恩報恩，有仇報仇」的想法，全然沒有「以德報怨」的矯飾。

　　《戲考》所選的劇本多在內臺演出，[21] 為了控制表演時間與演員人數，將劇本截頭去尾，僅強調秦季龍「忠」、「孝」雙全：既為忠君保國力拼金鰲，又事父至孝，為父親的生命寧可放棄到手的富貴，實在是天下少見的奇男子。而北管戲的主角陳義龍則先以不務農事、不肯讀書，只愛舞刀弄棒，日日期盼狼煙四起的形象出現，後來因為上天的安排，命太白金星下凡贈予寶弓。等他平定金鰲之亂，獲得權位後，不忘舊恨，回頭對付岳父。《曲本》中的秦記龍與北管戲的相去不遠，但曾經兩度自殺：一次是離開岳家後，懸樑自盡未死（三本尾），而後被人騙去妻子金簪，二度自殺，到闖河投水，長江龍王因其為東斗星轉世，見其有難，奉玉帝敕旨前去搭救（四本十四場）。

21　王秋桂：〈《戲考》出版說明〉，頁 1。

　　石育良分析《曲本》明代戲中的「理想人物」，原本大多是普通、甚至個性軟弱，卻突然變成勇立戰功的英雄，前後判若兩人，完全沒有性格的發展過程。造成突變的原因常常是神靈的幫助或是某種「神蹟」。[22]「理想人物」常有不同於一般人的遠大抱負或是鴻運，或本來是天上星辰轉世。[23]《忠孝全》中的秦記龍便因是東斗星轉世，獲得神靈的幫助，才能立下戰功，獲得官位。

　　在為國征戰的框架下，討論的還是以男主人翁為中心的家庭問題。《戲考》中因秦季龍「棄文習武，不聽教訓」，一家四口被養父秦洪趕出家門，[24]與《曲本》裡秦記龍被養父趕出的理由相同，而北管戲的岳父藍唐也是因陳義龍「不讀書，不耕田，終日只愛耍弄鎗棒」[25]，趕走義龍一家。

　　「重文輕武」是這些並無血緣，藉由契約建立親屬關係的「父親」（養父、岳父）看不慣主人翁的重點。除了皆有的翁婿問題外，《曲本》中透露了更複雜的翁媳、親生子與養子間的問題：秦洪因親生子嫉妒秦記龍，考慮讓養子秦記龍離家自立，但秦記龍懷疑養父（秦洪）與妻子（藍氏）間似有曖昧，出言衝撞，是記龍一家離開秦洪的關鍵。

　　無血親關係者，有時也會負擔起「互助」的工作。例如北管戲中陳義龍的養父藍忠宜，偶遇義龍的妻小，並代為照顧。《曲本》中店主王老兒與秦記龍家非親非故，也幫忙照顧他的妻小，在記龍獲封忠孝王後，其子寶寶則娶王老兒的女兒為妻。

　　《忠孝全》劇中反覆討論親屬關係的斷絕與建立，此處的「親屬關係」多是因婚姻關係而形成的，北管戲中義龍與藍唐是岳婿，忠宜與義龍是繼父、繼子；《曲本》秦記龍與秦洪間是養父子，與藍唐是翁婿，最後還與王老兒結為親家，這些都不是天然生成的血緣關係。

　　北管戲中的藍唐，招贅女婿要他讀書耕作，但他不但不依，「還把惡

22　石育良：〈車王府曲本與民眾的人生理想〉，《車王府曲本研究》，頁 97-98。
23　同上註，頁 93-94。
24　鈍根、王大錯等編著：《戲考》，頁 600。
25　羅東福蘭社編：《忠孝全》（1967 年），頁 1、3。

言衝撞」，[26] 要義龍「就把休書寫，從今斬斷這門親。」[27] 而對繼父藍忠宜來說，家中只有他與妻子及繼子義龍三人，義龍因家鄉飢荒三年，出外投軍，忠宜臨刑之前，只盼見到繼子一面，命喪黃泉也甘心。[28] 藍唐為了替自己（與女兒）尋求更好的利益條件、社會地位，可以輕言斷絕岳婿之情，將陳義龍一家四口趕出家門；藍忠宜不但收留陳義龍走投無路的妻兒，在臨死之際，還對他記掛在心，這位在親屬關係維繫上毫無瑕疵的人物，自然免除公務上失誤帶來的生命危機，並被封為養老太師。而義龍子女嘲笑外祖父的段落，則表現出對當初岳父藍唐將其趕出家門的報復。[29]《戲考》中的京劇版本特別強調秦季龍的勇敢與孝順，而秦洪在法場時也表示，若能見到養子一面，命喪黃泉也甘心，[30] 兩人的衝突與季龍性格上的負面表現都被刪除。

（五）《奇雙配》（《販馬記》、《奇雙會》）

　　《曲本》與《戲考》的《前本販馬記》後接《奇雙會》，在福蘭社的北管版本皆納於《奇雙配》中，敘述李琪（奇）出門販馬後，繼室與人通姦，逼走李奇女桂枝、兒保（寶）童，歷經波折，最後一家團圓的故事。

　　《曲本》的《販馬記》中，桂枝上吊時得劉巨挽救，並蒙其收為女兒（頭本六場），其妻趙氏為趙寵的姑母，日後趙寵與桂枝婚配。保童去河邊找鞋時，被繼母楊氏推落水中，幸有水族與蕭炳道夫妻搭救（頭本十二場）。蕭有女香妹，收保童為義子，改名蕭成龍，打算日後收為女婿（二本一場）。

　　北管戲《奇雙配》中，寶童因趕走後母的姘夫田蒙而遭其責罵，擔心被後母害死投河，被和尚院立長老搭救；桂枝也因指責繼母與田蒙被趕出家門，上吊獲救後得劉基收留，劉妻為趙闖的姑母。

26　同上註，頁 3。

27　同上註，頁 5。

28　同上註，頁 32。

29　參見頁 78 的舉例說明。

30　鈍根、王大錯等編著：《戲考》，頁 600。

　　《戲考》中保童膽怯後母謀害先逃走，楊氏要桂枝去找尋。保童投江，為漁家救起，認為義子，並栽培其上京赴考。桂枝懸樹自盡時，遇客商劉志善收為女兒，改名為劉桂枝。劉為趙冲父親結拜兄弟，趙後來投靠劉志善，劉要其與桂枝成婚，並助他赴考。劇中對趙冲父親趙榮山貪杯，任後妻薄待兒子有所描述。

　　文本中的孩子一開始都無法自謀生活，他們在父親與繼母的重組家庭中遭受欺凌，反而在自殺未果，為人收留後另組的家庭中得到庇佑，經歷了「過渡」（passage）的儀式，藉由功名（自己或丈夫的），變成一個有能力可以拯救父親的人。

　　而夾在新主母與主人間左右為難的春花，便沒有如此幸運。《曲本》中李奇要質問婢女春花兒女的死因時，有吊死鬼附春花身，嘲笑李奇為「王八」。[31] 春花醒來亦知自己進退失據，只得自殺。臺上呈現吊死鬼與春花鬼魂拜後一起下臺的場景（二本五、六、七場）。而《戲考》、北管戲中的春花，都是被李奇責打後自盡。[32]《曲本》將吊死鬼如何勾人魂魄之事直接在舞臺上呈現，與《虹霓關》中辛文禮鬼魂直接出現，教唆王伯黨殺死東方氏一般驚悚。

31　《曲本》五場上起更，吊死鬼走過場念白：「我本姣姿一美人，花容絕色賽天生，陽世三間懸樑死，魂魄歸陰難赴生。奴家恍門飛氏鬼魂是也，因為陽間愛的少年男子，被我丈夫瞧見，打罵一頓，是我羞愧難當，懸樑而死，不免前去討一替身便了。」
　　　春花、吊死鬼隨上，
　　　（春）花白：哎呀！李琪吓。
　　　（李）琪白：你是什麼東西，叫我名字。
　　　花白：我到（按：倒）叫你李琪，街房（按：坊）與你改了名字。
　　　琪白：改什麼名字？
　　　花白：王七的兄弟。
　　　琪白：此話怎講？
　　　花白：王老八麼。（《販馬記》頭本七場）
　　　不著傳人：《販馬記》總講，見《清蒙古車王府藏曲本》第 42 函第 6 冊（北京：北京古籍出版社，1991 年）。
32　羅東福蘭社編：《奇雙配》，頁 15；鈍根、王大錯等編著：《戲考》，頁 5730。

表 2-5　《奇雙會（配）》中的孩子、婢女的遭遇

	《曲本》的《販馬記》、《奇雙會》	《戲考》中的《販馬記》、《奇雙會》	北管總綱《奇雙配》
桂枝（李家女兒）	上吊獲救，得劉巨收為女兒。	懸樹自盡時，遇客商劉志善收為女兒，改名為劉桂枝。	上吊獲救，被劉基收為義女。
保（寶）童（李家兒子）	被繼母推落水中，得蕭炳道搭救，收為義子，改名蕭成龍。 後為八府巡按。	保童投江，為漁家救起，認為義子。 後為山陝二省巡狩。	怕被繼母責罰跳河。院立長老搭救。 後為八府巡按。
趙寵（沖）（桂枝丈夫，李家女婿）	父親死後，與繼母難以生活，母將其趕出家門，自己削髮為尼。 後得姑父劉巨收留，配婚桂枝。 寶城縣七品縣官。	父（後）母雙全。投靠父親結拜兄弟劉志善，劉要其與桂枝成婚，並助他赴考。 褒城縣令。	繼母何氏兇狠地將趙闖趕出家門。 赴考途中借宿劉基家中，與桂枝訂下婚約。 寶城縣令。
春花（李家婢女）	吊死鬼討作替身。	不耐責打，自殺。	不耐責打，自殺。

　　這三個版本中，以《戲考》版本在情節、人物關係的鋪陳上描寫最為細緻，下文「三、劇情鋪陳手法的分析」將有討論。下本《販馬記》（《奇雙會（配）》）中，桂枝聽見犯人啼哭，傳來李奇問清事由後，請趙寵寫狀，告狀時為保童識破，拉入後衙，進而全家團圓。這〈寫狀〉、〈三拉〉、〈團圓〉三個版本都有，表示這幾折結構成熟，各地版本均予使用。

　　此外，臺灣的北管文本顯示劇本傳抄者對中國大陸地理的概念模糊，北管戲中甚至出現應考時，考官問保童：

　　老生：請問學子何鄉人氏？
　　付生：學生寒窗府寶城縣人氏。
　　老生：如此我就把你本縣為題：寒窗苦讀……

　　付生：保成皇家。[33]

可能是「漢中」（han-tsong）與「寒窗」（han-tshong）的官話[34]發音相似，因而寫成如此，但畢竟對未曾足履大陸，也沒有讀過中國地理的人們而言，「漢中」僅是個想像的地理空間，無法將其名實相對。

表2-6　三個《奇雙會（配）》版本中地名的差異

	《曲本》（《販馬記》、《奇雙會》非同一人抄寫）	《戲考》	北管總綱
李琪（奇）	邀我「西寧」販馬，四川發賣	「西陵」販馬	「西村」賣馬
李琪（奇）	在下李琪乃是陝西漢中府襃城縣人氏。（《販馬記》）	陝西漢中府，襃城縣人氏。漢中府襃城縣，林右裏馬頭村。	家住在汝寧府寶城縣。鄰佑裡（里）居住馬頭村。
桂枝	就是襃城縣 （鄰）佑裏馬頭村人氏。（《販馬記》）汗（漢）中府襃城縣一鄰佑里居住在馬頭村。（《奇雙會》）	家住在，漢中府襃城縣，林右居住馬頭村。	家住在寒窗府寶城縣。鄰佑裡（里）居住馬頭村。
趙寵（闆）	下官前日四鄉勸農，有一鄰佑里馬頭村。（《奇雙會》）	下官我去下鄉勸農，路過那林右裏馬頭村。	昨日下官下鄉查案，有一個地名叫做鄰佑裡（里）馬頭村。

從表2-6可知，《曲本》中的「西寧販馬，四川發賣」逐漸簡化為《戲考》中的「西陵」，到北管戲中竟成了模糊的「西村」，似乎李琪（奇）去何處販馬都不成問題，只要他離開家，一切的變故便會接續發生。

　　以上三者均呈現「善有善報，惡有惡報」的慣常結局，但北管總綱直接將所有害過李琪的人一一問斬，並直接呈現在舞臺上，血腥與警示的意味更

重於其他。[35]

（六）《打登州》

　　《曲本》、《戲考》版本中，《打登州》的主要情節在瓦崗寨眾人扮成各色買賣人，混入登州城內救秦瓊。而北管總綱加添秦瓊信中寫著：「徐老大（茂公）一人為大」，時任瓦崗寨首領的程咬金，因秦的來信未先問候他，不願出面救秦，眾人相勸無效後，羅成出手打他，眾人要推翻他，迫於無奈才同意。在加添的段落裡，可以看出亂彈戲強化三花的表演，讓三花（程咬金）有更多插科打諢的機會。這與《戲考》中，程咬金一知秦瓊被押，立即與眾人喬扮前去搭救，完全不同。

　　《曲本》中楊林原本要把秦瓊打死，經羅周勸說，決定等秦瓊餓瘦後帶到校場比武，以期獲勝、名揚天下，不料羅周一直暗中照顧秦瓊。而北管戲的版本更說明秦、楊兩人間的衝突導源於楊林曾二度敗給秦瓊，想盡辦法要洗雪前恥，但他的計謀都是羅周想的，因此最後瓦崗寨眾人毫無困難就救走秦瓊。

三、劇情鋪陳手法的分析

　　以下主要選擇篇幅較長的《忠孝全》與《奇雙配（會）》，談三個版本關於劇情鋪陳的問題。

　　《忠孝全》源於桂劇劇目，與《曲本》內容相同，京劇中也有此劇目，分為八本，因為全本內容渙散，一般常演的是第七本，即是目前《戲考》中的內容，敘述秦季龍法場救父。[36]

35　參看表 2-7。

36　王森然遺稿，《中國劇目辭典》擴編委員會擴編：《中國劇目辭典》（石家莊：河北教

　　除了選擇較精彩緊湊的折子演出外，《戲考》讓整個故事轉為歌頌陳義龍忠、孝的德行，《曲本》則全面地描寫他與養父、岳父、王老兒（親家）間的人際關係。做此刪節的原因或與《戲考》所選的劇本大多在內臺演出，必須控制時間、縮短劇情有關。

　　《曲本》與《戲考》的《販馬記》和《奇雙會》在北管戲裡合為《奇雙配》。《販馬記》為秦腔劇目，清代以秦吹腔演出；[37]《奇雙會》又名《販馬記》後部，該劇源於漢劇，京劇排演時，改唱吹腔。[38]

　　由三個版本分析，可知《戲考》的編劇手法最為成熟，不但對繼母（楊三春）與其繼子女（保童、桂枝）交惡的原因埋下伏筆，[39]也讓「繼母」的性格描寫更為鮮明。她與田旺密謀後嫁入李家，不僅是個心腸歹毒的「後母」，她也曾將親生子摔死，等於是所有小孩的敵對者，一個「吃掉孩子的母親」。此一角色的描寫比希臘悲劇中因丈夫背叛而犧牲孩子的「米蒂亞」（Medea）還要可怕。此外藉由父親趙榮山、繼母、兒子趙闖組成的家庭為例，可以看到即使父親在家，但若是貪杯、不顧孩子前途，孩子也會受到繼母的壓迫，因而必須離家。

　　相對於《戲考》中的兩組「壞」繼母，《曲本》中的趙寵在父親死後，努力奉養繼母，繼母不忍看他如此勞累，出言責罵，將他趕出後，自行削髮為尼，讓我們看到另一種的繼母類型。而北管戲則以較為粗糙的方式，突然加入一場戲，演出繼母何氏兇狠地將繼子趙闖趕出家門。

　　這種情節加插的方式在北管總綱較常出現，例如《太平橋》中李克用過江時安排船公、船婆渡船的場面，或用較長的篇幅渲染考場中生、丑與考官的對話。[40]上述表演鬆散，時有即興加插的情形，與北管戲主要作為地方社

　　育出版社，1997 年），頁 379。

[37]　同上註，頁 618。

[38]　同上註，頁 364。

[39]　保童與桂枝聽說楊氏的兒子被她摔死，心懷恐懼，決定見面時不要叫她，三春也因此懷恨。

[40]　參見本書頁 79-80。

戲，在迎神賽會演出有關。[41] 重絮反覆的特點表現在北管戲裡，上場人物經常將剛結束的那一場戲的內容再說一遍，或是對話中重複對方的部分內容（見表2-9）。此外不同劇目中，具備同一身分特色的角色，上臺時也會說同樣的「四連白」，程式化的「套語」（formule）讓觀眾在最短的時間內就可以抓住角色背景。[42]

　　這項特色與北管戲多在開放空間（如廟埕）演出，觀眾走動來去，必須讓他們迅速掌握人物、劇情有關。而北管手抄本是以口述方式記錄，戲先生將他們腦海中的演出場景一一講述出來，也保留了某些重覆、看似可以刪除的部分。目前可見的北管總綱多來自子弟社團，由於子弟在傳承時通常都會恪遵師傅的教導，不敢隨意增刪，因而這些口傳劇本儘管在書寫紀錄有些許不同，卻有極高的相似度。[43]

　　在結局處理上，「善有善報，惡有惡報」是中國傳統戲曲恪守的道德原則，這三個版本傳達訊息的手法以北管戲最為直接，甚至可以說是最為血腥。前述討論《虹霓關》時，《曲本》將殺死東方氏放在臺後呈現，但北管總綱卻直接在舞臺上表現殺人場景，另在北管戲《奇雙配》的結局中，壞人（受賄的官員、楊氏、田旺）也都一一在臺上被處以極刑。（參見表2-7）

41　郭精銳：〈「亂彈」與京劇〉，《車王府曲本研究》，頁83。

42　關於「套語」部分的分析與討論，請參見本書〈伍、北管婚變戲《三官（關）堂》抄本的口語傳統的套式運用與敘事結構〉，與拙著：《臺灣民間社區劇場》，頁130-140。

43　根據羅東福蘭社子弟的田野訪談與北管總綱比較的結果，可參見拙著：《臺灣民間社區劇場》，頁102-104。

表 2-7　三個版本《奇雙會（配）》的結局處理手法

《曲本》	《戲考》	北管總綱
	審問李奇的胡敬怕被追究，投井自殺。	小生（趙寵）：左右打道回衙。 （岳母令分引）過來看火籤一支，命你捉拿惡棍淫婦。 其（旗）軍：遵命。（科） 小生：田蒙淫婦拿到了綁上來。 （其軍捉付小花、女丑跪下） 小生：過來重打四十棍。 （其軍科）一、二、三、四。 小生：招在一旁。 （其軍科） 小生：舅爺有請。 付生（寶童）又上：姐丈何事？ 小生：淫婦姦夫拿到了。 付生：拿去斬了。 小生：過來將他千刀萬刌。 （其軍刌女丑、付小花科） 付生：過來吳國寺綁上來。 （其軍綁小花）：吳國寺到。 付生：住口，大膽吳國寺，你敢貪官惡利（你等貪官惡吏）殘害良民。過來拿出去斬了。 （其軍刌小花）：斬了。 付生：爹爹有請。 （拜謝蒼天）
李奇：田旺賊吓，你好比籠中鳥，楊氏好比網內魚，拿住了賊子用刀割。萬剮凌遲方稱心。 你們只要拿住田旺、楊氏比拜為父還強。 趙寵、保童全：二賊已差人拿他們去了，量他飛也不脫。	李奇白：必須拿住二賊，冤怨相報呀！ 趙白：小婿已差人拿下二賊了。 …… 李唱：那田旺，他好比籠中鳥，楊氏賤人網內魚，將他兩人用刀割，萬刮（剮）零（凌）遲方稱心。	
奇照云：如此你們來拜拜。		
並未將處死的情景呈現在舞臺上。	並未將處死的情景呈現在舞臺上。	將處死的情景呈現在舞臺上。

四、滑稽手法的異同

大部分的滑稽效果是經由言語而產生的，[44] 根據本文討論的劇本尋找滑稽手法，包含柏格森（Henri Bergson，1859-1941）在其討論滑稽的著作《笑》（*Le Rire*）中提到的，以同音聯想或同音異義（calembour）的方式製造笑料，或運用語詞的重複（répétition）達成「機械化」（mécanisation）的效果，或使用「事件相互干涉」（interférence des séries）的方法。此外，北管戲運用不少淫穢的言詞製造滑稽效果。

（一）同音聯想或同音異義

同音聯想或同音異義造成滑稽效果的手法，在三個版本中都經常可見，以下以《打登州》為例討論，表格中以底線加粗表示。

表 2-8　瓦崗寨眾人在《打登州》三個版本中假扮的角色及其滑稽語言的運用

	《曲本》	《戲考》	北管總綱
徐茂公	算命 正生（秦瓊）白：來的可是徐勣麼？ 末白：有凶斷凶，有吉斷吉。 正生白：三哥。 末白：三個大錢不起要五個。 正生白：愚弟有難，望仁兄搭救。 淨白：你有你的難，我算我的掛（卦），有什麼好看。	無此角色	算命 老生（秦瓊）白：前面來的敢是徐茂功？ 公末白：著風就該食藥。 老生：哎！賢弟。 公末：嫌近我站遠些。

44　Bergson, Henri. *Le Rire*.(7e édition)(Paris: PUF, 1993 [1940]), p.79.

	《曲本》	《戲考》	北管總綱
謝映登	無此角色	無此角色	**卜卦** 老生白：前面來的敢是謝<u>應</u>登？ 正旦白：<u>明燈高照</u>。
王伯東	無此角色	無此角色	**賣弓** 老生白：那旁來的敢是<u>伯東</u>？ 二花白：清平世界誰人與你<u>結黨</u>。
單雄信	**賣老鼠藥** 正生白：來的可是<u>雄信</u>麼？ 淨白：俺是賣鼠藥的，不是<u>人信</u>（？）。 正生白：愚兄有難，望賢弟搭救。 淨白：你有你的難，我賣我的鼠藥，有什麼好看。	**賣馬** 淨白：賣馬。 生（秦瓊）白：來者敢是<u>單</u>。 淨白：俺，這馬，無有<u>單過</u>（個）。 生白：你是<u>雄信</u>？ 淨白：俺這馬<u>能行</u>。	**賣藥** 老生：那旁來的可是單<u>雄信</u>？ 什花：<u>信在藥房去買</u>。
羅成	**賣馬** 正生白：來的可是<u>羅</u>…… 生白：俺是賣馬不是賣<u>騾</u>。 正生白：<u>八弟</u>。 生白：八錢不要，一兩二錢。 正生白：愚兄有難，望賢弟搭救。 生白：你有你的難，我賣我的馬，有什麼好看。	**賣畫** 生：來的可是<u>羅</u>…… 小生：俺這畫是絹的，不是<u>羅</u>的。 生：你是我的表弟。 小生：俺這畫，本是<u>裱的</u>。	**賣馬** 生：前面來的敢是<u>羅</u>。 小生：我是賣馬，不是賣<u>騾</u>。

	《曲本》	《戲考》	北管總綱
程咬金	**賣燒餅** 正生白：來的可是<u>程</u>…… 丑白：我的燒餅是新鮮的，不是<u>陳</u>的。 正生白：<u>大哥</u>。 丑白：<u>大</u>的一個錢兩<u>個</u>，小的兩個錢一個。 正生白：小弟有難，望仁兄搭救。 丑白：你有你的難，我賣我的燒餅，有什麼好看。	**賣燒餅** 生白：那廂來的是<u>程</u>…… 丑白：我的燒餅剛纔出爐，是新鮮熱的，那裏會陳。 生：敢是<u>咬金</u>？ 丑：噯！我的燒餅，論個兒賣的，不要<u>斤</u>。	**賣草鞋** 老生：那旁來了程咬金。 小花：你<u>要緊</u>老子不<u>要緊</u>。
尤俊達	無此角色	**賣膏藥** 副淨白：賣膏藥。 生白：來的敢麼是<u>尤</u>…… 副淨白：我的膏藥，是油熬的。 生白：你是<u>俊達</u>。 副淨白：俺的膏藥，<u>筋</u>大的很。	無此角色

　　這三者中以《戲考》的笑話最易理解，《曲本》、北管總綱中將「單雄信」姓名念為「人信」、「信」，難以聯想為笑料。除了同音之外，在中文會有些因字形相似而產生的錯誤，例如北管戲《奇雙配》中：

　　　　小花：學生入字號。

　　　　什白：哎！人字號。

　　　　小花：人入一樣。[45]

45　羅東福蘭社編：《奇雙配》，頁 23。

（二）口頭禪或重複語詞的運用

上文表 2-8《曲本》的方框部分顯示秦瓊與不同人對話，大家都答以相似的結尾句型，重複形成有趣的韻律感。以三個版本比較，語句重複或口頭禪在北管戲中較為常見，現將《奇雙會（配）》比較如表 2-9：

表 2-9 《奇雙會（配）》桂枝告狀後被弟弟帶入後堂，丈夫與堂翁的對話

《曲本》	《戲考》	北管總綱
小生：阿呀貴所吓方才有一汗（漢）子前來告狀，只見其入，不見其出。 堂官：那告狀的是你什麼人？ 小生掩手：阿呀，待我闖了進去！ 堂官推小生全：吓！ （吹打） 生拉旦上：姐姐隨我來。 **以下姊弟相認。**	趙冲白：哎呀堂翁，呀，方才有一漢子，前來告狀 胡敬白：不錯，是有一漢子來的。 趙白：只見進去，不見他出來，竟被按臺大人，這一把拉進了後衙，這是什麼道理？ 胡白：你問我，咳咳連我也不知道。	小花：年兄你未曾回衙？ 小生：著吓<u>未曾回衙</u>。年兄方才一位孩子只見其進，不見其出，卻是為何？ 小花：大人帶進後衙<u>親提口供去了</u>。 小生：唔大人帶進後衙<u>親提口供去了</u>麼？ 小花：<u>親提口供去了</u>。
	趙白：呵堂翁，我來問你，這位按臺大人，此番前來，可曾帶家眷呀？ 胡白：沒有帶家眷。 趙白：壞了！ 胡白：什麼事壞了？ 趙白：壞了！ 胡白：什麼事情壞了？ 趙白：哎呀堂翁，你不要管，待我進去。 胡白：使不得。 （推趙冲同下） （保童拉桂枝上同跪）	小生（科）：哎年兄我且問你， 小花：問我何來？ 小生：按院大人可有帶家眷沒有？ 小花：又道按院，<u>按院從來沒有帶家眷，要用就便便</u>。 小生：又道按院，<u>按院從來沒有帶家眷，要用就便便</u>。 小花：<u>就便便</u>。 （小生科）（小花冷笑）

《曲本》	《戲考》	北管總綱
	保白：呀姐姐。 **以下姊弟相認。**	小花：堂翁好笑真好笑，告狀漢子把腳跳，<u>大人帶進後衙去，不是食酒，便是睡覺。</u> 小生：哎吓<u>大人帶進後衙去，不是食酒，便是睡覺。</u> 小花：<u>睡覺。</u> 小生：想我夫人乃是女娘（流）之輩，倘若弄出禍來，這還了得。吓呀有了，待我闖進寮院看過（個）明白。 小花：闖不得。 …… （小生強闖入下） （小旦、付生同上） 付生：姐姐請起。 **以下姊弟相認。**

「重複」語詞除了帶來不自然的「機械化」作用外，有時唸白中的疊字或重複帶來的押韻，反而豐富了聽覺的效果。[46] 疊字或押韻的例子可以北管《奇雙配》為例，劇中院立長老以【喀仔板】唸出：「南無釋迦啊彌陀佛，雙頭占占（尖尖）千仔佛，皮仔粗粗荔枝佛，一粒烏烏龍眼佛，佛吓也麼佛。」[47]

而北管戲的《探五陽・王英下山》，王英說的：「叮叮噹噹花喇喇就反出朝廷」、「叮叮噹噹花喇喇連退二十六員大將」、「叮叮噹噹花喇喇就反，反上二龍山。」[48] 以「叮叮噹噹花喇喇」的口頭禪作為發語詞，建立個人的語言

46　關於古典戲曲中的疊字的運用，可參見王永炳：《中國古典戲劇語言運用研究》（臺北：臺灣學生書局，2000 年），頁 317-372。

47　羅東福蘭社編：《奇雙配》，頁 8。

48　羅東福蘭社編：《探五陽・王英下山》（1965 年），頁 3。

特色。

（三）言詞中的相互干涉

「相互干涉」指的是兩組毫不相干的事件同時發生，卻可以被解釋成兩種截然不同的意思。[49] 例如北管戲《忠孝全》中一例：

> 小旦：外爺尔幾時食素？
>
> 大花：為公那有食素？
>
> 小旦：尔沒有食素，腦前掛的素珠。
>
> 大花：不是，乃是你爹爹的刑器。
>
> 小旦：什麼？乃是我爹爹的刑器。
>
> 大花：正是。
>
> 小旦：我爹爹真真無道理，外爺不是豬不是狗綁在這裡。
>
> 大花：唉！此話講不得。[50]

將掛在脖子上的刑具與念珠作為對比，達到諷刺的功能，將人與豬、狗並比，以達嘲諷的作用。上例的滑稽之處也在原本將女婿一家趕出的岳父，被女婿問罪，並被外孫女嘲諷，身分與作為顛倒，符合「倒置」（inversion）的手法。

（四）淫藝的言詞

淫藝的言詞是指言詞中含有性的挑逗成分，由於性的問題是大家所諱言的，是文明社會中的禁忌，從性的禁忌到性的放縱可以使人獲得一種快感，而爆發出笑。[51]

49　Bergson, Henri. *Le Rire*. p.73.

50　羅東福蘭社編：《忠孝全》（1967 年），頁 44。

51　姚一葦：《美的範疇論》（臺北：開明書局，1985 年），頁 231。

　　比較表 2-9 桂枝被保童拉入後堂後，趙闐與堂官的對話：《曲本》直接表現趙闐的憂慮，馬上要闖進去；《戲考》中詢問堂翁，巡按有無帶家眷後，連續兩聲：「壞了！」表達心中的焦急；北管戲中除了表現趙闐的焦急外，還有堂翁幸災樂禍地重複：「要用就便便」，甚至直接說出「大人帶進後衙去，不是食酒，便是睡覺」，這種表現方式比其他兩者更加土俗、直接。

　　北管戲《奇雙配》中考官與小花對話的內容也是一例：

> 老生：山中石頭好似龍頭望月。
>
> 小花：田中哉（栽）竹好比鳳尾朝天。
>
> 老生：再聽一對：佳人扳水能照水底觀音。
>
> 小花：和尚撐船鐵打江心羅漢。
>
> 老生：再聽一對：竹竿硬硬，釣線軟軟，東風吹送西風轉。
>
> 小花：老大人東西硬硬，阿及（姐）東西扁扁，三更扒上四更
> 　　　扒轉，有個名堂。
>
> 老生：有何名堂？
>
> 小花：老大人與阿姐打三關。
>
> 老生：呸！野秀才。
>
> 小花：沙（紗）帽來。
>
> 老生：今科不中你。
>
> 小花：後科我再來。
>
> 老生：上金階齊發彩。
>
> 小花：皮（被）單去當票來。
>
> 老生：趕出去。[52]

　　上述對話除以「才」（tsâi）、「來」（lâi）、「彩」（tshái）押韻製造趣味外，小花將對聯內容與性行為兩件原本無關的事情連結，兩者相互干涉後，惹怒考官，而被驅逐出去。否則以小花前兩對的內容，文才實在不遜保童與

52　羅東福蘭社編：《奇雙配》，頁 25。

趙闖。[53]

《曲本》的《忠孝全》中寶寶與其外公藍唐的對話，也可見到原本的詩句被連結上狗的生殖器官後，兩者相互干涉所產生的唐突效果。

> 寶白：外公鬍鬚稀又稀，風開鬍鬚兩邊飛。
> 藍白：吟得好。
> 寶白：好是吓還有好的在後。
> 藍白：你且吟上來。
> 寶白：喧（掀）開鬍鬚看一看好像……
> 藍白：像什麼？
> 寶白：好像母狗那個東西。（三本頭場）

北管戲中的滑稽語言以摻雜著性的「淫褻的言詞」最為普遍，[54]在本文討論的《曲本》例子中，《忠孝全》有少數，《戲考》則未見到。這種使人想笑卻不能哈哈大笑的笑話，無法達成清初戲曲理論家李漁談「科諢」時所說：「於嘻笑詼諧之處包含絕大文章，使忠孝之心，得此越顯。」[55]的功能，卻在臺灣的北管戲中屢見不鮮。

五、文本主題的異同

借用強森（David Johnson）論明清時期的口傳文學作品的觀點，這三類

53　趙闖與考官所對：（老生）「兄進士，弟進士，兄弟進士，人中豪傑，傑中人。」（小生）「父狀元，子狀元，父子狀元，錦上添花，花上錦。」
　　保童與考官所對如下：（老生）「請問學子何鄉人氏？」（付生）「學生寒窗府寶城縣人氏。」（老生）「如此我就把你本縣為題：寒窗苦讀……」（付生）「保成皇家。」羅東福蘭社編：《奇雙配》，頁 24。

54　簡秀珍：《臺灣民間社區劇場》，頁 140-144。

55　（清）李漁：《閒情偶寄》，見《中國古典戲曲論著集成》（北京：中國戲劇出版社，1982 年）。第 7 冊，頁 75。

沒有作者的亂彈戲曲文本，也以我們熟悉，卻不太藝術或智性的方法處理一些傳統的主題，被建構時看似相當缺乏自我意識，不過我們並非在此試圖尋找單一作者，而是從中找尋群體心態的證據。就像神話與傳說反映團體的價值更甚於獨立的個人，隨著代代相傳，變成了集體的創作。[56]

以下透過人際關係的建立、超自然力量展現這兩個主題的討論，分析三者的異同。

本文討論的六個劇本中，《虹霓關》、《太平橋》、《出京都》、《忠孝全》、《打登州》看似建立在歷史故事的框架下，但實際上與《奇雙配》一樣，都是在探討人際的應對，劇作內容並非在激發觀眾的愛國情操，而是留意如何維繫自己與周邊親近者的關係。

人類建立彼此關係的種類，可以分為血緣關係與契約關係，「兄弟姊妹」、「親生父子」是因為血緣而建立起彼此的聯繫，「夫妻」、「結拜兄弟」、「契約的父子、父母」（如翁婿、繼母子女）則是藉由婚約、信物等，約定相互關係。「君主與臣下」並非純粹的契約關係，《出京都》中趙匡胤遇見奸臣歐陽防或有負臣子時，仍有被推翻的危機；呼延讚與趙匡胤君臣關係的建立，還是來自父親呼壽亭夢示的推動，可見父子血親的重要性凌駕其上。

漢人社會中的血親關係與男性為主的家族祭祀活動有關，[57] 翁婿雖也經由契約訂定親屬關係，但與香火傳承無關，劇中遭受勢利的岳父（如《忠孝全》），狠心的後母（如《販馬記》）對待的女婿、繼子女，日後發達後則會進行報復。但若有香火傳承關係，就必須遵從父親的勸告（如《出京都》），或是拯救父親（如《販馬記》）。北管戲《忠孝全》中的養父並無己出的子嗣，他在陳義龍離家時替他撫養妻兒，也是因為必須靠義龍傳承香火，確保日後家族的祭祀活動存續。

56　Johnson, David. "Communication, Class, and Consciousness in Late Imperial China," *Popular Culture in Late Imperial China*, Eds. D. Johnson, A. J. Nathanm , E. S. Rawski. (University of California Press, 1985), p.40.

57　中國傳統社會中的女性必須要出嫁，才能與丈夫變成同一「房」，死後享受後代的祭祀，不過傳承的姓氏與她無關。作為一個摔死自己親生兒、趕走繼子女的母親，楊三春明顯未曾考慮身後是否有人祭祀的問題。

　　夫妻的婚姻關係也是這些劇本討論的重點，京劇的《虹霓關》呈現東方氏為「夫妻之愛」獻關投降，她可以與再嫁的王伯黨鸞鳳和鳴，但在《曲本》與北管戲的版本中則不被允許，甚至因此付出生命。《販馬記》中楊三春慘遭極刑，雖與她苛待繼子女有關，但陷害丈夫、違反夫妻間的盟約才是罪不可恕。《出京都》中呼壽亭鬼魂回返，拯救妻、子，並引導兒子襄助趙匡胤，也得以建功光耀家族。《曲本》與北管戲《忠孝全》中的藍氏，都因不願背棄丈夫，離開生父。北管戲《太平橋》與其他兩者的不同，在於加入史慶思護主過江前回家見過妻子，交代她要照顧兒子，這個細微之處表現對自己血脈能否維持的重視。

　　而契約的兄弟姊妹關係比同血緣者更常被討論。《虹霓關》裡報裴元慶為東方氏所殺之仇，《打登州》中拯救秦瓊於危難，都是基於結拜兄弟的情誼。倘若像《太平橋》中王彥章、史慶思心懷鬼胎，假意結拜，則會死於自己的誓言之下。

　　劉烈茂等人認為《曲本》這一系列的戲劇創作，以戲劇的形式向民眾普及「歷史」事件時，體現了如何對待國仇家恨的問題。[58] 京劇突破了崑曲以生旦為主的悲歡離合，走向了歷史故事。[59] 不過就本文探討的例子看來，歷史故事的架構的確讓亂彈超越崑曲以生旦分合為主軸的情節，但劇中人物看重自己與周圍親友的關係，遠比「國仇」來得重要，這應該就是「天高皇帝遠」，對一般民眾而言，國事不及日常生活的應對來得迫切。

58　劉烈茂、郭精銳等：〈清代中後期戲曲發展的縮影〉，頁 24。
59　郭精銳：〈「亂彈」與京劇〉，頁 89。

表 2-10　本文討論劇本中論及的人際關係種類

	夫妻	兄弟姊妹	結拜兄弟或養兄弟	親生父子	契約的父子、父母	君主與臣下
《虹霓關》	有	無	有	無	無	無
《太平橋》	有（北管戲）	無	有	無	有	無
《下河東》、《龍虎鬥》	無	無	無	有	無	有
《忠孝全》	有	無	有（《曲本》中，養兄不滿秦記龍）	有	有	無
《販馬記》、《奇雙會（配）》	有	有	無	有	有	無
《打登州》	無	無	有	無	無	無

　　除了陽世人彼此的互助或傷害外，超自然的力量也扮演重要的角色。石育良分析《曲本》中的明代戲後，發現其中的主要角色[60]包含神靈，神靈對世俗人物的保護以民間的宗教觀念為基礎，為理想人物提供保護與幫助，與元代旨在勸人超脫紅塵、成仙證道的神仙道化劇完全不同。[61]

　　本文討論的劇本中助人的神靈除玄天上帝、太白金星、龍王、玄天上帝，還有一些民間自創的俗神如鴞神、獄神，而鬼魂則有救人或傷人兩種（參見表2-11）。《曲本》與北管戲中超自然力量發揮的場景比《戲考》更多。

[60]　主要角色包含一、神靈，如文昌帝君、鍾離大仙、純陽老祖、女媧娘娘、瑤池金母、城隍、土地神；二、理想人物；三、小人物或普通人物。參見石育良：〈車王府曲本與民眾的人生理想〉，頁 92-93。

[61]　同上註。

表 2-11　本文討論劇本中出現的超自然力量

版本 劇名	《曲本》	《戲考》	北管總綱
《虹霓關》	辛文禮的鬼魂	無	辛文禮的鬼魂
《出京都上下本》	呼壽廷的鬼魂	呼壽廷的鬼魂	上帝公（玄天上帝）、呼壽亭的鬼魂
《太平橋》	無	無	李存孝的鬼魂
《忠孝全》	長江龍王奉玉帝敕旨前去搭救東斗星	無	太白金星贈寶弓
《奇雙會（配）》	吊死鬼恍門飛氏 [62]	太白金星命鴉神傳音	獄神傳音

　　北管戲重視超自然的主題，顯示在昔日法治不彰的臺灣，外臺戲的演出除了祭祀的功能外，還具備了教化的任務。俗語說：「演一齣斷機教（子），海賊流目屎」，在舞臺上警示「善有善報，惡有惡報」，並將違者受懲的場面放上舞臺，在潛移默化中達到制惡揚善的功能。除了陽間的懲罰外，藉由漢人信仰的神鬼觀，讓人相信冥冥中自有仲裁。此外，從三個版本《虹霓關》中東方氏的境遇看來，上海自十九世紀下半葉成為通商口岸、租界後，當地觀眾的思想方式已逐漸有別於廣大農村社會的群眾，[63] 丈夫死後尋找第二春被視為可以接受的行為。

六、結語

　　從上述的比較中發現，《曲本》與北管戲在情節結構、超自然力量的介入方面較為接近。三者除了同樣重視契約或血緣的親屬關係，也可看到文本

62　本版本並無桂枝叫出李琪〈問監〉那一段，自然也無鴉神或獄神傳音。

63　在過去中國農村社會裡有套眾人皆知的雙重道德標準：男人再娶並不稀奇，女人再嫁便要招致非議，丈夫不忠無關緊要，妻子不忠便要招受社會輿論的扼殺。這是許烺光研究中國農村社會所得。參見許烺光著，王芃、徐隆德譯：《祖蔭下：中國鄉村的親屬、人格與社會流動》（臺北：南天書局，2001 年），頁 93。

與演出環境的相關性，例如在商業劇場演出的《戲考》版本注意到觀眾喜好的改變，修整劇本，使其更為緊湊精彩。而在文本中的丑角（三花）以方言說笑時，可看到不同的地方語言的差別，如北管戲《奇雙配》中的對白：

> 內白：尔廣（kóng，講）什麼？
> 小花：我講正字。[64]

或是《戲考》《前本販馬記》中趙沖、桂枝成親，賓相白：「門當戶對喜相逢，婚配從來仗媒翁，如今大倡自由婚，媒翁從此要喝風。」[65]或婢女春花自盡，李奇要叫三春過來：

> 李奇想介：待我叫楊氏前來問過。吓楊氏走來。
> 三春上白：好吓。改了國號了。來了。什麼事吓。[66]

　　對白中的「改了國號」、「自由婚」應與《戲考》收錄的劇本大部分來自1913至1924年上海各戲院所上演的劇目，[67]呈現改朝換代與當地風氣有關。

　　清初地方戲在其興起時帶有較多色情與鬼神成分，[68]乾嘉咸（1736-1861）時期官方也屢次頒布禁令。[69]經過三者比較，可發現《曲本》與北管戲中關於鬼神的比例不相上下，但北管戲言詞、動作表達淫藝意涵的部分，遠遠凌駕其他兩者，對惡人的懲罰也更加嚴酷。劇中有不少黃色笑話的原因與初期北管活動的參與者以男性為主有關，此外因為傳抄方式不同，[70]文本與

64　其實小花講的應該是白話，而不是正字（官話），小花故意講反。參見羅東福蘭社編：《奇雙配》，頁35。

65　鈍根、王大錯等編著：《戲考》，頁5729。

66　同上註，頁5733。

67　參見王秋桂：〈《戲考》出版說明〉，頁1-2。進一步的討論可參考本書〈三、臺灣亂彈戲《打登州》中的地方特色〉。

68　郭精銳：〈「亂彈」與京劇〉，頁81

69　可參見王利器輯：《元明清三代禁毀小說戲曲史料》（北京：作家出版社，1958年）相關部分。

70　《曲本》與北管戲皆是以手抄本的方式存在，《戲考》則是以大量印刷的方式傳播。《曲本》在上呈車王府時可能已經過修改，《戲考》則作為「顧曲指南」、觀戲指引，

正式演出可能有些差距。

　　臺灣北管戲的沒落雖可歸諸其他劇種的競爭、工業化，或是電視等媒體興起的影響，但從文本內容與口述傳承的方式，則可看到北管總綱保留了亂彈梆子腔戲文「重重絮絮，反反覆覆」的特色，加上手抄本有些部分囿於記錄困難，經常只簡略記載「小花便白」、「白話不盡」，得賴「口傳心授」，近年有些演出為了字幕需要，會努力整理出來。在以前，這些「便白」的部分應該也保留讓演員即興表演的彈性，不過若是該段表演成為經典，也可能在口傳的過程中維持相當高的固著性，本書〈參、臺灣亂彈戲《打登州》中的地方特色〉中的「程咬金假童」可為例證。如何將這些總綱上省略的臺詞，透過資深演員的記憶補足，對傳承至關重要。而反覆的敘事方式或是太過血腥的場景，是否需要在不失原味的準則下進行修整，可能也得思量。

　　目前臺灣北管戲的演出已無法像昔日叱吒外臺，量少質精、走向室內劇場是必然趨勢。今日的觀眾與五、六十年前的觀眾，受到不同的政權、文化的影響，觀劇無可避免地產生世代差距。除了挖掘出北管總綱中闡述人類共同情感的部分外，亂彈文本可能必須進一步重視個人問題的討論，目前新編劇本的走向，也可看到當代劇作家已意識到此一問題，並進行實踐。[71]

　　從文化傳播「中央／邊陲」的角度來看，臺灣北管戲的確保留較多亂彈劇種的原型，但經過與演出環境的磨合，口傳手抄後的文本展現移民社會初期對人際關係的重視、對神鬼的崇敬，並藉由舞臺上的嚴懲惡人，相信天理的存在，經由演員露骨的表演或對白中的性暗示抒發在新天地謀生的壓力。從亂彈聲腔劇種傳播的過程中，我們看到「邊陲」之地並非依樣保存「中央」的文化成果，更進而創造自己的特色。在本書他篇北管戲《鬧西（沙）河》與溫州亂彈、桂劇比較，或《打登州》與紹興亂彈、京劇的比較中，都可找到劇目因應各地不同而產生的變化，同源異流各有風華。

　　並無記錄演員的即興演出。北管總綱則以口傳的方式傳承，並以「XX便白」註明即興或難以文字化的部分。

71　如京劇《曹操與楊修》探討主角的性格問題，王安祈新編的《王有道休妻》注意妻子的心境問題，施如芳編的歌仔戲《無情遊》探討女人在愛情與親情中的為難等。

（參）

臺灣亂彈戲《打登州》中
的地方特色

一、前言

　　透過戲劇文本（dramatic text）比較《清蒙古車王府藏曲本》、《戲考》與北管戲中的《打登州》，可發現三者的主要情節都在瓦崗寨眾人扮成各色客商，混入登州城內救秦瓊。但北管總綱加添旁枝情節：秦瓊在求救信中最後才問候程咬金，程自滿為瓦崗寨之王，心生不悅，執意不願出兵救秦，待羅成出手毆打，眾人與他翻臉，方才同意。在此增添的段落中，可以發現北管戲較其他兩者強化三花（程咬金）插科打諢的表演。[1] 但直到 2009 年 3 月 31 日在保安宮保生文化祭觀賞漢陽北管劇團演出《打登州》時，筆者才驚覺瓦崗寨眾人扮遶境隊伍，程咬金「假童」（假裝乩童）的段落，是全劇中最滑稽的，難怪該劇另名為《程咬金假童》，而這一長段的表演在總綱中，通常只以「假童科」或「假銅科」幾字帶過。劇本文本與表演文本（performance text）的差異，引發我對此一劇目的興趣，希望從臺灣亂彈戲《打登州》及其他亂彈聲腔劇種（花部）同名舞臺演出本的比較，[2] 看出花部戲曲在各地流傳後產生的地方特色。

　　花部慷慨激昂，如泣如訴，不多文飾的表演風格，直接挑戰支持崑曲最力的士大夫階級。清朝乾隆末年花部戲曲流行之際，某文人曾以「姦聲以濫，即前所謂滌濫之音，謂姦邪之聲，侵濫不正」[3] 來批評當時的亂彈腔。在「梨園共尚吳音（崑曲）」的嘉慶己卯年（1819），焦循卻能從看戲的角度說出：「蓋吳音繁縟，其曲雖極諧於律，而聽者使未觀本文，無不茫然不知所謂。」[4] 表達未讀過劇本的觀眾很難直接聽懂崑曲內容。他並獨排眾議，說：

1　請參見本書頁 73-75、100-102。

2　儘管在川劇、湘劇、滇劇、漢劇、豫劇可能都有《夜打登州》，目前僅就在臺灣能找到的劇本作為比較對象。上述資料引自「梨園─《打登州》」：http://liyuan.xikao.com/play.php?name=%E6%89%93%E7%99%BB%E5%B7%9E 。徵引時間：2009 年 8 月 3 日。

3　王利器輯：《元明清三代禁毀小說戲曲史料》（北京：作家出版社，1958 年），頁 207。

4　（清）焦循：《花部農譚》，收於《中國古典戲曲論著集成》（北京：中國戲曲出版社，1982 年）。第 8 冊，頁 225。

「『花部』者，其曲文俚質，共稱為『亂彈』者也，乃余獨好之。」[5]

　　像《打登州》這樣與歷史演義故事相關的劇本，清朝的藏書家徐時棟（1814-1873）在論「史事演義」時說：「隋唐漢周宋初諸書，……，直是信口隨意，捏造妄說……，以為故事，扮演上場，愚民舞蹈，甚至亂民假為口實，以煽庸流，此亦風俗人心之患也。……當禁過之。」[6]他並提議，應要求戲班演忠孝節義為主等符合主題思想的劇目：「一切如水滸傳說唐反唐諸演義，並禁絕之，已習者不得復演，未演者不許復學。」[7]

　　在滿族統治的清朝，不僅腥羶的小說戲曲會被查禁，主題與「推翻當權」相關者也常受關注，當時余治《得一錄》中的〈翼化堂條約〉或可作為部分人士想法的反應：「漢唐故事中各有稱兵劫君等劇，人主偶信讒言，屈殺臣下，動輒招集草寇，圍困皇城，倒戈內向，……，此等戲文，……，草野間演之，則君威替而亂端從此起矣。」[8]而盜賊得志的瓦崗寨故事，在衛道者的立場便是「實起禍之端倪，招邪之領袖，其害曷勝言哉？」[9]

　　在中央集權的滿清帝國，推翻皇權是大逆不道，兩百多年後的二十一世紀初，花部戲曲衍生的劇種分布各地，已成為華語文化圈裡的大宗，凌駕崑曲之上，各地將類似的故事改編成地方戲後，是否產生各自的特色？為回答這個問題，以下將以臺灣亂彈戲為主軸，先從演義小說中追溯「打登州」故事，再比較臺灣亂彈戲《打登州》在東北部與中部的兩個版本，繼而選定紀錄較詳細者，並加上實際觀賞記錄與北管藝人的口述訪談，補充作為表演文本，與京劇、紹興亂彈（今紹劇）比較，最後配合臺灣乩童、「假童」的史料，試圖找出《打登州》與臺灣歷史環境的關聯。

5　同上註。
6　王利器輯：《元明清三代禁毀小說戲曲史料》，頁 248。
7　同上註，頁 249。
8　同上註，頁 165-166。
9　同上註，頁 208。

二、「打登州」的故事源頭

　　《打登州》的故事講述隋末瓦崗寨眾人之事，在袁于令於崇禎年間（約崇禎六年，1633）完成的《隋史遺文》，清初（康熙四十二年，1703）褚人穫所著的《隋唐演義》[10]，與同治十四年（1874）新刻的《瓦崗寨演義》都可以見到。《隋史遺文》是明末清初的戲曲家袁于令將明末說話人的話本稍加增添而成，比較之下，《隋唐演義》在隋末部分大量參考了《隋史遺文》。[11]尤俊達與程咬金打劫王貢（皇銀），奉命調查的秦瓊知道兩人就是追捕對象後，便燒了官府批文，此段情節在三書皆有描述，但遍尋不得「打登州」一事。

　　《瓦崗寨演義》與其他兩者差異頗大，並將楊林與秦瓊之間的複雜關係刻畫得非常深刻。該書選擇乾隆崇德書院《說唐全傳》「最熱鬧者」加以改編。[12]在《瓦崗寨演義》裡，秦瓊燒毀批文後，在座三十九個好漢便因而結義（第四回）。[13]而後程咬金、尤俊達又要劫貢銀，不巧遇到靠山王楊林，打敗被抓，原本楊林要將他們處斬，經秦瓊建議，等楊林長安回來後審理，以儆效尤。秦瓊發信求救，徐茂功要單雄信扮作販馬客，把人員馬匹先趕入城，在土地廟等候，又把一些兵器陸續送到秦瓊家，要秦瓊母送飯菜到牢中，通知尤俊達他們晚上將有人來劫獄。是夜單雄信等人縱火，程、尤兩人連同數百個犯人一起殺出逃走，「大反山東」便是指此事。而後秦瓊被查出與瓦崗眾人有關，只得逃走，投入瓦崗寨（第五～七回中）。[14]從上可知，被楊林所抓的是程、尤兩人，並非《打登州》故事中的秦瓊。另外該書也記載了羅成為解瓦崗之危，將楊林手下的十二太保，殺死八個，剩下四個，還傷了

[10]　筆者參考的版本是（明）褚人穫：《隋唐演義》（臺北：三民書局，2005年）。撰書年代參見嚴文儒：〈《隋唐演義》考證〉，《隋唐演義》，頁1。

[11]　嚴文儒：〈《隋唐演義》考證〉，頁3-4。

[12]　徐朔方：〈前言〉，《瓦崗寨演義》（上海：上海古籍出版社，1990年），頁1。

[13]　（清）《古本小說集成》編委會編：《瓦崗寨演義》，頁47-48。

[14]　同上註，頁57-90。

楊林，破了一字長蛇陣（第十回），[15] 與戲曲《打登州》中，楊林忌憚羅成呼應。

　　根據金登才的《清代花部戲研究》：《探登州》又名《射紅燈》，在〈清乾隆三十九年（1774）春臺班戲目〉與〈清道光四年（1824）慶昇平班戲目〉有著錄。[16] 不過前兩者應該只有劇目留存，若比對記錄清代南府與昇平署收存劇本與檔案的《故宮珍本叢刊》[17]，在現存偏重神仙道化、歌舞昇平的宮廷承應戲中，「打登州」的相關劇本並不存在。另外從焦循（1763-1820）有關清朝花部的重要著作《花部農譚》（1819），與他參考自舊書攤買的一冊前人論曲、論劇的破書，加上本身聽聞整理而成的《劇說》（1805）[18] 裡，也都找不到以「打登州」為主題的劇本。其原因或可從〈清乾隆四十六年（1781）江西巡撫郝碩覆奏遵旨查辦戲劇違碍字句〉中了解：

> 查江右所有高腔等班，其詞曲悉皆方言俗語，鄙俚無文，大半鄉愚隨口演唱，任意更改，非比崑腔傳奇，出自文人之手，剞劂成本，遐邇流傳，是以曲本無幾，其繳到者亦係破爛不全鈔本。[19]

　　亂彈聲腔劇種的劇本多以抄本（手抄本）傳世，不像崑曲以刊本（印刷本）方便大量印製流傳。大量不識之無的亂彈戲藝人透過口傳心授傳遞其技藝時，反而因為口傳時必然的誤差，或刪減，或增加，而產生更自由、多樣的面貌。

　　現存根據「打登州」一事改編成最接近今日「秦瓊被抓，瓦崗眾人營

15　同上註，頁 126-129。

16　金登才：《清代花部戲研究》（北京：中國戲劇出版社，2006 年），頁 122。

17　參看故宮博物院編：《故宮珍本叢刊・卷首》（海口：海南出版社，2000 年），頁 92-119。

18　以上焦循著作參見，中國戲曲研究院編：《中國古典戲曲論著集成》。第 8 冊，頁 75-231。

19　王利器輯：《元明清三代禁毀小說戲曲史料》，頁 337。

救」此一主題的劇本，或許是《清蒙古車王府藏曲本》[20] 中的《打登州》。清
代北京蒙古車王府內收藏的這批戲曲、曲藝抄本，從車王到其孫那王，歷經
咸豐到光緒年間（1831-1907）三代的搜集，[21] 提供了清初到同光年間大量民
間戲曲演出本。[22] 秦瓊、楊林、瓦崗寨眾人的故事從 1630 年代說話人的話本
增添成文字的演義小說，再經由戲曲表演者的想像，成為舞臺上活生生的表
演，其中內容的變異，也潛藏著不同時、地人民的心靈反映。以下將先由臺
灣亂彈戲《打登州》的版本差異談起。

三、臺灣亂彈戲《打登州》的總綱版本

　　《打登州》屬於北管福路派的劇目，在臺灣亂彈戲中並不屬於常演劇
目，也不屬於所謂的「福路二十四本」之一。[23] 雖然羅東福蘭社存有《打登
州》的總綱，但據出身自羅東福蘭社的漢陽北管劇團團主莊進才表示，福蘭
社並沒有演過該劇，北管戲藝人李阿質也表示：該戲中「白話不盡」（下文
將有討論）的部分太多，對子弟而言難度太高。對一般民眾而言，《打登州》
這個劇名，不若《假童》或是《程咬金假童》來得熟悉。可見劇中程咬金假
扮乩童的這場戲，運用了身體、動作的誇大，騙過了劇中的官兵，也調謔了
民間常見的乩童，比劇中其他運用語音的同音異義，或是黃色淫穢的語言，

[20] 《清蒙古車王府藏曲本》是約在十九世紀初期，清代北京蒙古車王府內收藏的一批戲
　　曲、曲藝抄本，戲曲部分以京劇為主體，次為崑曲，還有高腔、弋陽腔、吹腔、西
　　腔、秦腔、傳奇、木偶戲、皮影戲等。提供了清初到同光年間大量民間戲曲演出本，
　　為花部戲曲的發展提供清晰的脈絡。參見劉烈茂、郭精銳等：〈清代中後期戲曲發展
　　的縮影〉，《車王府曲本研究》（廣州：廣東人民出版社，2000 年），頁 16；吳國欽：
　　〈序〉，《車王府曲本研究》，頁 1-2。

[21] 郭精銳、高默波：〈車王府與戲曲抄本〉，《車王府曲本研究》，頁 267。

[22] 吳國欽：〈序〉，《車王府曲本研究》，頁 1-2。

[23] 潘玉嬌：2009 年 6 月 19 日，臺中市潘玉嬌宅訪。邱昭文：《臺灣戰後初期的亂彈班研
　　究》（嘉義：南華大學美學與藝術管理研究所碩士論文，2001 年），頁 66。

更令觀眾記憶深刻。莊進才說，《打登州》加入迎神遶境與乩童這場戲是「古早時代」、「歷代」就這樣演的，他以前看父親莊木土（大花）、師叔李三江（三花）演過。[24]

　　莊木土與李三江均出身自1930年成立的「新樂陞」（冬瓜山班）囝仔班，該班曾陸續聘請陳阿添、江總理班的「小生憨仔」，以及以嚴格出名的謝丙寅擔任戲先生，[25]《打登州》師承自謝丙寅。[26]據民族藝術薪傳獎得主、亂彈戲演員潘玉嬌表示：謝丙寅是她的婆婆、亂彈戲藝人邱海妹（1911-1993）的師兄，出身自豐原的「慶陽春」童伶班。[27]他約在1925年便已來到宜蘭，在後來更名為「章穎陞」（原名「共樂陞」）的亂彈班任教。戰後1965年左右，宜蘭總蘭社招收「囝仔班」，前場也請林旺城、謝丙寅來教《打登州》。[28]而潘玉嬌的《打登州》是由1930年代便已聞名的新竹「慶桂春」亂彈班班主許吉（人稱金龍丑）傳授的，該劇亦名《夜打登州》。[29]

　　筆者目前蒐集到四種版本的《打登州》：一是羅東福蘭社1967年所編，封面劇名由林靜波寫為《打登州》，內文在何添旺抄寫時成《打澄洲》；另有兩本是在由出身基隆聚樂社的游西津[30]提供，基隆市慈雲寺管理委員會在1996年編印的《北管曲譜》（六）、（七）冊中，劇名均寫作《打澄洲》；第四本是葉美景（1905-2002）所抄寫者，[31]劇名為《打訂洲》。劇名的差異顯示北管戲曲總綱的紀錄，以記下發音為原則，許多看似錯字、訛字的書面文，若用臺語發音，則能豁然瞭解。

24　莊進才、李阿質：2009年7月15日，羅東莊宅訪。

25　簡秀珍：《環境、表演與審美——蘭陽地區清代到1960年代的表演活動》（臺北：稻鄉出版社，2005年），頁54-57。

26　莊進才、李阿質：2009年7月15日，羅東莊宅訪。

27　潘玉嬌：2009年6月19日，臺中市潘玉嬌宅訪。

28　王秋明：2005年5月7日，宜蘭西門總蘭社訪。

29　潘玉嬌：2009年6月19日，臺中市潘玉嬌宅訪。

30　1965年左右總蘭社招收「囝仔班」，游西津曾來教授後場。參考王秋明：2005年5月7日，宜蘭西門總蘭社訪。

31　該版本感謝臺北藝術大學傳統音樂學系提供參考，感激葉美景老師留下的珍貴資料，也謝謝王玉玲小姐協助尋找。

前三者內容大同小異，但《北管曲譜》第七冊中，在瓦崗眾人扮裝要入城前，先要程咬金前去打聽，程與旗軍的舞臺指示「旗軍對答。白話不盡。小花科。『閉』城門科。」誤寫成「『開』城門科。」而這三本在假裝迎神隊伍入城時僅以舞臺指示「眾人白話。假銅科。白話不盡科。入城」帶過，非常簡略。葉美景的版本則寫明，眾人如何假扮關公遶境隊伍入城，程咬金假扮乩童這臺戲的內容，舞臺指示也更為詳細。此外葉的版本中，以小旦演出謝應登，而前三者則以正旦充任，另外葉版在場次安排上也與前三者有些差異（可參見附錄）。

由於宜蘭與基隆北管社團之間長久的淵源關係，自清代以來「西皮」、「福路」分派清楚，[32] 從三本總綱內容的雷同程度推測，這三本應是相互傳抄。中部的曲館雖有軒園之爭，但子弟西皮、福路兩派兼學。葉美景出生在臺中潭子瓦窯村，村內有曲館餘樂軒，他在 12 歲時便從當時有名的藝師王錦坤學習，《打登州》也是由王氏教授，並曾上棚演出。該版本抄寫的時間為 1946 年。[33]

以謝丙寅、許吉與王錦坤三位日治時期的北管藝人為線索，可知最晚在 1920 年代以前，「程咬金假童」的情節已經確立。若以《北管曲譜》第六冊中的《打澄洲》作為東北部版本代表，與葉美景的中部版本《打訂洲》做比較，除了部分用字外，兩者在內容、角色安排、「程咬金假童」段落的書寫方式差別較大。

內容上，東北部版加入由於羅周勸誘，楊林沒有即刻處死秦瓊，將他因禁百日後比武，以求得揚名天下（第 4 臺）。戲劇自活動與行為中來表現人物，模擬者的對象為動作中的人（man in action），[34] 本場戲可以表現楊林好大喜功的性格，與羅周決意幫助秦瓊的心意。而謝應登進城後，在東北部版

32　相關討論請參見簡秀珍：《環境、表演與審美》，頁 9-42。

33　呂錘寬：《北管藝師葉美景、王宋來、林水金生命史》（宜蘭：國立傳統藝術中心，2005 年），頁 33、72、63。

34　Aristotle（亞里斯多德）著，姚一葦譯註：《詩學箋註》（臺北：臺灣中華書局，1982 年），頁 42、47。

本是扮卜卦先生，在中部版本則是賣書，兩者與後續製造不同的同音笑料有關，[35] 對劇情沒有影響。

　　角色安排上，在此齣戲的劇中人物都是男性角色，徐茂功（公末）、王伯東（二花）、單雄信（什花）、程咬金（小花）、羅成（小生）、楊林（大花）、秦瓊（老生），已占去所有男性行當，因而戲分較少、人物性格較不鮮明的謝應登、羅周，就由旦行飾演。在東北部版本中「謝應登」由「正旦」行當扮演，「羅周」則由「小旦」演出，但在中部版本兩者剛好相反。在中部亂彈戲的演出中，小生與小旦演唱時必須用「幼口」（iù-kháu，假嗓），但宜蘭地區因為欣賞習慣問題，只有小旦行當演女性角色才用「幼口」。此處的「羅周」行當雖屬「小旦」，但因為角色是男性，所以用「粗口」（tshoo-kháu，本嗓），不用「幼口」。[36]

　　「程咬金假童」的內容在東北部版本中僅以「眾人白話。假銅科。白話不盡科。入城」簡單註明，與北管總綱中許多的「白話不盡」，「小花便白」之處一樣，顯示了口傳藝術在傳承、教學上的困難。

　　這些沒有仔細寫明，而用「白話不盡」、「小花便白」一言以蔽之的抄寫習慣，有些或可歸因於昔日藝人普遍有「留一手」的積習。在以往子弟團活動興盛，北管戲曲發達，民眾識字率不高的時代，曲館或是藝人為了拼館或是市場競爭，對記載其演奏、表演技藝的書面文字，如總綱、曲譜等格外重視。曾聽聞早年二結福蘭社的社長陳元全（也是宜蘭重要的子弟先生），不吝巨資延聘藝人到家中個別傳藝，累積許多曲本、總綱。或聽北管藝師邱火榮說，為了不讓人拿到曲譜便可輕易學習，有些老師還會故意寫錯或另創新字等。

　　除上述原因外，要建立完整的戲曲演出本，在文字紀錄部分也有些困難。例如「白話不盡」多需要由小花以臺語講些詼諧的語言，這些頁扉未曾詳細寫明的地方，雖保留演員即興發揮的空間，但通常在老師的「口傳心

35　關於同音笑料的製造，請參見本書頁 73-75。

36　李阿質：2009 年 7 月 15 日，羅東莊進才宅訪。

授」時，已經建立了完整的說詞，[37]只是若要轉成書面文字，就必須受過臺語文書寫的訓練，才能將戲先生所教的精髓，記載在書面的總綱上，然而這通常並非北管表演者能力所及。

由於北管總綱在記錄時，刻意或能力不足導致的闕漏，可以釐清真相或是填補空缺的技藝保存者（演員、樂師）便有不可或缺的重要性，沒有老師的「開破」（khui-phuà，點破），學生是無法掌握「鋩角」（mê-kak，關鍵）的。北管藝師葉美景就說，他學習新戲時一定要跟老師「過喙」（kuè-tshuì，過嘴），比較自己唱的，是不是符合老師所教，如果符合才算真正學會。[38]「口傳心授」是傳統音樂戲曲學習的重要方法，但內容不夠詳細的總綱，常使得有些戲碼在某些藝人凋零後，戲隨人亡，留下的總綱文本僅能作為民間文學研究，難以連結起表演的立體畫面。

以下我們將以京劇、紹興亂彈與臺灣亂彈戲的同名演出本作一比較，以了解同一故事在各地落地生根後的差異。

四、臺灣亂彈戲、京劇、紹興亂彈演出本的比較

戲曲是表演的藝術，從演出中可以看出場面調度、即興表演、以及演員詮釋等文字文本無法寫明之處。鑑於完整度的考量，臺灣亂彈戲將以葉美景版本綜合北管藝人的口述為演出本。

京劇在清朝宮廷的扶持下精緻化，成為花部戲曲中勢力最大的劇種，目前在臺灣可找到的《清蒙古車王府藏曲本》、《戲考》[39] 均有收錄《打登州》，

[37] 同上註。

[38] 參考〈臺灣北管見證者：葉美景〉，《臺灣生命記憶》第 13 集（VCD，2005 年）中葉美景的發言。

[39] 又名《顧曲指南》，是繼《梨園集成》（1880 年）後的一個皮黃戲總集，所收的大部分是京劇發展至最高峰時所演出的本子，收錄的劇本大部分是根據 1913-1924 年上海各戲院所上演的劇目。參見王秋桂：〈《戲考》出版說明〉，《戲考》（臺北：里仁書局，1980 年），頁 1-2。

但兩者皆無瓦崗眾人接到信件的反應，後者更缺「羅周」一角，其篇幅難與
北管劇本比較。另外在《京劇叢刊》第二十七集（1955）與《京劇彙編》第
六集（1957）亦收有整編的《打登州》，前者是演員楊寶森與中國戲曲研究
院編輯處共同整理，「把一些不妥善的情節和不貼切的詞句，加以適當的改
動與修潤」。[40]《京劇彙編》蒐集自清代以來戲曲團體、藝人珍藏的祕本，並
請北京的老藝人幫助訂正，「並以盡可能保存原來面貌為原則校勘，僅改正
錯別字與不通順的句子，或對過分冗雜、無必要保留的字句，在不損害原
意下，略作刪動」[41]。前者可能為了與《瓦崗寨演義》等演義小說相符，刻意
將秦瓊被楊林所捕，歸因於其幫助程咬金等「大反山東」，擾亂「社會」秩
序；後者重點仍放在秦瓊傷了楊林，楊林記恨的「私怨」上，比較接近一般
亂彈聲腔戲曲的演出狀況。以下將以《京劇彙編》第六集中的〈打登州〉，
京劇北派生角李萬春藏本為比較對象。

　　京劇〈打登州〉內容為：楊林被秦瓊金鐧所傷，懷恨在心，命王舟去歷
城縣捉拿秦瓊，秦、王兩人本是姑表親戚。史大奈奉命前往搭救秦瓊，秦擔
心拖累王，修書一封，要瓦崗眾人相約中秋與王舟裡應外合。秦瓊與楊林比
武前遊街，瓦崗眾人化身客商與秦瓊相見，安定其心。楊林要秦瓊耍鐧，又
懼其逃走，便在他背插紅燈。瓦崗眾人趕到，射滅紅燈，打敗楊林，回轉瓦
崗。

　　在臺灣尋找另一個亂彈聲腔劇種作為比較對象時，筆者使用了中央研
究院歷史語言研究所蒐集、累積近八十年資料後整理、出版的《俗文學叢
刊》，其中與《打登州》相關劇種與劇目如下：

40　中國戲曲研究院編輯：〈打登州〉，《京劇叢刊》（上海：新文藝出版社，1955年）。第
　　27集，頁74。
41　北京市戲曲編導委員會編輯：〈打登州〉，《京劇彙編》（北京：北京出版社，1957
　　年）。第6集，頁81-107。

（一）梆子

1、〈夜打登州〉（卷首題：〈秦瓊夜打登州〉）（278 冊，頁 443-460）；
2、〈夜打登州〉（283 冊，頁 158-159）。

　　　　均寫秦瓊與楊林比武前由羅周帶領遊玩四門（遊街），秦唱曲抱
　　怨無人相助，羅周告知秦瓊各種楊林將用來奪其性命的陣勢。兩者
　　皆僅由秦瓊唱曲，內容近似，但前者錯字較多。

3、〈秦瓊觀陣〉（282 冊，頁 489-492）；
4、〈新抄秦瓊觀陣〉（283 冊，頁 460-462）。

　　　　這兩齣都寫羅周引秦瓊遊街，秦瓊抱怨瓦崗等人不顧結拜之
　　情，也擔憂家人無人照顧。出現瓦崗眾人在街上與秦瓊相遇，全都
　　假裝不認識。羅周引秦瓊觀金鎖八門連環大陣、絕命橋與陣地膽，
　　秦瓊心驚膽顫。有秦瓊唱曲和與他人的對白。〈新抄秦瓊觀陣〉在
　　462 頁最後兩行抄寫有誤。

5、〈新刻秦瓊發配〉（283 冊，頁 545-546）

　　　　秦瓊自唱身世，因楊陵（林）殺輸羅成掛免戰牌，秦瓊罵得楊
　　陵臉上無光，楊要將其處斬，雖得李淵相救，但要發配登州。途中
　　見母親趕來，原本差官不肯停留，因為士兵求情方准。秦瓊與母親
　　對唱時，自 545 頁倒數第二行起唱詞，與秦瓊故事無關，劇本不完
　　整。

（二）紹興亂彈（當時以「紹興戲」、「越戲」為名）

1、〈新編紹興戲打登州存二集〉（122 冊，頁 41-68），原為上海仁和翔
　　書莊印行。內分：（1）中集：「新編紹興戲打登州〈秦瓊起解〉」，左
　　右分寫胡廿七、筱鳳彩。版心題〈秦瓊起解〉，下寫「筱鳳儀拿手
　　戲」；（2）下集：「新編紹興戲打登州〈遊街〉」，左右分寫呆寶裕、筱
　　鳳儀。版心題：〈紹興戲登州遊街〉，下寫「筱鳳儀拿手戲」。

2、《越戲大觀》丑集〈打登州〉全本（123 冊，頁 61-93），原為 1931
年上海仁和翔書莊印行。版心題〈秦瓊起解〉，下寫「筱鳳儀拿手
戲」。

《越戲大觀》中的〈打登州〉分為上、中、下三集，包含了〈新編紹興
戲打登州存二集〉中欠缺的部分，並對其錯誤的地方進行更正。寫明是「名
伶口錄腳本彙編」，對演員穿關、動作、表情等指示寫得較為詳細。上集講
閔忠派秦瓊送糧往登州，楊林出來接糧，在瓦崗寨被羅成殺敗回轉，秦瓊送
糧至，知楊林敗給羅成，大笑三聲欲彰顯瓦崗威名。楊林氣憤欲斬秦瓊，得
李淵阻止。楊、秦兩人相約，若是秦瓊贏了羅成，楊林將給其王印，若是輸
了，則要秦瓊人頭。秦瓊得勝回來，楊林卻食言，秦瓊搶奪王印逃亡，李淵
以令箭與其交換王印，助其出關逃亡，秦在途中殺死楊素。

中集講楊林追趕秦瓊，尤俊達打敗楊林，救了秦瓊，勸其上瓦崗。秦瓊
顧念家中妻母，回返濟南府。楊林怒氣沖沖回府，玉英宮主問明原由代寫聖
旨，派王州到歷城縣拘提秦瓊。閔忠了解前情，勸秦瓊逃走，私通瓦崗，但
秦瓊恐害登州百姓，願被押解至登州。王州要從役去問秦瓊有沒有錢（〈新
編紹興戲打登州存二集〉中集在此結束），從役知其沒有，要綁起秦瓊修
理，反被其踢傷。王州問秦瓊身分，兩個姑表親戚相認，並請小二送信到瓦
崗。

下集說王州押解秦瓊回登州，楊林本要將秦瓊一棍打死，王州建議將他
打入地牢餓瘦，再出來遊街三天後比武，楊林便可名揚天下。瓦崗眾人接信
後，原本程咬金害怕楊林，不肯出兵，待羅成出拳欲打才應允。眾人改換衣
衫進城（〈新編紹興戲打登州存二集〉下集在徐茂公扮看相測字處結束），程
咬金、單雄信在登州眾人皆知，便與徐茂公扮迎判官的行列，眾人與秦瓊相
認後，和楊林決戰後回山。

由於梆子部分的劇本多欠缺情節發展且不完整，因此將選擇《越戲大
觀》〈打登州〉全本中與北管戲情節相同的部分進行比較。1931 年上海所稱
的「紹興戲」或「越戲」，是以唱亂彈為主的多聲腔劇種，又有「紹興亂彈」
等名稱。在花部戲曲流行的乾隆年間，紹興亂彈已經非常興盛，1950 年正

式定名為「紹劇」，流傳於紹興、寧波、杭州等地區與上海一帶。筱鳳彩（1881-1937）是著名的老生演員，他在【二凡】曲調中發展了長腔拖調的唱法（俗稱「海底翻」），深受觀眾歡迎，沿用至今，他也自組平安越舞臺，擔任班主。紹劇中以尺調定腔的劇目最早出現，藝人稱為「老戲」，其中有十八本大戲，稱為「老十八齣」，《打登州》便是其中之一。作為社戲的紹劇過去多在廟會廣場演出，進入上海後，受京劇影響，表演風格亦逐漸與京劇接近。[42] 由於現今「紹興戲」另指越劇，本文將「紹劇」稱為「紹興亂彈」，以顯其聲腔特色。

臺灣亂彈戲、京劇、紹興亂彈就戲曲聲腔源流追溯，皆屬於清初花部亂彈在各地繁衍生成的獨立劇種，相似的劇情內容，不同的語言與音樂，形成其獨特的風格。一個主要藉由口語為媒介傳播的表演藝術，其地方特色不僅展現在依各地方言、習俗、傳說、事件等創造的插科打諢，也可以就其中情節的增減，人物形象的塑造，了解當地人潛意識中對該類型人物的看法。

《打登州》一劇，在京劇、紹興亂彈中均以秦瓊（老生）為主角，但在北管戲中則轉為程咬金（小花、丑）。從臺灣觀眾以《程咬金假童》為此劇的俗稱看來，程咬金假扮乩童這段詼諧的劇情，比秦瓊最後是否能逃離更為吸引人。秦瓊的被困，是要在行動一致的瓦崗寨眾人中，突顯程咬金的特立獨行。以下將以程咬金為脈絡，探討三個劇種的差異：首先是程咬金如何為王，其次是接到秦瓊書信的反應，還有他在營救行動的作為，以及他與秦瓊間的關係。

三個版本中，程咬金在自報家門時，都說明自己的出身與落草為寇的過程。眾人以他為寨主的原因，在京劇中是他將大旗拜倒，在紹興亂彈中則是將鐵牌拜倒，均出自命定安排；北管戲沒有在此贅言，只說「眾家兄弟，拜我為大，敬我為尊」，但是戲一開始，旗軍要「伺候大王登殿」，他接連兩度說：「無影」（沒這回事），又掩不住心中的得意，嘻嘻哈哈，喜形於色。接到秦瓊來信時，京劇與紹興亂彈中的程咬金都說自己不識字就交由徐茂公

[42] 《中國戲曲志・浙江卷》編輯委員會：《中國戲曲志・浙江卷》（北京：ISBN 中心，1997 年），頁 791、97-99。

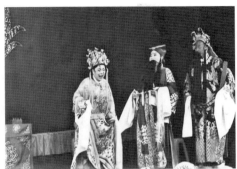

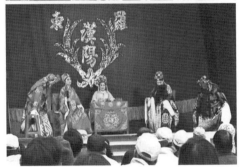

圖 3-1 ～ 3-2　漢陽北管劇團 2009 年 3 月 31 日在臺北保安宮演出《打登州》，程咬金（李阿質飾）當瓦崗寨大王，喜形於色。

讀信，但是北管戲裡還要先由單雄信嘲笑程：「你不曉得字敢來做皇帝，算起來怜（令）人好笑」，再交給徐茂公。[43] 這樣看似草包的大王，不但不太能肯定自己接下王位的能力，連別人也明顯質疑他的能耐。

北管戲中程咬金因為秦瓊信中向兄弟問好時，將其擺在信末，而執意不發兵。在紹興亂彈中，除了不識字的程咬金外，大家一起讀秦瓊的信：「拜上拜上多拜上，拜上瓦崗眾兄弟，弟在登州有了難，還望大哥發救兵」，[44] 沒有因問候次序，導致程咬金不快的問題，是程害怕楊林，不敢發兵。而京劇中，秦瓊修書一封請史大奈送信回瓦崗寨，信中秦瓊：「拜上了瓦崗眾豪傑，頭一家拜上魏老道」，待再唱「二一家拜上徐茂公，望列位發人馬」，也有拜候次序的問題，但是在下一場地點轉回瓦崗寨，徐茂公以四句【搖板】簡述信件內容，程咬金立刻問徐茂公有何計謀，出發救秦瓊毫不遲疑。[45] 而北管戲與紹興亂彈中都是羅成發威，程咬金才答應。眾人陸續向程請求，卻都碰了釘子回來，因不想再與程咬金衝突，鼓動羅成出面。北管戲裡：

43　葉美景編：《打訂洲》（編輯時間可能是 1946 年），頁 84。

44　參見中央研究院歷史語言研究所俗文學叢刊編輯小組編：《《越戲大觀》丑集〈打登州〉全本》，《俗文學叢刊》（臺北：新文豐出版公司，2002 年）。第 123 冊，頁 87。若就結義的排行，大哥應該是魏徵。

45　北京市戲曲編導委員會編輯：〈打登州〉，頁 93-94、97。

> 羅成：那有臣打君？
> 眾人：無道昏君也打得。[46]

而紹興亂彈中王伯黨要羅成勸說程咬金，若不成「拿來就打」。有以下對話：

> 羅　成：他是皇帝如何打得？
> 王伯黨：曉得個真命天子末打勿得個，他是個草頭王，我們眾
> 　　　　英雄助伊個，只管打好個。[47]

　　鼓勵羅成「以下犯上」的理由，一是程咬金不講理，是個「無道昏君」；另一個則是因為他由眾人幫助才能登上王位，不是「真命天子」，換言之，要將其推翻也是輕而易舉。北管戲重視的是程咬金是否合乎朋友患難相助的情理，而紹興亂彈則顯示亂世中的「君臣」關係很容易崩毀。

　　紹興亂彈中舞臺指示寫「羅成拖下咬金欲打」（底線為筆者所加），程咬金便喊道：「願發願發」，免去被眾家兄弟拳腳相向。但在北管戲裡，則延長羅成打程咬金的過程：先被打下臺，再分別從武場、文場兩邊上臺，再被打下，向其他人求援，還受到他人的唾棄，最後躲到桌下，[48] 與坐在桌上的羅成，一高一低，形成身體位置與實際權力的倒置。眾人落井下石，不但說「打得好」、「打得妙」，罵他「賤骨頭」、「該打的」，還強調發兵不要帶他同往，這時程咬金向每個人求情，還要下跪，[49] 原本「君發令，臣遵從」的模式顛倒，也令觀眾發笑。出發救秦瓊前，京劇中的程咬金詢問徐茂公有何計謀，但在北管戲與紹興亂彈裡，程咬金則從不識字、氣焰盡失的倒楣者，轉成想出瓦崗眾人換裝（北管戲中是「打扮作生理」入城）的計謀，掌握運籌帷幄的地位。

46　葉美景編：《打訂洲》，頁 86。
47　中央研究院歷史語言研究所俗文學叢刊編輯小組編：《《越戲大觀》丑集〈打登州〉全本》，頁 89。
48　葉美景編：《打訂洲》，見附錄 5-8 臺。
49　同上註，頁 87。

　　紹興亂彈裡，程咬金因曾在登州打劫，單雄信原是當地富戶落草為寇，待大家入城後，兩人擔心被登州城人認出，便要徐茂公帶他們進去，徐便要「一面兇臉」的單雄信扮判官，他與程咬金一個扮「撐童」，一個扮「扶童」。接下去程咬金向小道士借判官的衣帽的對話，兩人都改說上海話；另外問小嘍囉有無轎馬時，小嘍囉答：「轎馬沒有，只有黃包車」。[50] 根據 1930 年採編的《上海風土記》：上海人稱人力車為黃包車，黃包車多至一萬輛以上，供過於求，往往爭奪生意，擾攘馬路，[51] 顯見黃包車普及的程度。這個段落，表現在上海登臺的紹興亂彈因演出地區的緣故，以觀眾熟悉的方言與交通工具拉近距離。但這一段表演不長，加上單雄信不是本劇的重要角色，並沒有發展出「單雄信裝判官」這樣的俗稱。

　　相反地，北管戲裡眾人因程咬金對登州城熟，便派他去查探，程咬金不但不怕別人認出他，還因守城士兵不認識，拿石頭砸對方：「罵聲城兵你害了眼，認不得瓦崗大王程咬金」，[52] 回報眾人後，帶著大家急急趕到關帝廟，宣布他的第二個計謀：要紅臉的王伯當扮關聖帝君，大家假裝遠境隊伍進城。各自分配工作後，眾人發現少了乩童，在大家的要求下，程咬金就打扮成乩童，徐茂功還送上寶劍，讓他可以好好發揮。小花的這段表演在總綱中的記載多以「小花白話不盡」帶過。

　　根據潘玉嬌的解說：[53]

　　　　大家先過了以後，守門的士兵說：「這怎麼像關聖帝君在鬧
　　　　熱？怎麼沒有乩童？」正在說的時候，程咬金就來了，問他
　　　　們：「弟子啊，你們有沒有誠心？有誠心怎麼沒有擺香案桌？」
　　　　守門的士兵說：「有有有，在城內。」程咬金說：「那這樣，我
　　　　要進去囉。」

50　中央研究院歷史語言研究所俗文學叢刊編輯小組：《《越戲大觀》丑集〈打登州〉全本》，頁 90。

51　上海信託公司採編：《上海風土雜記》（臺北：東方文化，1971 年），頁 19。

52　葉美景編：《打訂洲》，頁 88。

53　潘玉嬌：2009 年 6 月 19 日，臺中市潘玉嬌宅訪。

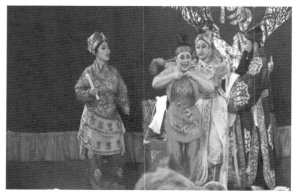

圖3-3　眾人幫程咬金扮乩童。
左起謝應登（彭玉燕飾）、程咬
金、羅成（林麗芬飾）、徐茂公
（李美娘飾）。

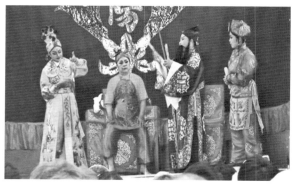

圖3-4　眾人教程咬金如何「起
童」。

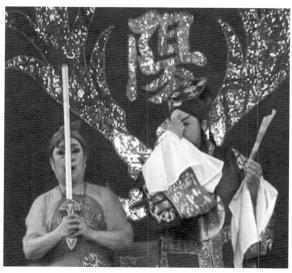

圖3-5　徐茂公教程咬金要把劍
往眉心打，才像真的起乩。

士兵們懷疑乩童怎麼這樣莽撞？程咬金聞言又繞回來問：「你們說我是假童？那我將你开腹肚腸仔撈出來！」士兵趕緊說：「真的真的。」

也會有人來問假裝帝君附身的程咬金：「帝君我有病？」程咬金說：「有啊，你有病，你放屎臭臭、放尿直漏」，另一人問則回答：「你也有病，你走路一腳前一腳後」。說一些聽來很有道理的事實搪塞過去。有人要程咬金開藥方，他就會說一些沒辦法取得的藥材：「半天鴟鴞（bā-hioh，老鷹）屁、灶心土三擔、門扇後風三把、一桶清水燒一甌、水雞（青蛙）毛三支。」

圖 3-6~3-8（左、右上）程咬金「假童」欺騙　圖 3-9　在程咬金的掩護下，眾人假扮不同
守門的士兵。　身分的客商進入城中。

　　有趣的是，在「漢陽」2009 年 3 月 31 日的演出中，飾演程咬金的李阿質所說的臺詞與潘玉嬌引述的，幾乎一模一樣。[54] 印證了劇本中不刻意寫明，看似可讓演員即興的「小花便白」，其實已在歷代的傳承中建立了規範。

　　潘玉嬌說以前同在「新美園」北管劇團的林阿春，是女演員「假童」，「作起來真古錐」；而林錦盛因為人肥胖，演這段戲都打赤膊，「一把香點起來，一直往肚子上劃，因為大箍（很胖），一劃香頭都斷掉，真趣味」。[55] 這齣戲因為有「假童」的情節，所以如果知道請戲的廟宇有乩童，戲班通常就不演，免得徒生困擾。[56] 演員在舞臺上「二度裝扮」──從角色再變為另一個形貌不同的角色，通常是為了脫離困境（如伍子胥一夜青絲變白髮），或是展示更大的力量解救他人（如超人）。但《打登州》中，演員變成角色程咬金，再從程咬金假扮成乩童，卻因「假童」，得膽顫心驚地「假裝」拿刀自砍，讓自己陷入進退維谷的窘境，觀眾目睹這樣的尷尬場面，由此便引發了笑。

　　程咬金在自報家門時，曾說過秦瓊如何從楊林手下救他一命，在紹興亂彈中，從臺詞可看出瓦崗眾人都假裝不認識秦瓊，但從舞臺指示中，可知道大家都向他示意表情，最後程咬金出場，秦瓊信心大增：「呀！一見來了程咬金，瓦崗山上他為尊，今日來到登州城，哪怕老賊百萬兵」，解了手銬之後，眾人「便與老楊林畧戰回山」。[57] 在京劇與北管戲中，王伯黨夜射紅燈的個人重頭戲，在紹興亂彈中由集體行動的「夜打登州」取代。京劇中在眾人混入登州城後，個個假裝不識秦瓊，最後程咬金亮「救」字腰牌，才安定秦瓊的心情。[58] 在北管戲中，從徐茂公、王伯當、單雄信、程咬金，個個都裝做不認識，程咬金還把秦瓊推倒在地，讓秦瓊忍不住開罵，直到羅成出場，

54　筆者對照當天的演出錄影。

55　潘玉嬌：2009 年 6 月 19 日，臺中市潘玉嬌宅訪。

56　同上註。

57　中央研究院歷史語言研究所俗文學叢刊編輯小組編：《《越戲大觀》丑集〈打登州〉全本》，頁 93。

58　北京市戲曲編導委員會編：〈打登州〉，頁 104。

送上雙鐧，秦瓊方才笑開懷。[59]北管戲裡的程咬金，是一個記仇比記恩久的人，雖然得從眾解救秦瓊，但還是要趁隙報復。他也是京劇與北管戲中，瓦崗眾人裡唯一與楊林交戰時，不肯假報「羅成」名字，以致被楊林一腳踢倒，打落馬下的人。藉由楊林打敗程咬金，觀眾不諒解程咬金的負面情緒也得到了發洩。

　　三個劇種中，程咬金不識字是共同特點。性格上，在紹興亂彈中從他害怕楊林，不願發兵可看出他怕事，在京劇中與楊林交戰時自報姓名，則可看出他的自大。但在北管戲中，程咬金的性格卻是較為複雜的：沒有義氣，自以為是，卻能想出計謀，最後救出秦瓊，他的負面表現在劇中都得到懲罰（如被羅成、楊林打），兼以「假童」的尷尬場面，讓觀眾無法討厭這個角色。

　　在三個劇種地方特色的表現上，除了語言與音樂外，北管戲中程咬金賣的是草鞋，跟其他兩者賣燒餅不同。對於日治時期的臺灣觀眾來說，中國北方的燒餅還是一種陌生的食物，不若草鞋來得熟悉，順應民情改變，是地方戲曲常見之事。紹興亂彈《打登州》中即有場從役向登州縣官索賄的戲，從役：「你拿三個銅鈿出來，買仔黃煙喫喫。」被縣官拒絕；[60]他們也向秦瓊索賄不果，想將他反綁吊起來打，卻不料秦瓊飛出一腿，從役白：「我腰骨被你踢斷帶哉，奈要有紅十字會去哉。」[61]上海市在1911年8月成立中國紅十字會滬城分會，1920年改稱中國紅十字會上海市分會，可見其到1931年時，對民眾已不是一個陌生的外國組織。[62]而在《打登州》下集秦瓊遊街時，王伯當、程咬金也多以上海話與秦瓊對話。[63]

59　葉美景編：《打訂洲》，頁90。

60　中央研究院歷史語言研究所俗文學叢刊編輯小組編：〈《越戲大觀》丑集〈打登州〉全本〉，頁78。

61　同上註，頁81。

62　參見〈上海紅十字會簡介〉，http://www.redcross-sha.org/view.aspx?id=647&cid=1&sid=1，徵引時間：2009年8月3日。

63　中央研究院歷史語言研究所俗文學叢刊編輯小組編：〈《越戲大觀》丑集〈打登州〉全本〉，頁92-93。

　　在這三者都可以見到清朝劇作家唐英所說的亂彈腔劇目:「重重絮絮,翻翻覆覆」[64]的特點。類似對白一再出現的情形,以北管戲與紹興亂彈中大家請程咬金發兵的段落,還有秦瓊遊街與眾人的對話最為明顯。在前者,一個個被程咬金拒絕的瓦崗好漢,堆疊起反抗「無道昏君」的集體力量;在後者,紹興亂彈中眾人輪流向秦瓊暗示即將救他,增添秦瓊的自信,京劇與北管戲裡卻是不斷升高秦瓊的懷疑,直到程咬金(京劇)或羅成(北管戲)出現,才讓他安心。

　　比起京劇,紹興亂彈與北管戲中呈現的是一個更遙遠、拘束較少的想像世界。紹興亂彈《打登州》上集中,秦瓊自歷城到登州,兩城皆位於山東,途中不可能經過位在今河南滑縣的瓦崗寨。而北管戲中程咬金在自述落草為寇的經過時,都提到關鍵人物「劉員外」,事實上這是「尤俊達」的誤稱。[65]而京劇以秦瓊為主角從頭貫串,除了王舟押解秦瓊入客店時,解差與店家一兩句幽默的對話,與程咬金與楊林自報姓名時的歧出行為外,全劇中規中矩,是以秦瓊表演為主的老生戲,在劇情上沒有驚喜,也難以做到與在地民眾互動。可見如京劇這樣跨地區演出的劇種,為獲得不同地方人們的喜愛,內容的安排只能採取最大公因數,揮灑上反不如在各地生根的地方戲自由。

五、臺灣的乩童、「假童」與《打登州》

　　透過中介者(medium)的神靈附身(possession),傳達神意,在世界許多地方皆有,有些薩滿(shaman)儀式還列入聯合國教科文組織的世界非物質文化遺產名錄。根據日治初期「臺灣舊慣調查會」的調查,「乩童」(臺語稱 tâng-ki,童乩)是不屬於道士、僧侶的在家人,應人要求行通神的法術,

64　唐英著,周育德校點:〈梁上眼〉,《古柏堂戲曲集》(上海:上海古籍出版社,1987年),頁596。

65　在北管戲《奇雙配》有更多此類的情形,相關討論詳見本書頁67-68。

代理神明發表意見，大多對病人說其病因是惡魔作祟，或觸犯神怒等。這種乩童消災、降福的迷信手法特別在中國南方盛行，而後才傳入臺灣。[66]

　　從臺灣文獻叢刊資料庫[67]中查詢，發現明末與清代的中國，有請神靈降乩問國事，如明崇禎請神降乩，[68]或選擇建築方位，如廈門的玉屏書院[69]等紀錄。在清代的臺灣，也有建廟請降乩選擇方位的作法，[70]也記載民變（如戴潮春事件）時，神靈如何降乩預告將有賊人來犯，[71]讓人們可以事先防範或指示用何種陣式對抗。[72]清道光十年（1830）的〈鹿溪（即鹿港）新建鳳山寺碑記〉，便說明如何將廣澤尊王的香火東渡臺灣，並肯定神明「降乩治病，起死回生」的威力。[73]由於官府並不規範醫療行為，清代施藥往往被視為善行義舉，[74]但在清末與日治初期所修的方志裡，「士人階級」筆下往往對傳達神意的乩童流露輕蔑，以下引文可以看到他們驚訝乩童進入「神入」（trance）時的癲狂狀態，對其所開出的藥方也心存懷疑，卻更指出「人信若狂」的現象。

　　如陳培桂在同治九年（1870）完成的《淡水廳志》記述：

> 淡地……又信鬼尚巫，蠻貊之習猶存。……。有為乩童，扶輦
> 跳躍，妄示方藥，手執刀劍，披髮剖額，以示神靈。[75]

66　片岡巖：《臺灣風俗誌》（臺北：臺灣日日新報社，1921 年），頁 872-873。

67　以下臺灣文獻與臺灣方志資料，皆引自中央研究院臺灣史研究所臺灣文獻叢刊資料庫：http://dbo.sinica.edu.tw/~tdbproj/handy1/index.html 。

68　臺灣文獻叢刊 275，明季北略／卷二十 崇禎十七年甲申／降乩，頁 392。

69　臺灣方志 95，廈門志／卷十六 舊事志／叢談（附），頁 681。

70　臺灣文獻叢刊 218，臺灣南部碑文集成／甲、記（下）／重建二王廟碑記，頁 317。

71　臺灣文獻叢刊 206，戴案紀略／戴案紀略／同治元年，頁 27；臺灣文獻叢刊，東瀛紀事／卷上／大甲城守，頁 22。

72　臺灣文獻叢刊 47，戴施兩案紀略／戴案紀略卷中，頁 26。

73　臺灣文獻叢刊 151，臺灣中部碑文集成／甲、記／鹿溪新建鳳山寺碑記，頁 36。

74　劉士永：〈醫療、疾病與臺灣社會的近代性格〉，《歷史月刊》第 201 期（2004 年），頁 96。

75　臺灣方志 172，淡水廳志／卷十一 考一 風俗考／風俗，頁 303-304。

或蔡振豐在明治三十年（1896）修成的《苑裏志》：

> 有乩童焉，作神替身，披髮執劍，扶輦狂跳，妄示藥方，且云
> 能驅妖怪，人信若狂。[76]

　　林富士以《臺灣文獻叢刊》分析清代士人拒斥童乩與巫俗有三種原因：治安、經濟與禮教。治安方面憂慮聚眾滋擾，經濟方面擔心的宗教活動浪費，禮教上童乩不僅在儀式過程中裸體、自傷、流血等展演，違反儒家「身體髮膚受之父母，不可毀傷」的訓示，也因其能透過「憑附」直接以神的身分跟信眾交通，使得想透過官方「祀典」全面掌控宗教的士人階級非常不滿，這樣的貶抑是延續漢代以來的士大夫傳統。[77]

　　1895 年日本統治臺灣後，在明治四十一年（1908）「臺灣違警令」施行後，明令禁止乩童這種「殘忍不堪卒睹的行業」，認為他們到處散播謠言妄語，破壞善良風俗，甚至鼓吹迷信。[78] 之後也透過保甲大會等要求徹查各地的乩童。[79] 法令實施後，「乩童」成為政府名正言順取締的對象，這除了是日本政府對民間宗教的控制手段外，也與當時衛生觀念興起有關：長期以來，乩童「手執刀劍，披髮剖額」常讓人覺得過分血腥，而開示藥方，則有「妨礙衛生」之虞。1908 年鹿港醫生組合開會，支廳長演講時特別提醒：有病未請醫生看診處方，而相信乩童降乩者，如果死亡，醫生絕對不能開診斷書，違者從嚴處罰；各地沒有醫生鑑札（執照）的人與乩童，如果敢亂開藥方，將送官究辦。[80]

[76] 臺灣方志 48，苑裏志／下卷／風俗考／雜俗，頁 89。

[77] 林富士：〈清代臺灣的巫覡與巫俗——以《臺灣文獻叢刊》為主要材料的初步探討〉，《新史學》第 16 卷第 3 期（2005 年），頁 88-93。

[78] 山根永藏，〈臺灣民族性百談〉，《臺灣警察協會雜誌》第 2 期（1929 年 2 月），頁 119。

[79] 如 1909 年 10 月宜蘭廳的保甲大會中，警務課要求各保正：保內若有符師乩童及有妨害衛生，須查實報告。〈雜報——宜蘭保甲大會〉，《漢文臺灣日日新報》，1909 年 10 月 22 日，第 5 版。

[80] 〈湖海琅國——彰化通信／醫生支會〉，《漢文臺灣日日新報》，1908 年 9 月 5 日，第 6 版。

　　日治時期的乩童開藥被抓，大多處以拘留，但若涉及抗日事件，則會受到嚴酷的懲罰，如曾追隨在抗日人士簡大獅身邊，以備詢問神諭的乩童牛陂等人被處死，[81] 大正四年（1915），以神諭為由號召民眾抗日的西來庵事件，更是臺灣武裝抗日史上規模最大，犧牲人數最多的一次。

　　在大正九年（1920），通霄灣庄的三王爺廟有乩童起童（khí-tâng，乩童被神靈附身），告知神明即將歸來，民眾有求者速來參拜，保正與庄民便帶牲禮前去膜拜，此事被支廳人員得知，將乩童拘留。[82] 但隨即有同庄民眾約三百名齊聚支廳前，請求盡速釋放，雖然官方加以開導，但仍有四十餘名不願離去而被罰款。[83] 可見民眾相信乩童能夠傳達神佛旨意的觀念，已然根深蒂固。

　　清代民眾生病時「信巫不信醫」或是「巫醫並用」[84] 的習慣延續到日治時期，人們寧可先求諸神明的幫助，而不一定尋求正規醫療。[85] 報紙雖不會宣揚乩童藥單的療效，但民眾早已透過口耳相傳，建立對神明的崇敬，也信任作為中介者的乩童。不過這時報紙也出現乩童治療無效，轉找西醫而病情好轉的新聞，塑造「迷信」與「科學」的對立印象。與前述清代士人與官方排斥乩童的原因相較[86]，日治時期官方、媒體除上述原因外，出現以「科學」與否來批判乩童的新觀點。

　　雖然早在 1895 年之前，教會曾把近代西洋醫學隨其傳教活動斷續散播在打狗、臺南或淡水等地，但全面推展公共衛生改革以及奠定科學醫學在臺灣的權威地位，是在日本殖民統治後才逐漸發生的現象。[87] 1910 年代起，殖民政府的衛生政策多從防疫與改善環境衛生著眼，並普及相關知識，1920

81　〈殺其爪牙〉，《臺灣日日新報》漢文版，1898 年 12 月 29 日，第 4 版。

82　〈乩童煽惑愚民〉，《臺灣日日新報》，1920 年 5 月 27 日，第 6 版。

83　〈乩童を返せと支廳に示威行動〉，《臺灣日日新報》，1920 年 6 月 3 日，第 7 版。

84　林富士：〈清代臺灣的巫覡與巫俗〉，頁 72。

85　從下列報導東石郡有百餘名乩童被檢舉，拘押一週，郡裡三十多家中藥舖的營業都受到影響可見。〈東石捕乩童殃及藥舖〉，《臺灣日日新報》，1936 年 7 月 21 日，第 8 版。

86　林富士：〈清代臺灣的巫覡與巫俗〉，頁 88-93。

87　劉士永：〈醫療、疾病與臺灣社會的近代性格〉，頁 92。

年代後近代醫學與醫學觀更透過各項施政深入民間。[88]影響社會治安、宗教活動的浪費、不符士人禮教的要求，皆可視作對統治階級與士人傳統觀念的挑戰，而日本學習自西方，並實踐在臺灣的「科學醫學」，則成為基於全體國民福祉，新樹立的審視標準。日本政府將經過科學驗證的衛生觀念浸潤成民眾生活的一部分，乩童透過神意所給的藥方並無科學根據，自然歸屬於「迷信」。

除了醫療之外，當時一般人對乩童「神靈附身」的看法，可由《臺灣日日新報》在昭和二年（1927）有篇關於香客假乩童在北港朝天宮亂跳的報導[89]略窺一二：

> 忽然自廟外。奔上大殿。……。旋即在案棹前。身動頭搖。口唸聖母附身。……時觀眾擁擠……觀他舉動曖昧……議論紛紛。被他聞之。他便屬聲大喝。終與觀眾口諭。不成體統。至此馬腳盡露。

但是這群「觀眾」的反應卻是：

> 觀眾皆知他是假乩童。有冒瀆神威。無不憤慨。思欲打之。無奈他是香客。故尊重不敢動手。

這篇新聞直可與潘玉嬌前述《打登州》程咬金「假童」的演出比較，通常「假童」者啟人疑竇，更要屬色反駁，而一般民眾懷疑對方是「假童」時，有可能會開口問事，但是即使八成確定此人是假裝，也會像上述民眾不敢當面揭穿。

從以上史料與新聞看來，雖然清朝士人筆鋒流露對乩童的輕蔑，但一般民眾對乩童傳達的神諭是尊敬、服從的；日治時期，當權者著手約制作為神人中介的乩童，將其貼上「迷信」的標籤，人們對乩童所言，在講求驗證

88 同上註，頁 94。

89 〈香客假乩童在北港朝天宮亂跳馬腳詅露險些遭打〉，《臺灣日日新報》，1927 年 11 月 18 日，第 4 版夕刊。

的科學教育下會產生較大的懷疑。能將在日常生活裡，眾人可能常遇到的質疑，變成為舞臺上的「假童」情節，融入到北管戲的表演中，這個不同於紹興亂彈、京劇的版本，應該是日治時期臺灣北管藝人的新創造。這段可以讓扮演程咬金的演員表現其機智（wit）、幽默（humor）的一面，又趁此嘲弄（satire）忘恩記仇的程咬金。

除機智的喜劇與嘲諷喜劇的表現外，《打登州》還包含了「喜劇階梯」（ladder of comedy）裡的其他形式：[90] 程咬金被羅成打那段兼具「情境喜劇」（comedy of situation）與「胡鬧喜劇」（comedy of slapstick）的特質，在問每個人要裝扮什麼時，則用同音異義製造黃色笑話（the "dirty" joke）。由於全劇的統一行動（action）是瓦崗眾人要拯救秦瓊，因此並不是由程咬金性格構成的性格喜劇（comedy of character）。在這齣戲裡可以看到多樣喜劇型態的展現，在本劇中擔驚受怕的秦瓊，最終被眾人救回，「受難」的狀態解除，也讓觀眾可以歡歡喜喜地離場。

六、結語

「打登州」超越史書、話本原有的故事，從程咬金、尤俊達打劫皇槓，到秦瓊焚毀捕批，去想像秦瓊的命運與瓦崗眾人的反應，形成《打登州》的戲曲主題（theme），透過口耳相傳，各地藝人在同一主題故事上進行增刪，加上各地區自有的方言、音樂，形成色彩各異的地方戲。上海演出的紹興亂彈中，使用了上海話與地方人士熟悉的事物（如黃包車與紅十字會等），重

90 湯普森（Alan Reynolds Thompson）將喜劇分為意念（ideas）的喜劇（或嘲諷喜劇 comedy of satire）、個性喜劇（comedy of character）、機智喜劇（comedy of wit）、情境喜劇（comedy of situation）、胡鬧喜劇（comedy of slapstick，或苦痛喜劇 comedy of pain）、黃色笑話。後四種一般被認為是低級喜劇（low comedy），前兩者是高等喜劇（high comedy）。參見 Wright, Edward A.（賴特）著，石光生譯：《現代劇場藝術》（臺北：書林，1986 年），頁 91。

複出現的索賄情節或許也反映該地歷來的社會現實。北管戲《打登州》出現臺灣常見的廟會迎神隊伍，並加入「假童」的情節，將主角從老生秦瓊改為丑角程咬金，程咬金忘恩記仇，卻又能想出妙計拯救秦瓊，在插科打諢的基本功能外，呈現丑角的多樣面貌。他不願發兵救秦瓊，馬上被毆，在秦瓊遊街時將其推倒，未幾自己也挨楊林一頓好打，這些立即而來的「報應」，伴隨身體的苦痛（pain），讓他不致淪為令人唾棄的「邪惡小丑」。

作為華語文化圈流傳最廣的京劇，其《打登州》呈現的是秦瓊傷了長官楊林後，惡運接踵的故事。秦瓊的大段唱曲，使其能表現老生的唱工，全劇僅有解差、史大奈與店家的幾句科諢，程咬金自報姓名挨了楊林一槍，稍能讓觀眾發笑。秦瓊遊街時遇到瓦崗寨眾人，眾人都與其玩句尾「同音異義」接龍的玩笑，丑角程咬金並沒有展現明顯的特殊性。當一個劇種流行的區域越廣，原生地獨特的俚語或是笑料等如果得不到其他區域的共鳴，就會改變或消失，其原屬某地的色彩就會逐漸模糊，京劇便是其中明顯的例子。

康熙年間，來臺灣任官的周鍾瑄等人眼中的全臺「敝俗」就包含了「好巫、信鬼、觀劇」，[91]可見臺灣人虔信鬼神、喜歡看戲的習俗源遠流長。原本「施藥」在清代被視為善舉，卻在日本政府領有臺灣，逐漸貫徹科學、衛生觀念時，規範起那些傳達神諭，為民治病，「妨礙衛生」的乩童。儘管缺乏清代演出內容的紀錄，但筆者推斷清代民眾既然「信巫不信醫」或「巫醫並用」，[92]戲曲中不可能出現「假童」的內容。但在 1910 年代後，近代醫學觀念已透過政府政策影響民間，從學校教育或社會教育一點一滴地改變殖民地人民的固有觀念，引發他們對原有行為的質疑，微弱的異議之聲逐漸作響，主要作為祭祀娛神功能的臺灣亂彈戲加入「假童」的情節，嘲弄並無神靈附身，卻假傳神意的人。從前述版本傳承的淵源中，可以確知 1920 年以前「假童」已成為《打登州》的固定情節。中國在 1919 年五四運動由知識分子大力提倡「賽先生」（science），但該國土地廣褒，科學觀念很難風行全民，

91　臺灣灣文獻叢刊 141，諸羅縣志／卷八 風俗志／漢俗，頁 136。《諸羅縣志》脫稿於康熙五十六年（1717）。

92　林富士：〈清代臺灣的巫覡與巫俗〉，頁 72。

兼以 1949 年後的戲曲改革，對戲曲的民間性產生重大影響，[93] 翻閱《中國戲曲志》查考《打登州》相關劇目，並未出現「裝童」的劇情。

　　北管戲《打登州》中「拯救秦瓊」的主題，回應了漢人社會在臺灣扎根發展時，所重視的契約親屬關係（如結拜、婚姻、契子等），[94] 倘若違背訂約時的誓言，必如劇中的程咬金，為眾人共棄。而北管戲常出現超自然力量，如助人的神明，[95] 或救人或傷人的鬼魂，沒有在本劇出現，卻出現民間認為可以傳達神意的「乩童」。戲弄假扮乩童的程咬金，也是對不守結拜誓約者的警戒，這種「善惡有報」的處理，顯示老天有眼，更加強民眾對「真神」的崇敬。

　　以前廟方或請戲主會看「戲簿」點戲，寺廟如果有乩童通常不會點《打登州》。[96] 但撇除觸怒乩童的疑慮，民眾應該相信神明了解「假童」之事的確存在，嘲謔「假童」的現象並不會冒犯神明，還可讓觀眾得到歡樂，宣洩對降乩真實與否的質疑。原本是「娛神」為主的儀式戲劇，也注重「娛人」的效果，這是臺灣亂彈戲曲在所謂「忠孝節義」[97] 的教化功能外，與當地社會互動產生的新創造。不同的自然環境會產生相異的物種，不同的環境背景也會孕育出不同的居民與文化，這正是文化多樣性（cultural diversity）的展現。

[93] 請參閱王安祈以京劇為例，討論中國戲曲改革後的影響。王安祈：〈禁戲政策下兩岸京劇的敘事策略〉，《戲劇研究》第 1 期（2008 年），頁 195-220。

[94] 相關討論可參見簡秀珍：《臺灣民間社區劇場──羅東福蘭社研究》（臺北：中國文化大學藝術研究所碩士論文，1993 年），頁 115-143；或本書頁 80-83。

[95] 如《出京都》中的玄天上帝、《三官堂》中的三官大帝，都在劇中人落難時傳授武藝，使其得以否極泰來。

[96] 莊進才、李阿質：2009 年 7 月 15 日。羅東莊進才宅訪。

[97] 此引清朝焦循語：「『花部』者，⋯⋯其事多忠、孝、節、義，足以動人。」參見焦循：《花部農譚》，頁 225。

附錄：臺灣東北部與臺中地區《打登州》臺本的比較
（**標楷體**為較大的差異處）

臺次	東北部的《打澄洲》 （游西津版）	臺次	臺中地區的《打訂洲》 （葉美景版）
1	徐茂功（公末）、王伯東（二花），謝應登（**正旦**）、單雄信（什花）自報家門。 小過場出二旗軍。 程咬金（小花）上臺，與旗軍嘻嘻哈哈。 （**此處旗軍應下臺，但總綱未註明**）	1	徐茂公（公末）、王伯當（二花）、謝應登（**小旦**）、單雄信（什花）自報家門。 迎程咬金（小花）登殿。小過場出二旗軍。 程咬金上臺。 旗軍**跪請**程咬金登殿。程嘻笑間確定上臺。旗軍下。
2	徐茂功、王伯東，謝應登、單雄信接駕。 程咬金自報家門，知羅成尚未回返，自述出身，當響馬時與羅成相遇，打劫王槓，被楊林捉拿，為秦瓊所救之事。 再問羅成是否回來。 羅成（小生內白）上臺。程咬金問其下山「櫓力」（努力）的結果，羅並無斬獲，但收信一封。 羅成下臺。	2 3	徐茂公、王伯當，謝應登、單雄信接駕。 程咬金自報家門，知羅成尚未回返，自述出身，當響馬時與羅成相遇，打劫王槓、被楊林捉拿，為秦瓊所救之事。 再問羅成是否回來。 羅成（小生內白）。 **二旗軍上臺稟告後，下臺。** 羅成上臺，程咬金問其下山「落搶」（行搶）的結果，羅並無斬獲，但收信一封。 羅成下臺。
3	程咬金不識字無法讀信。**三人（應是單、謝、王）「打坎掃」（咳嗽），程咬金請唸信，三人嘲笑程。** 徐茂功唸信。 **先說是秦瓊寄來的。** 秦瓊信中拜上次序為徐茂功、王伯東、謝應登、單雄信、羅仕成（羅成）、程咬金。 徐茂功請程咬金發兵救秦瓊未果。 **其他三人問徐信件從哪裡寄來與程咬金的反應。**	4	程咬金不識字無法讀信。**單雄信「哈笑」（打噴嚏），程咬金請唸信，單嘲笑程。** 由徐茂公唸信。 程咬金先問信是何人寄來。 秦瓊信中拜上次序為**魏老大**、徐茂公、王伯當、謝應登、單雄信、羅仕信（羅成）、程咬金。 程咬金問自己的名字掛在哪裡。徐茂公答：「掛在尾吧喇」。

臺次	東北部的《打澄洲》（游西津版）	臺次	臺中地區的《打訂洲》（葉美景版）
	徐茂功重複問**信從哪裡寄來**，再規勸程咬金，秦瓊信中將誰寫前後都是一樣，程依舊不肯發兵。 徐茂功罵程咬金。 謝應登、王伯東、單雄信陸續重複上前問程咬金**信從哪裡寄來**，相勸信件的抬頭次序不重要、罵程咬金忘記秦瓊的救命之恩都無效。 眾人請出羅成。 羅成問程咬金**信從哪裡寄來**，相勸信件的抬頭次序不重要、罵程咬金忘記秦瓊的救命之恩都無效，拿令箭要離去。眾人阻止，要他打程咬金。 羅成與程咬金對話。程的部分都以「小花白話」代替。 羅成打程咬金。 小花科不盡。 徐茂功、謝應登、王伯東、單雄信罵程。 每人重複說發兵不帶他去。 小花白話。 四人請程咬金起來。 小花白話。 四人問其計謀。 小花白話。 程咬金與羅成兩人全笑下臺。		眾人知秦瓊有難。 徐茂公請程咬金發兵救秦瓊不果，罵程咬金。 謝應登問徐茂公**信從哪裡寄來、寄來何事、**程咬金的反應。 謝應登、王伯黨、單雄信陸續上前去問程咬金**信從哪裡寄來、寄來何事**請程咬金發兵救秦瓊不果，罵程咬金忘記秦瓊的救命之恩都無效。 眾人請出羅成。 羅成問程咬金**信從哪裡寄來、寄來何事**請程咬金發兵救秦瓊不果，罵程咬金忘記秦瓊的救命之恩都無效，拿令箭要離去。眾人阻止，要他打程咬金。 羅成將程咬金打下臺。
		5	程咬金從「皷平」（武場邊）上臺，求助徐茂公、王伯當，兩人「呸」。
		6	羅成上臺再打程咬金。兩人下臺。
		7	程咬金從「文平」（文場邊）上臺，求助謝應登、單雄信，兩人「呸」。羅成上臺再打程咬金。
		8	程躲在桌下，羅坐桌頂。 程抱怨無人救駕，四人罵程，每人重複說發兵不帶他去。 程咬金要跪大家，並出計要大家打扮「作生理入城」。 程咬金跪羅成，兩人下臺。
4	羅周（小旦）、楊林（大花）出場自報家門。 楊林述說在途中被秦瓊金鐧所傷，故出金牌到歷城縣提吊。 秦瓊（老生）上臺，楊林問罪，因羅周阻止沒有即刻處死秦瓊，將關百日後比武。		

臺次	東北部的《打澄洲》 （游西津版）	臺次	臺中地區的《打訂洲》 （葉美景版）
5	徐茂功扮算命，上場唱曲再下臺	9	徐茂公扮算命，上場唱曲再下臺
6	謝應登**扮卜卦**，上場唱曲再下臺	10	謝應登**扮賣書**，上場唱曲再下臺
7	王伯東賣弓，上場唱曲再下臺	11	王伯當扮賣弓，上場唱曲再下臺
8	單雄信賣刀，上場唱曲再下臺	12	單雄信賣刀，上場唱曲再下臺
9	羅成賣馬，上場唱曲再下臺	13	羅成扮賣馬，上場唱曲再下臺
10	程咬金上臺，與眾人對話，並輪流問每人扮什麼。 五人問他要賣什麼，知他賣草鞋。 程咬金施禮下臺。 **此段程咬金說白多以「小花白話」代替。** 眾人下臺。	14	程咬金賣草鞋，上場唱曲再下臺
		15	前五人先上臺，程咬金再上。 程咬金與眾人對話，並輪流問每人扮什麼，眾人再問程咬金賣什麼。 **此段程咬金說白多以「小花白話」代替。** 程咬金前去打探登州城消息，下臺。眾人下臺
11	程咬金見兩旗軍。 此處對白與動作標注：「**對答。白話不盡。小花科。其軍閉城門科。下臺。小花白話。**」 回營報告。	16	程咬金與守城門的士兵對答。 程咬金拿石頭打科、白話。回營報告。
12	五人上，程咬金上臺。以下對白與動作僅標注：「**小花白話。眾人白話。假銅〔童〕科。白話不盡科。入城。**」 下臺。	17	五人上等程咬金回來，程帶大家到關帝廟前，要王伯東扮關聖帝君。 徐茂公持香，謝應登敲鑼，羅成與單雄信扛轎。 眾人說缺乩童，程咬金只好扮乩童，徐茂公進寶劍。 以下標注「**做科。白話不盡。行科。**」下臺。 小花科。 內中全白：大王這裡來。 小花科。下臺。
		18	三軍上。 王伯當等眾人上。

臺次	東北部的《打澄洲》（游西津版）	臺次	臺中地區的《打訂洲》（葉美景版）
		18	旗軍白話「**鬧熱却鬧熱，却少一個乩童。**」 **小花白話不盡對答。下臺。** 士兵放行後覺得不對，要報告楊林。下臺。
		19	程咬金說他要退童放尿，幫王伯當開光等，與眾人對話。 眾人要他去打聽消息。 程與其他人下臺。
13	羅周奉楊林之命，帶秦瓊帶鎖遊玩四門。 在大街，徐茂功（內白）上臺，扮算命上臺，與秦對話後下臺。	20	羅周（正旦）請秦瓊出來戴刑具遊玩四門。瓦崗寨眾人上臺又下。 羅周前去打聽。下臺
		21	東門外秦瓊見扮算命徐茂公，兩人對話，徐下臺。
14	東巷樓謝應登（內白）上臺，扮卜卦，與秦對話後下臺。	22	西門秦瓊見謝應登扮賣書，兩人對話，謝下臺。
15	南樓巷王伯東（內白）上臺，扮賣弓，與秦對話後下臺。	23	南門秦瓊見王伯當賣弓，兩人對話，王下臺。
16	西樓巷單雄信（內白）上臺，扮賣刀，與秦對話後下臺。	24	北門外秦瓊見單雄信賣刀，兩人對話，單下臺。
17	北樓巷程咬金（內白）上臺，扮賣草鞋上臺，與秦對話，將秦踢倒在地，下臺。	25	秦瓊見程咬金賣草鞋，兩人對話，程將秦踢倒在地，下臺。
18	秦瓊見眾人都無意救他，叫羅周去探聽原因。羅下臺。	26	秦瓊見眾人都無意救他，叫來羅周。 陽關大路見羅成扮賣馬上臺，送上雙鐧給秦瓊。羅下臺。
19	羅成（內白）上臺，與秦對話，獻鐧科。羅下臺。		
20	秦瓊四門遊畢，要回去與楊林比武。兩人下臺。	27	秦瓊四門遊畢，要回去與楊林比武。兩人下臺。
21	羅周上，出旗軍、楊林自報家門。 秦瓊上。 楊林見秦帶雙鐧，要他耍鐧。 秦瓊上馬打鐧科，下臺。	28	羅周上，出旗軍、楊林自報家門。 秦瓊上。 楊林見秦帶雙鐧，要他耍鐧。 秦瓊上馬打鐧科，下臺。

臺次	東北部的《打澄洲》 （游西津版）	臺次	臺中地區的《打訂洲》 （葉美景版）
22-25	楊林傳前營將官（二花）、後營將官（什花）、左營將官（小生）、右營將官（小花）先與秦瓊交手，皆為秦瓊所敗。	29-32	楊林傳前營將官（二花）、後營將官（什花）、左營將官（小生）、右營將官（小花）先與秦瓊交手，皆為秦瓊所敗。
26	羅周報告右營將官身亡。 楊林要秦瓊身背紅燈一盞，「孤家在暗處，他在明處，孤家要把他刺死」。 羅周下臺。	33	羅周報告右營將官身亡。 楊林要秦瓊身背紅燈一盞，「孤家在暗處，他在明處，一鎗結果他的性命」。 楊林下臺。
27	楊林與旗軍帶馬，下臺。		
28	羅周報知瓦崗寨眾人，下臺。	34	羅周報知瓦崗寨眾人，下臺。
29	瓦崗六人上場，羅周上場告知。王伯東獻計將燈射滅。 羅成要大家出戰時報他的名字。 眾人下臺。	35	瓦崗六人上場。 羅周上場告知，下臺。
		36	王伯當獻計將燈射滅。 羅成曾與楊林交戰，要大家出戰報他的名字。 程咬金：「呀呀呸白話」，與王伯當下臺。
30	楊林與眾人殺科不盡。 王伯東射紅燈。 秦瓊、單雄信、羅周破門。 楊林方知羅周的真正目的，打敗羅周，楊林追趕下臺。	37	程咬金站桌上，王伯當站椅子上，射滅紅燈。 救秦瓊下臺。 眾人與楊林殺科，報羅成名。羅成與楊林交戰。 程咬金自報姓名被楊林推倒在地。下臺。
31	眾人與楊林對戰時皆報羅成之名，只有程咬金說「我就是瓦崗程咬金」。 楊林出槍，下臺。		
32	除羅成外眾人排陣引楊林入陣。楊林敗下臺。	38	眾人與楊林交戰，楊林敗。下臺。
33	羅成上，與楊林對決，羅報出名時，楊心生畏懼，楊戰敗，下臺。		
34	秦瓊被扶出，醒來感謝眾人，大家一同回瓦崗。下臺。	39	眾人叫醒秦瓊。下臺。

肆

戲曲的互文性、「番」漢想像和觀演的性別意識

以《鬧西（沙）河》與《雙沙河》為例

一、前言

　　《鬧西河（nāu-se-hô）》列名在臺灣亂彈戲「福路二十四本」當中，因口語記錄的差異，有時會寫為《鬧沙河》，是內行班與子弟團愛演且常演的劇目之一。全本可分齣為〈征沙河〉、〈表功〉、〈鬧殿〉、〈出獵〉、〈地牢〉、〈扯甲〉、〈(三妖)鬥寶〉，其中最常演的為〈出獵〉、〈地牢〉、〈扯甲〉。《鬧西（沙）河》在中國大陸並未廣泛流傳。流沙指出，該劇從清朝康熙至乾隆年間，江西的宜黃戲、寧河班、東河戲、湖南祁劇，以及浙江的溫州亂彈（甌劇）班都有整本大戲的演出。[1] 經查詢比較，目前以溫州亂彈保留最為完整，此外桂劇中也有此劇。[2]

　　京劇中另有一《雙沙河》，又名《土番國》、《人才駙馬》，依內容完整度可分為二，一種如《故宮珍本叢刊》、《戲考》，演土番國駙馬張天龍鎮守雙沙河，宋將玉芙蓉（《戲考》作「余伏容」）帶兵來犯被困，魏小生、高能、楊仙童等往援。張妻玉珍公主、玉寶公主出面迎敵，與高能、楊仙童戰場相逢，兩兩互有情意，相約共度良宵，劇末兩位公主也協助殺死張天龍。另一種如《清蒙古車王府藏曲本》[3]、《國劇大成》，除上述劇情外，在前頭另加演：毘盧大仙要楊仙童下山救母，仙童途中與表兄弟高能、衛小申（故宮本作「魏小生」）相遇，大家較量法術，比賽誰先見到玉芙蓉就可當元帥，後由仙童取勝。三人與玉芙蓉相見，準備進攻。

　　蔡振家曾分析過這兩齣戲間角色的關聯性，[4] 筆者將從互文性（inter-textualité）的角度出發，並釐清戲曲文本與文學文本的差異，活用相關概念。

　　「互文性」一詞是 1960 年代晚期，法籍保加利亞裔語言學家克莉斯蒂娃

1　流沙：《清代梆子亂彈皮黃考》（臺北：國家出版社，2014 年），頁 276。

2　參見〈鬧沙河〉，《廣西戲曲傳統劇目彙編》（廣西：廣西僮族自治區文化局戲曲研究室，1963 年）。第 59 集，頁 129-144。謝謝楊巽彰先生提供。

3　不著傳人：《雙沙河》全串貫，見《清蒙古車王府藏曲本》（北京：北京古籍出版社，1991 年）。第 31 函第 6 本。

4　參見蔡振家：〈論臺灣亂彈戲「福路」聲腔屬於「亂彈腔系」──唱腔與劇目的探討〉，《民俗曲藝》第 124 期（2000 年 3 月），頁 43-88。

（Julia Kristeva，1941 年生）[5] 在介紹俄國形式主義學者巴赫汀（Mikhail Bakhtin，1895-1975）的複音（polyphony）理論時提出的，經過巴特（Roland Barthes，1915-1980）等人加以擴充，如今成為文學批評的重要理論。[6]

　　克莉斯蒂娃說：「所有文本（texte）的形成如同引言的鑲嵌畫（mosaïque de citation），所有的文本自其他文本吸收與轉化。相互主體性（intersubjectivité，註：寫作主體與受眾間）的觀點應由互文性取代。」[7] 巴特在〈文本（的理論）（Texte (théorie du)）〉詞條中亦提到：

> 所有的文本是種互文；過去文化與環境文化的文本，以多少不同程度的可辨認形式呈現其中；所有文本是過去引言的新組織，……，一些符碼的片段、套式、節奏型態、社會語言的段落在其間重新安排。

他認為互文確保了文本並非複製品，而是生產力的地位；許多互文中常用的套式很難找到源頭，互文性顯然不能簡化為來源與影響的問題。[8]

　　十九世紀的口語傳統或二十世紀初期的民間故事母題研究者，應該早已發現文本間的互文關係，只是他們偏重用大量材料的分析歸納，[9] 而非哲學性的思考。在大多可知作者的元雜劇或明傳奇，或難能找到作者的地方戲，讀者很容易在戲曲文本中發現相似的敘事方式、套式運用、角色塑造等。戲曲文本與文學文本差異在於，除了戲劇文本（dramatic text，包含劇本、總綱、幕表等）外，表演者與觀眾的互動，時刻在影響表演文本（performance

5　她在 1966 年抵達法國，與同樣來自保加利亞的哲學家托多洛夫（Tzvétan Todorov，1939 年生），是最先向西方讀者介紹巴赫汀著作的人。參見 Moi, Toril Ed., *The Kristeva Reader* (UK: Basil Blackwell Ltd, 1986), p. 34.

6　參考 Stolz, Claire. "Fabula・la recherche en litérature", http://www.fabula.org/atelier.php?Polyphonie_et_intertextualit%26eacute%3B。微引時間：2019 年 9 月 9 日。

7　Kristeva, Julia. *Sèméiôtikè – Recherches pour une sémanalyse* (Paris, Seuil : 1969), p. 84.

8　Barthes, Roland. "TEXTE THÉORIE DU", *Encyclopædia Universalis* [en ligne], consulté le 3 octobre 2018. URL: http://www.universalis.fr/encyclopedie/theorie-du-texte/.

9　請參看本書〈伍、從北管婚變戲《三官（關）堂》抄本看口語傳統的套式運用與敘事結構〉，頁 179-180。

text）。劇場有句老話：每天的演出都是新生的，沒有一場表演是相同的。像臺灣亂彈戲這樣不知作者的地方戲，長期以來透過口耳相傳的方式延續，除了戲劇文本外，還融合表演者過去的學養積累與社會環境互動的互文狀態。因而通常是集體的，不像書寫的主體（作者）與讀者傾向個人活動。如《鬧西（沙）河》與《雙沙河》這類透過口耳相傳形成的地方戲，集合眾人之力的結晶，必然受到地區、表演者、觀眾的影響，本文除想了解兩齣戲在華文地區的流傳狀況，也想從角色與情節分析出兩者相似之處，並從臺灣亂彈戲《鬧西（沙）河》的演出與觀眾的互動，一窺該劇近百年來的變化。

二、《鬧西（沙）河》、《雙沙河》的流傳

　　《鬧西（沙）河》的最早紀錄，可見清朝唐英（1682- 約 1755）的《天緣債》傳奇，張骨董要說服妻子假扮李成龍的新老婆去騙李的岳父時，舉了兩齣戲：

> 我就說與你聽，那《肉龍頭》全本上，……（屈指介）這不是
> 一個？那《鬧沙河》全本上，《戲路思春》裡面，高將軍和那
> 胡少爺，替換著與那公主相會，這又不是一個？……
>
> 我說你眼孔子小麼！連這些故事也不曉得！實對你說了罷，這
> 都是亂談（彈）梆子腔裏的大戲。[10]

　　唐英原任內務府員外郎兼佐領，雍正六年（1728）奉旨前往江西景德鎮御窯廠署督辦窯務。此後二十餘年，雖曾調任他處，但都為期甚短，直至乾隆二十年（1755）左右病死於任所。[11] 從現存唐英劇作的題辭與序文來看，

10　唐英著，周育德校點：〈天緣債〉，《古柏堂戲曲集》（上海：上海古籍出版社，1987
　　年），頁 409。

11　王瓊玲：〈「改崑調合絲竹天道人心」──論唐英之戲劇教化觀與其「經典性」，思維

唐英的戲曲創作活動，主要集中於乾隆七年至二十年（1742-1755）。[12]

　　從當時戲曲的聲腔特點來看，「亂彈梆子腔」正是江西宜黃腔的兩種曲調，「亂彈」指的是【二凡】，「梆子」是【平板吹腔】的通稱。上述的《肉龍頭》、《鬧沙河》屬於宜黃腔的傳統劇目。[13] 宜黃腔應是明清之際【西秦腔二犯】流傳到宜黃後，結合當地土腔的產物，宜黃腔本來是嗩吶伴奏的，俗名「嗩吶二凡」，後來改用胡琴。宜黃腔在康熙年間就已經流播至北京、杭州、紹興。[14] 清乾隆年間，李調元在《雨村劇話》中說道：「『胡琴腔』起於江右，今世盛傳其音，專以胡琴為節奏，淫冶妖邪，如怨如訴，蓋聲之最淫者，起於江右，又名『二簧腔』。」[15] 江右即為江西，二黃（簧）腔為與「宜黃腔」語音相近而產生的訛變。[16]

　　就戲曲腔調的關係看來，其他劇種演出《鬧沙河》與宜黃腔的傳播有關。《鬧沙河》是清康熙年間的宜黃戲名劇，源於西秦腔舊目，[17] 是宜黃戲三十五種【二凡】演出本之一，今存〈思春〉一折，已不知全劇故事。此劇由宜黃班傳入東河戲，現存相關有《扯甲上路》、《皇娘思春》等。[18] 寧河戲是清朝康熙年間，安徽徽班、宜黃戲的聲腔傳入修水，當地藝人兼收並蓄，

之建構〉，《中國文哲研究集刊》第 32 期（2008 年 3 月），頁 78。

12　周妙中：《清代戲曲史》（鄭州：中州古籍出版社，1987 年），頁 204。

13　流沙：《清代梆子亂彈皮黃考》，頁 298-299。

14　參見曾永義：〈皮黃腔系考述〉，《臺大中文學報》第 25 期（2006 年 12 月），頁 211。

15　（清）李調元：《雨村劇話》，收於《中國古典戲曲論著集成》（北京：中國戲劇出版社，1982 年）。第 8 冊。

16　流沙：〈宜黃腔與二黃腔探源〉，《宜黃諸腔源流探》（北京：人民音樂出版社，1993 年），頁 30-31。

17　同上註，頁 42。流沙等人在宜黃縣發現一份 1881 年老祥福班遺存的宜黃戲的劇目單，其中專唱「二凡」的劇目占四十餘本，其中很多戲原出於西秦腔，而在江西是唱宜黃腔。整理出早期宜黃腔（二黃）的劇目如下〈清官冊〉、〈五雷陣〉、〈鬧沙河〉、〈藥茶計〉、〈三官堂〉、〈肉龍頭〉、〈松棚會〉（又名〈反八卦〉）、〈寶蓮燈〉、〈萬里侯〉、〈下河東〉、〈奇雙配〉、〈雙貴圖〉、〈雙釘記〉（又名〈釣金龜〉）、〈四國齊〉、〈打金冠〉、〈打登州〉、〈雌雄鞭〉（又名〈雙鞭會〉）、〈探五陽〉（又名〈生銅棍〉）、〈慶陽圖〉。頁 42-43。

18　《中國戲曲志》編輯委員會、《中國戲曲志・江西卷》編輯委員會：《中國戲曲志・江西卷》（北京：中國 ISBN 中心，1998），頁 233。

並融合高腔、崑曲、吹腔、徽調及民歌小調於一爐，逐漸形成。[19]

桂劇彈腔的來源有三種說法：來自湘南戲（即祁劇）、漢調或徽調，認為來自徽調者較多。徽調可能在嘉慶時傳入廣西，清同治前後再接受皮黃戲的影響，使得皮黃戲（即南北路）成為最具代表性的聲腔，其中南路應該來自江西的宜黃腔。[20] 桂劇中的《沙河鬧寶》出自祁劇，是 1940 年代初期的常演劇目。[21]

溫州亂彈（甌劇）兩個主要曲調【正原版】、【二漢】源自江西的宜黃腔，前者屬於宜黃腔的【平板吹腔】第二段腔（第一段腔變成【慢亂彈】），後者即是宜黃腔的【二凡】（轉自【西秦腔二犯】），[22] 用嗩吶伴奏的「二犯」及用笛子伴奏的「吹腔」，都來自明朝的西秦腔。[23]《鬧沙河》是溫州亂彈正宗大戲「八十四本頭」中的「四冷」，即是不常演的冷門戲，不過〈風豹擋路〉、〈公主思春〉兩折卻常演。中華人民共和國成立後，該劇因帶有淫穢色彩而被禁演。[24]

北管戲《鬧西（沙）河》在臺灣非常受歡迎。臺灣總督府文教局社會課以 1927 年各州廳報告為基礎，編輯成《在臺灣的中國戲劇與臺灣戲劇調查》（《臺灣に於ける支那演劇及臺灣演劇調》），其中的亂彈班——臺北大龍峒的瑞興陞、臺中溪州庄全合興班，提出的戲齣（藝題）分別列出《鬧沙河》與《鬧西河》。[25] 臺北靈安社也曾由唱片公司錄製為數頗豐的北管戲曲唱片，其

19　江西省非物質文化遺產數字博物館：http://www.jxfysjk.com/show.asp?id=59。徵引時間：2019 年 8 月 27 日。

20　《中國戲曲志‧廣西卷》編輯部：《廣西地方戲曲史料滙編》（南寧，1985 年）。第 1 輯，頁 19。

21　同上註，頁 14。

22　流沙：《清代梆子亂彈皮黃考》，頁 289。

23　李雪萍：〈明、清兩代「宜黃腔」概念內涵考辨〉，《中國戲曲學院學報》第 35 卷第 4 期（2014 年 11 月），頁 19-20。此處的「西秦腔」，流沙強調必須名曰「山西的西秦腔」，以與他處的西秦腔區別。見流沙：《清代梆子亂彈皮黃考》，頁 279。

24　徐宏圖校注，溫州市藝術研究所編：《溫州傳統戲曲劇目集成‧甌劇（第一輯）》（上海：上海古籍出版社，2016 年），頁 163。

25　臺灣總督府文教局社會課：《臺灣に於ける支那演劇及臺灣演劇調》（臺灣總督府文教局，1928 年），頁 1、5。

中也有《鬧西河》。[26]

1977 年 11 月 9 日，音樂學家許常惠策劃的「第三屆民間樂人音樂會」在臺北市實踐堂演出，開場邀請羅東福蘭社排場[27]，推出節目《三仙會》、〈扯甲（高風豹鬧西河其中）〉，這是「城市的音樂會」將北管音樂納入節目的首例。[28] 十餘年來，臺北藝術大學傳統音樂學系、板橋潮和社、漢陽北管劇團都演過此劇。原亂彈班「新美園」的小旦彭繡靜，以擅演劇中的公主蕭翠英聞名，她繼〈出獵〉、〈扯甲〉後，再整理出久未演出的〈三妖鬥寶〉，於 2019 年教授給臺北藝術大學傳統音樂學系的學生。

京劇的《雙沙河》主要唱【西皮】。在《故宮珍本叢刊》[29] 與《清蒙古車王府藏曲本》[30] 都有劇本，晚清內廷戲班「普天同慶班」在宣統三年（1911）最後一次演出時也曾經搬演此劇。[31]《雙沙河》在臺灣最早的紀錄，可能是 1910 年 8 月上海天仙班在臺北聚樂茶園的演出：「本日日夜兼演。日間劇目為桑園會。小磨房。新排雙沙河。斬美案。獨木關。」[32]《在臺灣的中國戲劇與臺灣戲劇調查》中也有《雙沙河（人才駙馬）》的劇情介紹。[33]

中國文化部在 1950 年 7 月邀請相關人員組成「戲曲改進委員會」，作為「戲改」的最高機關，其第一批宣布禁演的 12 個劇目，《雙沙河》也名列其

26　呂錘寬：《北管音樂概論》（彰化：彰化縣文化局，2000 年），頁 23。

27　排場指的是團員坐著演奏或演唱，即使演唱戲曲，也不扮裝演戲。

28　羅東福蘭社是宜蘭溪南歷史最悠久的北管曲館，從日治時期便與臺北的曲館交流頻繁，「鄉下人進城」並非野人獻曝，而是將拿手的曲藝與都市人分享。羅東鎮福蘭社演出節目單，參見「南北管音樂主題知識網」https://nanguanbeiguan.ncfta.gov.tw/zh-tw/digital/27366。徵引時間：2019 年 8 月 20 日。

29　不著傳人：《雙沙河》總本，見故宮博物院編：《故宮珍本叢刊：清代南府與昇平署劇本與檔案類》（海口：海南出版社，2001 年）。第 676 冊。

30　不著傳人：《雙沙河》全串貫，見《清蒙古車王府藏曲本》（北京：北京古籍出版社，1991 年）。第 31 函第 6 本。

31　參考游富凱：〈晚清內廷戲班「普天同慶班」初探〉，《藝術評論》第 22 期（2012 年），頁 8。朱家溍、丁汝芹：《清代內廷演劇始末考》（北京：中國書店，2007 年），頁 473。

32　〈雜報：聚樂戲齣〉，《漢文臺灣日日新報》，1910 年 8 月 14 日，日刊第 7 版。

33　臺灣總督府文教局社會課：《臺灣に於ける支那演劇及臺灣演劇調》，頁 96。內文誤植為《雙河沙》。

中。[34] 1957 年中國宣布大規模的階級鬥爭已結束，文化部在五月宣布開放過去的禁戲。[35] 1980 年又頒布「文化部關於制止『禁戲』的通知」，說 1950-1952 年明禁的 26 個劇目「向群眾散播毒素，影響很壞」，竟然還有劇團演出，應該加以制止；這條法規到 2007 年底才廢止。[36] 在臺灣，1981 年京劇小生曹復永與名旦戴綺霞曾在國軍文藝中心合演《雙沙河》，[37] 可見兩岸對此劇的態度不同。

三、三個劇種《鬧西（沙）河》的版本分析

在討論《鬧西（沙）河》的劇目來源時，蔡振家曾提及其與京劇《牧虎關》有關，[38] 甌劇《鬧沙河》的「劇目概要」[39] 則說其出自《楊家將演義》。蔡的依據主要是《牧虎關》主角高旺名字與《雙沙河》高能的爺爺名字相同，其法寶都是黑風帕，如果要附會，筆者認為原本不相識、在戰場上被他出言輕薄的媳婦是個「韃婆」也可歸為原因之一，但除此外，兩者實無關連。而甌劇《鬧沙河》除「宋朝」、「楊八姐」（書中稱「楊八娘」）與《楊家將演義》稍有關係外，其他故事、人物毫無瓜葛。

王森然編的《中國劇目辭典》，在《雙沙河》詞條下寫著「秦腔有類此劇目」[40]，但查詢《秦腔劇目初考》後未發現《雙沙河》，倒是有《鬧沙河》，

34 傅謹：《新中國戲劇史（1949-2000）》（長沙：湖南美術出版社，2002 年），頁 10。

35 李松：《「樣板戲」編年史：前篇 1963-1966 年》（臺北：秀威出版，2011 年），頁 45。

36 「文化部關於制止『禁戲』的通知」，參見法規圖書館：http://www.law-lib.com/law/law_view.asp?id=44218。徵引時間：2019 年 8 月 28 日。

37 《中央日報》1981 年 11 月 12 日。轉引自蔡欣欣：《永遠的京劇小生：曹復永劇藝生涯與演藝風華》（臺北：臺北市政府文化局，2016 年），頁 104。

38 蔡振家：〈論臺灣亂彈戲「福路」聲腔屬於「亂彈腔系」──唱腔與劇目的探討〉，頁 76。

39 徐宏圖校注，溫州市藝術研究所編：《溫州傳統戲曲劇目集成・甌劇（第一輯）》，頁 163。

40 王森然遺稿，《中國劇目辭典》擴編委員會擴編：《中國劇目辭典》（石家莊：河北教

言：該劇原名《楊文廣征西》，敘述西建國張彥龍為報兄仇，起兵犯境，楊文廣掛帥征剿，得楊延昭相助，大破張彥龍邪法，收復失地，得勝回朝。與本文討論的《鬧西河》無關。[41]

　　儘管葉美景老師將《鬧西河》列為歷史戲，[42] 但本劇的人物關係、情節脈絡都與正史、演義小說無關，可視為依託在歷史年代（宋朝）下的玩笑戲或神怪戲。其中以「番人」（番邦公主、隨從）與容貌醜陋的男人為戲謔、嘲弄對象的劇情，容易引觀眾發笑，北管戲中年輕隨從阿子達穿著類臺灣原住民服裝上場，也常讓首度觀看的觀眾眼睛一亮。

　　以下先比較甌劇、北管戲、桂劇[43] 三個有較完整戲劇文本的《鬧西（沙）河》，再將其結果與京劇《雙沙河》對照。在此必須說明：甌劇劇本最齊全，直接寫角色名稱，沒有行當標註。北管戲《鬧西（沙）河》找不到單一團體有全部的總綱，本文討論採葉美景的《征沙河》（下稱「葉版」）[44]、芳園蟠桃園的《鬧西河》（下稱「蟠版」）與彭繡靜重新謄寫的《三妖鬥寶》（下稱「彭版」）三段接力。桂劇從〈出獵〉開始，較特殊的是行當中「貼（帖）」與「占」並存，除桂劇外，僅在祁劇中可見。「貼」與「占」負責正旦與小旦（花旦）；「雜」扮演「打諢」的任務，擔任門子、太監、報子、家院等其他配角；「小」指的是小生；「武」是武生，通常扮演《黃鶴樓》周瑜這類的人物，本劇將少韃子歸為「武」，有些不合理，桂劇行當有「丑」與「小丑」，[45] 或許歸為小丑較合宜。

育出版社，1997 年），頁 993。

41　陝西省藝術研究所編：《秦腔劇目初考》（西安：陝西人民出版社，1984 年），頁 319。

42　呂鍾寬：《北管藝師葉美景、王宋來、林水金生命史》（宜蘭：國立傳統藝術中心，2005 年），頁 93。

43　〈鬧沙河〉，《廣西戲曲傳統劇目彙編》（廣西僮族自治區文化局戲曲研究室編印，1963 年）。第 59 集，頁 129-144。

44　該版本約缺了尾段四分之一，但目前筆者未能找到更完整的版本。《鬧沙（西）河》葉美景抄本案件編號 A4-2，臺中縣潭子鄉瓦窯餘樂軒。引自「南北管音樂主題知識網」https://nanguanbeiguan.ncfta.gov.tw/zh-tw/digital。徵引日期：2019 年 8 月 20 日。

45　《中國戲曲志・廣西卷》編輯部：《廣西地方戲曲史料滙編》。第 1 輯，頁 14。

（一）人物對照與特色比較

表 4-1　三劇種《鬧西（沙）河》間人物姓名對照

甌劇	北管戲		桂劇	
姜飛熊（番邦駙馬）	大花	羌飛雄（蟠）／姜統（葉、彭）（番邦駙馬）	淨	張飛雄（番邦駙馬）
公主（番邦公主）	小旦	蕭翠英（番邦公主）	占（小旦）	蕭翠英（番邦公主）
張秀英（呼延昌妻）	貼旦	柴秀英（胡燕平妻）		
呼延昌（主帥）	老生	胡燕平（葉）（主帥）	付	呼延餘慶
楊八妹（呼延昌姐）	正旦	楊滿堂（葉）（胡燕平妻）		
呼延甲	小旦	鸞紅女（胡燕平妻）		
		番婆（彭）（蕭翠英母）		
魏元龍	二花	魏元龍（彭）	丑	魏文龍
呼延靈寶（呼延昌子）	正旦	胡仁寶（彭）（胡燕平子）	帖（正旦）	呼延林寶
高旺（高風豹父）	公末	趙（曹）總，左班丞相（葉）		
高風豹	小生	高風豹（蟠）／高紅豹（葉）／高風豹（彭）	小	高風豹
	公末	老達子（蟠）（公主隨從）	雜	老噠子（公主隨從）
	小花	阿子達（蟠）（公主隨從）	武	少噠子（公主隨從）
五禪老祖（林寶的師父）	公末	連其道人（彭）（仁寶的師父）	外	鬼谷王禪（林寶的師父）
	小花	胡燕秀（葉）（燕平弟）		

甌劇	北管戲		桂劇
四番兵、探馬、四龍套、胡男二人、四太監、胡女二人	二花	殺皮動（葉）	
番王、高來、軍師、韃子兵二人	什花	小番	

　　以下選擇與《雙沙河》相關的主要角色，分番邦（反方）與南朝（正方）說明人物特色：

　1、反方

　　（1）姜飛熊／羌飛雄／姜統／張飛雄

　　　　番邦駙馬。在北管戲彭版其外型特徵是「鼻是金鉤鬚是箭，跨（胯）下烏錐如狼賢，手執鋼鞭打不怕，好似天神降下凡（頁22）」；甌劇裡高風豹打了他之後，「銅身鐵骨姜飛雄，連打三錘不動身（頁176）」，桂劇也強調：「連打三槌身不動（頁131）」。結果甌劇中用寶鏡照出來他是：「三天門下，青車星出身，是銅心鐵骨的。只有喉嚨三寸是肉（頁196）」。在桂劇用照妖鏡看出「玉皇面前金鐘精（頁144）」。北管戲彭版中的姜統任憑宋將怎麼打都打不死，還會出火，用照妖鏡照出是「玉皇銅鐘精所變（頁50）」。

　　　　他的法寶在甌劇是招魂旗、招魂瓶與打神鞭三樣寶貝（頁182）；桂劇有追魂鞭、聚寶盆（頁134）。北管戲葉版是大砍刀、月宮臺、招魂旗（無頁碼）；彭版是大鋼刀、招魂旗、陰陽瓶（頁44）。劇中他用招魂旗（鞭）收了宋將的魂，因而三劇種中都保留這件法寶，其他則可隨意設計。

　　　　三個劇種裡，蕭翠英都嫌棄駙馬容貌醜陋，希望他早死，她好另結姻緣。北管戲有兩處是其他劇種沒有的，一是翠英去地牢祭拜亡魂外的另一個任務是要幫駙馬與柴秀英說親事，二是彭版中，駙馬找不到法寶，打了公主一巴掌。

（2）蕭翠英

番邦公主。出場時，高風豹從雲端上看她，對其外表的描述在甌劇是：「觀看番女好容貌。頭上青絲烏雲蓋，兩耳丁香掛兩邊。百幅羅裙從空掛，一雙大腳賽龍舟（頁 177）」。北管戲蟠版則是：「身穿袍兒不長短，兩耳隨（垂）肩帶金環，身上穿的黃淩（綾）襖，好一似天仙女降下凡塵。打開三寸金蓮步步嬌（頁 24-25）」。桂劇裡風豹撩開翠英的裙子，看見「一對好大腳（頁 132）」，呼延林寶看到睡夢中的翠英，形容她「頭插一枝花，壓賽李哪吒（頁 140）」。

三個劇種都把蕭翠英形容成一個重視男人外貌甚於國家安危的人，她的愛戀程度與對方的俊俏度成正比，例如在桂劇，翠英見到風豹：「我怕駙馬生得好，他比駙馬強十分（頁 133）」，見到呼延林寶又說：「張飛雄難比高風豹，高風豹不如呼延標（「林寶」反切近「標」）（頁 141）」，等不到高風豹，而呼延林寶又比風豹好看，索性就與林寶共枕眠。看到面貌醜陋的魏文龍則嚇到倒地，不留情地說：「哎吓、人說駙馬長得醜、他比駙馬醜十分。是鬼就該歸洞去、是妖就該歸山林（頁 142）」。她最後洩漏駙馬的法寶與制敵絕招，讓南朝三將殺死駙馬。甌劇中，聖上封呼延靈寶為武狀元，也准許他娶蕭翠英（頁 197）。北管戲彭版中的蕭翠英自與胡仁寶發生關係後，就怕自己被拋棄，不斷提醒仁寶與前來求援的魏元龍不要忘記帶她回南朝（頁 43、49）。駙馬死後，她自動攜來番王的降書與貢品，最後達成與仁寶成親的心願（頁 54、57）。桂劇則以南朝三將去救姑母作結，劇情未說明如何安排翠英。

她也是個有急智，容易找到對自己有利說詞的人，譬如問風豹與柴秀英的關係，將秀英未被處死歸為自己的功勞，自許為恩人，要風豹與她做夫妻。遇到元（文）龍的性侵威脅時，她也馬上詢問「三綱五常」是什麼，讓來自「南朝」的元（文）龍被儒

家的倫理觀念制約，不敢胡作非為。

　　她似乎對「南朝」很有興趣，北管戲蟠版中，她詢問柴秀英「尔國中一年四季如何？（頁 47）」並學習南朝見禮的方式（頁 50-51。桂劇亦有，見頁 133）。桂劇的蕭翠英在被隱身的高風豹打到腳後，就要轉回宮中（頁 132），與其他兩個劇種不同。

2、正方

（1）高風豹

　　為救姑母來到番邦，手拿銅錘，可耍黑風帕騰雲、會隱身術，會變身為狗。隱身的法寶在甌劇中稱「遮人草（頁 182）」，桂劇是「隱身草（頁 188）」，北管戲蟠版是「烏鴉寶（頁 49）」。他利用隱身術大鬧番王宮殿，還在蕭翠英與隨從往地牢祭掃的路上，用銅錘碰觸（現在可說是性騷擾）翠英、打她的隨從。雖然他也承認翠英的美貌，北管戲中「好一似天仙女降下凡塵」（蟠版頁 24），甌劇裡「觀看番女好容貌（頁 177）」，但答應與她成親的主要目的是為了救姑母。

　　甌劇中，高風豹唱出：「自古道好馬不吃回頭草，你烈女怎肯嫁二夫（頁 180）」，最後所有理由都被翠英駁回後，他答應中秋再回來，並以盟誓取得信任。當看到靈寶偷了他的遮人草，早一步與翠英發生關係，雖然「恨不得銅錘將他來打」，但在元龍的勸阻下沒有付諸行動（頁 191）。

　　雖然三將依競技結果安排任務：靈寶是元帥，風豹是先行，但後來靈寶被收了魂魄，指揮大局的重任還是由風豹擔起。

（2）呼延靈寶／胡仁寶／呼延林寶

　　此一角色在三個劇種都是幼年即被道人救上山，教授兵法或修仙學道，待師父說明身世，並贈與寶物才下山。北管戲彭版受贈之物是「照妖鏡」（頁 12）；桂劇、甌劇都增加了神箭（頁 183），「神箭三根，照妖鏡一面，箭好射妖怪，照妖鏡照出原形

（頁 185）」。林寶會駕祥雲（桂劇，頁 137），所以在與表兄弟競速爭元帥之位時勝出。

　　他偷了風豹的隱身草，又聽到風豹跟與公主有約，就暗中前往。他的年紀極輕，在翠英眼中是全劇中最英俊的。桂劇中，當翠英表達：「好雖是好，你未成人」、「等你成長奴老了、那時相交不稱心」時，他還是持續表達愛意（頁 141-142）。甌劇裡靈寶看到翠英睡夢中的容貌就被迷住了，翠英一約他到翠花宮，他便隨她而行（頁 191-192），顯露青春期少年的衝動。

　　雖然他的本領不錯，但他也是唯一被收魂瓶（鞭）收去靈魂的，藉此也展現敵我之間的攻克，以及公主如何成為南朝助力。

（3）魏元龍／魏元龍（彭版）／魏文龍

　　在〈三妖鬥寶〉才出現的角色，在各劇種都被描述成劇中最醜，法力最弱且有點滑稽的男人，在甌劇自報家門：「爹娘生我貌稀奇，人人道我鬼怪精。陣前不用槍和馬，身邊常帶鐵流星（頁 184）」。武器在桂劇中是「流星一對掛胸中（頁 135）」，北管戲中是「留鐘」與大刀（頁 7）。在甌劇出場先用屁股對著公主，發現公主對他沒好感，就拿鐵流星打人，發現公主假死，還想霸王硬上弓，後被公主詰問「三綱五常」喚起羞恥心，才放過她（頁 193-194）。在桂劇出場時，用背朝著翠英，轉過面來見她跌倒在地，還以為公主喜歡他，沒想到翠英嫌棄他的外貌，便使出流星打人。發現公主裝死，還假裝呼延林寶的聲音騙公主醒來，同樣被公主以「三綱五常」阻擋（頁 142-143）。

　　北管戲彭版的劇情設計與其他不同，影響到角色表演。如第 6 臺，風豹與元龍變狗變貓干擾翠英與仁寶無效後，駙馬姜統回宮，元龍離開，刪除他與公主的對手戲（頁 39-41）。在仁寶的靈魂被番婆（蕭翠英之母）收回後，元龍被派去問翠英解救之道，兩人的插科打諢，充滿了二小戲（小旦、小丑）的風味（頁 49）。

南朝的三個男子，仁寶可以騰雲駕霧，高風豹可用黑風帕，元龍雖然可以一翻四十里，仍比不上其他人，因而在爭奪元帥的比賽中落敗。

（二）三劇種的情節分析

由於桂劇沒有〈出獵〉前的段落，先列出甌劇的〈征沙河〉、〈鬧殿〉與北管戲的〈征沙河〉部分（末段約缺四分之一）[46]。表 4-2 採用筆者在分析《三官堂》時發展出來的戲曲型態學方法[47]，以人物上下場清空為一臺，寫出每臺內容、定義後再行比較。通常藝人在說戲時會以「大中原觀點」分正方、反方，以下定義以宋朝為正方，入侵者為反方。

表 4-2　甌劇與北管戲〈征沙河〉分臺對照表

甌劇			北管戲		
臺次	內容	定義	臺次	內容	定義
1	呼延昌請出妻張秀英、楊八姐飲宴。	全家飲宴。	葉版1	胡燕平請出夫人柴秀英、巒紅女、楊滿堂賞花喝酒。	全家飲宴。
2	沙河國姜飛熊表明要攻宋。	反方發動戰爭。	2	單能國姜統派殺皮動向宋朝下戰書。	反方發動戰爭。
3	探馬偵得沙河國要攻宋。	得知反方將攻擊。	3	(1)殺皮動送戰書給丞相 (2)丞相面聖，皇上命胡家出征。	向正方宣戰。

[46] 就筆者 2014 年 3 月 10 日下午在頭城泰安廟看漢陽北管劇團演出，北管總綱不足處與甌劇劇情相似。

[47] 請參看本書〈伍、北管婚變戲《三官（關）堂》抄本的口語傳統套式運用與敘事結構〉。

甌劇			北管戲		
臺次	內容	定義	臺次	內容	定義
4	(1) 探馬回報。 (2) 面聖，呼延昌被任元帥、楊八姐先行。	正方派將出征。 備戰。	4	(1) 丞相送聖旨到胡家。 (2) 胡燕平、夫人們、弟燕秀點兵出征。 (3) 抵達沙河安寨。	正方派將出征。 點兵。 備戰。
			5	殺皮動回報沙河被宋將所占。姜統本想收兵，後聽從殺皮動建議排三十六大陣，給宋軍設下難題。	反方設下難關。
			6	殺皮動遇到燕秀，要他傳達觀陣之事。	反方副手要正方副手傳達消息。
			7	(1)燕秀稟告觀陣事。 (2)燕平與夫人觀陣。 (3) 鸞紅女晚上去破大營。 (4) 燕秀再去打聽。	正方預備行動。
			8	姜統下令守營	反方準備
			9	(1) 鸞紅女使姜營失三千多人。 (2) 姜統下令進攻。	正方攻擊，反方回擊。
5	(1) 呼延陣營兵將先出現，再與姜飛熊對陣。 (2) 姜敗走。	反方點兵、對戰。反方敗。	10	鸞紅女回報打勝戰，燕平設酒宴慶功時，番兵討戰。	正方慶功，反方攻擊。
6	(1) 姜以招魂旗收昌、英之魂。 (2) 八姐、呼延甲逃走。	反方出法寶打敗正方。	11	姜統使出法寶，擒住胡家滿門。	反方出法寶打敗正方。
7	呼延甲回朝求救、八姐去高家領兵。	正方分頭求救兵。	12	鸞紅女要楊滿堂去求高平關求救兵，她要去崑崙山。	正方分頭求救兵。

甌劇			北管戲		
臺次	內容	定義	臺次	內容	定義
8-1	(1) 飲宴中高旺算到八姐將到，留僕人高來應對。 (2) 八姐恐嚇高來，高來請出高風豹，八妹不走。 (3) 風豹又找高來想辦法。 (4) 風豹念起火咒，八姐頭髮著火。	正方援手飲宴。 正方援手不慎使求援者受害。	13	高紅霸請父親高王賞花。 （以下總綱缺。就筆者 2014 年 3 月 10 日觀賞「漢陽」北管劇團在頭城泰安廟演出，剩餘部分與左邊甌劇相同，演到高風豹披掛出征為止。）	正方援手飲宴賞花。
8-2	高旺因失火出現，責怪風豹，要他找回八姐。	過場。			
9	(1) 八姐因頭髮燒光要自盡，被高來救下。 (2) 八姐醒來打高旺，高旺打風豹，風豹打高來。 (3) 回到高府。風豹披掛後往沙河去，八姐知道後也同去。	求援者求死。因意外得到幫助。			
10鬧殿	(1) 姜飛熊擒呼延昌夫妻上朝，他們不肯投降。待斬時，公主阻擋。 (2) 胡男胡女的歌舞。 (3) 高風豹鬧酒宴，番王與軍師都被打死，剩姜飛熊「銅身鐵骨」打不死。	正方被擒者不降。 在反方的協助者出現。 正方協助者攻擊反方，遇到反方強力的對手。			

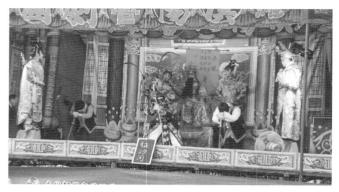

圖4-1 《征沙河》中，宋朝大將胡燕平（中間的黑鬚武將）及其妻子、弟燕秀（右）站高臺，觀看單能國姜統（中，紅鬚武將）擺下的陣勢。

本系列攝自漢陽北管劇團2014年3月10日在頭城泰安廟的演出。

圖4-2 《征沙河》中，胡燕平的妻子楊滿堂（左）前去高平關尋求高王的幫助。高王躲起來，只留僕人高來（右）應對。高來裝睡。

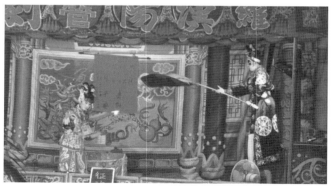

圖4-3 高來、高王的兒子高紅霸（高風豹）都趕不走楊滿堂，紅霸念起火神咒施法，燒掉楊滿堂的頭髮。右站椅上為正在施法中的火神。

　　甌劇為了與楊家將故事連結，出現了「楊八妹」這個角色。正方主將家庭成員的設計，甌劇是一夫一妻一姐，北管戲是一夫三妻一弟，為與後面情

節連結，必須有人被擄，有人討援。北管戲由於人物較多，出現旁支情節的
安排：胡燕秀入敵營偵察軍情，遇見反方的沙皮動竟然沒有被抓，還成為傳
訊者。攻入敵營的鸞紅女在丈夫胡燕平與長妻柴秀英被抓後，就派楊滿堂去
求救兵，自己（竟然就）直接上山修道去了。三個妻子的安排倒未必是顯示
古代人三妻四妾，而是讓戲班裡的小旦、正旦、貼旦都有上場的機會，不會
閒置。北管戲第 5 至 7 臺安排觀陣，不直接讓兩軍交鋒，可以延長表演的時
間，讓〈征沙河〉成為一齣約兩小時的完整演出。

　　甌劇第 8 臺出現三花高來插科打諢、安排高風豹能施起火咒，卻不會滅
火，結果燒了楊八妹頭髮，全然是為了在戰爭的緊張氣氛後，以笑料調劑觀
眾的情緒。楊八妹因頭髮燒光而自殺，顯示她萬念俱灰，但也因而柳暗花
明，獲得援兵。

　　北管戲在十三臺中竟然有三臺設計飲宴或慶功，第 1、13 臺全家飲宴
（或壽宴）的安排是為了讓主要人物上臺，有介紹人物的功能，第 10 臺為鸞
紅女慶功時反方來攻，可視為正方在自以為獲勝後突然急轉，陷入頹勢。

　　三個劇種目前都有保留〈出獵〉、〈扯甲〉與〈三妖鬥寶〉，三者情節相
似，表 4-3 不再作每臺定義，而以細部內容討論。

表 4-3　三劇種〈出獵〉、〈扯甲〉、〈三妖鬥寶〉分臺比較

臺次	甌劇內容	臺次	桂劇內容	臺次	北管戲內容
10-1 鬧殿	見前。 高風豹打不死姜飛熊，直接逃走。	1	公主蕭翠英與老韃子、少韃子去勸降查秀英。	蟠版1	高風豹要去解救姑母。
				2 出獵	公主蕭翠英（蕭）與老達子（老）、阿子達（阿）前往地牢，邊走邊打獵。

臺次	甌劇內容	臺次	桂劇內容	臺次	北管戲內容
10-2 出獵	(1) 隱身的高風豹打公主的腳，公主責罵韃子，卻被他們說服是自己走路不小心，示範給她看，公主模仿後被說服。 (2) 風豹再觸公主乳房，公主責罵韃子，卻被說是她自己拂扇不小心，示範給她看，公主模仿後被說服。 (3) 高風豹攔路，公主燒香告天，風豹拉住公主，把韃子打下場。	2-1 出獵	(1) 隱身的高風豹打蕭翠英的腳，翠英質問，老、少韃子不承認，少韃子作動作，說是翠英自己踩到的。 (2) 翠英下令回宮。翠英又被風豹觸碰乳房、翠英質問老、少韃子互不承認，少韃子作動作，說是翠英自己打到的。 (3) 翠英下令回宮。風豹抓翠英私處，翠英又再質問兩人，爭執不下時，風豹打三人頭，大家照井水，發現有四個人，以為是妖怪，老、少韃子離開，風豹擋住翠英。	3 出獵	(1) 隱身的風豹打蕭的腳。「蕭打罵阿，阿諉過老；蕭再打罵老，老否認，找阿算帳。兩人對質，確定都不是對方做的，阿說是蕭自己『踩著』。先講一遍，並示範給老聽，再去回報蕭，蕭模仿阿的動作，被說服是自己不小心。繼續前行。」 (2) 風豹再觸蕭的乳房，三人重覆以上單引號內的表演，理由改為雙引號『拂扇不小心』。 (3) 風豹再觸蕭的「不便（下體）」，三人重覆以上單引號內的表演，理由改為雙引號『走路不小心，被扇子打到』。

臺次	甌劇內容	臺次	桂劇內容	臺次	北管戲內容
10-3 扯甲	(1) 公主要求風豹現身。風豹要她叫三聲「大朝高將軍」才出現。公主折服於風豹的外貌。 (2) 公主要風豹去翠花宮，風豹想溜走。公主表明想與他成婚。風豹答應中秋再來。 (3) 風豹現隱身術，因公主叫現身。公主交代駙馬有招魂旗、招魂瓶與打神鞭三樣寶物。	2-2 扯甲	(1) 翠英要求風豹現身。風豹要她叫三聲「明腹上將、高將軍、現身」才出現。公主折服於風豹的外貌。 (2) 學習南朝禮儀見禮。 (3) 翠英希望丈夫死，與風豹做夫妻。豹盟誓，約定八月十五來成親。 (4) 風豹現隱身術，因公主叫現身。翠英透露駙馬有追魂鞭、聚寶盆（後改為聚魂盆），並告誡戰場上不可報真姓名。	4 出獵	阿被風豹打，擋住去路，蕭派老去查看也一樣被打。阿勸蕭祭奠陰魂，完成後，風豹不再戲弄（阻擋），三人繼續前行。
				5 地牢	(1) 抵達地牢，老與阿向翠英告假。 (2) 蕭見柴秀英（柴）問可有「便處（廁所）」先下臺。 (3) 柴與風豹相認。 (4) 蕭說親被柴反駁，蕭出劍被風豹所擋。蕭說起鬧殿之事，柴說因有南朝能人到來，蕭想見，高要她口稱「三聲猛虎上將」才見，兩人一見鍾情。 (5) 蕭詢問柴南朝禮儀，模仿向高施禮。說要送風豹煙袋、作鞋，都被拒絕，最後託柴作媒。 (6) 柴轉達，高要蕭答應三件事：放姑娘回南朝、地牢裡猛虎上將不可損壞了他、等待八月十五日來成親。 (7) 柴秀英獲釋。臨行警告高：「再把姪兒叫一聲，番邦女子多奸詐，不可冲（中）他計牢籠。」
				6 扯甲	(1) 高送走柴，馬上要走。蕭不放，高跪下盟誓。 (2) 高展現隱身術，蕭說駙馬有大砍刀、行紅旗、夜光袋，囑咐對陣時要小心。

臺次	甌劇內容	臺次	桂劇內容	臺次	北管戲內容
11	王禪老祖告知靈寶身世，給他神箭三根、照妖鏡一面去救父母。	3	鬼谷王禪要呼延林寶下山救母，送他神箭三枝、照妖鏡一面。	彭版〈三妖鬥寶〉1	柴秀英出關回鄉。
				2	連其道人叫出胡仁寶，送他寶劍、三枝神箭與照妖鏡，要他下山救父母。
12	魏元龍也要去沙河救雙親（應是姑父母）。武器是鐵流星。	4	魏文龍「流星一對掛胸中」，要去救姑母。	3	魏元龍要去沙河救姑爹，「有留鐘耍大刀」。
13	(1) 靈寶與風豹互打，經元龍勸開。 (2) 三人各陳自己的寶物，靈寶想換風豹的，由元龍代為轉告，風豹不願。風豹與靈寶把寶物放在元龍頭上，元龍想拿走，被兩人拉住。靈寶與風豹交換寶物。	5	高風豹與呼延林寶相遇打鬥。高風豹輸，林寶追下。	4	(1) 胡仁寶見到其母柴秀英，拿出黑風帕為證相認。 (2) 胡仁寶與風豹對打，秀英阻擋。秀英回南朝。 (3) 元龍與仁寶對打，風豹阻止，三人相認。 (4) 三人比賽誰先到「雅岳之嶺」可當元帥。後同左桂劇 7(1)。 (5) 仁寶與風豹透過元龍問對方有何寶物。風豹想與仁寶換寶，三人試寶混亂，仁寶拿走隱身草，聽到風豹與公主相約之事，啟程前往。 (6) 風豹與元龍變狗貓出關前去。
		6	(1) 風豹用隱身草，林寶用照妖鏡繼續相鬥，文龍來解圍。三人相認。 (2) 三人向呼延餘慶請令，爭元帥之位，以誰先抵達雞子嶺決勝負。		
		7	(1) 林寶駕祥雲，風豹用隱身草、駕動黑風，文龍一滾四十里，滾到國外，又滾回來。三人任務確定。 (2) 透過文龍中介，林寶的照妖鏡與風豹的隱身草對調。		

臺次	甌劇內容	臺次	桂劇內容	臺次	北管戲內容
	(3) 靈寶隱身，聽到風豹向元龍透露公主在中秋時等他，搶先出發。 (4) 元龍、風豹變成貓、狗前往沙河。		(3) 文龍問風豹換寶的原因，風豹說出與翠英中秋有約，要看她是人還是妖。林寶聽到先出發 (4) 風豹發現照妖鏡是假的。風豹變成狗，文龍變成貓前往。		
14-1	(1) 公主邊睡邊等高風豹。 (2) 聽靈寶聲音，要他現身。公主叫三聲「大朝來了呼少爺」。讚靈寶容貌，帶他到翠花宮。	8	(1) 蕭翠英等待風豹，起更進帳子睡。 (2) 兩更脫衣進帳睡。貓叫。 (3) 三更狗叫。 (4) 四更林寶戲弄翠英。她叫「明腹上將軍、呼延林寶少爺現身」，林寶現身，兩人情投意合一同進帳。	5	(1) 蕭翠英等待風豹。 (2) 仁寶隱身到來，公主叫「明輔上將」後現身後，翠英驚訝他貌如天仙，邀他同床共眠。

臺次	甌劇內容	臺次	桂劇內容	臺次	北管戲內容
14-2	高風豹、魏元龍跟到翠花宮。	9	(1) 高風豹看見兩人同睡，要拿銅錘打，被文龍阻止。 (2) 兩人學貓叫、狗叫，把翠英、林寶叫醒。 (3) 風豹叫林寶去救秀英。 (4) 文龍現身，翠英看到驚倒，嘲笑他面貌醜陋。文龍生氣，拿起流星錘要打蕭翠英。翠英又嚇倒。文龍假裝林寶的聲音，翠英醒來。文龍要強暴翠英，翠英詢問三綱五常，阻止魏的強行。 (5) 風豹假翠英戲弄，與魏親嘴。	6	(1) 元龍與風豹兩人抵達，變身貓狗，引翠英、仁寶注意。(2) 姜統回來，風豹用黑風將仁寶帶出來。 (3) 風豹要仁寶問翠英，姜統用何法寶擒拿胡家滿門。仁寶問公主，公主問睡夢中的姜統，並知大鋼刀、招魂旗、陰陽瓶放置處。公主拿到三件寶物，轉交仁寶。 (4) 宋將討戰，姜統發現寶物不見，打公主巴掌。番婆（公主母）上場阻擋。 (5) 番婆上場面對三人，問誰是明輔上將，將仁寶的魂魄收去。 (6) 元龍隱身見翠英，翠英叫三聲「明輔上將」元龍現身。教他用陰陽瓶救仁寶。 (7) 仁寶醒來。姜統來攻。照出姜為玉帝前銅鐘精，以穿楊箭將其射死。
14-3	(1) 公主與靈寶入帳。 (2) 兩人開犬與貓的玩笑。 (3) 風豹要靈寶救父母，兩人扭打下。 (4) 元龍要與公主作親，但公主嫌其太醜，元龍打公主，公主假死。元龍發現公主沒事再度要求，被公主詢問「三綱五常」而收手。 (5) 風豹假裝公主，與元龍親嘴。 (6) 靈寶被駙馬打成重傷。公主教還魂之法。 (7) 用照妖鏡看出駙馬的弱點，用箭射死他。	10	南朝三將上陣，林寶被飛雄所傷，文龍回轉宮中，由翠英給他聚魂盆解救林寶。		
		11	依法救回林寶。		
		12	各自錯報名字，破解張飛雄的法術		
		13	會陣過場。		

臺次	甌劇內容	臺次	桂劇內容	臺次	北管戲內容
15	解救呼延昌夫婦，親子團圓。回朝。	14	呼延以神箭破張飛雄的飛刀。用照妖鏡照出張飛雄原是玉帝前金鐘精。林寶用三昧真火燒死飛雄。三人同下去救姑母。	7	(1) 三人救胡延平、胡延慶。 (2) 翠英說番王已寫下降書，將年年進貢。並提醒要將她娶回南朝。 (3) 三男各自返家，班師回朝。
16	呼延昌面聖，靈寶受封武狀元，娶公主。				
17	全家團圓，拜謝天地。			8	胡延平、柴秀英全家團圓，仁寶迎娶公主，全家拜謝上天。

　　甌劇劇情比較簡潔，沒有安排南朝三將比試誰最先抵達前面的高嶺就可以當元帥的段落，桂劇的設計雖可凸顯三人功力的差異，但也是想從三花魏元龍一翻四十里，沒有估量距離，結果翻到糞坑的安排來增加滑稽的成分，對後續劇情的連結沒有影響。至於番邦公主蕭翠英的安排，甌劇第15至17臺從呼延昌一家回朝，靈寶封武狀元、奉准娶公主到團圓循序漸進；北管戲則在最後第8臺安排迎娶的場景；而桂劇在殺死駙馬後，以直接去救柴秀英作結，沒有處理公主的下落。

　　北管戲蟠版在〈出獵〉與〈扯甲〉間加了〈地牢〉，讓柴秀英提早出現，也讓觀眾知道蕭翠英答應放走她。加添這段說明翠英為了風豹，已成為南朝的後援，風豹救姑的任務已經完成，整體有完結之感，不需要再加上〈三妖鬥寶〉。

　　彭版自第6臺後與其他版本差別很大，增加姜統回宮、番婆出現。姜統回宮，南朝的人通通下場，也無法安排元龍想要對公主上下其手的段落（甌劇14-3，桂劇9）。姜統在半睡半醒間說出寶物藏處，出征時發現不見，打了公主一巴掌，公主母親番婆出面圓場，還直接面對南朝三將，收仁寶的魂魄。幸好南朝人輕易就可以詢問公主救仁寶與抗敵的方法，順利救回仁寶、殺死駙馬。公主怕被拋棄，除了不斷提醒仁寶或叫元龍傳達外，也主動拿來降書貢品，換來合意的終身安排。在戲曲裡反方幫助正方，犧牲己方或自身

國家利益者並不會被視為叛徒（如樊梨花），但如果是正方的人叛國，就會被視為奸臣或叛賊。

三個版本在情節的共通部分有：

1、高風豹戲弄公主。

　　甌劇將高風豹隱身騷擾公主從三次減為兩次，這可能是戲改後為減少色情成分而調整。桂劇從臺 2-1，蕭翠英一被打到腳就下令回宮，是三個版本中最謹慎的。以演出而論，公主怪罪兩個隨從是劇中重要的滑稽段落，下文會再討論。

2、公主要南朝三將現身前必要念三次名號。

　　南朝三將都要公主向某個方位念三次，如「大朝來了呼少爺」、「明腹上將軍、呼延林寶少爺現身罷」或「明輔上將」才出現。甌劇與北管戲裡公主先念了兩次暫停，他們一定要求得念完三次，這是讓公主有機會可以抱怨南朝將軍架子大，增添趣味的作法，否則隱身草是可以直接拿下現身的。

3、靈寶（林寶／仁寶）都是自幼被道人收養，因（父）母親有難所以下山。

4、靈寶與風豹透過元龍傳話換寶。

　　臺上有三人時，請人兩邊傳話，除了表現不直接詢問外，可能有所有顧忌外，最重要的是讓臺上三個演員都有說話的機會。北管戲獨有的「5. 地牢」，翠英與風豹透過秀英傳話，也是同樣的道理。

5、靈寶偷聽風豹與公主相約之事，即刻前往。

　　此舉改變最後與翠英公主成親的對象。偷走隱身草後，風豹、元龍變狗、貓才能前去沙河。

6、公主對丈夫容貌的厭棄，等不到風豹，就選擇了更標緻的靈寶，並成為敵國的後援。

其中 2、3、6 的情節，在《雙沙河》亦可看到。

四、《雙沙河》與《鬧西（沙）河》的關聯

前述已說明《雙沙河》兩個版本的差異，一有頭本、二本，一個只有二本，除頭本多謁帝神將護法、四童，《車王府》版的衛小申、玉保公主在《故宮》版作魏小生、玉寶公主外，其他角色都相同。以下列出《車王府》版《雙沙河》與北管戲《鬧西（沙）河》的人物對照，再說明人物特色的差別。

表 4-4　《雙沙河》與《鬧西（沙）河》主要人物姓名對照

	《車王府》版《雙沙河》		《鬧西（沙）河》	
行當	角色	人物關係	角色	人物關係
外	毘盧大仙	楊仙童的師父	連其道人	胡仁寶的師父
小生	楊仙童	高能、衛小申的表弟	胡仁寶	高風豹、魏元龍的表弟
小生	高能	楊仙童、衛小申的表兄	高風豹	胡仁寶、魏元龍的表兄
丑	衛小申（《故宮》版作魏小生）	高能的表弟，楊仙童的表兄。	魏元龍	高風豹的表弟，胡仁寶的表兄。
正旦	玉芙蓉	與楊仙童為母子。在《故宮》版改為三人的姑媽。	柴秀英	與仁寶為母子
淨	張天龍	土番國駙馬，玉珍、玉保公主的丈夫。	姜統	番邦駙馬，蕭翠英的丈夫。
旦	玉珍公主	番邦公主，張天龍之妻，後與高能配對。協助宋朝。	蕭翠英	番邦公主，姜統之妻，後與胡仁寶成親。協助南朝。
旦	玉保（《故宮》版作玉寶）公主	番邦公主，張天龍之妻，後與楊仙童配對。協助宋朝。		

番邦駙馬在《雙沙河》名為張天龍，法寶也是招魂旗，外形特徵描述更加誇大。《車王府》版是：「身軀高大似天罡，南朝將士誰敢擋」、「人有天

高，馬有象大，兵器都是丈七丈八」；《故宮》版是「人與兵器，人連足有丈七八（頁284）」。番邦公主從一人變成兩人，外號一個叫「賽天仙」，一個叫「賽美人」，顧名思義應該都是美女。她們也同樣不滿駙馬的容貌醜陋，一見俊帥的南朝將軍便為之傾倒，與其對打都是虛晃一招，主要目的是邀君同宿，也成為敵國南朝的幫手。兩人在《車王府》版的結局是在駙馬死後，雙雙被擒回南朝交令，《故宮》版則是與南朝人一起殺死張天龍。

　　《雙沙河》的高能「容貌端正武藝強」也有黑風帕，也會隱身術，與《鬧西（沙）河》的高風豹相同。楊仙童也有隱身術，對其武藝的描述更加清楚：「會奇門遁法、六甲靈文、呼風喚雨、灑豆成兵（頭本）」，玉保公主看他：「儀表堂堂貌」、「看他不是凡人樣，好似天宮小哪吒」。《鬧西（沙）河》的魏元龍在《雙沙河》叫衛小申／魏小生，雖名叫「小生」，卻是由丑來扮演，頗有嘲諷（ironic）意味，容貌醜陋依舊是特點，他「會變貓變狗（頭本）」，也因為變狗逃過一劫，與《鬧西（沙）河》的魏元龍只變貓不同。他也想要占玉保公主的便宜，卻被張天龍阻止。三人在番邦公主要求現身前，都要她們大喊三聲「名夫上將」，這與《鬧西（沙）河》相同。

　　人物特色外，從情節或關鍵處理上也可以發現兩者的相似之處。表4-5「內容」引號部分，是《鬧西（沙）河》沒有的，也可以看到京劇處理得更細緻。楊仙童出生時「落草而亡」被崑盧大仙所救，從第5臺他與家人相隔「一十一載」，可知楊仙童只有十一、二歲，遇見玉保公主相約晚上同寢時，他想到崑盧大仙指示「此番下山有花就採」，合理化他的行為。第3臺衛小申因面目醜陋，雖曾為臣，卻被貶回家中，這種如鍾馗的境遇，顯示衛小申並非沒有能力，只是世人多重視皮相，不管是皇帝或是番邦公主。

　　《車王府》版《雙沙河》頭本與《鬧西（沙）河》之間的「互文」關係，表現在南（宋）朝三個男性主將與番邦駙馬的外貌及其所持法寶上。在情節安排上，則是最年輕的楊仙童下山、與母親相認，以及三人鬥寶、爭「元帥」之職。以下表4-5說明。

表 4-5　車王府《雙沙河》頭本與《鬧西（沙）河》的互文關係

臺次	車王府《雙沙河》頭本內容	與《鬧西（沙）河》相似處
1	毘盧大仙要楊仙童下山救母，囑咐「此番下山有花就採」。	楊的身世、下山救母、師父贈防身寶。（甌劇 11 臺、桂劇 3 臺、彭版 2 臺）
2	高能自報家門，約表兄衛小申清蓮洞相見。	高能與高風豹都有黑風帕。宋室、楊家姑母待援。（甌劇 7 至 9 臺）
3	衛小申從六龍潭來「俺衛小申在宋王駕前為臣，只因俺面目醜陋，貶在家中永不敘用。那知我再沒這麼逍遙自在。」	魏元龍容貌醜陋。（甌劇 14-3 臺、桂劇 9 臺）
4	仙童駕雲行路。	
5	(1) 高能使黑風帕，與衛小申相遇，衛去喝水。 (2) 仙童見黑風以為是妖怪，出手要斬時，兩人互報姓名。 (3) 相隔「一十一載」，三人相遇。 (4) 三人演練法術。為爭作元帥，三人競逐。	(1) 高風豹與胡仁寶首次見面對打。（甌劇 13 臺、桂劇 5 臺、北管戲彭版 4 臺） (2) 三人比賽誰行得快。（桂劇 6 臺、北管戲彭版 4 臺）
6	仙童駕祥雲	
7	(1) 仙童與母親訴情。等待兩位表哥前來。 (2) 分派衛小申攻頭陣，其他兩人接應。	仁寶與母親秀英相認。（與北管戲彭版 4 臺相似）

　　再來以表 4-6 比較《雙沙河》兩個版本的共有部分。可以發現《故宮》版加重魏小生插科打諢的部分，南朝二將晚上再訪公主，沒有太多算計，最後公主們協助南朝三將一起合擒張天龍，但《車王府》版的公主卻是被擒。與《鬧西（沙）河》相同的設計，有：南朝將現身前，要公主下跪喊「名夫上將」或「名夫上將顯神通」；《故宮》版裡魏小生想占玉寶公主便宜，卻因為知道表弟楊仙童已經與玉寶發生關係，便考慮不能違反倫理，就此罷手。

　　《車王府》版的衛小申因面貌醜陋無法任官，自言這樣逍遙自在，但被

玉保嫌其醜陋，也是二話不說就要開打，可見過去被批評的傷痕一直存在。《故宮》版的魏小生與張天龍相鬥落敗，就勸大家歸降，被表兄弟阻止後，決定找個地方睡覺，看他們是勝是輸再作打算（頁283），透過行為的表現，使其性格更加鮮明。

表 4-6　兩版《雙沙河》比較

清蒙古車王府藏曲本		故宮珍本叢刊	
臺次	內容	臺次	內容
1	(1) 張天龍與玉珍、玉保公主上。玉芙蓉等多名將領被擒。知道南朝有援兵到。 (2) 張天龍打頭陣。	1	(1) 張天龍與玉珍、玉寶公主上。玉芙蓉等多名將領被擒。知道南朝有援兵到。 (2) 玉珍、玉寶打頭陣，張天龍命勇士一起前往。
2	衛小申與張天龍對打。	2	魏小生與張天龍對打。
3	張用招魂旗對陣，衛變成狗逃走。	3	張使法寶，魏變狗逃走。
4	楊仙童詢問衛小申與張天龍對陣的情形，決定自己出征。	4	(1) 高能、楊仙童問魏小生與張天龍對陣情形。 (2) 魏小生插科打諢，想要投降，楊高兩人決定出征。 (3) 魏找地方休息。
5	高能與玉珍公主對陣。玉珍公主要高能晚上到紅羅帳去。兩人約定。	5	高能與玉珍公主對陣，兩人相約「留點交情」，晚上去玉珍的紅羅寶帳。
6	衛與張對戰，衛又逃跑。	6	張天龍、魏小生對打。
7	楊仙童與玉保公主對陣殺下。	7	玉寶公主與楊仙童對打，兩人相約晚上去玉寶的素羅寶帳。
8	兩人再次對陣，玉保建議兩人「留個交情」。仙童想到師父的交代，與玉保相約晚上去她的素羅帳。		
9	衛與張對戰，張逃跑。	8	魏與張對戰，張天龍吃魏一槌。
10	玉珍公主與高能相會，高使隱身術，要公主向南跪下，大叫三聲「名夫上將」才現身。	9	玉珍公主與高能相會，高有隱身術，要玉珍向南跪下，叫三聲「名夫上將顯神通」後現身，兩人進帳。

清蒙古車王府藏曲本		故宮珍本叢刊	
臺次	內容	臺次	內容
11	過場。仙童離去。	10	魏與張對戰，兩人未見輸贏。張被魏的流星打
12	衛與張對戰，兩人不分勝負。		
13	玉保公主思念仙童，仙童隱身公主不能見，要公主向南跪下，大叫三聲「名夫上將」，兩人進帳。	11	玉寶公主思念仙童，仙童隱身，要玉珍向南跪下，叫三聲「名夫上將顯神通」後現身，兩人進帳。
14	張天龍發現兩位公主不見，衛小申發現兩位兄弟不見。	12	(1) 張天龍發現兩位公主不見。魏想占玉寶公主便宜。
15	楊仙童與玉保出帳，仙童離去。玉保要回去再睡，衛小申出現拉住她，要她向南跪下，叫三聲「名夫上將」。衛小申現身，玉保嘲笑其醜貌，兩人開打。張天龍衝上殺小申。		(2) 玉寶說楊睡一覺就走了，她要繼續睡時，魏小生隱身出現，要玉寶向北跪下，大叫四聲「名夫上將顯神通」。 (3) 玉寶看到魏小生的臉昏過去。醒來後，魏小生又回來。知道她與楊仙童「有交情」，便不強逼玉寶。
16	(1) 衛、高、仙童全上，衛問兩人去哪裡，他們回答：「我二人與張天龍打仗去了」。 (2) 張天龍上，被打敗、逃走。	13	(1) 高能、楊仙童上，問魏小生去了哪裡，扯謊說他們與張天龍打仗。 (2) 張天龍上，魏向他揭露兩表弟已與二公主成親。
17	(1) 張天龍要法寶，被仙童所破，三人合力殺死天龍。 (2) 手下擒兩公主，回營交令。	14	兩公主向張天龍承認歸順天朝，張天龍打人。
		15	楊仙童等南朝三將與兩位公主等擒住張天龍。

　　《鬧西（沙）河》與《雙沙河》二本的相似處有三：首先，番邦公主看到南朝小將的俊帥姿容後，都想與其共度良宵。《鬧》中已有駙馬的公主蕭翠英，在〈地牢〉、〈卸甲〉原屬意高風豹，因中秋等不到人，陰錯陽差在〈三妖鬥寶〉選擇了呼延林寶。《雙》則是高能與玉珍公主，楊仙童與玉寶公主各成一對相約同寢。其次，故宮版《雙》中玉寶公主看到魏小生長相昏倒，差點被強逼，以提起自己與魏的表弟楊仙童已發生關係，使其顧慮倫理

不再為難的設計，與甌劇、桂劇中用「三綱五常」使魏元（文）龍知難而退的方式相似。最後，駙馬都因公主與南朝將聯手而戰敗。

《雙沙河》在《車王府》版第 5 至 14 臺和《故宮》版第 5 至 11 臺，都以南朝將與番邦公主兩人一組白天相遇、晚上同房，穿插張天龍與衛小申（魏小生）從白日到黑夜的打鬥。在時間的軸線上，公主與南朝將兩組人、張魏對打可能是重疊發生的，但觀眾卻是在直線往前的時間軸上，看到分段剪接的結果，長段調情的舒緩段落搭配快節奏的打鬥，採用冷熱相濟的手法穿插。這種主題與變奏接次出現的現象，以《車王府》版為例，先是玉珍公主與高能對陣，然後互通姓名：

> 珍旦白：来將通名。
>
> 高　白：俺乃天朝大將高能是也。
>
> 珍旦白：高將軍，你我這們交战為什麼？
>
> 高　白：為主江山。
>
> 珍旦白：江山得了还是你作（坐）我坐？
>
> 高　白：那有臣坐君位之礼（理）。
>
> 珍旦白：卻又來你我都不能坐，為什麼這麼冤呢？
>
> 高　白：依你便怎麼樣？
>
> 珍旦白：依我，你且收兵回去，晚上我在帳中等你。
>
> 高　白：你的帳房在那里。
>
> ……48
>
> 珍旦白：你看那紅羅帳。
>
> 高　白：今晚到你帳房去。
>
> 珍旦白：來者君子。
>
> 高　白：不來呢？
>
> 珍旦白：不來者小人。

48　中間刪節之處是玉珍講到駙馬帳篷時，高能便說要殺他，但玉珍表明自己將會幫助高能。

（高旦全下）（第 5 臺）

　　上述對話完畢，接著便是衛小申與張天龍對戰，再來是玉保公主與楊仙童相遇，互打一陣後：

　　　保旦白：不用動手咧，你叫什麼名字？
　　　小生白：少爺楊仙童。
　　　保旦白：你我殺來殺去弄個稀爛，為的是什麼？
　　　小生白：俺要你的命。
　　　保旦白：我和你有冤？
　　　小生白：無冤。
　　　保旦白：有仇？
　　　小生曰：無仇。
　　　保旦白：既無冤仇，為什麼要我的命呢？
　　　小生白：俺要掃盡番奴，保俺元帥回朝。
　　　保旦白：你要保你家元帥回朝，我與你商量商量。
　　　小生白：商量什麼？
　　　保旦白：你我暫且收兵，咱們倆留個交情。
　　　小生白：我們南朝人不懂交情。
　　　保旦白：好，南朝人連交情都不懂得，怎麼好呢吓。附耳過
　　　　　　　來。
　　（附耳介）
　　　小生白：且住，我下山時節師父言道有花就採，莫非就此成功
　　　　　　　吓。你的帳房在那里。……
　　　保旦白：……，你睄那素羅帳。
　　　小生白：是誰的？
　　　保旦白：是我的。
　　　小生白：巧了，素羅帳對我出家人的勁兒。
　　　保旦白：我在素羅帳等你。

　　小生白：等我作什麼？

　　保旦白：与你開暈（葷）。

　　小生白：今晚必來。

　　保旦白：來者君子。

　　小生白：不來呢？

　　保旦白：玉堂春的兒子。

　　小生白：怎麼講？

　　保旦白：婊子養的。（仝下）（第 5 臺）

　　緊接著又是衛小申與張天龍對戰；玉珍公主等待高能、兩人入房；張魏續打，玉保公主等楊仙童、兩人進房。

　　《雙沙河》的第一本以南朝三將相認、各顯法寶為重點，類似北管戲的〈三妖鬥寶〉。第二本則是以南朝俊男與兩公主的相遇同房為重點，主題與變奏交織的手法（第一組為主題，第二組為變奏），與蕭翠英被高風豹戲弄三次（第一次為主題，而後為變奏）的處理相似；兩對男女的性事穿插張、魏互鬥的場景，更加凸顯戰爭的徒勞。

　　《鬧西（沙）河》每齣各有重點，〈征沙河〉在兩軍交戰與高風豹出征，〈出獵〉則是蕭翠英被戲弄，〈扯甲〉中蕭翠英不捨高風豹離去，〈（三妖）鬥寶〉以法寶比試、攻克敵方為主，蕭翠英反倒淪為配角。〈（三妖）鬥寶〉的劇情雖然有趣，但如果觀眾知道〈扯甲〉中蕭翠英對高風豹離去戀戀不捨，不免會對〈（三妖）鬥寶〉中蕭翠英等不到風豹，見到更英俊的林寶就馬上與他發生關係而感到驚訝，類似的角色很少在戲曲出現，若有，也是被當成負面人物。因而〈扯甲〉、〈（三妖）鬥寶〉分開演出，可讓觀眾不致對蕭翠英留下惡感，這應該是北管戲〈（三妖）鬥寶〉罕演的原因。

五、北管戲《鬧西（沙）河》中的「番」[49]漢想像

甌劇、桂劇中雖然都有番邦公主蕭翠英及其兩個隨從，但是由於缺乏演出資料，難以了解其裝扮後的具體形象。而北管戲《鬧西（沙）河》公主蕭翠英身穿紅帔加披肩、七星額子加翎毛，與一般戲曲裡外邦公主的穿關相近，但年輕的阿子達從日治時代以來即模仿臺灣原住民裝扮。[50]然而這項「傳統」在二十一世紀卻開始鬆動，最遲在 2009 年，漢陽北管劇團在阿子達的形象設計上，已經逐漸模糊本有的原住民符碼。這是否表示，近百年來「番人」的角色形象在演員與觀眾的想像中已逐漸改變，或是表演者意識到原有「阿子達」的形象可能醜化本地原住民，因而予以調整？以下利用筆者所看過游丙丁（1920-1992）的演出，與「新美園亂彈戲經典劇目選粹」（1998-1999）[51]、「漢陽北管劇團」〈出獵〉的演出錄影[52]，搭配彰化芬園蟠桃園《鬧西河》手抄本[53]，共同探討「番邦」人士阿子達與蕭翠英的形象塑造。

「新美園」林錦盛（1921-2004）版的阿子達在〈出獵〉一上臺時，先左右聳聳肩，再用【叩仔】（數板）說：「紅沙白沙，白沙紅沙，番邦那邊是我家，有人問我名和姓，<u>不男不女阿子達</u>（手指伸進鼻孔再放下），也麼阿子達，阿子達。」向公主蕭翠英敬禮時也不雙腿曲膝，先傾身抬起左腿，再轉圈一下換邊抬起左腿，惹得公主用扇子敲他的頭。[54]公主向阿子達拋媚眼，說：「阿子達隨皇娘這裡來。」下臺後，他先驚倒在地，爬起後模仿旦角姿

49　此一詞彙沿用原來文本中的用詞，筆者對原住民並無輕視之意。

50　這是 1991 年 9 月 28 日筆者在臺北青年公園觀賞《鬧西河》演出後，來自主持人司馬玉嬌與游丙丁老師對話所得。

51　新美園的《鬧西河》相關照片感謝國立傳統藝術中心提供〈新美園亂彈戲經典劇目選粹：鬧西河〉民間藝術保存傳習計畫（1998-1999）原有檔案供截圖使用。

52　《亂彈風華：漢陽北管劇團》（DVD）（臺中：文建會文化資產總管理處籌備處，2011年）。

53　該版本抄錄時間在日治時期，1923 年以後。

54　〈新美園亂彈戲經典劇目選粹〉民間藝術保存傳習計畫（1998-1999），北管福祿派《鬧西河》：https://www.youtube.com/watch?v=vKASCV5rH_o。徵引時間：2019 年 8 月 1 日。

勢,加上小生出場的整冠身段,繼而做了小幅度的「打七響」,再模仿公主的碎步搖擺著身體時,突然意識到自己在想入非非,說了一句:「啊!垃圾鬼(lah-sap-kuí)!」趕緊下場。

除了身體動作引人發笑外,他更善用諧音製造笑料。例如與老達子的對話中,就有「講親」(kóng-tshin)聽成「廣深」(kóng-tshim),更進一步,阿子達把「雁鳥(gān- niáu)」說成「爛鳥」(羼鳥,lān-tsiáu,意指陽具),「打鳥銃(phah-tsiáu-tshìng)」說成「打手銃(phah-tshiú-tshìng,意指男性自慰)」,這些與性相關的詞彙會被老達子與公主糾正,但已讓觀眾浮起微笑。還有公主也會以官話糾正阿子達以臺語發音的誤差,像前者念「開弓」(kâi-kong)後者念「開間」(khui-king)。

從公主被高風豹戲弄的三段落中,也可以看到模仿製造的滑稽效果。先以「新美園」的演出版本敘述如下:

公主被隱身的高風豹打了腳,她先打罵阿子達,阿子達諉過老達子,公主再打罵老達子,老達子否認,找阿子達算帳。兩人互相對質,確定都不是對方做的,分開想到底如何,一邊說:「誰打了皇娘的腳,誰打了皇娘的腳?」阿子達突然說:「皇娘自己踩著。」他先講一遍,並示範給老達子看(但林錦盛演出省略這一段),再向公主答話。公主給阿子達扇子,他做一遍,她再做一遍,同意可能是自己不小心,三人繼續上路。

再來行進速度變快,公主唱完【緊中慢】上下句後,就被高風豹用銅錘碰觸乳房。她先打老達子,老達子歸咎於阿子達。公主再打阿子達,他否認後,說是老達子。兩人再度對質,確定都不是對方做的,分開想到底如何,老達子邊走邊說:「誰摸了皇娘的奶,誰摸了皇娘的奶?」阿子達突然頓悟:「是皇娘自己摸著的。」阿子達學給老達子看,老達子要阿子達回覆公主,並答應要給阿子達兩百銅錢(「漢陽」的表演版本是要給酒與土豆殼)。阿子達回覆公主,公主給阿子達扇子,他做一遍,公主再做一遍,同意可能是自己不小心,繼續上路。

接著公主唱了一句就被高風豹用銅錘碰觸「不便」,她先打阿子達。阿

子達詢問老達子何謂「不便」，老達子要阿子達給四百銅錢才回答，老達子答：「乃是駙馬爺三更半夜心火一起要用的胡胡兒胡胡兒。」阿子達大驚失色，說老達子該死，老達子說不是他，與阿子達兩人互相爭執。確定都不是對方做的，大家分開想，阿子達突然想到：「皇娘自己摸著的。」阿子達學給老達子看，老達子要阿子達回報公主，兩人爭執誰去，老達子說阿子達剛剛欠的錢不用還，要阿子達回覆。公主給阿子達扇子，阿子達做一遍，公主自己模仿一遍，同意可能是自己不小心。

　　這三段呈現的固定結構列為下表，其中「A」代表阿子達，「L」代表老達子。

表 4-7　公主蕭翠英被高風豹三次戲謔的情節安排

踩腳	公主打 A	A 不承認	公主打 L	L、A 對質	L 作動作	L 重複動作給公主看	公主模仿	認同可能
觸胸	公主打 L	L 不承認	公主打 A	L、A 對質	L 作動作	L 重複動作給公主看	公主模仿	認同可能
碰「不便」	公主打 A	A 詢問 L 何謂「不便」。A 大驚，指責 L。L 否認。	L、A 對質	L 作動作	L 重複動作給公主看	公主模仿	認同可能	

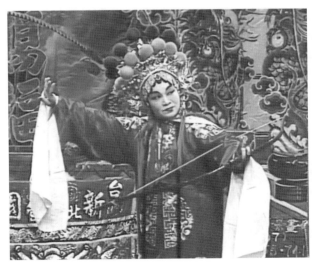

圖 4-4　新美園北管劇團的彭繡靜演出《鬧西河》中的蕭翠英。資料來源：國立傳統藝術中心〈新美園亂彈戲經典劇目選粹：鬧西河〉民間藝術保存傳習計畫（1998-1999）。

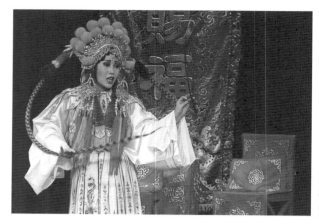

圖 4-5　漢陽北管劇團 2010 年 6 月在大稻埕戲苑演出《鬧西河》中的蕭翠英（李翠蘭飾）。

　　柏格森（Henri Bergson）在《笑》（Le Rire）一書中，從笑產生的自然狀態（即社會），去了解滑稽（comique），[55] 分類為外型的滑稽、動作的滑稽、情境的滑稽、性格的滑稽與語句的滑稽五種。《鬧西河》中的笑點包含了全部，有因阿子達外形與動作引發，也有劇中人被隱身的高風豹戲弄或搥打而不知所以的狀態。蕭翠英前後性格，與遇到俊男心喜的表現，可看到性格的滑稽。因表述言語或創造言語而產生的語句滑稽，[56] 後者如同音聯想或同音異義（calembour），前者如阿子達出場念的【科仔】內容幽默，劇中有不少以同音異義變成淫穢言詞的作法，加強了滑稽效果。相對於語詞帶來的爆笑（突然發笑），《鬧西河》中延續的滑稽感，一者來自「觀眾知，劇中角色不知」，觀眾如同全知者，看著場上人物的稍顯笨拙的表現（如：「公主為何這麼容易就被說服？」）而愉悅；二者來自三度模仿，阿子達模仿女性（小旦）的動作給老達子、公主看，公主又重複了一次。「新美園」版本中，飾演阿子達的林錦盛不管在語言、表情、肢體的掌握都已經臻入化境，演來格外有趣。

　　「番邦人士」阿子達的穿戴，在二十一世紀前後有不同的樣貌。游丙

55　Bergson, Henri. "Le Rire(7e édition)" (Paris: PUF, 1993〔1940〕), p.6.

56　同上註，頁 79。

丁、林錦盛這兩位都是出身日本時代的童伶班，一生以演員為主要職業的藝人。游丙丁在 1991年 9 月 28 日臺北青年公園演出時扮演阿子達，穿著成套的鮮紅背心、短裙、頭綁頭巾、綁腿，額頭、鼻下、下巴畫上黑色的油彩，模仿泰雅族男性的文面。[57] 眼角、眼下點上白點，表示此人不太注意清潔，還有眼屎。林錦盛在影像中 [58]，頭戴花環、耳環、鼻子塗白，肩掛項鍊，身穿條紋長背心、暗黑色條紋短褲，胸前有煙袋，腰圍遮陰布，有綁腿、袖套，其長背心仿布農族服裝樣式。游丙丁、林錦盛兩人都是赤腳。與他們同臺的「老達子」都是公末，老僕扮相，與游丙丁搭配的李三江，在上眼皮、鼻翼旁畫上白色線條，與林錦盛搭檔的林朝德則將鼻心抹白，加重丑的意味。

　　2009 年 10 月 3 日漢陽北管劇團在羅東中山公園的演出中，由林麗芬飾演的阿子達，身穿蘇格蘭皇家斯圖瓦特（Royal Stewart）格紋無袖上衣，臉部塗黑、眼眶畫白圈模仿黑人，頭上的羽毛讓人聯想到印地安人，帽沿兩旁垂著戲曲裡表示番邦將官的白色狐尾。整體而言，已無法直接聯想到臺灣原住民。彭玉燕飾演的老達子，臉上塗白的部分，有著山豬的獠牙，頭上插著羽毛，穿寶藍色的條紋背心，外型更像個丑角。

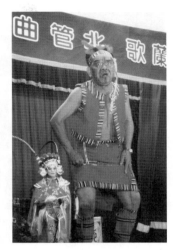

圖 4-6　1991 年 9 月 28 日在臺北青年公園「宜蘭歌・北管曲」節目中，「小樂陞班」出身的游丙丁參加羅東福蘭社的《鬧西河》演出，扮演阿子達。後為蕭翠英（張昭良飾）。

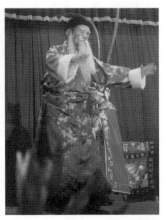

圖 4-7　同一節目中，「新樂陞」出身的李三江扮演老達子。

57　但真正的泰雅族原住民男性文面只有紋額頭與下頷。

58　〈新美園亂彈戲經典劇目選粹：鬧西河〉民間藝術保存傳習計畫（1998-1999），錄影資料由國立傳統藝術中心提供。

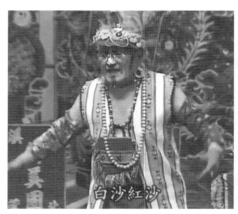

圖 4-8（左）新美園北管劇團《鬧西河》中的阿子達（林錦盛飾）。
圖 4-9（右）右為老達子（林朝德飾），鼻心塗白。
資料來源：國立傳統藝術中心〈新美園亂彈戲經典劇目選粹：鬧西河〉民間藝術保存傳習計畫（1998-1999）。

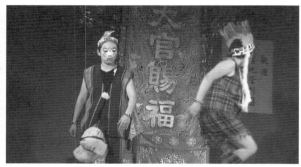

圖 4-10（左）漢陽北管劇團 2009 年 10 月 3 日在羅東中山公園演出《鬧西河》，林麗芬飾演阿子達。
圖 4-11（右）彭玉燕（左）飾老達子。

　　2013 年 10 月 19 日板橋潮和社在板橋新北市藝文中心演出《鬧西河》，劇中阿子達與老達子的裝扮相同，身穿橘黃條紋短袖上衣、七分窄管褲，頭

綁布條，上插幾支羽毛，都有綁腿、赤腳，臉部以白色墨彩模仿文面，老
達子插白色的羽毛，阿子達的鼻戴上一個類似小丑的紅鼻子，插上紅色的羽
毛，強調其為丑角。其上衣的用色與臺灣原住民族常用的並不相同。

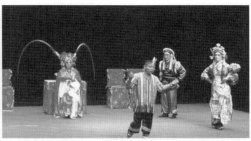

圖 4-12　（上）潮和社《鬧西河》中的公主與阿子達。
圖 4-13　（右上）老達子的扮相並沒有偏老。圖 4-14（右下）阿子達與老達子裝扮相似。

　　游丙丁表示他的裝扮是自老師輩承襲過來，他在 1931 年入宜蘭小榮陞
童伶班當「贌字囝仔（pa̍k-jī-gín-á）」[59]，老師有來自臺北改良陞亂彈班的「痟
（瘋）如（siáu-jû）」與「新榮陞班」的林旺成，[60] 自此推測，以原住民形象作
為「阿子達」的裝扮，至少有百年的歷史。1847 年來臺的丁紹儀，在《東
瀛識略》[61] 提及原住民「咸以草箍纏首，似帽非帽；或用竹片纏以絲帶，

[59]　「贌字囝仔」也有稱「贌戲囝仔」，意謂跟戲班簽有租約字據的孩子。戲班班主付出一
　　筆款項，在租約限內（通常是五年四個月），孩子必須要待在戲班裡學習、演出。

[60]　游丙丁：1991 年 12 月 1 日，宜蘭市游宅訪。

[61]　丁紹儀道光 27 年（1847）來臺，停留約八個月。參考中央研究院臺灣史研究所「臺
　　灣文獻叢刊資料庫」：http://tcss.ith.sinica.edu.tw/cgi-bin/gs32/gsweb.cgi?ccd= RPFP54/
　　ebookviewer?dbid= EB0000000002&db=ebook。徵引時間：2019 年 8 月 1 日。

或以青布及紗為之。喜簪野花，圍繞殆編。男番之供役於官者，插雞羽為識。……。皆赤足，不知有韈履。……。衣以布及自織達戈紋為之，長不及臍，無袖，披其襟。」[62] 文中原住民戴花環、赤足、穿無袖自織布衣，男性原住民為官府工作的人，以插雞羽毛為標識的特色，在十九世紀中期已經存在。

李阿質師承游丙丁，當代「漢陽」的阿子達、老達子的樣貌，來自她的見解，她認為以前的演員裝扮模仿臺灣原住民，我們現在為什麼不能模仿外國的原住民呢？[63] 2010 年 6 月 6 日在大稻埕戲苑演出時，李阿質飾演老達子，臉部的文面方式模仿游丙丁，並在眉、唇上與下巴畫上白色的線條，顯示年紀，林麗芬飾演阿子達，也畫上文面，兩人特別在脖子、手腕戴上鈴鐺，表現對人物自由發揮的想像。2011 年「漢陽」由文資總處籌備處出版，具有保存意義的《亂彈風華》中，林麗芬延續上述 2009 年羅東演出的化妝，不過衣著上在蘇格蘭皇家斯圖瓦特格紋背心內搭短袖上衣，短褲內加上過膝的緊身褲，身體外露的部分少了許多。[64]

混搭不同外族特徵的情形，可能與臺灣解嚴後，原住民反抗過去統治者的汙名化（如吳鳳故事），社會氛圍改變，族群間相互尊重的意識興起有關。1996 年臺灣成立原住民委員會（2002 年更名原住民族委員會）[65]，職業劇團的表演者也感覺到將角色特徵（舉止或男或女、容易被打、常講黃

圖 4-15　李阿質的老達子扮相。

[62]　（清）丁紹儀：《東瀛識略》（臺北：臺灣銀行經濟研究室，1957 年），頁 75。

[63]　李阿質：2010 年 6 月 6 日，大稻埕戲苑後臺訪。

[64]　參見漢陽北管劇團：《亂彈風華：漢陽北管劇團 DVD〈扯甲〉》（臺中：文建會文化資產總管理處籌備處，2011）。

[65]　「民主化下的行政院」：https://atc.archives.gov.tw/govreform/guide_02-13.html 。微引時間：2019 年 8 月 1 日。

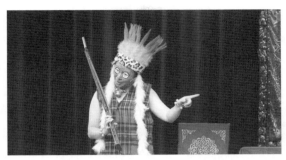

圖 4-16　林麗芬扮阿子達。

圖 4-17　兩人的脖子、手腕都繫上鈴鐺。

色笑話等）與本地的特定族群連結的確容易引起爭議，便做了這樣的改變。但是像潮和社這類的子弟團，通常服膺老師所教的內容，不太會自行改變。

「番邦公主」蕭翠英在北管戲中有幾處特別的安排：首先是她數度要阿子達點煙來讓她抽；還有她在〈地牢〉中要小番傳柴秀英出場，柴坐下後，蕭問她：「地牢裡可有便廁沒有？」蕭囑咐柴不可亂走，隨即下臺（就劇情來講應該是去如廁）；再來是透過她與高風豹的對話，講出兩人價值觀的差異，另在〈三妖鬥寶〉中，她與呼延林寶發生關係後屢屢怕被拋棄，與她之前活潑嬌憨的樣子不同。

傳統戲曲中罕見表演古代女性抽煙的場景，蕭翠英抽煙的表演，雖然是藉阿子達數度將煙嘴擺錯被打製造趣味，但也是為了加強非一般女性的形象。荷蘭文獻《熱蘭遮城日誌》顯示自 1630 年代到 1650 年代，煙草從菲律賓、中國與日本源源不絕地輸入臺灣，荷蘭人與各地原住民部落頭目結盟或互動時，煙草、棉布與中國酒是最常見的禮物。[66] 十八世紀時，煙草在原民

66　王淑津、劉益昌：〈十七世紀前後臺灣煙草、煙斗與玻璃珠飾的輸入網絡——一個新的交換階段〉，《國立臺灣大學美術研究集刊》第 22 期（2007 年 3 月），頁 54。

部落中應該頗為普遍，康熙五十五年（1716）完成的《諸羅縣志》，採集的原住民語言中有「烟謂之打嗎嘓」，[67] 另有「烟草：一名淡芭菰」[68]，在蟠桃園總綱中將煙寫作「咬嗎吹（頁 21）」，據 1991 年羅東福蘭社的排練錄影，發音較近「Tabagu」。[69]

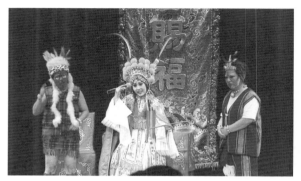

圖 4-18　漢陽北管劇團 2010 年 6 月在大稻埕戲苑演出《鬧西河》，蕭翠英手持的即是煙管。

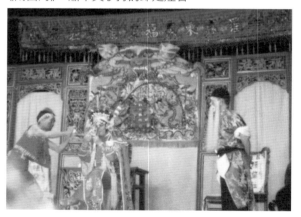

圖 4-19　1991 年 10 月羅東福蘭社演出《鬧西河》，阿子達（陳錫源飾）正在幫蕭翠英（張昭良飾）點煙，右為老達子（李三江飾）。

在舞臺上詢問對方「有無便廁（廁所）」，也是頗為罕見的。雖然就劇情安排可以知道，這是為了讓柴秀英與隱身的高風豹有對話的機會故意安排，但在其他劇種中，都沒有三人同場的〈地牢〉這一齣，而是直接讓蕭、高兩人演〈扯甲〉。

柴秀英拒絕蕭的提親，蕭出劍被風豹所阻，柴稱讚蕭的容貌，蕭便轉怒為喜。蕭翠英對「南朝」充滿好奇，也想見「南朝能人」，一見高風豹，驚喜其容貌，拉住不放手，「【平板】人說道南朝之人生得好，今日一見果是真。（頁 49）」被高風豹嫌

67　（清）周鍾瑄：《諸羅縣志》（臺北：臺灣銀行經濟研究室，1962 年），頁 178。

68　同上註，頁 224。

69　可參考「羅東福蘭社北管子弟戲〈鬧西河〉排練 -1（1991 年 10 月 10 日）」https://www.youtube.com/watch?v=_7m8SNuBiBs，22 分 44 秒處。徵引時間：2019 年 9 月 10 日。

棄不懂行南朝禮儀，就要
柴秀英教她，說要送風豹
煙袋、作鞋，都被拒絕，
最後支支吾吾託柴秀英作
媒（頁52），柴秀英成為兩
人對話的中介。高要蕭答
應三件事才願成婚，包括
放走柴，與等待八月十五
日來成親（頁53），柴秀英
因此可以離去，卻慎重警
告高風豹：「再把姪兒叫一
聲，番邦女子多奸詐，不
可沖（中）他計牢籠。」

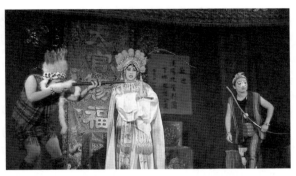

圖 4-20　「漢陽」2009 年在羅東中山公園演出，為
《鬧西河》中〈出獵〉段。

高送走柴，馬上要
走，也以兩人間「千里超
超（迢迢）怎成婚」，也提
起「本要宮主曾（成）婚
配，後宮還有姜飛雄。」
蕭表達：「不提起冤家則
可，提起他來怒人心，恨

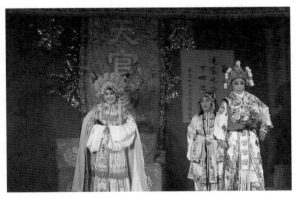

圖 4-21　蕭翠英看到高風豹長得帥，喜形於色。後為
高的姑母柴秀英（李阿質飾）。

不得駙馬早早死。（科　珍珠點）死了吧，亡了吧　改穿羅裙配將軍。」高
表達：「烈女不配二夫，馬配雙鞍難行走」，蕭則說：「那一家掃帚不掃地，
那家貓兒不動葷。（頁56）」高跪下盟誓，蕭也要跪下，被高取笑；與高離
別時依依不捨。一般演出到此結束，因高要救柴秀英的任務已經完了，留下
蕭翠英對高風豹依戀的結局頗有餘韻。少演的〈三妖鬥寶〉中，蕭翠英等不
到高風豹，看到林寶比風豹更英俊就與其同眠，林寶要離去之際與元龍來詢

問解救林寶中計昏迷的方法時，都再三叮囑不要將她拋棄。[70]

　　翠英在〈出獵〉中是美麗又帶點傻大姐的形象，到〈地牢〉與〈鬥寶〉前段展現勇敢求愛，卻在林寶離去後彷彿換成另一個人，甚至還被駙馬姜統呼巴掌，最後雖然如願嫁給南朝人，但也嫁入「南朝」異文化的社會框架。

　　在傳統戲曲裡不乏反方女將被正方男將的外貌吸引，而願意與正方合作，以期待能與男將締結姻緣的例子，著名的例子有樊梨花與薛丁山，或京劇、北管戲中《虹霓關》的東方氏與王伯黨[71]，前為單身女子，後為丈夫亡故，再嫁殺夫仇人，北管戲中的東方氏最後被丈夫陰魂借王伯黨之手殺害。[72] 依照這樣的邏輯，像蕭翠英這樣已有丈夫，卻期待丈夫死去另嫁的婦女，在儒教的思想中被認為是不守婦道，應該難在北管戲中有好下場，然而正因為她是「番邦公主」，觀眾可稍加寬宥。

　　清代自中國大陸來臺的漢族男性，在平地較常遇到的平埔族原是「不擇婚，不倩媒妁。男皆出贅；生女則喜，以男出贅、女招夫也」，[73] 毋須媒妁之言這點，與漢人社會的習慣不太相同。母系社會的卑南族「夫婦不合即離，曰放手；男未娶，女不敢嫁，先嫁者罰酒或牛豕。通姦被獲，鳴眾聲罪，罰如之，未嫁娶者勿論。」[74] 說明夫婦不能在婚姻關係內與他人有染。公主因為駙馬長得太醜，向高風豹、林寶表達愛意是甌劇、桂劇與北管戲三者皆有，駙馬請公主代他向柴秀英求親，公主也不以為忤的劇情，只存在臺灣的北管戲。這是否表示參與和觀賞以漢族男性為主的北管戲愛好者，心裡也認定三妻四妾事屬平常？清朝因「渡臺禁令」，男性多單身來臺，性別比例較為懸殊，然而日治時期臺灣男女的性別比例從 1905 年的 112.42% 至 1925 年已達 105.68%，之後也是逐步緩降，[75] 一夫多妻並不多見。而柴秀英警告高

[70]　彭繡靜編：《三妖鬥寶》（未出版，2018），頁 43、49。

[71]　參見本書頁 57-59。

[72]　同上註。

[73]　（清）唐贊袞：《臺陽見聞錄》（臺北：臺灣銀行經濟研究室，1958 年），頁 187。

[74]　（清）丁紹儀：《東瀛識略》，頁 76。

[75]　「臺灣省五十年來統計提要」（1946 年），http://twstudy.iis.sinica.edu.tw/twstatistic50/Pop.htm。微引時間：2019 年 8 月 10 日。

風豹「番邦女子多奸詐」，也流露漢人對原住民的偏見：既想從異族得到好處，又對「非我族類」時時忌憚。

北管子弟喜歡看此劇，除了明顯可見的滑稽戲謔外，或許也投射出清代漢人男子對本地原住民（特別是平埔族）女性的期待：美麗的異邦女子將幫助遠方而來的自己建立功業。大清律法不承認女性有繼承家產的權利，漢族男子娶平埔族婦女的確可以獲得土地與資產，有利於在臺灣落地生根，[76]可是這些女性就如同蕭翠英與其代表的「番邦」，不但得向南朝稱臣納貢，還得遵循父系社會的規則。

六、觀演中的性別意識

臺灣亂彈戲《鬧西河》屬於文戲，有許多優美的唱段與細緻的身段，因而博得觀眾的喜愛。[77]在 2009 年，「漢陽北管劇團」以「全女班」（全部都是女演員）的型態在羅東中山公園演出《鬧西河》，結束時我親耳聽見有位約六十多歲的男性觀眾憤憤地說：「查某（女人）演子弟戲，成何體統！」讓我嚇了一大跳。詢問之下，才知道他是住在中部，來羅東旅行的北管子弟。儘管這位先生可能對「漢陽」並非子弟團有所誤解，但他的「憤怒」讓我想要探究角色、表演者、觀眾性別之間的問題。

北管子弟團長久以來都以男性為核心。以羅東福蘭社為例，到 1980 年代晚期才接納女性入社學北管，演戲的皆為男性。新竹竹塹北管藝術團的後場雖有女性，但是前場都是男性。不過 2013 年潮和社的演出中，蕭翠英與高風豹都是由女性扮演。

前「新美園」[78]的小旦彭繡靜（1940 年生），大約 15 歲進戲班不久，就

76 國立臺灣歷史博物館：「臺灣女人」，https://women.nmth.gov.tw/information_48_39680.html。徵引時間：2019 年 8 月 10 日。

77 彭繡靜：2019 年 8 月 11 日，新竹都城隍廟訪。感謝楊巽彰先生代訪。

78 新美園在 1961 年由班主王金鳳創立於臺中旱溪，是臺灣最後一個純演亂彈戲的戲

學習《鬧西河》演出「蕭翠英」，唱曲是跟呂木川學，身段是跟新全興（又稱新全陞）的「錦繡」學，由於在戲班演對手戲的小生多是女性，彼此較無顧慮。反倒是她去子弟團教學並演出蕭翠英時，演高風豹的男子弟會覺得有點尷尬。2006 年彭繡靜在指導臺北藝術大學傳統音樂學系的女學生時，考慮學校是教育單位，[79] 在演出高風豹戲弄蕭翠英的三個段落時，讓演員的身體位置朝上舞臺，觀眾看不到被調戲（性騷擾）的樣子。[80] 2019 年夏天，文化部指定亂彈戲保存人潘玉嬌老師在教「慶美園」亂彈劇團時，也刪掉用銅錘碰觸「不便」的部分，飾演蕭翠英的吳代真在高風豹（胡毓昇飾）撩她裙子時，表現出吃驚，並懷疑是阿子達作怪，用扇子打他，接下來原本觸胸的情節，演成高風豹平舉兩根銅錘抵在公主面前，讓她難以前進。[81] 潘玉嬌老師表示：碰觸「不便」的段落，就今日看來「太羶（siunn-tsho，太過腥羶）！」她覺得應該刪除。[82] 彭老師與潘老師教學的現況，顯示北管戲藝人認為戲曲內容也應該隨著對象、時代改變而調整。

表 4-8　《鬧西河》中角色性別與演員性別的對照

角色	蕭翠英（女）	高風豹（男）	例子
演員性別	女	女	草屯樂天社
	男	男	羅東福蘭社
	女	男	彭繡靜教子弟團
	女	女	臺北藝術大學傳音系、潮和社
	女	男	慶美園亂彈劇團

班。2002 年王金鳳去世後，已鮮少活動。
[79]　彭繡靜：2019 年 8 月 11 日，新竹都城隍廟訪。
[80]　據曾參與演出的陳施西所言，2019 年 8 月 16 日，竹圍沐月咖啡訪。
[81]　吳代真（慶美園亂彈劇團團員）：2019 年 9 月 26 日，臺北藝術大學傳統音樂學系訪。
[82]　潘玉嬌：2019 年 11 月 2 日，淡水南北軒訪。

　　作為一名觀眾，我於 1991 年初次觀賞羅東福蘭社在外臺演出《鬧西河》，沒有字幕，並不了解高風豹（李旺樹飾）站在椅子上、披著紅彩，即代表他隱身在雲中，公主穿著桃紅色的帔與長裙，外加披風，十分厚重，當高風豹用銅錘輕觸公主時，我並沒有意識到發生何事，是緊接著蕭翠英（張昭良飾）突然怒打阿子達（陳錫源飾）、老達子（李三江飾），才聯想可能發生了什麼令蕭翠英不悅之事。而後阿子達、老達子兩人尋找理由，阿子達模仿女性動作，公主後來轉怒為喜，類似表演重複三次，讓人覺得詼諧有趣。當時演員都為男性，演來不僅不會尷尬，觀眾（大部分為男性）也都看得很開心。對了解劇情的子弟與觀眾來說，他們正在演繹或觀看日常生活中無法正大光明從事的行為，由於是「演戲」，演員可以公然地踰越禁忌。觀眾看到劇中人為找到「兇手」想破頭，但他們早知那是隱身的高風豹所為，無形中會因自覺比劇中人優越，產生霍布斯（Thomas Hobbes，1588-1679）所說的「突然榮耀感」（sudden glory）而發笑。[83] 對於不清楚劇情的觀眾（如當時的我），外臺表演時的距離，讓高風豹撩裙子或用銅錘間接觸摸蕭翠英的舉動並不明顯，不致產生惡感。

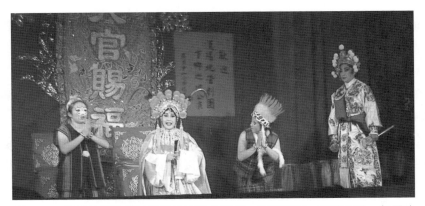

圖 4-22　蕭翠英與隨從被隱身的高風豹阻擋，不能前進，害怕之餘，趕緊跪地祭拜。

83　姚一葦：《美的範疇論》（臺北：開明書店，1992 年），頁 257。

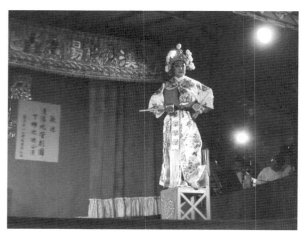

圖 4-23　隱身的高風豹（林增華飾）站在高空中觀看。

但 2006 年排演此劇的女大學生、女研究生了解全部的劇情，覺得蕭翠英在被高風豹調戲時未免太遲鈍（太「白癡」），高風豹現身後，又因其俊帥而想立即與他結為連理，實在太「花癡」。[84] 非演員專業的傳音系學生帶入個人對角色的批判，她們並沒有因蕭翠英根本不知道是被高風豹隱身戲弄而寬待，也沒有因彭繡靜老師讓她們在表演「被觸摸」時背對觀眾而覺得輕鬆，故而也無法像同為女性的職業演員演來那般自然。2019 年潘玉嬌老師面對的「慶美園」藝生，也是約二十多歲的研究所學生，不同的是他們是出身科班的專業演員，男女皆有，角色與演員的性別相同，由於改變與減少高風豹調戲的劇情，演來並不會覺得尷尬。[85] 如潘玉嬌、彭繡靜老師這樣八十歲上下的前輩演員未必沒有「女性意識」，但對她們而言，表演就是表演，在舞臺上詮釋各式的人生，不需要將角色投射成真實的自己，這是專業演員與業餘者的差別。

　　然而同樣的文本在多會搭配字幕演出的當代，觀眾在理解蕭翠英被隱身的高風豹調謔的劇情時，還能夠泛起集體的微笑嗎？這是很值得懷疑的。臺灣在性別工作平等法、性別平等教育法外，2005 年《性騷擾防治法》正式公布實施，[86] 過去大家對「不舒服的身體接觸」可能會隱忍，甚至會覺得自

84　此為女學生評論「蕭翠英」時使用的詞彙。陳施西：2019 年 8 月 16 日，竹圍沐月咖啡訪。

85　吳代真（慶美園亂彈劇團演員）：2019 年 9 月 26 日，臺北藝術大學傳統音樂學系訪。

86　「全國法規資料庫」，https://law.moj.gov.tw/LawClass/LawHistory.aspx?pcode=D0050074。
　　徵引時間：2019 年 8 月 10 日。

己是否太大驚小怪，但社會整體的性平意識提升，讓人們更知道要保護自己。即使是自認「開玩笑」的言行，但只要引起對方的不悅，就可能構成騷擾。戲曲的美學雖不致使表演太過寫實，然而將女性被騷擾當成玩笑，可能越來越難見容於當代觀眾。

七、結語

巴特說：透過詞源學建議，可以想像「文本」是種*布料*（*tissu*），互文強調感受布料的質地，其間符碼、套式、所指（signifiants）的交織。[87] 地方戲的文本大多透過口耳相傳，今天我們看到的手抄本或是印刷版本，可以視為口傳文化的書寫紀錄，但其表演文本除了表演者的調整外，觀眾、社會環境等因素也會影響演出的內容，文本並非不變，應該與所處之世呼應。若以這樣的觀點來看，1950 年中國「戲改」開始，《雙沙河》即列名第一批禁演劇目，[88] 原因在其內容淫穢。而與其劇情相似之處頗多的《鬧沙河》，雖罕見演出全本，但到 1940 年代初期，桂劇還常演〈沙河鬧寶〉，[89] 甌劇常演〈風豹擋路〉、〈公主思春〉，當中有風豹戲謔公主、公主與林寶同床的情節，最後也因黃色被禁。[90] 政治力量與戲曲文本的互文關係，在刪削不符其規則處，更甚者則是中止文本的生產力，將其束之高閣。

從《鬧西（沙）河》在劇種間的流傳與高比例的共有劇目推測，北管戲的福路系統的淵源，可以從浙江亂彈、宜黃戲，往前追溯到西秦戲。但就如同桂劇、甌劇與北管戲即使相似，也會有些許的差異。例如桂劇裡，高風

87　Barthes, Roland. "TEXTE THÉORIE DU", Encyclopædia Universalis [en ligne], consulté le 3 octobre 2018. URL: http://www.universalis.fr/encyclopedie/theorie-du-texte/

88　傅謹：《新中國戲劇史（1949-2000）》，頁 10。

89　《中國戲曲志・廣西卷》編輯部：《廣西地方戲曲史料滙編》。第 1 輯，頁 14。

90　徐宏圖校注，溫州市藝術研究所編：《溫州傳統戲曲劇目集成・甌劇（第一輯）》，頁 163。

豹調戲公主後，少韃子馬上會唱一些俚俗的曲子；甌劇以「宋朝」與「楊八姐」，刻意塑造「歷史劇」的印象，刪除觸碰公主「不便」的情節，「淨化」內容；北管戲則有阿子達的類原住民裝扮，獨有的〈地牢〉一齣，有公主幫駙馬向柴秀英提親、公主借便所、公主答應釋放柴秀英等，實際上不需再演〈三妖鬥寶〉。

　　《雙沙河》與《鬧西（沙）河》的角色可相互對照，最大的差別在於前者將番邦公主增加為兩人，降低蕭翠英因容貌轉移愛戀對象的非議。情節上《車王府》版《雙沙河》頭本與《鬧西（沙）河》的〈三妖鬥寶〉前半部相似。而在劇情安排上，都出現主題與變奏，以看似重複，實有差異的手法加強觀眾的印象。這兩個劇目雖然不全然相同，但是仍然可看到京劇以死亡作結，北管戲（或加上甌劇）以全家團圓、拜謝天地結束的慣例。

　　作為一個在臺灣流傳逾兩百年的劇種，臺灣亂彈戲少有新編劇目，頗令人詫異。即使如臺中的北管耆宿林水金曾寫作劇本，或葉美景手邊曾有新編的《大刀記》[91]，但皆未能在北管圈內流行。北管戲雖然在有限的正本戲外，透過改編演義故事或其他劇種的劇目演出「傳仔戲」的方式，應付市場所需，[92] 但沒有創造出能與現代觀眾心理呼應的作品。撇除現代人明顯覺得難以接受的劇情，北管戲其實有許多極具特色的表演、身段與音樂間的巧妙配合，過去懂得「看門道」的觀眾在戶外演出時可以立即點評，剛看戲的菜鳥也可以從前輩的言語中獲益，現在這樣傑出的觀眾猶如鳳毛麟角，室內演出前的講座或可稍加彌補，但演出已越來越少是不爭的事實。

　　從本文探討的「『番』漢想像」與「觀演的性別意識」，可以了解日本時代以來處於固著形態的《鬧西（沙）河》，在二十一世紀後有許多不得不的轉變：由於尊重處於同一島嶼的原住民族，改變劇中阿子達的裝扮；因為覺知嘲笑或嘲弄被騷擾者的不當，變更原本演出的方式。儘管笑鬧、滑稽是這

91　《大刀記》俗稱《大肚番戰劉頂》，講述明朝皇帝派劉頂來征臺灣大肚番王的故事，參見林曉英：〈史實、傳說與戲曲〉，《臺灣音樂研究》第 19 期（2014 年 10 月），頁 39-40。

92　請參考本書〈柒、從「傳仔戲」論臺灣亂彈戲裡的活戲演出〉。

齣戲原本預設的效果，然而「鬧」的底線、好笑與否，還是該由當代的觀眾來決定。戲曲內容的與時俱進，並不在於穿時裝、說流行語，而是要檢視今人看來是否依舊自然、合乎人性。

不過回到 1970 年代以前臺灣亂彈戲流行的時代，《鬧西（沙）河》中阿子達講的一些與「性」相關的笑話，或透過老達子告訴公主的「不便」是什麼，是不是在當時也是一種性知識傳達的方式？在性教育仍是隱諱、令人尷尬的年代，戲曲或民歌裡的一些充滿性隱喻的臺詞或歌詞不只是作為笑謔之用，也讓人們以不正規的方式揣摩性事。倘若不思考文本產生的社會背景與功能，當代人很容易將其以「黃色」、「淫穢」一語帶過。

同樣地，清代的漢族移民內心或許將自己投射為高風豹，希冀來到異地遇到一位主動又有資產的女性，可以協助自己凱旋回鄉。平埔族大多為母系或男女平權社會，女性擁有家產繼承權，[93]「番俗以女承家，凡家務悉以女主之，故女作而男隨焉。」[94] 漢人社會塑造與推崇的貞節、守寡、殉夫觀念原本就不存在原住民社會中，[95] 但清代掌握書寫權力的文人、遊宦，多將臺灣原住民男女彼此情意相投，先發生關係再告知父母稱為「野合」，[96] 看待原住民族時存在許多偏見與誤解。《鬧西（沙）河》裡的蕭翠英對「南朝人」的好感來自過去的聽聞與想像，倘若不是她主動求愛，南朝小將也無法因此得利。但可能就像臺灣歷史上許多平埔族女性，她們協助了漢人丈夫在此落地生根，捨棄以母語教育子女，隱匿原有的身分，讓後代只知有「唐山公」，不知有「平埔媽」。[97]

當移居來臺的祖先歷經清領、日治、國府時期的多次動盪，依舊根抓斯

[93] 杜曉梅：《清代臺灣原住民女性人物與形象研究》（臺北：國立臺灣師範大學臺灣史研究所碩士論文，2017 年），頁 32。

[94] （清）陳淑均：《噶瑪蘭廳志》（臺北：臺灣銀行經濟研究室，1963 年），頁 288。

[95] 杜曉梅：《清代臺灣原住民女性人物與形象研究》，頁 39。

[96] 如姚瑩寫宜蘭西勢社番：「婚姻無時，野合擇配，聽人自便，不識五倫。」嘉慶元年吳沙等漢人入墾後漢化日深「惟倫常、祭葬、婚姻尚沿舊習。」見（清）姚瑩：《東槎紀略》（臺北：臺灣銀行經濟研究室，1957 年），頁 77。

[97] 詹素娟：〈族群關係中的女性——以平埔族為例〉，《婦女與兩性研究通訊》第 42 期（1997 年 4 月），頁 5。

土、不離不棄時,原鄉早已變作異鄉。在北管戲成為「無形文化資產」的今日,除了積極向老藝人學習外,在徹底掌握劇種表演與曲調特色的原則下,創作符合當代觀眾欣賞美感的文本,應該是可行而且必須的方向。

北管婚變戲《三官（關）堂》抄本的口語傳統套式運用與敘事結構

一、前言

　　北管戲主要以「口耳相傳」的方式傳承，即便將戲先生口述的戲文寫為總綱（即劇本，或寫成總講、總江），仍是以手抄本的方式記錄。目前除了陳秀芳所編的《臺灣所見的北管手抄本（一～三）》[1]將臺中雅樂軒的手抄本比較、重謄，打字印刷後出版，及少數的計畫出版品外，最常見的仍是以手抄本形式存在。

　　這些抄本透過一代又一代的表演者口述傳承，可以視作口傳文化的書寫記錄。相較於內容寫定（「安死」）的劇本，與以幕表方式說戲後演出的「活戲」，北管總綱因為保留許多「白話不盡」、「小花便白」，與不甚清楚的舞臺指示，或可以視為中間類型的「半活戲」（或「半死戲」）。除了有抄本的「半活戲」外，北管戲另有種沒有總綱的「傳仔戲」[2]。羅東福蘭社的子弟游振池[3]曾提過，戰後初期簡江丁[4]老師教「傳仔戲」《麒麟山》[5]時，並沒有抄好的總綱，但老師只要跟他們講：「這一段的口白與某某齣戲中的某一段相同」，他們就能演出。[6]「傳仔戲」採取原有總綱中固定化的語言、情節加以

[1]　陳秀芳編：《臺灣所見的北管手抄本（一～三）》（臺中：臺灣省文獻委員會，1980-1981 年）。

[2]　「傳仔戲」常寫成「段仔戲」，為避免與「折子戲」混淆，本書寫作「傳仔戲」，詳細討論請參閱本書〈柒、從「傳仔戲」論臺灣亂彈戲裡的活戲演出〉。「傳仔戲」在內行班（職業班）的演出最為靈活，甚至可以根據某個小說情節，不用總綱（劇本），即可由演員一邊演出，一邊自行創造其關目，套以板腔，自由發揮，但此類創作的劇目，多屬即興式，而沒有固定的抄本可以保存。可參考李文政：《臺灣北管暨福路唱腔研究》（臺北：國立臺灣師範大學音樂研究所碩士論文，1988 年），頁 48。

[3]　羅東福蘭社戰後新組的「囝仔班」成員。

[4]　簡江丁，綽號「猴丁」，1920 年代在宜蘭的「新榮陞」亂彈班學戲，是羅東福蘭社戰後初期重要的老師。

[5]　在邱坤良 1980 年對亂彈班新美園常演戲碼的記錄中可以看到《麒麟山》，但卻是歸在「西皮類」的劇目。參見邱坤良：〈臺灣碩果僅存的北管亂彈班〉，《現代社會的民俗曲藝》（臺北：遠流出版公司，1983 年），頁 86。從本書〈柒、從「傳仔戲」論臺灣亂彈戲裡的活戲演出〉的研究中，可推測簡江丁老師可能借用西皮《麒麟山》的關目配上福路的音樂。

[6]　游振池：1992 年 9 月 28 日，宜蘭文化中心訪。

適當的組合，再加上演員的臨場變化，比「正本戲」更加自由，這也證明看似嚴謹的亂彈戲，依舊留存「活戲」的表演方式。這種類似「零件組合」的戲劇結構方式深深吸引筆者。

在 1991-1993 年研究北管總綱的過程中，[7]我發現抄本的說白與曲詞有許多主要描述文字固定，僅在人名或地名略作更動的「套語」。「套語」在各類人物登臺的上臺引與四聯白，或角色的應對、描述用語與滑稽語言，運用非常廣泛。此外，如果以場合劃分，還可分析出相異的主題（theme）。

除了臺中的林水金曾自編《黃河陣》等，或葉美景曾保存以臺灣為地理背景的《大刀記》外，甚少聽聞北管劇本有新編劇本。[8]筆者始終憧憬將北管總綱的套語與主題建立資料庫，期盼有助日後重構新劇本。這樣從戲劇文本（dramatic text）思考的觀點，或許忽略了演出需要加上音樂、表演等其他元素才能構成整體演出的特性，但內容型態的剖析，不僅有助於建立北管戲曲形式學（Morphology of Beiguan Theatre），也可提供豐富素材給同樣以活戲方式演出的歌仔戲、布袋戲等口傳劇種。事實上，歌仔戲演員入戲班學習，先得學會一些打底的「教育劇目」，熟記其中的唱詞、四句聯和程式化的說白（如上下場詩），早期常以《山伯英臺》等老本子打底，熟記後便可將諸多場景的唱詞、說白、表演稍加改變，套用到其他戲齣的類似場景。[9]此等流傳於戲班間的「秘本」已行之有年，卻少見學界將其系統化。儘管臨場隨機應變的活戲演出，單靠上臺引、四聯白等套語與主題的運用並不夠，還包括如何根據上下文銜接劇情，不過如果可以掌握關鍵部分，必能事半功倍。

大部分的劇本研究，多從劇目、劇情、人物等進行闡釋與解析，亦有

7　參見簡秀珍：《臺灣民間社區劇場——羅東福蘭社研究》（臺北：中國文化大學藝術研究所碩士論文，1993 年），第四章。

8　參見呂鍾寬：《北管藝師葉美景、王宋來、林水金生命史》（宜蘭：國立傳統藝術中心，2005 年），頁 191；林曉英：〈史實、傳說與戲曲〉，《臺灣音樂研究》第 19 期（2014 年 10 月），頁 39-40。

9　林鶴宜：《東方即興劇場歌仔戲「作活戲」》上編（臺北：國立臺灣大學出版中心，2016 年），頁 92-93。

對戲劇文本進行溯源、典故探討者，如黃麗貞的《南劇六十種曲研究》[10] 進行《六十種曲》中戲曲文本的溯源，故事、諺語的典故探討，方言俗語的解釋等。由於六十種曲多屬文人之作，品類各異，較難在結構上對口語傳統（oral tradition）文本建立有所幫助。

關注戲曲母題研究者，如王政在「中國戲曲母題學與母題數據庫的建設」[11] 計畫後，出版《中國古典戲曲母題史》上下兩卷[12]，分析宋金至清代的戲劇母題，資料蒐集完整，對較短篇的元雜劇做了情節鏈與母題分析，但對篇幅較長的明清傳奇則採單一作家或母題概述的方式寫作，可以看到同一母題在不同時代的改變，可惜未能完成全盤的結構分析。而林鶴宜早在約二十年前即挑戰長篇明清傳奇的敘事分析，提出結構性程式、環節性程式與修飾性程式三種，說明情節線上常出現的點（套式），跳脫論者以「陳套」、「窠臼」看待敘事程式的弊病。[13]

近年歌仔戲的敘事研究成果值得注目，林鶴宜致力建立歌仔戲的敘事學、曲學與劇學體系，以創作機制、劇目分析等發表研究成果，上下兩冊的《東方即興劇場歌仔戲「作活戲」》[14] 是其集大成之作，眾多戲齣的臺數記錄未來應可歸納出歌仔戲活戲的敘事規則。劉南芳的《臺灣歌仔戲中的活戲套路及程式語言》[15]，從唱詞、流行歌形成的套路溯源，到套路段子（站頭）實際在活戲的運用都有所闡述。在建立戲曲套式與敘事結構的方法學前，其他學門的方法是否對北管戲拆解（découpage）戲劇文本有幫助呢？

[10] 黃麗貞：《南劇六十種曲研究》（臺北：臺灣商務印書館，1995 年）。

[11] 王政：〈中國戲曲母題學與母題數據庫的建設〉，《中國戲劇》第 8 期（2006 年），頁 61-62。

[12] 王政：《中國古典戲曲母題史》上、下卷（北京：中國社會科學出版社，2015 年）。

[13] 林鶴宜：〈論明清傳奇敘事的程式性〉，《規律與變異：明清戲曲學辨疑》（臺北：里仁書局，2003 年），頁 63-125。

[14] 林鶴宜：《東方即興劇場歌仔戲「作活戲」》上、下編（臺北：國立臺灣大學出版中心，2016 年）。

[15] 劉南芳：《臺灣歌仔戲中的活戲套路及程式語言》（臺北：文津出版社，2016 年）。

二、研究方法的思考

在尋找北管戲劇文本可能的型態分析方法時，筆者最早留意的是常用於民間故事分類，由湯普森（Stith Thompson，1885-1976）所編著的《民間文學的母題索引》（*Motif-index of folk-literature*，原出版年 1955-1958），[16] 這套索引源於阿爾奈（Antti Aarne，1867-1925）的《故事類型索引》。

蒐集眾多的民間故事，分類編輯索引，緣起於格林兄弟在 1812 至 1814 年採集記錄德國民間故事，發表《兒童和家庭故事集》後，帶動世界各地採集民間故事的風潮。二十世紀初，北歐的民間文學理論家致力研究，形成芬蘭學派，其中的阿爾奈破天荒為民間故事建立主題目錄（list of themes），在動物故事、一般民間故事、笑話三個基本類別下再分類。俄國的普羅普（Vladimir Propp，1895-1970）認為阿爾奈將民間故事劃分出屬（genus）、種（species）與變體（varieties）是一大貢獻，但普羅普也提到民間故事實際上無法明確劃定類型（types），運用該分類常有不知將文本歸入哪類的問題，類型與選定文本間通常只是大略相符而已。[17]

美國的湯普森將《故事類型索引》譯為英文版，並增編內容，逐漸形成了「阿爾奈——湯普森體系」，簡稱「AT 分類法」，或寫成 AaTh。儘管湯普森努力擴充各國的資料，卻很難跳脫阿爾奈原有索引的窠臼。[18]

16 湯普森以母題（motif）將民間文學分類為：神話學母題、動物、禁忌、魔法、死亡、奇蹟、愚蠢的吃人魔鬼、考驗、智者與愚人、詭計、命運的反轉、命定的未來、機會與命運、社會、獎賞與懲罰、俘虜與逃脫、殘忍的虐待、生命的本質、宗教、性格的特色、幽默、多樣組別母題（套式、象徵主義、英雄、獨特的例外、歷史、溯源或傳記的母題、恐怖故事）等。參見 Thompson, Stith. *Motif-index of Folk-Literature*. (Bloomington & Indianapolis: Indiana University Press), 1989, pp. 29-35.

17 Propp, Valdimir. *Morphology of the Folktale*. (Austin: University of Texas Press), 1968, pp. 10-11. 普羅普也指出沒有將歐洲地區之外民族的故事納入，是該書最大的問題。另參見胡萬川編著：《臺灣民間故事類型（含母題索引）》（臺北：里仁書局，2008 年），頁 V。

18 目前世界各民間故事類型索引的編纂皆是援用「AT 分類法」，華文文化圈中有華裔學者丁乃通在 1978 年以英文出版的《中國民間故事類型索引》（*A Type Index of Chinese in the Oral Tradition and Major Works of Non-Religious Classical Literature*），附

　　湯普森在分類編纂民間故事時，認為應該將其從故事情節進一步切割為更小的單位──母題。一系列相對固定的母題排列成情節，母題變換或重新組合，可能會構成新的作品，甚至改變體裁性質。母題是民間故事、神話、傳說等敘事體裁作品內容的最小單位。[19] 切割情節為母題的觀念，對筆者昔日在進行北管總綱的套語分析有所啟發，[20] 但臺灣戲曲的內容具有強烈的地方特色，與湯普森據以分類的民間故事差異頗大，難以削足適履。

　　普羅普致力神奇故事（法文：conte merveilleux，英文：fairy tale）[21] 研究，在 1928 年出版《民間故事形態學》（*Morphology of the Folktale*），制訂出固定的敘事次序法則，對西方當代的敘事學，尤其是敘述的結構分析影響極大。[22] 他在該書前言解釋了「形態學」（Morphology）：

> 「形態學」一詞意指形式（form）的研究。在植物學裡，術語
> 「形態學」意謂著植物組成部分的相互關係，與對整體關係的
> 研究──換言之，即植物結構的研究。[23]

在普羅普之前，沒有人想過「民間故事形態學」此一觀念的可能性，然而他認為檢驗故事形態，也能如同檢驗有機物的形態學一樣正確。假如無法將故事（tale）以全面範圍為整體來確認，也能以所謂的神奇故事──故事字義最嚴謹的用詞來確認。[24] 普羅普不再跟隨前人以角色的類別、故事主題、內

　　錄有池田弘子所編的《日本民間文學類型及母題索引》的編碼對照，為中日跨國比較甚有助益。1980 年代以後，金榮華以《中國民間故事集成》為基礎，編寫《中國民間故事集成類型索引》，請參見胡萬川編著：《臺灣民間故事類型（含母題索引）》，頁 VI-IX。

19　胡萬川編著：《臺灣民間故事類型（含母題索引）》，頁 VII。

20　請參考簡秀珍：《臺灣民間社區劇場》第四章。

21　「神奇故事」是阿爾奈分類系統中編號 300~749 的故事。請參見 Propp, Valdimir. *Morphology of the Folktale*, p. 18.

22　Valency, Gisèle. "La critique textuelle." *Introduction aux Méthodes Critiques Pour l 'Analyse Littéraire* (Paris: Bordas, 1990), p. 161.

23　Propp, Valdimir. *Morphology of the Folktale*. p. XXV.

24　同上註。

容的性質來分類，他以角色的功能（functions of dramatis personae）來研究故事。[25] 他採用阿法納西耶夫（Aleksandr Afanás'ev，1826-1871）故事集裡第 50 號到 151 號屬於神奇故事者進行分析，共歸納出 31 種功能。[26]「功能」是「從行動過程意義的角度來定義的角色行為」，可歸結為以下四點：

（一）角色功能擔任故事中穩定、堅固的元素，和必然得如何、該由誰才能達成無關；是建構故事基礎的組成成分。

（二）神奇故事所知的功能項是有限的。

（三）功能的順序經常相同。

（四）所有的神奇故事以結構來看都屬一種類型。[27]

李維史陀（Claude Lévi-Strauss，1908-2009）在〈結構與形式——反思佛拉底米爾‧普羅普的著作〉（*La Structure et La Forme-Réflexions sur un Ouvrage de Vladimir Propp*）介紹《民間故事形態學》的內容，並提出一些思考。

他認為普羅普將口傳文學一分為二：形式（forme）建構重要的觀點，因其適合作為形態學研究，由此，任何內容（contenu）對普羅普來說僅是無足輕重。[28]

　　形式主義者的二分法將內容與形式對立，以相反的特徵定義它
　　們，不採用事物的本質，卻藉由偶然性的選擇來形成一個僅供
　　形式存在的領域，致使內容被摒棄。[29]

不過從普羅普對角色特性（attributes，人物所有外在特質的整體，包含年齡性別、社會地位、外貌、外型特徵等）及其意義的討論（詳見該書第八章），可發現他已留意到內容差異的問題，主張應當結合歷史研究來探討，

25　同上註，頁 20。

26　書中為每個功能列出：（1）關於功能本質的摘要；（2）用一個詞彙簡要定義；（3）該功能的代碼。同上註，頁 23-24、25、63。

27　同上註，頁 21。

28　Lévi-Strauss, Claude. *Anthropologie Structurale Deux*. (Paris: Plon, 1997), pp. 157-158.

29　同上註，頁 157。

但他當時力有未逮。[30] 他提出：角色名稱、特性是可以替換的可變因素，與穩定的「功能」相對。可變因素變動的原因複雜，現實生活本身能創造嶄新、鮮明的形象取代故事人物，另外鄰近民族的敘事詩、書面文、宗教與地方信仰，也可能發揮影響。在這些重複率極高的可變因素中，他也留意到典範模式（canonical pattern）可區分出國家型態、區域型態、社會階層等。[31]但可能因為普羅普無法深入分析角色特質與意義，李維史陀才說：「普羅普……並不是如他所相信，在歷時與共時的要求間拉鋸，他缺少的不是過去，而是文脈（contexte）。」[32]

　　上述對民間文學的分類、研究或研究的批評，對同樣都屬民間文學的亂彈戲曲的戲劇文本[33] 研究有如下的啟發：

　　劇本取樣應區分知名的文人之作與不知作者的口傳作品。多以抄本（手抄本）流傳的北管總綱，不像著名的崑曲多以刊本（印刷本）印製流傳，在藝人口傳心授的過程裡，必然因口語傳播的誤差，產生更多變貌。這類作品的數量龐大，如果我們想要探究「戲曲形態學」的可能，勢必得先挑選某一類型，這是本文選擇「婚變戲」為討論對象的原因。

　　其次是神奇故事與戲曲劇本表現形式的差異。以「登場」為目標的戲曲文本與以「講述」為表現的故事，呈現方式不同。但有趣的是普羅普的「功能」是從角色行動過程的意義來看角色行為，如「二、對主角下禁令（定義：禁止）」或「六、壞蛋企圖欺騙受害者以便掌握他或他的財物（定義：行騙）」，[34] 與亞里斯多德在《詩學》中所講「摹仿者表現的是行動中的人（man in action）」、「（戲劇）摹仿行動中的和正在做著某件事情的人們」[35] 的觀

30　Propp, Valdimir. *Morphology of the Folktale*. p. 90.

31　同上註，頁 87-88。

32　Lévi- Strauss, Claude. *Anthropologie Structurale Deux*. p.157.

33　此處的戲劇文本表示可以透過口頭流傳、書寫或刻印記錄成冊流傳者，不侷限在物質可見的層面，也包含非物質文化（intangible culture），與透過實際演出在劇場空間完成的表演文本（performance text）不同。

34　Propp, Valdimir. *Morphology of the Folktale*. p. 26, 29.

35　Aristotle（亞里斯多德）著，陳中梅譯註：《詩學》（臺北：臺灣商務印書館，2001

念非常相近。上述「行動」（action）指的是角色所做的行為，可視作普羅普在分析功能時，對每項功能的本質描述，而括號內的簡要定義，則是行為的結果。神奇故事中那些鬼怪、動物角色，與內容描述人類關係的戲曲劇本相差甚多，但借鑑其角色功能的觀點來分析戲曲文本的敘事結構是可行的。

　　史詩、民間故事與戲劇敘事方法最大的差異，在於戲曲文本透過角色以第一人稱唱曲、說白，不像前兩者會加上第三人稱描述過程。沿用普羅普原初借用植物學研究植物形態的方法，我們可進一步用相同的概念研究特色鮮明的「婚變戲」：戲劇人物的「行動」構成了骨幹，可視為普羅普理論中的人物「功能」，而角色的曲詞與說白則構成枝枒、葉片、花朵等。在民間故事中因可變因素太多難以分析的角色特性，卻因「婚變戲」中角色年齡性別、社會地位、外型特徵等變因有限，可兼顧形式與內容的分析。

　　在北管總綱這樣從口語衍生的文本（oral-derived text）[36] 中，套語與主題重複出現的特色十分明顯，而作為一種音樂與說白同時兼具的表演形式，不管音樂或是呈現對句的套語等，都受到格律或韻律的限制。

　　西方對「口語傳統」的劃時代研究，奠基於佩利（Milman Parry，1902-1935）和他的學生洛德（Albert Lord，1912-1991）。為研究口傳文學的創作機制，兩人在 1933 年來到南斯拉夫，訪問眾多的斯拉夫典型史詩（guslars）藝人，記錄他們演唱荷馬（Homer）的《伊里亞德》（*Iliad*）和《奧迪賽》（*Odyssey*）的內容。經過一年多的分析，他們發現藝人是透過「組合」（composition）與「背誦」（récitation），結合成聯想與敘述同時進行的口語組合（composition orale）。藝人表演前有兩項預先存在的事物：一個是敘述的提綱，讓整體的組合穩定運作；另一個是格律與韻律的限制。佩利與洛德提出套語（formule ／ formula）在全世界口語詩的重要性。[37]

年），頁 38、42。

36　「口語衍生的文本」一詞來自佛利（John Miles Foley），指的是最終無法確定來源的手稿或刻本，但仍舊可以表現口頭傳統特性者。參見 Foley, John Miles. *Traditional Oral Epic: The Odyssey, Beowwulf, and the Serbo-Croation Return Song.* (Berkeley: University of California Press, 1990), p. 5。

37　同上註，頁 39。Boyer, Pascal. "Orale Tradition", Encyclopædia Universalis [en ligne], consulté

　　佩利對「套語」的原始定義為：「在相同的用韻狀況下，被規律運用來表達某個基本概念的語組」，[38] 而洛德對「主題」（theme）的定義則是：「在以傳統歌謠的套語方式說故事時，被規律使用的概念組」。[39] 表達概念的語組（套語）擴大以後，概念語組的累積便成為「主題」。

　　「主題」與「典型場景」（type-scene）兩個原本相近的詞彙，在古英語詩歌研究者弗來（Donald Fry）定義後，顯出明確的差異性。「主題」指的是：「連續反覆的細節與概念，形成某個動作或描述的基本結構；不受限於特殊事件、字面重複或固定套語。」而「典型場景」則是：「用反覆刻板表現的程式化細節來形容某個固定的敘述事件（narrative event），既不需要字面重複，也不需要特殊的套語內容。」兩者最大的差別在於有無敘述前後關係，如果反覆累積的細節結合某個行動模式（action- pattern），那就是「典型場景」，如果缺少這樣的敘事母體，那就是「主題」。[40] 戲曲藉由演員「演出」呈現在觀眾眼前，並非像吟唱詩人藉由聲音敘述情境，以期在聽者的腦海裡成影現形，因而選用「主題」一詞比較合適。

　　以下將先介紹《三官（關）堂》及其與中國婚變戲的關係，再參考筆者對羅東福蘭社總綱的分析成果，排比出《三官（關）堂》中可歸納分類的套語與主題，繼而以「形態學」的概念分臺整理敘事結構的脈絡，並從角色行動找出功能、分析差異。在完整的北管劇目索引尚未建立的此際，我們無法妄言歸納出一套「婚變戲」類型固定的敘事次序，僅能先找出《三官堂》與《三關堂》共同的敘事結構。

　　le 5 octobre 2010. URL: http://www.universalis.fr/encyclopedie/orale-tradition/

[38]　見 Foley, John Miles. *Traditional Oral Epic*. p.65.

[39]　同上註，頁 279。

[40]　同上註，頁 334。

三、《三官（關）堂》及其與中國婚變戲的傳承

　　筆者目前蒐集到的《三官堂》與《三關堂》版本，前者見於基隆市慈雲寺管理委員會 1996 年編印的《北管曲譜》第七冊，由基隆聚樂社游西津提供；後者則是葉美景（1905-2002）在臺中餘樂軒學習自王錦坤的《古本三關堂》[41]。雖然劇名有異，但追溯起來，都與清朝焦循在《花部農譚》中所提的《賽琵琶》有關：

> 花部中有劇名《賽琵琶》，余最喜之。為陳世美棄妻事。陳有父、母、兒、女。入京赴試，登第，贅為郡馬，遂棄其故妻，并不顧其父母。於是父母死。妻生事、死葬，一如《琵琶記》之趙氏；已而挈其兒女入都，陳不以為妻，并不以為兒女。皆一時艷羨郡馬之貴所致。蓋既為郡馬，則斷不容有妻，有兒女也。
>
> 妻在都，彈琵琶乞食，即唱其為夫棄之事。為王丞相所知。適陳生日，王往祝，曰：「有女子善彈琵琶，當呼來為君壽。」至，則故妻也。陳彷徨，強斥去之，乃與王相詬。王盡退其禮物，令從人送旅店與夫人、公子，陰謂其故妻曰：「爾夫不便於廣眾中認爾，余當於昏夜送爾去，當納也。」果以王相命，其閽人不敢拒。陳亦念故，乃終以郡主故，仍強不納。妻跪曰：「妾當他去，死生唯命；兒女則君所生，乞收養之耳。」
>
> 陳意亦愴然動。再三思之，竟大罵，使門者撳之出。念妻在非便，即夜遣客往旅店刺殺妻及兒女。幸先知之，店主人縱之

41　王錦坤為啟蒙葉美景之「開筆先生」，葉氏 12 歲時即從其學習，無論曲目與詮釋的建立，皆在與王氏學習時養成。參見呂錘寬：《北管藝師葉美景、王宋來、林水金生命史》，頁 44、71。臺中餘樂軒《三關堂》的葉編版，到包公審陳世美為止，結局部分空白，現存於臺北藝術大學傳統音樂學系，能參考此份資料，要感謝葉美景老師生前為北管戲曲奉獻心力，也謝謝王玉玲小姐協助尋找。

去，匿於三官堂神廟中。妻乃解衣裙覆其兒女，自縊求死。三
官神救之，且授兵法焉。時西夏用兵，以軍功，妻及兒女皆得
顯秩。王丞相廉知陳遣客殺妻事，甚不平，竟以陳有前妻欺君
事劾之，下諸獄。適妻帥兒女以功歸，上以獄事若干件令決
之，陳世美在焉。妻乃據桌比高坐堂上。陳囚服縲絏至，匍匐
堂下，見是其故妻，慚怍無所容。妻乃數其罪，責讓之，洋洋
千餘言。[42]

《賽琵琶》與游、葉兩版較大的不同處在：

（一）劇中人名：在《賽琵琶》與葉版《三關堂》中，男女主角的名字
為陳世美、秦香蓮，唯有游版《三官堂》為秦世美、陳香蓮，不
過「秦世美」應是臺灣戲曲較常使用的名字，如歌仔戲、高甲戲
都有《秦世美反奸》劇目。

（二）登場人物：游版《三官堂》角色最多，除《賽琵琶》提到的王丞
相外，還增加趙丞相、包公，以及香蓮赴京前曾相助的大伯、弟
弟，與客店主人張三郎。葉版《三關堂》中提及世美母親往生，
但該人物並未現身，香蓮也沒有找其他親人幫忙，其他與游版同。

（三）懲罰「負心」的戲劇動作：《三官堂》中張三郎轉告香蓮，其夫不
認妻兒，香蓮便去告官，《三關堂》裡香蓮認親不成後，攔轎喊
冤，才被安排到世美壽宴演唱。兩劇中香蓮受封後就提調世美予
以審判，「復仇」的動機甚為明顯，而《賽琵琶》由王丞相向皇帝
彈劾世美下獄後，香蓮因上司的命令才審判世美。

（四）戲劇情節：

　　1、游版與葉版中均安排對抗宋朝的反賊興起，不殺香蓮母子的趙
　　　白（伯）春投靠反宋勢力，卻在戰場上幫助香蓮子女英哥東妹
　　　建功。《賽琵琶》僅說明西夏進犯。

42 （清）焦循：《花部農譚》，收於《中國古典戲曲論著集成》（北京：中國戲劇出版社，
　　1982年）。第8冊，頁230-231。

　　2、游、葉兩版中的包公均有觀相之術，也早已預測香蓮百日之內
　　　將來認親，劇末並協助審判世美。《賽琵琶》中與包公相關者
　　　均付之闕如。

（五）結局的安排：焦循講述《賽琵琶》本事時，並未提及包拯，也不
　　　知結局如何。游版《三官堂》中，由於兒女求情，聖旨趕到，仍
　　　舊回歸傳統的團圓結局，葉版的《三關堂》在包公要處斬世美，
　　　香蓮因兒女求情之後缺頁。

　　游、葉兩版裡神明夢中傳授武功、香蓮死後百日復生的情節，在日後的
《鍘美案》已盡數刪去。《三官堂》（《賽琵琶》、《三關堂》）作為承接文人傑
作《琵琶記》與口傳經典《鍘美案》的過渡作品，自有其歷時性的意義。

　　《琵琶記》與《賽琵琶》都是屬於婚變戲，此類戲曲可遠溯宋代南戲
「趙貞女蔡二郎」主題：透過天打雷劈的自然力量向男子索命，藉由上蒼之
力懲兇；或「王魁負桂英」主題：女子憑一縷冤魂向負心漢討命，雖由生
人轉為怨鬼，仍屬親自復仇。高明的《琵琶記》與「趙貞女蔡二郎」故事
相關，而《賽琵琶》上可溯《琵琶記》，下可接《鍘美案》。上述諸劇，唯
有《琵琶記》是高明一人所做，其他如南戲是由書會才人集體編劇，《賽琵
琶》、《鍘美案》都無明確作者，各地藝人可以當地的音樂、語言各自編腔。
日治時期在臺灣出現了根據時事改編，符合清代以來兩岸移民背景的《林投
姐》、《周成過臺灣》[43] 等，可視作婚變戲在本地的變型與創發。

　　《三官（關）堂》屬於北管福路系統，據羅東漢陽北管劇團的莊進才老
師說這齣戲很少演出。[44] 查諸日治時期片岡巖所著的《臺灣風俗誌》，[45] 或邱
坤良 1980 年記錄的新美園常演劇目，均無此戲。[46] 這是否反應《三官（關）
堂》劇中的圓滿結局已經不合臺灣人的觀賞喜好，婚變戲的主流內容遂以
《鍘美案》或歌仔戲的《周成過臺灣》等為尚？未來仍需要更多的材料方能

43　參見東方孝義：《臺灣習俗》（臺北：南天書局，1997〔1942〕），頁 321-325。

44　根據 2010 年某日與漢陽北管劇團莊進才老師閒聊談及。

45　片岡巖：《臺灣風俗誌》（臺北：臺灣日日新報社，1921 年），頁 207。

46　邱坤良：〈臺灣碩果僅存的北管亂彈班〉，頁 77-88。

勾勒「婚變戲」主題在臺灣的流變，以下先比對兩本總綱中的行當與角色。

表 5-1 《三官堂》與《三關堂》行當與角色對照表

行當	基隆游西津版《三官堂》	臺中葉美景版《三關堂》
老生	秦世美	陳世美
付（按：副）老生	花公、王凱枝、秦世美的伯父	宋仁宗
正旦	陳香蓮	秦香蓮
公末	秦父、趙相爺、三官大帝	王丞相、太白金星
老旦	秦母	
小生	英哥、宋仁宗、馬漢（或王朝）	嬰歌
小旦	東妹	裳妹
付（按：副）小旦	唱戲的演員	
貼旦	花婆、宋仁宗	
付（按：副）旦	皇姑	
小花	張三郎、香蓮弟、落榜的考生、和尚、太監	三陽、落榜的考生
大花	包公、跳加官	包公
二花	羅威	趙宰相、羅威
什花	黃虎（羅威屬下）、門官	趙伯春
貼生	王朝（或馬漢）	
付（按：副）小生、副生	王朝（或馬漢）、趙白春、小賊	宋仁宗（副生）
什	家院、門官、內臣、中軍	中軍
其他	太監、百姓、文神將、武神將、小和尚、其（按：旗）軍	百姓

　　一般北管戲中的行當分為「上六柱」與「下四柱」，或將「下四柱」以「下六柱」代替。「上六柱」指的是老生、小生、大花、三花（小花）、正旦、小旦；「下四柱」指的是老旦、二花、公末、雜花，[47] 或是在老旦、二花

[47] 游丙丁：宜蘭游宅，1991 年 12 月 1 日。

外，變成「捧茶旦、公末」或「捧茶旦、副生（下手小生）」；[48]「下六柱」則是指老旦、二花、公末、貼旦、副生與副丑。但表 5-1 的行當分類已超過「上六柱」與「下四柱」或「下六柱」的範疇。一般來說，亂彈班若能動用前場 13、14 人，已稱得上陣容堅強，[49] 1980 年代亂彈班「新美園」的前場也不過 12 人。[50]《三官堂》中，即使不將「什」、「其他」納入計算，行當分類仍舊超過 12 種，因此必然有演員兼演不同的行當。

　　《三官堂》中，宋仁宗在 11 臺[51] 原由小生串演，34 臺卻改由貼旦負責，這是由於 34 臺擔綱小生的演員已扮演英哥，需要面聖，皇帝自然無法再由小生來演。33、34 臺由趙白春與英哥進殿朝觀，同建軍功的東妹（小旦）卻缺席，直到 35 臺才出現。劇中小旦與屬於貼旦、副旦、副小旦的四個角色全無同臺機會，倘若 34 臺扮宋仁宗的貼旦能夠及時換裝成 35 臺的東妹，原本擔綱小旦的演員，應該同時負責其他三種行當，如果來不及，則小旦當由另一名演員負責。另外貼生（王朝或馬漢）與二花或什花並無同臺，若由後者擇一兼代，便可控制在 12 種行當之內。

四、套語的使用

　　北管戲在說白與唱詞都有重複出現的套語，總綱記錄表演者都以行當表示，為閱讀方便，以下均直接寫明劇中人名，其歸屬行當與角色對照請參考表 5-1。另為校正手抄本中可能的錯誤，與確認是否常用，將同時參考羅東福蘭社的北管總綱。下述引文中（按：□）內的方框文字，為筆者認為正確寫法者；以（按：□？）表示，則是尚難確認，推斷較可能者。

48　參見邱昭文：《臺灣戰後初期的亂彈戲班研究》（嘉義：南華大學美學與藝術管理研究所碩士論文，2001 年），頁 96、158 有兩種不同的說法。

49　參見同上註，頁 96，作者訪問亂彈戲藝人林阿春。

50　同上註，頁 101-102。

51　北管戲分場以「臺」數計算，兩劇的分臺內容請參見附錄 2。

（一）說白

　　說白部分最普遍運用的狀況，是角色上場時的上臺引與四聯白，另外還有送往迎來、描述心情、說明時間等。

1、自報家門的上臺引與四聯白

　　在北管戲裡不同類型的角色，如皇帝、首相、高官、富家人士、讀書人、仙人或道姑、少年英雄，都有各自的套語。人物登場通常先念「上臺引」，再念「四聯白」，最後自報姓名。上臺引成兩句對句型態，字數有四、五、七個字，四聯白以五或七字四句的形式表現，有時角色只單說上臺引或四聯白後便直接說出姓名。茲以主角、官僚體制的階序、仙人與強盜依序說明。

　　（1）秦世美／陳世美

　　初次登場，先表明身分，《三官堂》的秦世美：

　　　（上臺引）清（按：青）山綠綠，百花齊開。
　　　（四聯白）小（按：少）小須勤讀，文章可立身，滿朝朱紫
　　　貴，正是讀書人。在下秦世美……（頁1）

五言絕句形式的四聯白引自北宋汪洙的《神童詩》[52]。

　　《三關堂》的陳世美則是：

　　　（上臺引）手執月中桂，釣上海底鰲。
　　　（四聯白）每日寒窗讀詩書，只望朝廷開科期，若得一字
　　　（按：日）金榜中，不枉少年獨自強。卑人陳世美。（頁3）

　　婚變戲重要的行動之一為上京赴考。即使在非婚變戲的劇本中，讀書人的心聲表露也常與爭取功名有關，如在羅東福蘭社的《奇雙配》中，文人趙

52　關於神童詩可參考《詩詞金庫》：http://jinyong.ylib.com.tw/works/v1.0/works/poem-151.htm 。徵引時間：2010 年 9 月 28 日。

闖的上臺引與四聯白是：「（上臺引）正在寒窗讀聖賢，功名一字由在天。（四聯白）少小須勤讀，文章可立身，滿朝朱紫貴，正是讀書人。（頁19）」《文武陞》的公孫克己是個書生，他的四聯白則是：「昨夜東風入樓台，閉戶功（按：攻）書窗懶開，獨對孤燈相伴讀，廣寒吹送桂花香。（頁2）」均透露尋求仕進之心。《三官堂》中秦世美：「（上臺引）一見清（按：青）天一點紅，想起科場掛心煩。（白）在下秦世美……（頁3）」自報家門後便喚出妻子，告知要進京赴考。

（2）皇帝

《三官堂》宋仁宗初登場：

> （上臺引）雙扇龍門單扇開，後宮閃出帝王來。
> （四聯白）日月光天德，山河壯帝基（按：居），太平天子福，
> 百姓賀容易。寡人仁宗……（頁13）

此四聯白前兩句見於《神童詩》[53]。

《三關堂》仁宗等待科考結果、大臣朝覲時：

> （上臺引）龍樓鳳閣，萬載千秋。
> （四聯白）太陽一出照四方，大紅袍上繡國花，藍田玉帶朝
> 北斗，寡（按：孤？）是當今第一家。寡人，仁宗在位，
> 自寡（按：孤？）登基以來，風調雨順，國泰民安，此話休
> 提。……（頁7）

> 宋仁宗：（四聯白）寡人，仁宗在位，自寡（按：孤？）登基
> 　　　　以來，風調雨順，國泰民安，此話休提。今日乃是大
> 　　　　朝之期。內臣，宣放龍門（《三關堂》，頁27）

比較羅東福蘭社版本《麒麟國》中的李世民：

53　後兩句在《神童詩》則是「太平無以報，願上萬年書」。請參見《詩詞金庸》：http://jinyong.ylib.com.tw/works/v1.0/works/poem-151.htm。徵引時間：2010年9月28日。

（上臺引）寡人坐金殿，金殿掛金牌，金牌四大字，外國進寶
來，寡人李世民。

（四聯白）自寡人登基以來，風調雨順，國泰民安，鎗刀歸
庫，馬放南山。（頁4）

《出京都》中國家昇平的趙匡胤也說過上述這段話，只是將「李世民」改為
「趙匡胤」。[54]

皇帝在自報姓名後，必強調的「自寡人登基以來，風調雨順，國泰民
安」已成專屬套語。比照基隆游版的《三官堂》與羅東福蘭社的版本，臺中
葉版《三關堂》中的「自『寡』登基以來」，「寡」似乎應加字為「寡人」，
或是改稱「孤」才合詞意。

（3）首相（宰相、丞相）

《三官堂》的王凱枝：

（上臺引）執掌朝剛（按：綱。應再加入「事」），威名四海揚。
（坐定。四聯白），老夫王凱枝，……（頁8、32）

此處標註的「四聯白」，並沒有完整寫出，應該是要表演者自行加入套語，
可參考《三關堂》以下二例。

王丞相例一：

（上臺引）執掌朝剛（按：綱。應再加入「事」），威名四海揚。
（坐定。四聯白）頭戴烏紗色色新，身穿蟒袍奉當今，寸土皆
是皇王管，財（按：才）高北（按：八）斗奉當今。老夫王丞
相，官居一品……（頁6）

王丞相例二：（四聯白）身居太宰壓朝廊，兩班文武誰不尊，寸土皆是
　　　　　　　　皇王管，一點忠心保宋朝。老夫王丞相……（頁26）

54 簡秀珍：《臺灣民間社區劇場》，頁130。

參照羅東福蘭社版本中如《麒麟國》中的徐金龍、《三義節》中的徐彊、《出京都》的歐陽防、《泗水關》的宇門化吉（宇文化及）出場均運用下列的上臺引與四聯白：

（上臺引）執掌朝綱事，威名四海揚。
（四聯白）身居首相壓朝綱，兩班文武誰敢當，眉頭一轉三般
（按：分）計，個個聞風心膽寒，老夫……[55]

羅東福蘭社總綱中使用這段套語的多半是權傾當朝，甚至有謀反之意的大臣，但《三官（關）堂》劇中的王丞相不是奸臣，四聯白均表現對皇上的敬重。此外若要符合句格，《三關堂》上臺引的第一句應加字，變成「執掌朝綱事」較恰當。

（4）包公

包公因其「日判陽來夜判陰」的特異能力，而有專屬的上臺引與四聯白。

包公例一：

（上臺引）執掌朝綱（按：加入「事」），威名四海揚。
（四聯白）立坐南衙鬼神驚，日來斷陽夜斷陰，聖上道掩
（按：俺）包鐵面，個個道我活閻君。老夫，包三字文振……
（《三官堂》，頁24）

包公例二：

（上臺引）身居龍圖坐朝綱，日判陽來夜判陰。
（四聯白）身坐□□保朝廷，個個道我包鐵面，若有官員作惡者，本府銅鍘不容情。（《三關堂》，頁28-29）

文中加「□」者為依據句格判斷應有缺字，或許可補上「南衙」。

55　同上註，頁130。

（5）強盜／造反者

羅威（上高臺）例一：（四聯白）某家坐教場，嘍囉立兩傍（按：旁），
　　　　　　　　　點動人和馬，要奪宋江山。某家羅威⋯⋯（《三
　　　　　　　　　官堂》，頁6）

羅威例二：（按：四聯白）自幼生來性剛強，在家做事累爹娘，官兵要
　　　　　拿問罪刑，逃在此山做強人（按：梁）。（《三關堂》，頁24）

（6）仙人

《三官堂》在世美離家前妻子飲宴時出現了花公、花婆，上臺引中說明
他們下凡的目的：

　　花公：我奉玉旨下凡塵。
　　花婆：查看善惡罪分明。（《三官堂》，頁2）

　　《三官堂》中解救香蓮母子危難的三官大帝：（四聯白）學道深山，修練
熬煎，鎮守在此，保佑良民（三咚），吾乃三官大帝⋯⋯（頁58）

　　在《三關堂》改為太白金星：（四聯白）仙（按：善）哉，仙（按：善）
哉，苦楚難挨，我今不救，等待誰來。（頁20）

　　此與羅東福蘭社《雙救駕》中的太白金星登場的四聯白相同：（四聯白）
仙（按：善）哉，仙（按：善）哉，故此（按：苦楚）難挨，我今不救，等
待誰來。[56]

　　當需要神仙要出面幫助時，劇中人通常都已陷入絕境。《三官堂》中出
現三官大帝，顯見其版本與原焦循所述者較為相近，而《三關堂》改動劇
名，並改以太白金星出場，已然改變原先劇中神祇與劇名的關係。

2、說明場景、任務的上臺引

　　說話者描述目前所處的環境或任務，《三官（關）堂》中包括壽宴、考

[56]　同上註，頁132。

官登場、奉旨招兵。

（1）壽宴

《三官堂》中世美準備好壽宴，請父母出場：

> 世美父：（上臺引）珠簾一對曾高掛。
> 世美母：今早滿斗焚清香。（頁2）

此處上臺引的作用是在描述家中環境，與自報家門者不同。比較羅東福蘭社的總綱，兒女賀壽的場景多半出現在富家或將帥之門，如《奇雙配》裡子女請出李奇與其續弦三春上場時，與上述情形近似：[57]

> 李奇：八仙圖堂前高掛。
> 三春：金爐內滿斗焚香。

（2）主考官登場

《三官堂》的王凱枝：

> （上臺引）奉旨考舉才，舉子紛紛來。（三咚、入帳科）
> （四聯白）三月吉（按：桔）花香，九月菊花紅，七品（？）
> 問公子，全等舉子來。（頁10-11）

> 《三關堂》的王丞相：（升帳）（四聯白）三月桃花紅，九月菊花開，拾
> 　　　　　　　　　　著文章柵（？），舉子紛紛來。（頁6）

兩者的四聯白皆論及月令時卉，說明舉子應考之事。

（3）奉旨招兵

> 《三官堂》王凱枝：（上臺引）奉旨出朝，如同山搖（三咚，入桌內）。
> 　　　　　　　　　（白）老夫王凱枝，奉了聖上旨意，在此六部橋頭，
> 　　　　　　　　　招軍買馬。（頁66）

57　同上註，頁131。

此處「四聯白」沒有形諸文字，應是已成固定套語，整理者覺得毋需寫下。或可參用《三關堂》前例「身居太宰壓朝廊，兩班文武誰不尊，寸土皆是皇王管，一點忠心保宋朝（頁26）」。

3、表述個人心情

劇中以世美最多，包括病後、面聖前、思鄉與心生歹念；此外亦有表現等待某人回返者。

（1）病後

秦世美：（上臺引）昔纔中途得下病，多蒙店家好看成。（白）在下秦世美，……病體安寧，今日乃是科場之期，不免請店家出來相（按：商）量。店家有請……。（《三官堂》，頁9-10）

（2）面聖前

秦世美：（上臺引）日落西山人常見，世（按：庶）民難得見當今。（科）臣秦世美見駕我主萬歲。（《三官堂》，頁14）

（3）思鄉

《三官堂》的秦世美：（上臺引）有事在心頭，何日改愁眉。（白）本宮秦世美……。（頁35）

《三關堂》中陳世美：

（上臺引）思想家鄉事，日夜掛心懷。
（四聯白）頭戴烏紗帽，身穿紫羅袍，若要其（按：求）富貴，除非帝王家。本官陳世美……。（頁11）

從上臺引與四聯白的對照中，可以發現世美雖然思鄉，仍舊自得能攀附皇家。

（4）心生歹念

陳世美：

（上臺引）橫行在心頭，何日蓋（按：改）眉愁？
（四聯白）可恨三陽太不良，走落（按：漏）風聲心太偏，今

日若見妻和兒，定不與他重相會。（《三關堂》，頁13）

（5）等待某人回來

秦香蓮：

（上臺引）奴夫上京未回轉，好叫奴家掛心煩。

（四聯白）自從奴夫上京去，丟下母子受悽涼，婆婆又再來別

世，好叫奴家掛心懷。（《三關堂》，頁9-10）

上述的上臺引在表達心情，四聯白則在說明事由。又另如：

秦香蓮：（上臺引）三陽過府未回轉，好叫奴家掛心懷。（《三關堂》，頁
12）

秦　父：（上臺引）我兒上京未回轉。

秦　母：好叫老身掛心煩。（《三官堂》，頁15）

王凱枝：（上臺引）英哥出征未回轉，好叫老夫掛心煩。（《三官堂》，
頁70）

都是用：「某人＋某事＋『未回轉』，好叫××（說話者）＋『掛心煩
（懷）』」的方式。

4、被叫上場與送往迎來

（1）被叫上場

秦香蓮：（上臺引）忽聽夫君喚，忙步到眼前。（白）官人在上，妻子有
禮。（《三官堂》，頁1）

趙伯春：來了！（上臺）忽聽駙馬叫一聲[58]，向前問分明。（白）駙馬在
上，趙伯春拜揖。（《三關堂》，頁18）

劇中被叫上場者，身分通常都比對方低，上臺引都會用「忽聽
××……」開始，後說「×× 在上，『自己』……」。

（2）不告到訪

[58]　為符合句格，趙伯春上臺引的第一句用「忽聽駙馬叫」便可。

　　北管戲中角色的互訪，經常沒有事先告知，但主人都會有預感，會先行
準備：

> 包　　公：今日坐帳心驚眼跳，不知有何吉兆。（《三官堂》，頁
> 　　　　　 24）
> 王凱枝：（上臺引）一點忠心，與主保朝廷，（四聯白）老夫，
> 　　　　　 王凱枝，今日坐在府中，心驚眼跳，不知有何吉兆。
> 　　　　　 （《三官堂》，頁 65）
> 包　　公：（上臺引）有事在心頭，何日改眉消（按：愁？）。
> 　　　　　 （白）老夫包三，字文振，前日奉旨前到湖廣荊州，
> 　　　　　 賑濟饑民，且喜饑民安寧，今日回來心驚眼跳，不知
> 　　　　　 有何吉兆？（《三官堂》，頁 77）
> 陳世美：今日坐在府內心驚眼跳，不知有何吉兆。人來伺
> 　　　　　 候……（《三關堂》，頁 12）

　　總合上述引文，有人到訪前的結構是：「（上臺引）＋（四聯白）＋說明
所在地＋『心驚眼跳，不知有何吉兆』。」括號內為非必要部分，但若說到
「心驚眼跳，不知有何吉兆」，就一定會有人到訪，接續的結果吉凶不定。但
如果像羅東福蘭社總綱中在相同情況出現的套語：「烏鴉頭上叫，未知吉和
凶」，接下來便一定是大禍臨頭，或是接到親人的死訊。[59]

5、三花使用的套語

　　在六大柱中，三花使用的語言非常自由，沒有字數、句格的限制，便利
其插科打諢。摘錄《三官堂》中丑角張三郎（在《三關堂》名為三陽）的幽
默臺詞：

> 《三官堂》張三郎（白話）：店門一下開，主顧來到一大堆……（科白
> 　　　　　　　　　　　　　 話）（頁 8）
> 《三關堂》的三陽例一：【課（按：喀）仔】開了門，出了家，不開門來

59　簡秀珍：《臺灣民間社區劇場》，頁 133。

　　　　　　　　無米食，無米食。在下不是別（按：缺「人」
　　　　　　　　字），三陽正是，在此處開客店，今日天氣清
　　　　　　　　和，不免將招牌掛起了。招牌掛得起，等待四
　　　　　　　　方人。（頁5）

　　三陽例二：來了來了，（上臺）門一下開，主故（按：顧）來大堆，呼
　　　　　　　請了，你要來問路，還是宿店？（頁11）

　　三陽例三：來了，（白話）一步走，二步走，到此就是駙馬爺府，待我
　　　　　　　叫來。門上誰在？（頁9）

　　此處的「白話」有可能是演員可自行套用或發揮的臺詞，也可能是難以
用文字記錄，必須透過老師口傳才能掌握的滑稽言語。「科白話」則是除了
語言外，還特別強調得加上動作表演。從其記錄的字句裡，筆者意外發現其
中的部分用語，與陳旺欉老師指導的老歌仔〈入王婆店〉（見《山伯英臺》）
相當類似：前三例張三郎或三陽所言與客店老闆王婆所說者相似，最後一例
三陽到駙馬爺府前所言，與四九抵達王婆店前要人開門的臺詞相近。[60] 老歌
仔與北管戲的丑角均使用閩南語，使其相互借用更加便利，這可能也透露劇
種間彼此學習，或是丑角在特定場合的適用臺詞已形成跨劇種套語的訊息。

（二）套語式的唱詞

　　演唱時的情感表露通常比說白強烈，《三官（關）堂》中有發怒、思
鄉、送別、跪地求告四種較為常見。

1、發怒
　　張三郎被世美責打後趕出來，回家告訴香蓮她丈夫不肯相認。香蓮：
「哎！不好了，（唱詞）聽他言來怒生嗔，罵聲強盜無義人，千里迢迢來到

60　陳進傳等：〈山伯英臺・入王婆店〉，《宜蘭本地歌仔：陳旺欉生命紀實》（臺北：國
　　立傳統藝術中心籌備處，2000年），頁156、157。

此，為何不認夫妻情……」（《三官堂》，頁 31）或包公最後要審世美時，世美：「哎！先生啊，（唱詞）相爺不必怒生嗔，學生言來你細聽……。」（《三官堂》，頁 79）

演員說「哎！不好了」之後，通常會有些身段動作，這時文場前奏開始，演員再接唱。表示憤怒的唱段開頭，通常都用「聽他言來怒生嗔」，如果要對方不要動怒，會用「××不必怒生嗔」的套語。

2、思鄉

陳世美：「（唱詞）一日在（按：離）家一日深，好似孤鳥宿山林，雖然出外風光好，思想家鄉一片心，揚（按：陽）關大道用目看，日落西山小桃紅。」（《三關堂》，頁 5）除了表現心情外，「日落西山小桃紅」也有指明時間（黃昏）的作用，亦可見秦香蓮：「（唱詞）……，行來走去天將晚，日落西山小桃紅。」（《三關堂》，頁 10）「日落西山小桃紅」成為說明時間的套語。

3、送別

香蓮：「（唱詞）一見相公出了家門去，怎不叫人痛傷情，若要奴家心中放，除非相公轉家鄉。」（《三關堂》，頁 5）

三陽回到客店，建議香蓮自己去找世美：「（唱詞）唉！一見三娘出店去，不由我三陽喜上心，轉身進了店內裡，三娘回來才放心。」（《三關堂》，頁 12）

陳世美遣人去殺香蓮：「（唱詞）打發趙伯春洋洋去，本宮這裡喜上心，此去若得成功轉，香蓮母子送在枉死城，將身進了府門裡，等待伯春回來才放心。」（《三關堂》，頁 19）

這是以七字一句為主（超過七字者是加入襯字），上下句的方式表現，演唱的時機通常都在一臺的最末處，第一句都提及離去者，第二句說到唱者自己的心情，最後都說要等離去者回來才放心。等再次出場，通常都會用上述「等待某人回來」的套語。

4、跪地求告

香蓮：「（唱詞）只見我兒廟中睡，好叫老身雙眼淚，雙膝跪在塵埃地，祝告三官大帝聽我言，……。」（《三官堂》，頁59-60）或是香蓮在三官堂自盡前，要遙拜父母恩：「（唱詞）雙膝跪在塵埃地，拜謝爹娘養育恩，……。」（《三官堂》，頁61）或是攔轎喊冤：「（唱詞）雙膝跪在塵埃地，尊聲大人聽端詳。」（《三關堂》，頁15）「雙膝跪在塵埃地」是跪地時必會運用的套語。

　　戲曲中角色以第一人稱的方式演出，是其與民間故事或史詩吟唱極大的差異，角色演出自己的故事，而非透過他人描述，表明身分、說明環境、表達心情都有不同的套語可資運用，也方便學習。套語是屬於個人，與下列「主題」透過兩人以上的角色共構不同。

五、主題的運用

　　單人使用的語組構成套語，套語形成的概念群組，可以組合成為主題，因此主題常呈現多重語組結合的形式。以下分成壽宴、考試、迎賓、確認消息、朝見地位較高者、發兵前的準備說明六種主題。

（一）壽宴主題

　　在《三官堂》中，壽宴主題可以分解為：

1、秦世美（甲）的上臺引＋四聯白（套語），要問妻子酒宴準備如何（事由），叫出妻子。

2、陳香蓮（乙）上臺，使用被叫出場的套語。

3、乙問甲叫她出來有何事。

4、甲回答「事由」。

5、乙回答「事情已處理妥當」。

6、甲乙請出父母。

7、父母說出壽宴的上臺引（套語）。甲乙拜揖後，大家坐下。

8、父母問甲乙叫他們出來有何事。

9、甲乙回答「事由」。拜壽，開酒宴。

10、父母：我兒不用。

11、甲乙：該然。（《三官堂》，第一臺）

明朝萬曆年在南京刊行的《樂府紅珊》中，將100種折子戲分為16類主題，其中慶壽類擺在第一類。[61] 不管是《琵琶記》或是《三官堂》，開始都有「父母壽宴」此一典型主題。壽宴定是由男主角吩咐妻子準備，透過詢問準備的過程，逐步請壽星父母上臺，而兩劇父母的共同表現，就是做出完全遺忘自己生日，流露欣悅。在上述《三官堂》的例子中，「請出──問明事由──回答」的程序循環了兩次。

（二）考試主題

考試主題中有考官，不知名姓、即將落第的三花，與將考上狀元的男主角，其結構是：考官先上臺說四聯白，再叫考生報名。會有一個天字號（男主角），一個地字號（三花），天字號非常順利，地字號則失利，並與考官製造了滑稽效果。

> 王丞相：天字號舉子上（按：漏「來」字），看你文章做得
> 　　　　好，不知你口才如何？
> 世　美：請大人出題學生就對。
> 王丞相：兄進士，弟進士，盡盡（按：濟濟）天下士。

61　田仲一成著，云貴彬、王文勛譯：《明清的戲曲──江南宗族社會的表象》（北京：北京廣播學院，2004年），頁229-230。

世　美：父狀元，子狀元，父子狀元。[62]

王凱枝：果然好舉才，下去觀龍虎榜。

（接著考地字號，與考官對話前，三花會插科打諢，並加上令人發噱的身體動作。）

王丞相：地字號舉子上來，看你文章做不好，不知你口才如何？

三　花：請大人出題。

王丞相：雄雞趕雌雞，趕到雌雞頂，人人說道好。

三　花：好什麼？

王丞相：好夫妻。

三　花：什麼夫妻？

王丞相：恩愛夫妻。

三　花：我對來：黑狗趕白狗，趕到街門口，人人說得（按：道？）好。

王丞相：好什麼？

三　花：好朋友。

王丞相：什麼朋友？

三　花：姦腳川（按：尻川 kha-tshng，即屁股）朋友。

王丞相：呸！野秀才！

三　花：紗帽一頂來。

王丞相：今科不中你。

三　花：後科擱再來。

王丞相：趕出去！（《三關堂》，頁6-7）

　　考官先出一個可與「性」聯想的句子，三花回對的也與「性」有關，卻

62　此處最後一句的字數不同，應該有誤，對照《三官堂》則是：

王凱枝：兄進士，弟進士，兄弟進士，人中豪傑，傑中豪。

世　美：父狀元，子狀元，父子狀元，錦上添花，花上錦。（《三官堂》，頁11）

馬上被趕出去。上述這些韻、白夾雜的對話，在科舉考試時常會出現，表面上彰顯了男主角與三花資質上的差異，卻也藉著與「性」相關的插科打諢，博得觀眾一笑。

（三）迎接賓客

此種場景，訪客通常未先知會，但主人要先說出有預感某事將發生的套語，並命下人準備，接著不速之客馬上到訪。例如《三官堂》：

> 包公：今日坐帳心驚眼跳，不知有何吉兆？
> （吩咐府門準備。某人到。動樂伺候〔吹場〕）
> 包公：郡馬公在哪裡？郡馬公在哪裡？
> 世美：包相爺在哪裡？包相爺在哪裡？
> 包公、世美：（同笑科）郡馬公／包相爺呀。
> 包公：郡馬公駕到，請進。
> 世美：請。
> 包公：請坐。
> 世美：同坐（獻茶科）。
> 包公：不知郡馬公駕到，老夫失了迎接，郡馬公休要見怪。
> 世美：好說了，東宮闖進府門，相爺休得見怪。
> 包公：好說了，郡馬公今日到來，老夫排有酒宴與你同飲。
> 世美：怎好打擾。

再來便是酒宴。（頁 24-25）

客人到達時，配合大段的嗩吶曲牌，烘托熱鬧的氣氛，主人與客人互相尋找，歡笑相見。入座後，主人得跟客人道歉沒有先去迎接（雖然已未卜先知），客人也要跟主人致歉。而後，主人會邀請客人同入已備好的酒宴。

（四）確認消息

《三官堂》中有兩例，一是：

> 香蓮：哎！伯父，我一雙公婆活活餓死了。
> 伯父：此事當真？
> 香蓮：當真。
> 伯父：果然？
> 香蓮：果然。
> 伯父：哎不好了！【彩板】聽一言嚇得我魂不在，魂不在，哎
> 　　　啊，好似鋼刀刺我身，哎皇天啊……（頁 19）

另一例是：

> 趙白春：呸！你好好把實話對我講，若是不肯，看刀？
> 張三郎：（白話）。（按：敘述香蓮母子已離去）
> 趙白春：此事當真？
> 張三郎：當真。
> 趙白春：果然？
> 張三郎：果然。
> 趙白春：待我趕上去！（下臺）（頁 56）

聽到消息的人都要問：「此事當真？」說的人都要回答：「當真」，聽話者必然再問：「果然？」說話者必定要再次肯定「果然」，以重複肯定的方式答覆。「聽一言嚇得我魂不在，好似鋼刀刺我身」是聽到壞消息時，常用的唱詞。

（五）覲見天子或地位較高者

《三關堂》中有兩例，分別是陳世美拜見宋仁宗與香蓮。

> 陳世美：忽聽吾主宣，忙步上金殿。（科）陳世美見駕，願吾
> 　　　　主萬歲。
> 宋仁宗：陳世美見寡人為何不掌面？
> 陳世美：有罪不敢。
> 宋仁宗：賜你無罪。
> 陳世美：謝萬歲。（頁 7-8）

或香蓮到狀元府叫陳世美上來時，他並不知道上坐者是其舊妻。

> 陳世美：（科）參見都督尉。
> 秦香蓮：見本府為何不掌面？
> 陳世美：有罪不敢。
> 秦香蓮：賜你無罪，抬起頭來。
> 陳世美：謝都督尉。（科）你豈不是我妻香蓮嗎？（頁 29）

一般移步面見者，地位較低，與中坐在高位者已有身體位置的高低之別，下位者通常不敢直視上位者，甚至不知臺上是誰，這時上位者就會問明原因，「有罪不敢」、「賜你無罪」成為開啟兩人目光交織的套語。

另如《三官堂》中世美已經知道對方是香蓮，堅持不跪，還說：「我乃膛膛（按：堂堂）男子，豈敢跪妳下賤之輩？」則是直接抗衡的類型。（頁 75）

（六）發兵前的召集過程

根據羅東福蘭社的總綱整理，軍事行動中的應對用語可歸納成：1、準

備出發；2、探馬回報；3、討保。[63] 在《三官（關）堂》中只見第一類。例如羅威陣營攻打宋朝前的召集過程：

> 趙白春（跳臺）：（四聯白）俺，趙白春，大王點動人馬，前去
> 　　　　　　　　　征剿宋朝，一旁伺候。
> 黃　　虎（跳臺）：（四聯白）俺，黃虎，大王點動人馬，前去征
> 　　　　　　　　　剿宋朝，一旁伺候。
> 趙白春：請了。
> 黃　　虎：請了。
> 趙白春：大王點動人馬，征剿宋朝，人馬齊備，你我兩旁伺
> 　　　　　候。
> 黃　　虎：言之有理。
> （接著起鼓，旗軍排隊形，大王羅威上高臺）
> 羅　　威：孤，羅威，點動人馬，前去征剿宋朝，趙將軍過來。
> 趙白春：在。
> 羅　　威：命你點動人馬可曾齊備麼？
> 趙白春：早亦（按：已）齊備。
> 羅　　威：命你前去功（按：攻）打頭陣。
> 趙白春：得令。馬來。（下臺）

接下來則命令黃虎發炮起兵。（《三官堂》，頁64）

　　其結構形式為部將先出，說明出兵的目的，主帥出場時再說一次，此處部將有兩名，故「點動人馬，前去征剿宋朝」的命令得重複三次。最後都是主帥問「人馬可曾齊備」，部將答：「早亦齊備」，便下令發兵。此處趙白春與黃虎上臺的四聯白並未記錄下來，可以使用套語。

　　從前面的主題內容舉例，可發現角色在對話中重複對方關鍵語句的作法相當常見，幸而戲曲是場上藝術，透過不同的「說法」，一字不差的重複臺

63　簡秀珍：《臺灣民間社區劇場》，頁134。

詞，依舊可以層次分明。

六、敘事結構與角色功能

依據敘事的次序，將兩個版本中角色的行動（功能）分列如下（詳見附錄 1）。細明體加粗（如**告知**）為兩者皆出現，且次序一樣者；標楷體為兩者皆出現，次序不同者（如揭祕）；細明體為不同者（如慶壽）。

游版《三官堂》：慶壽、巡查、**告知**、判罪、**離妻別家**、反賊出現、**遇恩人**、開科考、赴考、**中狀元**、**另娶**、遭難、離家尋夫、請求幫助、幫助者遭難、**感謝恩人**、裁判者揭密、賭誓、裁判者離去、**恩人通知消息**、**恩人受懲**、**轉告不認**、**告狀**、**揭密**、說謊、**不認**、**命令殺人**、逃亡、追殺、假意追擊、**殺手放生**、**殺手投靠反賊**、**祈求**、**神仙幫助**、**假死**、反賊造反、招兵、從軍、**原殺手幫助**、**建功**、男性受封、**超度**、**復活**、女性受封、**審判**、**求情**、不認、**裁判者審判**、赦罪、團圓、成婚。

葉版《三關堂》：回家、**告知**、**離妻別家**、**遇恩人**、**中狀元**、**另娶**、裁判者揭密、賭誓、裁判者離去、**感謝恩人**、離家尋夫、**恩人通知消息**、**恩人受懲**、**轉告不認**、**不認**、**告狀**、**揭密**、**不認**、遭人取笑、**命令殺人**、追殺、逃亡、**殺手放生**、**殺手投靠反賊**、**祈求**、**神仙幫助**、**假死**、反賊造反、**原殺手幫助**、**建功**、**超度**、**復活**、受封、裁判者回、**審判**、**求情**、**裁判者審判**、求情……。

兩劇結構上的差別與游版人物、歧出情節較多，以及編修上有些不合理之處有關（分臺內容請見附錄 2）。

《三官堂》中香蓮在公婆死後曾求助大伯的資助（13 臺），並請弟弟陪同赴京（14 臺），此番處理似為彌補李漁批評《琵琶記》中趙五娘一人上京的不合理，[64] 但弟弟旋即被殺死（15 臺），陪伴上京的功能仍未完成，弟弟

64　請參見（清）李漁：《閒情偶寄》，《中國古典戲曲論著集成》。第 7 冊，頁 80。

的死亡是讓香蓮藉由對娘家香火斷絕的愧疚（香蓮唱：「斬斷了我家親後代根」，頁22），襯映之後她對世美不認兒女，斬斷血緣的難以接受。她在世美壽宴時說：

> 秦郡馬，秦千歲我的夫，哎夫呀，英哥東妹乃是你親生的，你帶進宮內，食不食之飯拿一碗與他食，穿不穿之衣拿一領與他穿。妻子出宮如（按：而）去，見刀刀死，見水水亡，你若有念著夫妻之情，買一口棺木，將奴收埋葬在田頭田尾。英哥東妹乃是我親生的兒女，叫他在我靈前拜我幾拜，跪我幾跪就好了。秦郡馬，秦千歲我的夫，咿哎夫呀夫呀，你不肯相認，妻子跪你一跪，妻子要跪你要跪你。哎強盜呀（唱曲）……（22臺）

《三關堂》裡香蓮首次攜子去找丈夫，被趕出去後，說：「唉呀！這冤家不將奴相認這也罷，還敢將我母子躂出！躂死老身倒也罷了，躂死這一雙兒女，日後陳家後代所靠何人？……」（13臺）

攔轎喊冤時又重複訴說：「躂死老身又則可，躂死嬌兒所靠何人。」（14臺）向神明訴苦：「不認我母子又則可，還敢差人中途刺我命，若還刺奴又則可，刺死一雙子女斷香煙。」（19臺）「香煙斷絕」是香蓮屢屢提及之事，可見她心中的介懷。

香蓮親審世美，痛斥其「不忠不孝不仁不義」，卻沒有親自處決世美，在《三官堂》是因為兒女說：「哎！母親妳將我爹爹殺卻，孩兒做了無父之子」（36臺），《三關堂》則是：「哎！母親，哪有妻斬夫之理」（28臺），從一般民眾的觀點來看，香蓮殺夫雖然痛快，卻會成為人倫慘劇，觀眾原先對香蓮的同情可能就此嘎然而止，因而將這個燙手問題轉交第三者包公來解決，可能是最佳良策。

在葉版《三關堂》最後缺頁的部分，游版《三官堂》以趙白春作媒，英哥迎娶恩人張三郎的女兒終結，除了沿襲北管戲中常藉聯姻報恩的主題

外，[65]亦回到中國戲劇常有的「團圓宴樂」結局。因婚禮而舉行的謝天儀式，遮掩充滿問號的闔家團圓，末了其他人都進去，獨留世美一人收臺的畫面，更留下無盡的懸疑（suspense）。

　　比起《張協狀元》、《王魁負桂英》、《琵琶記》等其他「婚變戲」，《三官堂》（《三關堂》）在家庭結構方面，已經從以往的青年夫妻、兩代糾葛，進展到三代同堂的故事。《三關堂》裡，香蓮的婆婆未曾上場，她藉由唱出：「自從夫君離家後，婆婆得病命歸陰。今日帶著一雙兒女，前到京都找一番。」（9臺）說明。《三官堂》在開場時呈現三代同堂的圓滿畫面，但當世美另娶後，家庭立即遭遇變故。香蓮取飯要給公婆充飢時，兒女竟然上前搶奪，香蓮亦無阻擋，只與公婆哭成一團，公婆隨即悽慘而死，兩個小孩方與母親一同哭喊（13臺）。這幅殘忍的飢饉圖，描繪的方式全然不同於兩代的《琵琶記・吃糠遺囑》，香蓮或許想學習趙五娘堅守孝道，但站在「母親」的立場，卻也無法驅趕飢腸轆轆的兒女，人倫秩序在生死存亡之際已成高調。她在世美壽宴唱出家鄉遭遇飢荒：

> 香蓮：井無泉，樹落葉，滿天似火。老者死，少者走，走出外
> 　　　鄉。父賣子，夫賣妻，實在好苦。人食人，犬食犬，好
> 　　　不悲傷。本郡裡餓死了雙父母，哎，公婆呀……
> 世美（暗科）：哎，我爹娘呀。（22臺）

　　從世美知道父母死訊的啼哭，到命人殺妻後，猛然想起若殺了兒女「豈不絕了我秦家後代」，但要叫趙白春回來為時已晚，也只好「哎！去了就罷。」（22臺）可見世美並非是個刻板型（stereotyped）的負心漢，莫怪焦循說：

> 然觀此劇，須於其極可惡處，看他原有悔心。名優演此，不難
> 摹其薄情，全在摹其追悔。當面詬王相，昏夜謀殺子女，未嘗
> 不自恨失足。計無可出，一時之錯，遂為終身之咎，真是古寺

65　請參見簡秀珍：《臺灣民間社區劇場》，頁122-125。

　　晨鐘，發人深省。高氏《琵琶》，未能及也。[66]

但這樣細緻的描繪，在葉版的《三關堂》便未曾見到。在《三官堂》中：

　　宋仁宗：……卿家你家中可有娶妻沒有？
　　世　　美：那麼……（科）
　　宋仁宗：敢是未曾娶妻？寡人御妹招為東床郡馬。
　　世　　美：謝主龍（按：隆）恩。（11臺。而後立即宣皇姑上場
　　　　　　　拜堂。）

在《三關堂》則是：

　　宋仁宗：你在家可有娶妻麼？
　　世　　美：為臣麼……（世美奸臣眉）沒有娶妻。
　　宋仁宗：已然，寡人將你招為東床駙馬。（6臺。劇中的公主
　　　　　　　從未出現。）

　　游版《三官堂》的世美似乎是在遲疑時，被皇帝誤認為未婚，招為郡
馬，但在葉版《三關堂》中，世美稍有停頓，馬上弄髒妝容做出「奸臣
眉」，顯示其心性已經轉變，謊說自己未成親，而後連命人殺妻兒也毫無疑
慮。
　　人類親屬關係的組成，可以分成血緣關係與契約關係，前者如父母與子
女，後者如夫妻、結拜。血緣關係是自然生成，無法斷絕，契約關係則容
易改變，婚姻關係、姻親以外的契約親屬關係是北管劇本中時常討論的主
題。[67]香蓮一家報恩的方式，是在榮顯後由兒子娶恩人張三郎的女兒為妻，
透過婚姻，與張家結親，將其納入親屬關係當中同享富貴。陳其南在討論傳
統的漢人家族關係時，明確指出以男系為繼承系統的社會，女性必須出嫁，

66　（清）焦循：《花部農譚》，頁230-231。
67　請參見簡秀珍：《臺灣民間社區劇場》，頁122-129。

死後才能歸入夫家享有後代祭祀，[68]「女有所歸」，除了指兩人締婚外，更延伸出家族繁衍的意涵，世美不認從己所出的兒女，是不合人情世理的。香蓮斥責世美「不忠不孝不仁不義」，卻沒有提及對方辜負自己，《三官（關）堂》裡三代同堂的架構，將舊時夫妻的恩義建立在孝順公婆、撫養子女，而與愛情無涉，「婚變戲」的「負心」已不只是虧負元配，還包括拒絕承擔家庭責任，危及家族香火延續更是重大罪愆。

　　游版《三官堂》中世美與包公的相遇，是前者心想依附權貴，葉版《三關堂》則是在皇上賜婚後，包公自動出面說出觀相結果。全版完整的《三官堂》裡，世美家有前妻之事不斷被揭露，他卻堅持「死不承認」[69]，甚至在包公即將動刑亦不改口。原因應在他再娶的是皇室血親，與其他娶丞相之女的婚變戲並不相同，被妻子懲罰容或有回生的餘地，但欺君罪是死，如同焦循指出的：「蓋既為郡馬，則斷不容有妻，有兒女也。」[70]而最後僅在成婚時出現於舞臺的皇姑（《三官堂》，頁82），竟成為世美死裡逃生的關鍵人物，其作用不像《琵琶記》藉由前後任妻子的生活對照，凸顯元配的悲慘情境，反而是藉由再婚讓世美成就負心之名，終結他追求功名權貴的幻夢。

　　游版《三官堂》第2、4臺，花公、花婆的出現，為世美、香蓮故事增添神力參與的奇異感，是28臺三官大帝出現的先聲。

> 世美：哎！娘子隨丈夫來去這個那個。
>
> 香蓮：哎！天呀！清（按：青）天白日不可。
>
> 世美：來去好，來去好（拖正旦科）。（下臺）
>
> 花公（下椅）：唔呀，秦世美在後花園做了不清之事，你我奏
> 　　　　　　　與玉帝知道。
>
> 花婆：請。（下臺）
>
> 世美又上：（攏褲科）嗨呀，日頭過午了，不免就此起（按：

[68] 陳其南：〈「房」與傳統中國家族制度〉，《家族與社會》（臺北：聯經出版公司，1991年），頁131、170。

[69] 《三關堂》則是包公審案才承認。

[70] （清）焦循：《花部農譚》，頁230。

　　啟程）。娘子快來……

　　「拖正旦科」與「攏褲科」兩個暴力粗俗的舞臺指示，說明了世美在臨行之前，拉老婆在後花園性交，赤裸裸地呈現庶民性格中直接、不矯飾的特質，但這可能也違背禮法。此時世美負心之事尚未發生，卻已褻瀆神明，將世美「不清之事」稟告玉皇大帝的宣言，似乎已預告世美不平順的人生。

　　除前述的「不清之事」，世美派人殺妻兒與一連串的「不認前妻」，使香蓮隨著「不認」的刺激展開反抗。她比其他婚變戲的女主角得到更多人的幫助，除有親緣的大伯、弟弟（這兩者《三關堂》沒有），到憐憫她遭遇的客店主人、丞相、殺手，還有鐵面無私的包公，甚至由於曾經劫掠他們母子的侵宋反對勢力作亂，而讓她的子女有建功的機會，所有世俗與神聖的力量都集結起來協助香蓮對抗世美的負心作為。

　　《三官堂》中，香蓮母子走投無路，投宿三官堂，香蓮決定自殺後，得到三官大帝的幫助，雖有百日之劫，但最終死而復生。法國民俗學家范根納普（Arnold van Gennep，1873-1957）將「過渡儀式」（Rites of Passage）細分為：「脫離儀式」（rites of separation）、「過渡儀式」（transition rites）和「重整儀式」（rites of incorporation）。[71] 劇中香蓮昏死百日，暫離陽間棘手問題，而英哥、東妹在夢中學得武藝，必須離開母親，才能受趙白春的幫助建立戰功。藉由脫離原有狀態，兒女通過他們的成年禮，救回母親，三人相會後成為更有力量的團體，回來面對脫離家庭的父親。

　　世美僥倖活命，不僅是人間的皇命如天，難以違抗，或許也與劇中協助香蓮母子的「三官大帝」有關。「三官大帝」包括「上元一品賜福天官」、「中元二品赦罪地官」、「下元三品解厄水官」，在為香蓮母子解厄、賜福外，也透過「聖旨」間接地赦免了世美的罪過，完成「三官堂」劇名隱藏的意義。而《三關堂》出現的太白金星，是北管戲劇裡常見的神祇，[72] 在口耳相

71　Van Gennep, Arnold. *The Rites of Passage*. Trans. Monika B. Vizedom and Gabrielle L. Caffee. (Chicago: The University of Chicago Press, 1960), pp.10-11.

72　北管劇本常出現的神明包括玉皇大帝、太白金星、黑煞神、土地公等。請參見簡秀珍：《臺灣民間社區劇場》，頁 127。

傳的過程中，「三官堂」原先代表外在符號的符徵（signifiant）與內在意涵的符旨（signifé）已經在流傳中模糊，但三官大帝的功能仍由太白金星完成。

如果摘錄角色功能相同部分，可發現兩劇在「裁判者審判」以前全部相同，但功能排列次序稍有差別。其原因可能在於葉美景演過《三關堂》，編修劇本時較為注意時間順序，《三官堂》可能僅從口語轉錄，致使劇中的敘事時間有些不合理，例如：

（一）從世美考上狀元（10臺）到香蓮進京（18臺），應該已有一段時間，但在香蓮進京前，世美才請恩人張三郎到府感謝（16臺），時間相隔太長。《三關堂》中，先演世美贈禮三陽（8臺），香蓮再進京（9臺）比較合理。

（二）張三郎突然要香蓮母子逃走（23臺），不久趙白春抵達（24臺），如此演來，張三郎似乎有未卜先知的能力。《三關堂》的處理則是三陽要香蓮母子入內吃飯，當趙伯春到時，先予瞞騙，趁趙離開，再叫他們逃走（16臺）。

另外《三官堂》中，東妹英哥凱旋而歸，上殿受封的是英哥與協助他們的趙白春（34臺），東妹卻是回到三官堂為母親超度，被封為「皇姑」（35臺）。「皇姑」的封位等於是變成皇上的乾妹妹，屬於契約親屬關係的型態，但她同時也變成與她生父（皇帝的妹婿）同輩，此一安排隱然提升東妹在親屬關係的位階，頗有弦外之音。

上述的分析與普羅普在研究神奇故事後得到的四點結論各有異同：原先神奇故事中由誰來完成功能並不重要，但是在人物為主角的「婚變戲」中，由哪個角色完成戲劇的動作非常重要。若男女性別倒置或關係改變，將成為截然不同的新編故事。

另外「婚變戲」的功能項有限，功能次序相同的特點與神奇故事一致。《三官堂》中的歧出人物（如花公、花婆、大伯、弟弟）都是現身不久便消失，未對戲劇行動產生明確影響。從這兩齣戲「功能一致」的部分來看，敘事結構的相似度頗高，若撇除《三官堂》的不合理之處則更加雷同。由這些

功能構成的敘事結構中，可看出《三官堂》的劇情主要還是隨著男主角的行動而推展：

（一）離別：男主角離家。

（二）遇恩人：男主角先遇上恩人甲。

（三）中狀元：男主角考上狀元。

（四）另娶：男主角另娶皇家女子為妻。

（五）預言：裁判者預測男主角秘密被揭發的危機。

（六）遭變：家鄉遭遇變故。

（七）尋夫：女主角進京尋夫。

（八）殺妻：男主角命人殺害前妻未果，女主角與兒女陷入危機。

（九）神助：神明相助。殺手成為妻兒的相助者。

（十）建功：小孩建功、母子受封、取得官位。

（十一）女審：女主角審判男主角後定罪。

（十二）求情：兒女為父親求情。

（十三）另審：女主角請裁判者審判。

（十四）求情：女主角與兒女向裁判者求情。

（十五）團圓：兒子娶恩人之女，全家團圓。

　　上述顯示的是婚變戲的充分條件，若再和更多的婚變戲比較，應該可以找出此一類型戲劇更精鍊的充要條件。[73]《三官堂》的結局以「團圓」作結，其他婚變戲則可能男主角受懲，《鍘美案》版本的普遍流行顯示現今大眾認同世美不得不死，除了他違反人倫，也可能與其在和皇室結親時，冒犯天威有關。

73　婚變戲的充要功能應該不脫男子離家、中狀元、另娶，家鄉遭變，女子尋夫、男子不認或殺妻，而後女子得到神力或人力的幫助得以平反。

七、結語

　　清朝劇作家唐英《梁上眼‧堂證》裡說：「……，重重絮絮，翻翻覆覆，好像那亂談（彈）梆子腔的戲文一樣，唩叨個不了……」[74] 這種重複反覆的特質，正是「套語」給人的初步印象。我們從民間故事的分類、普羅普的神奇故事形態學分析、李維史陀對內容的重視，到佩利—洛德的理論取得靈感，在辨別戲曲與民間故事、史詩吟唱的基本差異後，分析北管戲《三官（關）堂》的手抄本，試圖從套語、主題的整理，到婚變戲的內容、敘事結構與角色功能探討，實驗可資運用的戲曲形態學方法，嘗試與理論對話。

　　普羅普分析出神奇故事的角色「功能」，在戲曲中可以視為角色的「行動」，與神奇故事不同的是，以人際關係為主軸的劇情裡，行動由誰完成非常重要，這對觀眾判斷角色的性格、善惡有絕對的影響，也是普羅普與筆者研究的最大差異。

　　藉由《三官（關）堂》套語、主題的分析，可以找出戲曲戲文程式化（conventional）的元素。就《三官（關）堂》的套語與主題整理，可以統合出五類套語：自報家門的上臺引與四聯白、說明場景的上臺引、連結前情後事的上臺引、三花使用的套語、套語式的唱詞；主題則有六種：壽宴、考試、迎接賓客、確認消息、面見地位較高者、發兵前的準備。從套語和主題的比較中，可以看出套語用於個人，主題則是在特定情境下，由兩人以上互動構成，常有重複的關鍵語句出現在對話中。自報家門的套語可讓觀眾迅速了解角色的身分與意圖，但《三官（關）堂》中卻沒有女性角色的上臺引與四聯白，[75] 這可能與本劇女性角色有限，女主角香蓮登場是由世美所喚，其身分已經揭露，毋須自報家門有關。

　　「婚變戲」的類型特色極為明顯，似乎不用分析，也可隨口說出其敘事結構，然而經由內容的探討，或許更可解釋為何上承《琵琶記》，下接《鍘

[74] 唐英著，周育德校點：〈梁上眼〉，《古柏堂戲曲集》（上海：上海古籍出版社，1987年），頁 596。

[75] 花婆雖算女性，但她的出場是與花公結合在一起的。

美案》的《三官（關）堂》不如他者普及的原因。《鍘美案》將仲裁負心漢罪咎的任務全盤託付包公，「家事」提升至「國事」，香蓮可維持柔弱的形象，毋需面對「殺夫」的倫理問題，可能是當代觀眾認為較合理的。《三官（關）堂》雖為戲曲文學史上的邊陲之聲，然而神靈顯聖，護佑弱者的普世思維，仍透過「三官大帝」在民間宗教「賜福、赦罪、解厄」的流傳。儘管這些手抄本不知確切作者，但從各時期的流行作品，可以探查每個時代的精神風貌，作為不同世代的心靈反應。

　　北管戲文的重複特質，早期可能是為了方便學習與記憶，口耳相傳衍生出的手抄本，仍舊可以看到套語與主題反覆循環的情況。而這樣的套式風格（formulaic style）不僅呈現在說白、曲詞與主題，甚至音樂也能歸納出何種場景該搭配何種曲牌等規律，[76] 但因為總綱上音樂的相關記載並不詳細，必須請教嫻熟該戲的老師，才有可能進一步分析。

　　目前在國家文化資料庫、地方圖書館、學校等單位，手抄本總和的數量龐大，只不過筆跡有時並不容易辨認，一般計畫多採用掃描便宜行事。未來若能就單一劇種做出分類目錄，進而就每類進行更多的個案比較，相信不只可以建立套語與主題的資料庫，也可以透過系統化的整理，建立北管戲曲的體系。

76　可參閱邱火榮、邱昭文編著：《北管排子音樂曲集》（臺北：國立傳統藝術中心籌備處，2000 年），頁 14-16。

附錄1　《三官堂》與《三關堂》的功能簡要定義及其內容描述

基隆游西津版《三官堂》			臺中葉美景版《三關堂》		
編號	定義	功能的內容描述	編號	定義	功能的內容描述
1	慶壽	秦世美等為父親祝壽	1	回家	陳世美述家境，離開學堂回家
2	巡查	花公花婆奉旨查看			
3	**告知**	秦世美告知妻子要去科考	2	**告知**	喚出妻子秦香蓮，告知將赴科考
4	判罪	花公花婆認為世美與妻犯了「不清之罪」			
5	**離妻別家**	秦家夫妻離別	3	**離妻別家**	陳家夫妻離別
6	反賊出現	羅威點兵要奪宋室江山			
7	**遇恩人**	世美宿張三郎客店	4	**遇恩人**	陳世美投宿三陽客店
8	開科考	王凱枝見皇帝，皇帝下旨開科考	5	**中狀元**	王丞相口試考生
9	赴考	世美離開張三郎店赴考			
10	**中狀元**	世美中狀元			
11	**另娶**	許配皇姑給世美	6	**另娶**	陳世美被招為東床駙馬
12	遭難	百姓逃難	7-1	裁判者揭密	包公上前觀相，說百日內有人將來相認
13	離家尋夫	香蓮公婆亡故，決定離家尋夫	7-2	賭誓	陳世美以銅鍘賭誓
14	請求幫助	伯父贈路費、請弟弟隨同	7-3	裁判者離去	仁宗命包公陳州散糧
15	幫助者遭難	香蓮弟弟死亡			
16	**感謝恩人**	秦世美贈金與闖宮牌給張三郎	8	**感謝恩人**	陳世美贈三陽門牌

註：細明體加粗（如**告知**）為兩者皆出現，且次序一樣者；標楷體為兩者皆出現，次序不同者（如揭祕）；細明體為不同者（如慶壽）。

基隆游西津版《三官堂》			臺中葉美景版《三關堂》		
編號	定義	功能的內容描述	編號	定義	功能的內容描述
17-1	裁判者揭密	包公觀相，知其有妻兒	9	離家尋夫	秦香蓮帶子去京都尋夫
17-2	賭誓	世美與包公賭誓			
17-3	裁判者離去	包公往荊州賑災			
18	恩人通知消息	張三郎告知世美妻兒已到	10	恩人通知消息	三陽告知世美妻兒已到
19	恩人受懲	張三郎被打	11	恩人受懲	三陽被打
20	轉告不認	張三郎告知秦世美不相認	12	轉告不認	三陽告知世美不認
			13	不認	香蓮帶子找世美，世美不認
21	告狀	香蓮向丞相告狀	14	告狀	香蓮向王、趙丞相告狀
22-1	揭密	香蓮來世美壽宴訴說身世	15-1	揭密	香蓮在世美壽宴唱曲
22-2	說謊	世美贈銀一兩，卻要寫賞十兩	15-2	不認	世美仍不承認香蓮
22-3	不認	世美仍不承認香蓮	15-3	遭人取笑	陳世美賞二兩，遭趙丞相取笑
22-4	命令殺人	秦世美命趙白春殺香蓮母子	15-4	命令殺人	陳世美命趙伯春殺香蓮母子
23-1	逃亡	張三郎要香蓮母子逃走	16-1	追殺	趙伯春抵三陽店追殺香蓮母子
23-2	追殺	趙白春追殺	16-2	逃亡	三陽要香蓮逃走
23-3	假意追擊	趙白春往相反方向追去			
23-4	殺手放生	放香蓮等逃生	16-3	殺手放生	放香蓮等逃生
24	殺手投靠反賊	趙投到羅威門下	17	殺手投靠反賊	趙決定投到羅威門下

基隆游西津版《三官堂》			臺中葉美景版《三關堂》		
編號	定義	功能的內容描述	編號	定義	功能的內容描述
25-1	祈求	香蓮向三官大帝哭訴	18-1	祈求	香蓮向三關爺說明前情，望其保佑
25-2	神仙幫助	香蓮自殺。武神將教姊弟武功，文神將送神丹	18-2	神仙幫助	香蓮自殺。太白金星送仙丹、贈寶劍
25-3	假死	小和尚收屍	18-3	假死	兩人發現母親自盡
26	反賊造反	羅威點兵，要征剿宋朝	19	反賊造反	羅威點兵，要征剿宋朝
27	招兵	王凱枝奉命招兵			
28	從軍	東妹英哥從軍			
29	原殺手幫助	趙白春答應幫助兩人	21	原殺手幫助	趙伯春答應幫助兩人
30	建功	班師回朝	22	建功	班師回朝
31	男性受封	英哥、趙白春受封	23	超度	三人遇三關堂和尚，同返廟內為香蓮超度
32	超度	和尚做功德			
33	復活	香蓮還魂	24	復活	香蓮回陽
34	女性受封	聖旨封香蓮愛國夫人，東妹皇姑，並送尚方寶劍	25	受封	稟告前情。仁宗封香蓮香蓮母子
			26	裁判者回	包公陳州散糧回朝
35-1	審判	秦世美受審判	27-1	審判	陳世美受審判
35-2	求情	兒女求情	27-2	求情	兒女求情
35-3	不認	世美堅持不相認			
35-4	裁判者審判	香蓮請包公審判	27-3	裁判者審判	香蓮請包公審判
36	赦罪	待斬時，聖旨到赦罪			
37	團圓	一家回府	27-4	求情	兒女求情（總綱以下空白）
38	成婚	英哥與張三郎的女兒拜堂；世美收臺			

附錄 2 《三官堂》與《三關堂》的分臺內容

基隆游西津版《三官堂》			臺中葉美景版《三關堂》		
臺次	地點	內容	臺次	地點	內容
1	荊州秦家廳堂	秦世美父親壽誕，父母、妻子、兒女皆上場。	一、1	學堂	陳世美述家境，離開學堂回家。
2	天上	花公花婆奉旨查看人間善惡。		陳世美家中	喚出妻子秦香蓮，告知將赴科考。
3	秦家	秦世美告知妻子要去科考，妻子有酒宴餞行。		家門外	兩人分別。
4	秦家後花園	花公花婆到。 秦世美與妻同飲，秦世美拖妻下去「這個那個」。 花公要將「不清之事」稟告玉帝。			
5	秦家	秦家夫妻再上場，夫妻離別。			
6	猛虎山羅威陣營	羅威點兵，要奪宋室江山，命屬下下山搶劫。	2	往京城的路上	陳世美趕路。
7	張三郎客店	世美生病，投宿張三郎客店。	3	三陽客店	三陽掛招牌迎賓。
			4	三陽客店	陳世美投宿。

註：表右《三關堂》臺次部分的「一」、「二」、「三」、「四」，乃葉美景老師在總綱上依序
　　註記：「古大本三閣堂總集上京 壹」、「古大本三關堂總集三閣堂廟 貳」、「古大本三
　　閣堂總集眾百姓奔逃 參」、「古大本三閣堂總集回陽封官 肆」。為方便比較，臺數採
　　連續計算。

基隆游西津版《三官堂》			臺中葉美景版《三關堂》		
臺次	地點	內容	臺次	地點	內容
8	王凱枝上殿	王凱枝見皇帝，皇帝下旨開科考。	5	往科場路上	王丞相打道科場。
9	張三郎客店	世美告知張三郎要赴考場。		科場	王丞相口試考生。
10	考場	王凱枝口試考生。世美中狀元。			
11	宮廷	宋仁宗宣王凱枝報告考試結果。 仁宗宣秦世美，問其可有娶妻，許配皇姑給他。 皇姑上場拜堂。	6	宮廷	仁宗等王丞相稟報。 稟報陳世美為狀元。陳世美上殿，招為東床駙馬。 包公上前觀相，說百日內有人將來相認。 陳世美以銅鍘賭誓。仁宗命包公陳州散糧，安排世美暫居丞相府。
12	荆州	百姓逃難。	7	途中	三陽要去狀元府請安。
13	荆州秦家	香蓮捧飯給公婆，子女搶奪。 公婆皆死，將其埋在家中。			
	秦世美的伯父家	找伯父贈盤纏。 報告公婆死訊。伯父贈路費。			
14	香蓮往弟弟家	請弟弟陪同上京。 四人上路。			
15	荆州往京城途中	遇黃虎等人搶劫，香蓮弟喪命。			
16	秦世美郡馬府	秦世美邀張三郎到府感謝，贈金與闖宮牌。張三郎下臺。 秦世美想拜包文振為師。	8	陳世美狀元府	三陽訪陳世美。 陳世美贈其一門牌，可自由出入。

基隆游西津版《三官堂》			臺中葉美景版《三關堂》		
臺次	地點	內容	臺次	地點	內容
17	秦世美往包公南衙 包公南衙	秦世美到包文振府。 兩人喝酒、秦拜師。 包公觀相，知其有妻兒，百日之內將來。 世美不承認。 包公世美立軍令狀。 世美下臺。 聖旨到，命包公荊州賑災。包公出發。	9	陳州陳世美故鄉家中 陳州	秦香蓮自嘆，丈夫無音訊，婆婆別世，決定去京都尋夫。 包公陳州散糧（過場）。
18	張三郎客店	香蓮與兒女投宿張三郎客店。張三郎前去告知世美。	10	三陽客店	香蓮母子投宿。 三陽告知世美的消息。 要妻子照料香蓮等人，他要去通知。
19	秦世美郡馬府	張三郎被打四十大板，起了鬧宮牌趕出去。	11	陳世美狀元府	陳世美不認妻子，收回門牌，打三陽四十大板。
20	張三郎客店	張三郎告知秦世美不相認，香蓮欲撞死。張三郎建議香蓮去告官。	12	三陽客店	三陽告知世美不認，勸香蓮親自過府相認。香蓮帶子前去。
			13	陳世美狀元府	陳世美問其姓名、家門，將三人趕出去。
21	王凱枝往秦郡馬府拜壽途中	王凱枝與趙丞相拜壽途中遇香蓮告狀，約定壽宴中將叫她進來。	14	往陳世美狀元府途中	王、趙丞相奉旨往祝陳世美壽辰途中，遇香蓮攔轎，說明前情。 約定將在壽宴叫她來唱曲。

基隆游西津版《三官堂》			臺中葉美景版《三關堂》		
臺次	地點	內容	臺次	地點	內容
22	秦世美郡馬府	王趙兩人抵達，喝茶拜壽完要離去。秦已安排酒宴同飲。 請戲班、加官表演都不合意，安排香蓮前來彈唱。 秦世美四度要趕香蓮不成。趙相爺命門官帶香蓮去吃飯。 大家贈金。 世美贈銀一兩，卻要寫賞十兩。 王、趙代收紅包發現秦世美的紅包有問題。香蓮丟棄秦的紅包。 王丞相要香蓮去與秦世美相認，秦仍無反應。 王趙兩人勸香蓮向包公告狀。 秦送王凱枝，不送趙丞相，趙將禮物討回。 秦世美命趙白春殺香蓮母子。 趙離去，世美突然想到如果殺了子女，則斷了香煙，但已來不及。	15	陳世美狀元府	王趙兩人抵達、拜壽。 陳世美邀兩人酒宴同飲。 趙丞相命人喚香蓮前來唱曲。 香蓮同子女一起到。 兩位丞相要大家賞錢。 香蓮感謝，下臺。 陳世美賞二兩，遭趙丞相取笑。 趙、王下臺。 傳趙伯春，命其殺香蓮母子。

基隆游西津版《三官堂》			臺中葉美景版《三關堂》		
臺次	地點	內容	臺次	地點	內容
23	張三郎客店	張三郎要香蓮母子逃走。	16	三陽客店	母子三人回店，告知前情。三陽要他們入內吃飯。 趙伯春到，三陽騙說他們已逃走。 三陽要香蓮逃走。 趙找不到人再回來，三陽再騙。趙再去找。
24	趙白春抵張三郎店	張三郎告知三人已離去。			
25	趙白春追香蓮母子途中	趙白春往相反方向追去。			
26	香蓮母子逃難途中	趙遇上香蓮母子，放他們逃生，並贈金。趙決定投到猛虎山羅威門下安身。	17	路上	香蓮母子與趙伯春相遇。母子爭相受死，趙放他們逃生。 趙往投靠後山。
27	趙往猛虎山途中	趙遇到猛虎山眾人搶劫。引薦回山。			
28	往三官堂途中	三官大帝出場，要指點香蓮母子。	二、18	過場	太白金星將搭救香蓮。
			19	途中	香蓮自嘆、再嘆。
	三官堂	香蓮向三官大帝哭訴。兒女睡不著，香蓮將羅裙一分為二遮蓋。香蓮上吊，文神將送神丹。武神將教姊弟武藝。神明夢中指點姊弟，兩人醒來見母親已死，交代和尚，下臺。和尚用棺收屍。		三關堂	入三關堂。香蓮向三關爺說明前情，望其保佑。 嬰哥裳妹喊冷，香蓮將衣服給他們掩蓋。 香蓮上吊。太白金星送仙丹、贈寶劍。 兩人發現母親自盡，尋著寶劍，想去討伐羅威建功。

基隆游西津版《三官堂》			臺中葉美景版《三關堂》		
臺次	地點	內容	臺次	地點	內容
29	猛虎山羅威陣營	羅威點兵，要征剿宋朝。	20	羅威陣營	羅威以趙伯春為馬前先行，要掃平宋朝。
30	王凱枝上朝	王凱枝稟仁宗羅威造反。仁宗命他去招兵買馬。			
	六部橋頭招兵處	東妹英哥從軍，帶領人馬征剿羅威。			
31	戰場	兩人點動人馬起兵。遇趙白春，趙答應幫助兩人。	21	戰場	兄妹與趙伯春相遇，趙答應幫助殺羅威。
32	戰場	趙白春幫助姊弟殺死羅威等人。班師回朝。	22	戰場	兄妹因趙的幫助殺死羅威。三人回三關堂。
33	王凱枝處	三人向王凱枝稟告戰勝的消息。	三、23	路上	百姓逃難。三人告知羅威死訊，遇三關堂和尚，同返廟內為香蓮超度。
				三關堂	超度做功德後，香蓮回陽。兒女告知前情。香蓮感謝趙伯春、三陽，兩人離去。母子入內。
34	宮廷	王凱枝面聖。英哥、趙白春受封。英哥稟告香蓮之事。	四、24	王丞相府	要上朝報告香蓮回陽、兄妹立功。

基隆游西津版《三官堂》			臺中葉美景版《三關堂》		
臺次	地點	內容	臺次	地點	內容
35	三官堂	東妹捧神主牌穿孝衣，和尚做功德。 香蓮還魂。 聖旨封香蓮愛國夫人，東妹皇姑。再送上封（尚方）寶劍考察天下官員。	25	宮廷	王丞相稟告前情。仁宗封香蓮都督府，賜雙封（尚方）寶劍；嬰哥陣前大將軍，裳妹女狀元。 王丞相打道三關堂。
	香蓮府	香蓮提調秦世美審判，欲斬時兒女求情，香蓮將秦世美帶往南衙。	26	三關堂	王丞相抵，告知受封等事。王丞相離去。香蓮等往狀元府。
36	包公南衙	世美堅持不相認。兒女向包公求情不得，再向母親求情。三人向包公求情皆不能，待斬時，聖旨到，赦罪。	27	包公回京路上	包公陳州散糧完成，回朝途中。
	香蓮府	一家回府。 趙白春、張三郎到訪。趙為英哥與張三郎的女兒作媒。 趙、張告別。 花轎到，英哥與張女拜堂，全家拜謝蒼天。 世美收臺。	28	狀元府	香蓮提調陳世美。陳世美見香蓮大驚。香蓮開始細數對方的過錯。先打四十大板，要斬時，兒女阻止。 包公到。香蓮請包公審判，世美求饒，包公要斬。世美向香蓮、兒女求情。香蓮因兒女向包公求情……（總綱以下空白）

北管家庭戲的敘事及其
展現的群體心態

以《藥茶記》、《雙貴圖》、《合銀牌》、《鐵板記》
為討論中心

一、前言

　　目前留存總綱的北管戲在儀式劇目、行當少的「二小」、「三小」短劇或小戲外，民間對北管戲曲全本戲有「福路二十四大本，新路三十六大本」[1]，或「古路二十五本、新路三十五本」[2]的說法。其中與帝王、宮廷、國家相關者最多，如《困河東》、《清官冊》、《雙救駕》、《探五陽》、《藍田帶》、《破慶陽》、《大保國》等；其次是以家庭為舞臺或家人關係為主的「家庭戲」，有《打春桃（合銀牌）》、《奇雙配》、《雙貴圖（藍芳草）》、《藥茶計》、《鐵板記》、《三進士》，另有神話（怪）劇《寶蓮燈》、《鬧西河》。有些複合型態者，如前為家庭戲，後為公案劇的《金龜記》。亦有難以分類者，如出自《水滸傳》描述宋江出門後，妻子與李固通姦設計陷害，終致他被逼上梁山的《玉麒麟》，不知該歸為家庭戲或是社會劇。

　　對北管劇目的分類，除以朝代劃分外，北管資深藝師葉美景（1905-2002），提出家庭戲、朝內戲（歷史戲）的分類。[3]在上述的六齣家庭戲中，《奇雙配》為一家之主父親離家後，通姦的繼母將丈夫的兒女趕出家門，歷經波折，親子才又團圓。《三進士》則是講丈夫為出門應試，向富戶借款，妻子無力償還，兩子遂被奪去。多年後妻子潦倒行乞，無意間入一子家中為僕，卻常遭其妻毆打，後因另一房媳婦發現真相，才讓她與皆中進士的丈夫、兒子們重逢。而福路系統的《合銀牌（打春桃）》、《雙貴圖（藍芳草）》、《藥茶記》、西路系統的《鐵板記》均敘述娶有二妻或續弦的家長出門後，在家的惡婦開始迫害其他女性，導致家變，也剛好是葉老師所舉的「家庭戲」例子。[4]考量作品代表性與論述的完整度，本章以後四齣作為研

1　此一看法如邱坤良與邱昭文。邱坤良：《臺灣地區北管戲曲資料蒐集、整理計畫期末報告》（未出版，1991年），頁77。

2　呂錘寬：《北管音樂》（臺中：晨星出版社，2011年），頁143、167。

3　呂錘寬：《北管藝師葉美景、王宋來、林水金生命史》（宜蘭：國立傳統藝術中心，2005年），頁93。

4　同上註，頁93。

究對象。《藥茶記》與《雙貴圖》參考臺北藝術大學傳統音樂學系所提供的葉美景抄本。《合銀牌（打春桃）》則是羅東福蘭社 1968 年抄錄的總綱，前有〈打春桃〉後有《合銀牌》，因前者內容包含在後者之中，故以《合銀牌》為討論對象。《鐵板記》有陳秀芳所編輯版本[5]與羅東漢陽北管劇團提供的劇本[6]，前者在日治時期抄錄，[7]時間較早，遂作為分析對象。

　　歷史戲是全本戲的大宗，圍繞著公侯將相的「大歷史」與你我距離較遠，從家庭出發的情感糾葛卻與眾人息息相關。面對北管總綱，不能將其僅當成案頭文書看待，必須去理解經由紙本媒介，歷代表演者如何傳遞他們動態的舞臺呈現與民眾交流。本文將分析這四齣戲的來源、故事、角色、分臺，並就敘事結構探討北管家庭戲所反映的群體心態（mentalité），以及不變的戲劇內容如何面對世代變遷。

二、四本總綱的來源與劇情介紹

　　《藥茶記》與《雙貴圖》的劇情可見於清代乾隆年間文人焦循的《花部農譚》（1819），他提到當時在紹興鄉間常演的亂彈劇目《義兒恩》與《雙富貴》：

> 《義兒恩》之兒，為其母前夫之子。母攜來為人妾，而思以毒藥謀殺其嫡。值妾兄至，嫡以妾所饋酒肉食之，兄中毒死，妾乃稱嫡殺其兄。為此兒者，誠難自處矣，黨其親母則枉殺嫡，鳴嫡枉則殺其親母，乃自認毒殺其舅。此子真孝子也，故曰「義兒」。行刑日，與一大盜同縛，盜斬而赦至。其嫡持赦席來

5　陳秀芳編：《鐵板記》，《臺灣所見的北管手抄本（三）》（臺中：臺灣省文獻委員會，1981 年），頁 536-592。

6　漢陽北管劇團編：《鐵板記》（未出版，2001 年）。

7　陳秀芳：〈鑼鼓喧天話北管—代序〉，《臺灣所見的北管手抄本（三）》，頁 7。

收兒屍，見盜首大慟。此本元人《趙頑驢偷馬殘生送》。

《雙富貴》之藍季子，以母苦其嫂，潛代嫂磨麥。又潛入都為嫂尋兄，行李匱乏，赤身行乞，叫化於街。觀之令人痛哭。[8]

　　另據焦循於乾隆壬子年（1792）寫就的《劇說》：「又《義兒恩》，兒問罪在獄，適兒赦而盜殺，母誤盜屍為兒屍，全本《蝴蝶夢趙頑驢偷馬殘生送》一折也。」[9] 經比較後發現，所言便是元雜劇《包待制三勘蝴蝶夢》的第四折，此折演王母滿懷悲愴收屍，卻未料到王三（石和尚）未死，情緒從悲傷轉為恐慌，讓早知他活命的觀眾產生了滑稽感。《義兒恩》與《藥茶記》擴大此等情緒反差，利用王母「人鬼難辨」[10]，心生害怕的突梯感來製造笑料。元雜劇《蝴蝶夢》與北管戲《藥茶記》除「法場收屍」相似外，後者演二娘想以藥茶（毒茶）陷害大娘，反害死自己兄弟，進而誣告大娘陷獄，不料親生兒子卻為大娘頂罪的劇情與前者差異頗大。除北管戲外，湘劇、徽劇、桂劇、漢劇、川劇、秦腔、豫劇、河北梆子均有劇情相似的劇目。[11] 京劇《藥茶計》較常演出後段的殺場生祭、刑場收屍。[12]

　　透過劇情與人名，《雙富貴》可以直指北管戲《雙貴圖》。劇中嫂嫂殺雞款待將上京尋兄的藍季子，雞血不慎濺汙季子的衣服，其母見血衣以為兒子為媳婦所害，告上官府，釀成冤獄，家長藍芳草返鄉後才知家中大變，臺灣民間組合劇中元素，俗稱該劇為《藍芳草刣雞母》。廣西桂劇亦有《雙貴圖》。[13] 此劇故事可追溯明代十五世紀流行的《雙貴圖寶卷》，中有蘭芳草、

8　（清）焦循：《花部農譚》，收於《中國古典戲曲論著集成》（北京：中國戲劇出版社，1982 年）。第 8 冊，頁 231。

9　（清）焦循：《劇說》，收於《中國古典戲曲論著集成》（北京：中國戲劇出版社，1982 年）。第 8 冊，頁 95-96。

10　此借用林鶴宜的說法，請見林鶴宜：〈論明清傳奇敘事的程式性〉，《規律與變異：明清戲曲學辨疑》（臺北：里仁書局，2003 年），頁 69、105。

11　王森然遺稿，《中國劇目辭典》擴編委員會擴編：《中國劇目辭典》（石家莊：河北教育出版社，1997 年），頁 1026。

12　參考俗文學叢刊內版本、清蒙古車王府藏曲本均是如此。

13　王森然：《中國劇目辭典》，頁 1003。

王氏、許氏、蘭仲林、蘭仲秀、蘭繼子，講明代開封府登封縣的蘭芳草，有兩子仲林、仲秀離家從軍，他去湖廣襄陽收租，本帶續弦妻許氏的兒子繼子前往，後擔心妻子心起不軌，要繼子先回家，果真許氏虐待媳婦王氏、孫女蘭桂姐（桂英）。繼子帶嫂嫂與姪女回娘家，他去尋找兄長，再來王氏陷獄、蘭芳草與媳婦刑場分別等，都與北管戲如出一轍。但寶卷為強調宗教功能，最後安排王氏決心削髮入寺院，蘭繼子與許氏也隨其修行，兩兄弟則另娶大臣二女，[14] 解決單生一女無後的掛慮。

　　北管戲《合銀牌》當中最著名的一齣名為〈打春桃〉，講家長韓宏道與妻劉氏多年無後，妾李春桃懷孕後，遭大娘因妒趕出府中，韓、李分別之際，韓贈銀牌以為日後相認信物。從相關人名，以及大娘劉氏平日打罵春桃、並以兄弟多人威脅丈夫等相似之處，可推知與元代楊文奎所著《翠紅鄉兒女兩團圓雜劇》有關。[15]《兒女團圓》劇中家長名為韓弘道，為蠡州（河北）白鷺村農家子，家產頗厚，中年無子，婢女春梅有孕，其嫂在韓弘道妻子前誣陷春梅，韓只好將其休離。明傳奇中佚名作者所著的《銀牌記》，情節與《兒女團圓》相仿，增添分手時以銀牌為信物的設計，並將春梅改名為春桃。[16]

　　北管戲《合銀牌》加添春桃被趕出家門後，劉氏安排其兄半路劫殺。韓宏道在家再度與妻爭吵時將其踢死，被妻舅拉上公堂，判遷居鄉間，財產交由妻舅代管三年，途中盤纏遭騙，淪為乞丐。春桃在婢女繡紅、王老幫助下產子時，魂魄飄往地府，證明已死劉氏的罪狀還陽後，兒子已被地主王斗周帶走。王斗周撫養其子，待其考上狀元，使其母子相會。該子又與親生父

14　參見 1926 年上海惜陰書局出版的《雙貴圖寶卷》。http://ishare.iask.sina.com.cn/f/18590933.html。微引時間：2014 年 2 月 15 日。

15　《兒女團圓》：「正末云：二嫂。你休覓死處。嗨。我這男子漢。到這裏好兩難也呵。待休了來。不想有這些指望。待不休了來。我這大渾家尋死覓活的。倘或有些好歹。我那幾個舅舅。狼虎般相似。去那城中告下來呵。韓弘道小媳婦逼死大渾家。連我的性命也送了。則不如休了他者。」參見（明）臧晉叔編：《元曲選》（臺北：正文書局，1999 年）。上冊，頁 459。

16　（清）董康：「銀牌記」，見《曲海總目提要》（臺北：新興書局，1985 年）。第 3 冊，頁 129。

親韓宏道以銀牌相認，全家團圓後韓宏道娶繡紅為妾，其子娶恩人王老的女兒，三家合作一家。劇中無子的韓宏道賑災三年有功，上天命文曲星投胎小妾春桃之腹，後春桃被刺殺未死，遊地府回返，都與神意有關。

北管戲《鐵板記》並不是普遍流傳的花部戲，在金登才的《清代花部戲研究》、王森然編的《中國劇目辭典》都未能找到。與其內容相同者，在漢劇名為《馮太爺》，亦名《剪月容》、《揭陽案》，[17] 潮劇與海陸豐白字戲也有《剪月蓉（容）》，但《揭陽案》則是另一齣清代背景的戲，[18] 儘管各劇種人名不同，但情節一致。陳秀芳的北管版本講述：馮臨標奉命出任吉陽縣縣令，臨行前要大娘王氏與小妾葉容和好相處，但馮一走，無子的大娘藉口葉容搬弄是非，以利剪將其毀容，用鐵板將其燙死。婢女秋香帶葉的兒子逃走，中遇張良打劫，幸遇羌泰相助、資助她去找馮臨標。秋香再認王媽媽為乾親，繼續尋找家主。葉容死後向閻王訴冤。馮臨標回府，大娘說葉氏已死，秋香帶其子離家，馮為葉容守靈時，夢到她前來訴說冤情。馮策謀邀王氏登船遊玩，同樣以利剪、鐵板殺死王氏，再殺死兩個同謀者。從秋香認王媽媽為乾親、尚未找到馮臨標等懸宕情節，可猜測仍有續集──《鐵板記》下接《金殿配》[19]。

17　漢劇《馮太爺》劇本可於新加坡國立圖書館（National Library Singapore）查詢，http://eresources.nlb.gov.sg/ printheritage /detail/ 7ec2b498-ff51-4a26-a74e-ea698c621e1f. aspx。徵引時間：2014 年 3 月 3 日。

18　參考田仲一成：《中国地方戲曲研究》（東京：汲古書屋，2006 年），頁 604，612-613。林淳鈞、陳歷明編：《潮劇劇目匯考》（廣州：廣東人民出版社，1999 年）。下冊，頁 1378-1379。

19　《金殿配》：十八年後，葉容子天賜長成，與右相之女白鶯英在端陽佳節賞龍船時四目相望，鶯英命丫環贈扇予他，並約夜晚白府花園相聚。不料天賜表哥阿九得知後佯裝赴會，卻被鶯英兄長誤為賊，兩人爭執之間，阿九殺死白公子，待天賜來到，被家丁誤為兇手。右相白照凱將他送官、被判死刑。秋香探監後，天賜深感無計可施，想要自縊時，葉容顯靈告知馮臨標已成欽差，可與其相認訴冤。馮臨標查出阿九涉案，至法場救天賜，與白照凱衝突，兩人上殿請皇上定奪。皇帝審理後將阿九處斬，白相仍不服。為化解馮、白兩家之事，左相提議金殿中的白牡丹久不開花，命天賜、鶯英搧花，若搧得開則結為連理。最後神靈庇佑，牡丹花開。思宗又當殿御試，天賜應答流利，點為狀元，並與鶯英完婚。參考葉美景編：《金殿配》（戰後膳寫，日期不詳，未出版）。謝謝楊巽彰先生提供訊息。

「馮臨標」此一角色的原型出自明朝末年的進士馮元飆（？-1644），在《明史·列傳》第一百四十五可見，他出身浙江慈谿，天啟二年（1622）中進士，擔任澄海、揭陽的知縣，崇禎十六年（1643）五月擔任兵部尚書，八月即告病請辭，次年過世。[20] 馮元飆的家事不見於正史，卻因他為黃月容設墓建庵而留下紀錄：月容（1612-1629）14 歲為馮之側室，天啟六年（1626）秋，隨夫一起赴任揭陽縣令，多次助其破案，馮的寵愛引來正妻蘇氏的妒意。崇禎二年（1629），蘇氏趁夫赴潮州參謁提學，以毒酒害死年僅 18 歲的月容，傷心的馮元飆在黃岐山設墓建庵，名之「侶雲庵」，今為侶雲寺。[21]

在現實中成功毒死次妻的「藥茶記」，到戲劇裡加重元配的兇殘與馮的「以暴制暴」，這齣戲放大了嫉妒的可怕，並警告觀眾因妒害人的下場。田仲一成在該劇目補記：由於該戲殘酷，在中國大陸被禁，但在香港卻頻繁上演。不過該劇屬於午夜過後才演出的「白字戲」，[22] 應有觀眾分級的作用。

漢陽北管劇團的李阿質認為：丈夫懲罰元配的手法太過殘忍。因此她改編為最後大娘被埋江，而不是重現酷刑，顯示當代北管表演者對傳統劇情內容的反思。[23]

三、四齣戲的角色與分臺

歷來關於劇本的分類方法，有如明代朱權的《太和正音譜》以主題分元雜劇為十二科，[24] 但一劇「跨科」的情形多見，很難精確歸類。也有依表演

20 （清）張廷玉等撰，楊家駱主編：《新校本明史并附編六種》（臺北：鼎文書局，1980年），頁 6639-6641。

21 「揭陽侶雲寺—揭陽—廣東寺院」，http://www.fjdh.cn/ffzt/fjhy/ahsy2013/08/150831281003.html。徵引時間：2014 年 3 月 29 日。

22 田仲一成：《中国地方戲曲研究》，頁 604、528。

23 李阿質：2014 年 4 月 3 日，羅東李宅訪。

24 《太和正音譜》中列「雜劇十二科」為：一神仙道化，二隱居樂道（又曰「林泉丘壑」），三披袍秉笏（即「君臣」雜劇），四忠臣烈士，五孝義廉節，六叱奸罵讒，七

偏重，劃分為老生戲、小生戲、「三大」、「三小」等，然以行當分類雖有助知曉演出重心，但無助整體的結構分析。戲曲內容的分場，元雜劇以音樂結構分折，明傳奇分齣，北管戲或歌仔戲則是分臺。本文選擇正本戲中以「家庭」、「家人」為故事核心的劇目，定名為「家庭戲」，以人物上下場、全場淨空為一臺，制定臺數表。

普羅普（Vladimir Propp，1895-1970）在民間故事的敘事分析中，提出「功能」由誰完成無關緊要，但在戲劇裡由誰完成「行動」至關重大。[25] 考量北管戲的特性，以下將先整理角色、出場臺次，分析每臺的戲劇行動。由於除《合銀牌》外，其他三齣的角色都非常典型化，「角色與出場臺次」表中將以代稱寫出行為人，如一家之主稱為「家長」、主動陷害家人女性名為「壞女人」，波及最深的稱「受害者」，家庭的主要協助者稱作「拯救者」，次要與外來的則稱「幫助者」等，以便在「臺數表」內使用。該表將為每一臺的內容定義，以便後續的敘述分析，而「說明」則是解釋該臺的運用手法、目的。

（一）小妾陷害大娘：《藥茶記》

葉美景版本中的「張郎子」，大多數的版本寫為「張浪子」。張「浪子」、張「善人」透過名字的符徵（signfiant），已建立觀眾對於其符旨（signifié）的聯想，前者由丑行扮演，言語滑稽，在危難時挺身而出，後者虔心禮佛，不干涉家事，將主導權交予王氏，卻難避次妻的妒恨，甚至殃及親生。從表 6-1 可看出本劇的表演重心是第 26 至 32 臺，丑與正旦間的對手戲。

逐臣孤子，八鏟刀趕棒（即「脫膊」雜劇），九風花雪月，十悲歡離合，十一烟花粉黛（即「花旦」雜劇），十二神頭鬼面（即「神佛」雜劇）。參見（明）朱權：〈太和正音譜〉，收於《中國古典戲曲論著集成》（北京：中國戲劇出版社，1982 年）。第 3 冊，頁 24。

25 請參考本書〈伍、北管婚變戲《三官（關）堂》抄本的口語傳統套式運用與敘事結構〉。

表 6-1　《藥茶記》角色與出場臺次

行當 *	角色姓名（出場臺次）	出臺數	人物背景、關係	臺數表中的代稱
老生	周公遠（1, 12, 31, 32）	4	洛陽人，地主	家長
丑	張郎（浪）子（1, 11, 21, 23-25, 26-32）	13	王氏帶來之子	拯救者、替罪者
正旦	張善人（1, 2, 5, 6, 7, 22-24, 26-32）	15	周公遠妻	受害者
小旦	王氏（1, 4-6, 10-12, 31）	8	周公遠妾	壞女人
小生	周郎（2, 5, 7, 10, 11, 15, 17-20, 26, 30-32）	14	周公遠與張善人之子	受害者子，後成為幫助者
貼旦	周金蓮（2, 5, 10, 11, 15, 16, 19）	7	周公遠與張善人之女	受害者女，後成為幫助者
二花	王氏兄（3, 5）	2	王氏的兄長	替死者
	海飛龍（8, 11）	2	山賊	男惡徒
	長差（21, 23）	2	押解犯人	
副旦	秋香（4, 11）	2	王氏的婢女，一同想計陷害大娘	壞女人的同謀
公末	韋馱（5, 11）	2	神明，奉命幫助大娘	神明
	李成（9, 11）	2	武將，押解皇槓進京	
	福德正神（17）	1	幫助周郎兄妹	神明
副生	縣官（6, 11）	2	判張善人罪者	誤判者
	皇帝（13, 15, 16, 18, 19, 32）	6	正德皇帝	皇帝
	度學美（24, 25）	2	監斬官	
什	衙役（6, 11, 16）、禁子（7, 21）、士兵（13, 16, 18, 20, 24）太監（19, 32）			
其他	二將（13, 16）、小鬼（14）、虎形（14, 15）老監（18）、犯頭（23, 24）中軍（25, 26）			

* 依行當首次出場序。

表 6-2 《藥茶記》臺數表

臺次	地點	內容	定義	說明
1	周家	周公遠告知兩位夫人他要下庄取討帳目。將家事交由兩人處理，與郎子一同出門。王氏想害張善人。	家長離家。	家長離家是家庭變故的開端。
2	周家	周郎與妹妹為母親張善人賀壽。	為受害者賀壽。	此臺「壽宴」主題，看似歧出情節，但有介紹人物的功能。
3	戶外	王氏兄出場。	替死者出現。	
4	周家	王氏與丫環秋香商量如何害張善人。	壞女人密謀。	壞人身旁通常有同謀者可資商量。
5	周家經堂	張善人在經堂，王氏送人參茶，張善人因韋馱保護未立即喝，來借錢的王氏弟卻喝了殞命。張善人兒女出來，束手無策。	神明保護受害者。壞女人的陷害。替死者死亡。	利用替死者的死亡陷害受害者。
		王氏將張善人拖上公堂。周郎隨去公堂。	受害者公堂受審。	
6	公堂	王氏拖張善人上公堂。張善人受逼供招認。	受害者入罪。	誤判者必須服從壞女人的要求。
7	監獄	禁子索賄。	探監時禁子索賄。	「禁子索賄」是探監的固定主題。
		周郎監獄探母後。決定返家等父親回來。	受害者與子相會。	
8	海飛龍的山寨	海飛龍決定下山打劫。	男惡徒決意打劫。	歧出情節。
9	李成押皇槓進京途中	李成押皇槓遇海飛龍搶劫，海飛龍被捕。	男惡徒被捕。	歧出情節。

臺次	地點	內容	定義	說明
10	周宅	王氏打罵周郎、周金蓮，將他們關在暗房。	壞女人虐待受害者的子女。	壞女人的二度迫害，加強描繪其惡性。
11	張郎子返家途中、周宅	張郎子返家，不見大娘。 王氏要他將周郎與金蓮燒死，張郎子卻放他們逃走。	拯救者回來，解救手足。	壞女人通常有個反其道而行的兒子，成為拯救者。
	周家經堂	張郎子質問菩薩，韋馱指示他為大娘頂罪，將有好報。	拯救者受神啟入監。	拯救者因神明指示，暫時犧牲。
	公堂	張郎子依言行事、受監。 海飛龍亦送到監獄。	拯救者、男惡徒均受監。	因為壞女人的逼迫，晚輩才可離家，獲得晉升。
12	周宅	周公遠辭別店家，返回家中。王氏不承認害張善人，發誓若說謊將會五雷轟頂。	家長返家。 壞女人發誓。	在北管戲中如果說謊或違背誓言，通常會死在自己的詛咒之下。
13	校場	皇帝南山打獵。	皇帝出現。	
14	南山	福德正神命老虎衝散周郎兄妹，命小鬼把皇帝金冠推下。	神明幫助。	神力相助。
15	南山	猛虎衝散周郎兄妹。 皇帝率軍上場。	神明相助。	神力相助。
16	南山	皇帝收周金蓮為妃。	皇帝娶受害者之女。	解除女子陷入困境的方法，有結婚、結拜、資助或收留。
17	南山	周郎借宿土地公廟，土地託夢要他撿拾金冠，日後當進寶狀元。	神明託夢，受害者子得到關鍵物。	神力暗示可以晉升的關鍵物。

臺次	地點	內容	定義	說明
18	洛陽掛榜處、宮廷	周郎撿拾金冠，封為進寶狀元。	受害者之子受封。	透過關鍵物獲得封賞。
19	皇宮	金蓮為兄簪花，兩人相認。皇帝派周郎審藥茶一案，再與金蓮同飲。	受害者的兒女相會。下令救受害者。	受害者的兒女獲得晉升，也得到最高拯救者的幫助。
20	無確定地點	周郎命中軍去教場。	過場。	第 21 至 24 臺：起解、留言、陪赴刑場、法場生祭常聯合為一主題。
21	馬城縣衙門	長差要去馬城縣提調 18 名江洋大盜，張郎子在列。 他請人轉告張善人不用送水飯到監牢，到十里長亭相送。	替罪者將受刑。替罪者留言給受害者。	
22	衙門	張善人被告知不用送水飯，到十里長亭送別。	受害者得知替罪者將行刑。	
23	押解途中	張郎子押解途中，張善人前來送行。張郎子交代張善人三件大事，最後希望有人收屍。 張善人決定陪同到中省。	受害者與替罪者相會，受害者決定陪同替罪者。	
24	刑場	行刑前，張郎子與張善人相會。張郎子無法進食，張善人請海飛龍喝酒，希望他在地府照顧張郎子。	受害者希望男惡徒在地府照顧替罪者。	
25	刑場	處斬前，中軍帶來聖旨，將張郎子帶走。	替罪者獲救。	

臺次	地點	內容	定義	說明
26	蔭陽府、刑場	周郎與張郎子相會。張郎子回刑場找張善人。張善人收屍遭張郎子作弄。張善人嚇跑。	替罪者作弄受害者。	第26至29臺：為「人鬼難辨」主題。
27	戶外	張郎子告訴善人自己沒死，善人還是嚇跑了。	替罪者作弄受害者。	
28	戶外	善人與郎子相認三次，仍舊認為張郎子是鬼。	替罪者作弄受害者。	
29	戶外	張善人確認張郎子沒死。張郎子說明原委。	替罪者與受害者相認。	
30	蔭陽府	兩人與周郎相認。張善人封誥。	替罪者、受害者與受害者的兒子相認、受封。	
31	戶外	周公遠與王氏遇到郎子與張善人、周郎。周郎答謝王氏，王氏遭雷殛。周公遠換衣。	全家相會。壞女人死於自己的誓言。	舞臺上展現惡有惡報。
32	皇宮、周府	周郎與家人到皇宮，眾人受封。全家回府，拈香行禮。	全家人受封、團圓。	團圓與拈香謝神是常用收尾。

　　全本《藥茶記》演出約兩個下午，然作為一天的日戲演出，可自第21臺「起解」開始演至劇末，從臺數表的內容來看，這是本劇最精彩之處：[26]張郎子從危機的高峰到獲救，最後居然裝死嚇大娘引發滑稽感，觀眾的心情也從緊張到放鬆。第2臺看似可以刪除，但以北管戲常用的「壽宴」主題，併同第1臺，讓此一家庭人物全部出場。第8、9臺演出二花海飛龍搶劫皇槓被逮捕，屬於歧出情節，如要節省時間應可刪除。第23臺的海飛龍僅以

26　羅東漢陽歌劇團在1993年臺灣地方戲劇比賽中以《藥茶記》參賽獲優勝，林松輝獲最佳丑角，李阿質獲最佳旦角，便是選擇此段落演出。李阿質說正旦與三花刑場上的那些撥開頭髮抓頭蝨、拭淚等細緻的表演，都是來自於林松輝老師的教導，因此兩人演對手戲非常有默契。李阿質：2014年4月3日，羅東李宅訪。

「犯頭」標註，而非指定由「二花」表演，本場實際演出可看到一個惡狠狠的犯人邊走邊欺負替罪者，讓觀眾更同情後者，前扮海飛龍的「二花」在本臺則扮演有臺詞的長差。若非為了重複王氏的惡形惡狀，增強觀眾對她的厭惡，第 10 臺可刪除。第 11 臺，韋馱提點張郎子先頂罪，後有好報；第 14 至 19 臺在土地公的幫助下，周郎兄妹與最高位階的拯救者──皇帝產生連結，地位翻轉；第 31 臺周郎答謝二娘王氏使其因禍得福時，王氏自發的詛咒得償，雷殛而死。這些都將神祇懲罰或保護的力量具現在舞臺。第 21 至 24 臺，無辜的犯人要解往中省，吩咐天天探監的家人不用再來，交代後事，刑場上無辜者食難下嚥，探監者託最兇惡的犯人在地府照顧親人，卻被其反駁，這是常見的主題。第 26 至 29 臺張善人捲蓆收屍，張郎子突然如殭屍挺身坐起，善人嚇得落荒而逃，張郎子三追三趕，善人以聲音高低辨識郎子是人是鬼的表現方法，林鶴宜稱為「人鬼難辨」，類似的對話也出現在許多雜劇和傳奇的劇本中。[27] 第 32 臺，劇終全家團圓、拈香謝神是北管戲常見的處理。

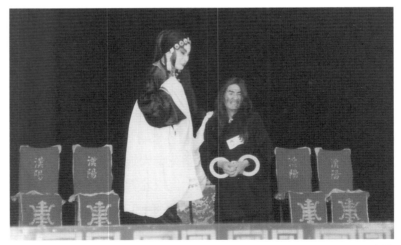

圖 6-1　《藥茶記》中，張善人（劉玉鶯飾）送別即將處刑的張浪子（林松輝飾）。攝於 1990 年代初期歸綏戲曲公園。

27　林鶴宜：〈論明清傳奇敘事的程式性〉，頁 105。

（二）再醮的婆婆欺負媳婦與孫女：《雙貴圖》

　　當家長和其有血緣關係的男性（兒子）都離家後，因再婚加入家庭的婆婆想要虐待媳婦與孫女，並希望親生兒子能夠成為幫手，沒想到他卻拯救受害者，並找來從軍後當上王侯的哥哥們增援。

　　葉美景版本中的「藍『己』子」，在其他版本中亦寫成「藍『繼』子」或「藍『季』子」，其中採「繼」字者最常見，命名與兩位兄長都有「忠」字不同，影射他原來非屬藍家人，是隨母親一起到來。

表 6-3　《雙貴圖》角色與出場臺次

行當 *	角色姓名（出場臺次）	出臺數	人物背景、關係	臺數表中的代稱
副生	藍忠蓮（1, 2, 6-9, 21, 25, 26）	9	藍芳草長子	離家者，後成為幫助者
小生	藍忠壽（1, 2, 6-9, 21, 24, 25, 26）	10	藍芳草次子	
	長差旁的小夥計（17, 18）	2	負責押解王氏等人到中省	
老生	藍芳草（1, 16, 18, 23, 26）	5	地主、藍家家長	家長
女丑	許氏（1, 11, 14, 15, 26）	5	藍芳草續弦	壞女人
二花	鐵面豹（3, 5, 8）	3	番將，鐵面金之弟	外患
	王氏兄（13）	1	藍忠蓮的妻舅	
	王寶（16）	1	藍芳草回鄉時，告知家中變故者	
	長差（17, 18）	2	負責押解王氏等人到中省	
	監斬官（23）	1	要處斬王氏、海飛龍等	
大花	鐵面金（3, 5, 8）	3	番將，鐵面豹之兄	外患
什 1	報仔（探馬，4, 5）、徐剛府守門（6）、太監（9）、藍府中軍（21）、藍家僕人（26）			

行當 *	角色姓名（出場臺次）	出臺數	人物背景、關係	臺數表中的代稱
什花	將軍（5）	1	明朝將領、李論部下	
	索賄的女監獄卒（16, 17）	2		
	犯人（18）、犯人海飛龍（23）	2	與王氏一同被押解的犯人	
什末	李論（5）	1	明朝元帥	
什2	明朝士兵（可同時扮長差，5, 6）、衙役（15）、獄卒（16, 17）、刀子手（劊子手，23）			
公末	徐剛（6, 9）	2	明朝軍師	
	縣官（15）	1	在許氏威脅下判王氏罪	誤判者
正旦	王氏（11, 13-18, 23, 26）	9	藍忠蓮妻	受害者
小旦	桂花（11-14, 18, 23, 26）	7	藍忠蓮女	受害者之女
小花	藍己（繼、季）子（11-13, 20-23, 26）	8	許氏婚後帶來之子	拯救者

* 註：依行當首次出場序。

表 6-4　《雙貴圖》臺數表

臺次	地點	內容	定義	說明
1	藍家	藍忠蓮、忠壽兩兄弟告知父親藍芳草他們要去食糧投充。 藍芳草告知王氏他要下庄取討帳目，要她照顧媳婦與孫女。	家長與親生兒子陸續離家。	互有血緣關係的男性都離家。
2	往投軍路上	忠蓮、忠壽投軍途中。	過場。	
3	番邦	鐵面金、鐵面豹兄弟反明朝。	外患造反。	離家投軍的男性將有建功的機會。
4	回報明陣營途中	明朝探子回報鐵面兄弟造反。		「探子回報」為一主題。

臺次	地點	內容	定義	說明
5	戰場	兩軍交戰。明朝掛免戰牌，寫信請增援兵。	交戰。	「交戰被人追趕」有套語可用。
6	明朝宮廷、六部橋頭	徐剛稟告皇帝，奉旨招兵。 比武測試忠蓮、忠壽入選，奉命前去征剿。	朝廷招兵。 離家者從軍。	「招兵」為一主題。
7	藍氏兄弟陣營	點動人馬、發兵。	離家者整軍發兵。	「點兵、發兵」為一主題。
8	戰場	藍氏兄弟戰勝。	離家者建功。	
9	午門外、朝房	徐剛見藍氏兄弟。 請皇上封藍氏。	相見。 請封。	
10	忠蓮、忠壽府	徐剛帶來受封消息。 兩人寫信回家。	離家者受封。	不合理處： 剛受封卻已蓋好府邸。 寫信並未發揮作用。
11	藍家	許氏要媳婦去磨坊推磨，孫女去河邊擔水。 並要兒子己子去磨房放火，己子原本不肯，但決定答應後陽奉陰違。	壞女人行動。 拯救者保護受害者。	
12	河邊	己子尋到在河邊擔水的桂花，幫助她，並告訴她許氏要害王氏的消息。兩人前往磨房。	拯救者幫助受害者。	
13	磨房 王氏娘家	兩人抵達磨房。 一起幫助王氏磨麥。告知許氏將對她們不利。 己子將磨盤打破，帶她們回王氏兄長家。 己子要上京尋兄。王氏殺雞款待。 王兄下庄取討。	拯救者陪伴受害者找到幫助者。 拯救者、幫助者都離開受害者。	男人離開，留給壞女人作惡的空間。

臺次	地點	內容	定義	說明
14	磨房 王氏娘家	許氏到磨房找不人，到調庄找王氏。 發現血衣，疑兒子被殺，扯王氏上公堂。	壞女人找不到拯救者。 將受害者帶到公堂。	
15	公堂	縣官在許氏威脅下判王氏有罪。	受害者被判刑。	
16	途中 監獄	藍芳草回鄉，途中遇王寶告知家中變故。 藍芳草去監獄探視媳婦王氏。 獄卒索賄。 翁媳相見，藍芳草知道原委後，不捨媳婦。	家長回家。 家長探望受害者。	探監、獄卒索賄為一主題。
17	監牢 大街	長差要提調 18 名江洋大盜到中省。 王氏留口信給公公，請他去十里長亭送別。	受害者留口信給家長。	第 17 至 19 臺：與《藥茶記》第 21 至 23 臺為同一主題。
18	大街	藍芳草與桂花想探王氏，路人轉告已起解。 藍昏倒，本叫桂花先回，但她還是要一起同行。	路人轉告口信給家長。	
19	十里長亭	部分犯人去吃點心。王氏希望等公公到來。 藍芳草、桂花與王氏相會。王氏說出三不到頭（公公、丈夫、女兒）。 藍芳草與桂花要到中省收屍。	受害者交代後事。	交代三件後事與《藥茶記》相同。
20	途中	藍己子乞討，路人告知，可以去找來自河南的王爺與侯爺。	拯救者行乞。	

臺次	地點	內容	定義	說明
21	藍忠蓮、忠壽王爺府	己子找河南王爺認親，兄長知家中之事。 忠蓮寫信，給己子金牌龍標，命他回家。 忠壽要上殿奏君。	拯救者認親。離家者變成幫助者，命拯救者回家。	疑問：之前寫信為何沒有回音？
22	己子回家途中	己子回家。	拯救者返家。	過場。
23	刑場	犯人出場。 藍芳草到刑場見不到王氏，要桂花幫忙找。 兩人獻祭，王氏無語、食不下嚥。 己子到場，以金牌龍標解救危險，並要監斬官放走所有犯人。	受害者到刑場。 殺場待決。 拯救者解圍。	到己子到場前，與《藥茶記》第24臺「法場生祭」同。
24	宮廷	忠壽稟告皇帝要回鄉祭祖。	幫助者面聖。	雖然以前王侯可能必須面聖才能離京，但刪去第21臺面聖與這兩場，對劇情進展無妨礙。
25	藍家兄弟王府	忠壽回府稟告忠蓮受贈的消息。	兩位幫助者受贈。	
26	藍家	己子解救王氏。兩兄回府。 藍芳草在家審判許氏，經兒子求情，剃了頭髮，塗上黑臉後遊街示眾。 全家焚香祭拜。	拯救者解救受害者。幫助者回家。 家中審判壞女人。 全家團圓。	家庭審判。

　　《雙貴圖》的重點自第11臺開始，藍己子的母親許氏要他謀害大嫂王氏，他先遇到在河邊挑水的姪女，再一同去磨房找大嫂。第13臺叔姪兩人磨麥，邊磨邊玩，插科打諢，看似王氏母女的危機已經緩解，沒料到下一臺，許氏就因找不到藍己子，並發現雞血沾汙的衣服，將王氏拉上公堂。縣

官在許氏的脅迫下判王氏有罪。

第 10 臺，藍忠蓮、忠壽成為王侯後，寫信回家並沒有發生作用，在鄉的家人與他們依舊聲息不聞，直到藍己子上京尋找，才又暢通家人間的連

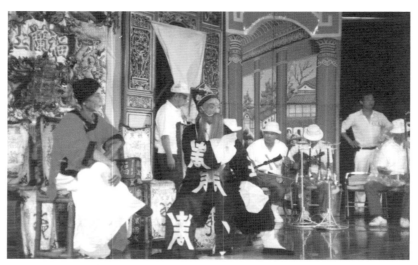

圖 6-2　羅東福蘭社 1992 年 8 月在頭城搶孤會場演出《雙貴圖》，藍芳草（游振池飾）與再娶的妻子許氏（張建勳飾）坐在家中談話。

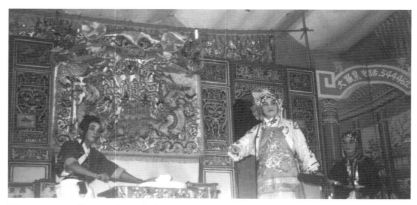

圖 6-3　1992 年 7 月在羅東中山公園同劇演出。藍芳草與藍繼子出門後，許氏虐待媳婦王氏（張火土飾）、孫女桂花（張昭良飾）。許氏的兒子藍繼子（陳錫源飾）回來，幫助桂花挑水，嫂嫂推磨，帶兩人回娘家避難。

繫，並幫助受害者脫苦。第 20 臺藍己子淪為乞丐，沿街乞討，依照傳統戲曲演出時的默契，觀眾會拋錢上臺。劇末時家長藍芳草審判許氏，其惡行雖讓家人承受痛苦，卻未致死，在兒子求情下，以遊街當眾宣布其罪，保留性命。最後也如同《藥茶記》一般，全家焚香祭拜。

（三）大娘陷害小妾失敗，自己殞命：《合銀牌》

羅東福蘭社的《合銀牌》總綱中包含〈打春桃〉，即表 6-6 中第 5 臺的內容。據出身該社的莊進才說，未見過福蘭社演出此劇，而漢陽北管劇團的李阿質師承游丙丁、林松輝[28] 等人，亦未曾看過本劇。陳秀芳在劇情介紹中說：由於戲中有些曲不好唱，目前已很少有人演出。[29]

從韓宏道趁妻子不在，在小妾面前誇下海口，說妾若生男，要「把這賤人打落下賤之輩，……。還要他打落豬狗全眠。」見到長妻時卻大驚失色，唯唯諾諾，讓人不禁聯想韓宏道的態度才是讓妻妾嫌隙日增的主因，全然歸罪元配，便是忽略其中的微妙之處，因而表 6-5 捨卻刻板化的「受害者」、「壞女人」代稱。本劇的驅動力在韓宏道與春桃所生的韓文正，其母懷他時遭逼離家，他長成後中舉，才讓一家團圓、冤仇得報，不過他的行動力遠不如前兩齣戲的張郎子、藍己子，不足以稱為「拯救者」。

28　兩人皆出身自日治時期宜蘭新榮陞亂彈班，可參見筆者：〈「宜蘭縣北管人物誌」之一：游丙丁先生〉，《宜蘭文獻》第 13 期（1995 年），頁 46-52；〈「宜蘭縣北管人物誌」之二：林松輝先生〉，《宜蘭文獻》第 14 期（1995 年），頁 75-83。

29　陳秀芳編：〈打春桃〉，《臺灣所見的北管手抄本（三）》，頁 473。

表 6-5　《合銀牌》角色與出場臺次

行當 *	角色姓名（出場臺次）	出臺數	人物背景、關係	臺數表中的代稱
老生	韓宏道（1, 5, 6, 8, 16, 17, 22, 24, 28, 29）	10	泉州晉江縣人，家財萬貫，膝下無男，曾賑饑三載	家長
什	家院（1, 5）	2	韓宏道家僕	
	衙役（8）	1		
	家院（10, 12）	2	王斗周家僕	
	鬼卒（13）	1		
	守貢院門的士兵（19）	1		
	劉家的佃戶（26）	1		
	旗軍（28, 29）	2		
正旦	劉氏（1, 5, 6, 13）	4	韓宏道妻	元配
小旦	李春桃（1, 5, 7, 10, 12-14, 21, 23, 24, 29）	11	韓宏道妾	小妾
副老生	文昌星君（2）	1		幫助者
	翰林院大學士（19）	1	主考官	
	春通（25, 26, 27）	3	參軍，奉命要逮捕劉龍、劉虎	
老旦	提報星（2）	1		
	姆媽（5）	1	韓宏道的嫂嫂	
	尼姑（10）	1		幫助者
	王老之妻（12, 14）	2		幫助者
二花	魁星（2）	1	幫助文曲星投胎	神明
	劉虎（6, 8, 26, 28, 29）	5	劉氏之弟	元配之弟
	乞丐（16, 17, 22, 24）	4	與韓宏道結拜，排行第二	幫助者
其他	年月日時四公曹（3, 4, 10）	3		神明
	土地公（7）	1		神明
	2 個小鬼（10, 13）	2		
	牛頭馬面（13）	1		
	中軍（20, 21, 24）	3		

行當 *	角色姓名（出場臺次）	出臺數	人物背景、關係	臺數表中的代稱
小生	天官（4）	1		
	王楚明（18-21, 24, 27-29）	8	韓宏道、春桃之子，後改名叫韓文正	小妾之子
大花	劉龍（6, 7, 26, 28, 29）	5	劉氏之兄	元配之兄
	閻羅王（13）	1		神明
小花	地方（6, 8）	2	地保	
	小鬼（包頭扮演，7）	1		
	王老（9, 10, 12, 14, 29）	5	佃農，救春桃之人	幫助者
	福德正神（13）	1		神明
	拐子（16）	1		
	考生（19）	1	與王楚明一起應考的落榜者	
貼旦	繡紅（6, 7, 10, 12, 14, 23, 24, 29）	8	韓家婢女	幫助者
公末	陳奇龍（8）	1	泉州府正堂	
	王斗周（11, 12, 14, 18, 21, 24, 29）	7	河南大地主，租田給王老。王楚明養父	幫助者
副小花	僕人（14）	1	王斗周家僕人	
什花	乞丐（16, 17, 22, 24）	4	與韓宏道結拜，排行第三	幫助者
副旦	王老之女（29）	1	嫁予韓文正（王楚明）	

*註：依行當首次出場序。

從表 6-5 可見行當眾多，但實際演出時可以兼演，如老生與副老生，正旦與副旦，副小花、什花與什，這樣可以控制在「上六柱」、「下六柱」[30] 的安

30 「上六柱」指的是老生、小生、大花、三花（小花）、正旦、小旦，「下六柱」則是指老旦、二花、公末、貼旦、副生與副丑。游丙丁：1991 年 12 月 1 日，宜蘭游宅訪。

排之中。

表 6-6 《合銀牌》臺數表

臺次	地點	內容	定義	說明
1	韓府	大娘壽宴,一夫二妻同飲。	元配壽宴。	介紹角色。
2	天上	文昌帝君要魁星引文曲星投胎春桃腹。	神明送子投胎。	彰顯神力。
3	天上	值年月日時公曹要告訴玉帝韓宏道的善行。		本段仿《天官賜福》開頭。
4	天上	天官奏玉帝,四公曹引文曲星投胎。		2 至 4 臺為歧出情節。但可表現時間差。
5	韓府	韓宏道出門訪友。劉氏叫出春桃責打,姆媽來訪,邀劉氏過府參加壽宴。韓宏道回來,與春桃談笑之際劉氏回家。韓知大娘平日常打春桃,佟言若春桃生男,就要將大娘「打落下賤之輩」,不巧被回家的劉氏聽到。劉韓兩人爭吵不休,劉逼韓將春桃趕出家門,臨別時韓贈春桃銀牌以為日後相認之物。韓想到鄉間居住,卻被妻子威嚇阻止。	家長離家。元配責打小妾。家長安慰小妾。元配逼家長將妾趕出門。	此段為〈打春桃〉之內容。

臺次	地點	內容	定義	說明
6	韓府	劉氏請大哥劉龍殺死春桃。	元配命兄長殺小妾。	家長因殺人，身家性命遭受危機。
		劉氏又與韓宏道爭吵，毆打韓時被韓踢死。	家長踢死元配。	
		韓想請地保掩飾不成，劉氏弟劉虎反將韓帶上公堂。	元配兄弟將家長帶上公堂。	
		婢女繡紅男扮女裝去找春桃。	幫助者尋找小妾。	
7	路上	春桃被劉龍殺害，得小鬼拯救。繡紅找到春桃。	小妾被殺後復生，與幫助者相遇。	彰顯神力相助。
8	公堂	陳奇龍判韓宏道家產由劉虎代管三年，贈其三百兩去鄉下居住。	家長的家產被代管。	家長遭難。
9	王老家	王老自報家門，出門耕田。	小妾的幫助者出現。	
10	尼姑庵對面的草庵	春桃生產，文曲星投胎。小鬼拿春桃。王老將春桃背回家中。	小妾遇危。 小妾的幫助者出現。	彰顯神鬼的力量。
11	王斗周府	王斗周要向王老討田金。	幫助者的債主（後亦成為幫助者）出現。	
12	王老家	王老帶春桃主僕回家、請醫接生。王斗周來訪，帶走春桃子。	債主帶走小妾的兒子。	債主幫助撫養小妾的兒子。
13	地府	福德報人間事，劉氏、春桃上場，劉氏打落地獄，春桃回陽。	小妾在陰間指控元配，元配被打入地獄。	強調死後仍有地府的審判。
14	王老家、王斗周家	春桃醒來，去王斗周家要小孩。	小妾還陽。	

臺次	地點	內容	定義	說明
15	路上	韓宏道被騙走三百兩。	家長得到幫助者照顧。	家長因積善得到照顧。
16	路上	兩個乞丐行乞。		
17	路上	韓宏道與兩個乞丐結拜、同歸。		
18	王斗周府	王楚明要上京考試。	小妾之子赴試、應試、中舉。	與上一場相隔18年。
19	考場	王楚明等人應試。		「考場應試」為一主題。
20	路上	王楚明要回府。		
21	王斗周府	王楚明回府見父。母子相認、要找親生父親。	小妾之子回府、認親。	
22	路上	韓宏道與乞丐兄弟三人求乞。	家長與其幫助者出現。	
23	狀元府	繡紅稟告春桃見到一人好似韓宏道。	小妾的幫助者認出家長。	幫助者報告小妾。
24	戶外	王楚明問籤回來，合銀牌柳蔭認父，一家相認。	一家相認。	家長、小妾與其子團圓。
25	戶外	參軍春通將去抓拿韓龍、韓虎。	霸占家長家產的壞人（元配的兄弟）被捕。	惡人受懲。
26	劉府	劉龍、劉虎要農戶抵擋，最後還是被春通逮捕。		惡人受懲。
27	衙門	參軍遣送劉龍、劉虎至韓文正手。	元配兄弟遣送到達。	
28	衙門	劉氏說小不問大之罪，韓文正請父親韓宏道出馬審案。	小妾之子審問元配兄弟不成，交由家長處理。	1. 親屬階序較低的高官也不能審問長輩。 2. 由直接受害的家長審判惡人較佳。

臺次	地點	內容	定義	說明
29	衙門	韓宏道審案，處死壞人。	家長判元配的兄弟死刑。	壞人受懲，女性皆有所歸。
		王老出現，繡紅為韓宏道妾。韓家與王斗周兩家合作一家。 王老將女兒嫁予韓文正。	迎娶女性的幫助者，全家團圓。	

　　〈打春桃〉的表演重點在懼妻的韓宏道與妾難分難捨，《合銀牌》則完整呈現「善有善報，惡有惡報」的主張。第 2 至 4 臺，彰顯韓宏道曾經賑災三年，為彌補他無子的遺憾，特命文曲星下凡，借用了扮仙戲《天官賜福》開頭裡年月日時公曹現身，稟告天官的開頭。[31] 春桃被殺（第 7 臺）或生產危急被小鬼帶去地府（第 10、13 臺）都因鬼神相助化險為夷，教唆殺人的劉氏則在地府中被判決，不但被掌摑，還打落地獄（第 13 臺）。

　　元雜劇《兒女團圓》中，韓家的妻妾紛爭導因於嫂嫂挑撥，[32] 北管戲《合銀牌》裡，嫂嫂反倒是緩頰之人。北管戲強調元配劉氏的善妒與無理取鬧，韓宏道在爭吵時將她踢死可能是意外，但人死是真（第 6 臺），劉氏如龍似虎的兄弟得以代管韓家產業、韓復因遭騙淪為乞丐，都與殺人「罪有應得」有關。一直要經過十八年，文曲星投胎的兒子長大成人，才可藉由功名得就向母親報恩、為父親復仇。儘管韓文正是合法的審判者，但是劉龍、劉虎提出「小不問大」，因此由親屬位階最高的韓宏道親自審判；前述《雙貴圖》也有類似安排。最後韓宏道娶婢女繡紅為妾，韓文正娶恩人王老之女，並馬上過門，韓文正的養父王斗周剛好與丈人王老同姓，三家合為一家，顯示「女有歸，老有終」是為「圓滿」的觀點。

31　陳秀芳編：《天官賜福》，《臺灣所見的北管手抄本（三）》，頁 38-39。

32　（元）楊文奎：《翠紅鄉兒女兩團圓雜劇》，收於（明）臧晉叔編：《元曲選》（臺北：正文書局，1999 年）。上冊，頁 454-473。

（四）大娘害死小妾，自己也喪命：《鐵板記》

　　本劇害人者與受害者都因酷刑身亡，是四齣家庭戲中最為悲慘的，若探究此劇被列入「新路三十六大本」的原因，可能與其包含【二黃】豐富的板式變化有關，加上「地府」一場有許多的反調唱腔，[33] 若能夠掌握，其他【二黃】唱腔的劇目應能游刃有餘。

表 6-7　陳秀芳所編版的《鐵板記》角色與出場臺次

行當 *	角色姓名（出場臺次）	出臺數	人物背景、關係	臺數表中的代稱
老生	馮臨標（1, 8, 9-12）	6	吉陽縣令	家長
什	馮家家院（1, 8-10, 12）	5		
	羌泰家院（5）	1		
	鬼卒（7, 8）	2		
正旦	王氏（1, 3, 8, 9-12）	7	馮臨標妻	壞女人
小旦	葉容（1-3, 8, 9, 12）	6	馮臨標妾	受害者
什旦	秋桂（1, 3, 12）	3	王氏的婢女	壞女人的同謀
丑旦	秋蓮（1-3, 8, 10-12）	7	王氏的婢女，獻計害葉容	壞女人的同謀
貼旦	秋香（2-6）	5	葉容的婢女，帶其子逃走	撫孤者，受害者的幫手
大花	張良（4, 5）	2	盜賊	
	閻羅王（7）	1		
公末	羌泰（5）	1	員外，地主	幫助者
	福德正神（7）	1	帶葉容到地府申冤	神明
老旦	王媽媽（6）	1	秋香借住、認其為乾媽	幫助者
其他	門神 1（8）	1	神荼	
	門神 2（8）	1	鬱壘	
	旗軍（10,11）	2		
	水手（10,11）	2		

* 註：依行當首次出場序。

[33] 參考漢陽北管劇團提供的《鐵板記》排練本，正調有【二黃原板】、【二黃二板】、【二黃緊板】、【二黃倒板】，反調有【二黃反二板】、【二黃反倒板】等。

　　陳秀芳所編版旦角行當不少，馮臨標的元配王氏有其同謀者秋蓮與秋桂，妾葉容也有秋香可以撫孤。就亂彈班的兼演原則，原本擔任小生的演員應擔任貼旦，[34] 丑旦則是由三花負責。

表 6-8　陳秀芳所編版的《鐵板記》臺數表

臺次	地點	內容	定義	說明
1	馮家	馮臨標要下鄉查案，先請出大娘，再請出二娘。 見二娘掉淚，交代兩人要和好相處、照顧小孩。	家長離家。	介紹角色。
		大娘與婢女秋蓮設計要害二娘。	壞女人與同謀設計。	
2	馮家，葉容繡房	秋蓮來叫二娘過去飲酒。 葉容的婢女秋香提醒她，擔心有禍。 葉容將兒子交付秋香。	壞女人行動。 受害者託孤。	壞女人有同盟。 受害者也有人可以託孤。
3	馮家，大娘二堂	大娘藉口葉容搬弄是非，將她綁起，先用剪刀毀容，再用鐵板將她燙死。婢女秋桂、秋蓮抬屍埋葬。葉容化鬼上臺，驚嚇兩婢女。	受害者遇難、化鬼。	死有不甘化為鬼。
		秋香見葉容死，女扮男裝，帶少爺逃走。	撫孤者帶受害者的兒子逃走。	
4	無明確地點	秋香遇盜賊張良打劫，他想賣她取財。	撫孤者遇難。	

34　邱昭文：《臺灣戰後初期的亂彈班研究》，頁 88。

臺次	地點	內容	定義	說明
5	無明確地點。 羌府	員外羌泰遇張良，出錢救了秋香。 再出資助她去找馮臨標。	撫孤者遇幫助者。	
6	王媽媽家	秋香投靠王媽媽，拜其為乾親，繼續找馮臨標。	撫孤者遇幫助者。	若單看本齣，後續沒有安排，為歧出情節。但在後續的《金殿配》，則知秋香在王家撫養葉容子。
7	地府	福德正神帶葉容到地府向閻王訴冤。 閻王發現葉氏陽壽應有四十。	受害者地府申冤。	
8	回府途中。 馮府	馮臨標回府，叫出大娘，待要叫出二娘時，王氏說葉氏已經病死，秋香抱馮子離家。 馮臨標起疑，守葉容靈，盼她託夢。	家長懷疑壞女人。	
		門神放葉氏入內。葉氏訴說被害經過。 馮臨標醒來，問王氏葉容埋身吉陽山何處，要去祭拜。	受害者託夢給家長。	受害者首度託夢。
9	吉陽山葉氏墓前	馮臨標祭拜完畢後，再夢見葉容訴冤。	受害者再度託夢。	以第二度的夢境加強。
10	馮家	馮返家邀王氏去江邊遊玩。	家長密謀復仇。	男主人以夢境為證據，展開復仇。
11	登船	命水手準備，夫妻與秋蓮上船。		

臺次	地點	內容	定義	說明
12	船上	馮再問秋蓮葉氏的死因不成，以要娶她為妾哄騙，秋蓮、秋桂都被綁。		馮臨標騙出人證。身為執法者，未經公開審判、私自判刑。但自知違法，故家僕不可聲張。
		馮逼問王氏，葉容陰魂出現。馮以利剪、鐵板對付王氏，使其喪命。葉容仍在，再殺秋蓮、秋桂。 最後打道回府，吩咐家僕不可聲張。	家長殺死壞女人及其同謀	

四、敘事結構與場景空間

　　依內容相近度，可將四齣戲分為《藥茶記》、《雙貴圖》，與《合銀牌》、《鐵板記》兩組討論。前兩齣戲劇行動的開展，來自側室或繼母對同輩或晚輩女性及其子女的迫害，這些「壞女人」皆有來自前段婚姻的孩子，與家長無血緣，但都成為其他家人的保護者，家長的一等親家屬無人死亡。後兩齣無子的元配逼壓懷孕或有子的側室，導致自己或（和）他人一命歸陰。

　　《藥》、《雙》的敘事結構可簡化為：家長離家→壞女人與同謀設計，以殺死受害者為目標→受害者下獄→壞女人的親生子成為拯救者→1、成為替罪者或2、尋找更有力的幫助者→受害者的子女或丈夫成為幫助者→受害者或替罪者在臨刑前獲赦→全家團圓，壞女人償罪。

　　《鐵板記》則是：家長離家→壞女人與同謀設計、壞女人行動→受害者託孤→受害者遇難、化鬼→撫孤者帶受難者子逃走、遇難、遇幫助者／受害者地府申冤→家長懷疑壞女人、受害者託夢給家長→家長密謀復仇→殺死壞女人與同謀。

　　《合銀牌》為：神明送子→家長離家，元配責打有孕的小妾。元配出

門，家長安慰小妾。元配逼家長將妾趕出門→元配命兄長殺小妾→家長踢死元配→元配的兄弟將家長帶上公堂→小妾被殺還生、產子昏迷回魂，出現眾多幫助者，協助撫養兒子／元配被打入地獄／家長落魄，遇幫助者→（經過十八年）→兒子中狀元、認親→家長審判元配兄弟、處死→團圓、婚配。

　　由上可知「家長離家」到「壞女人執行計謀」是固定開端，加害的方式有陷人入罪（《藥》）、間接加害（《雙》、《合》）、直接虐殺（《鐵》）。若受害者未死，情節便將朝如何營救發展，過程中男性家屬迎戰外患，或兒女被迫離家，神明或旁人的相助等，都是為了讓他們在經歷「中介狀態」（liminal）後得到晉升，成為幫助者，協助受害者逃出生天或脫離困境。《鐵》劇中小妾葉容被害死，孩子下落不明，身為官員的家長便在查明後，懲處髮妻極刑。其續集《金殿記》中，十八年後，葉容的兒子倖免於難、高中狀元，有賴於撫孤者的養育、母親魂魄的傳信與父親的官位，[35] 與上述獲得功名用來解救父母不同。

　　不管中間過程如何，惡人受懲與全家團圓沿襲中國戲曲的常態性收尾，也是北管家庭戲的必然結局。壞人受罰的程度與行惡的結果與對象有關：《藥》中的王氏意外害死兄長，後遭雷殛，《鐵》裡的王氏荼毒小妾，致其歸陰，自己性命也不保。《雙》的許氏想害媳婦、孫女，卻僥倖無人亡故，她因而得以苟活。《合》劇的劉氏逼趕小妾，並交代兄長奪其性命，不但生前遭丈夫踢死，死後還被打落地獄，她的兄弟也因侵占韓家產業，被判「刘皮示眾」，該劇與《鐵》劇的共同點都在元配直接或間接趕走了夫家唯一的後嗣，為家族的延續帶來危機。壞人受罰的方法一為天懲（如《藥》），二為人判，又分公審與私判，前者指經由具有公權力的官員來審判，後者則是由家長直接裁判壞人。《合銀牌》中劉龍、虎對狀元晚輩嚷嚷「小不問大之罪」，改由苦主姐夫韓宏道審判，將「長幼有序」的倫理格局延伸到司法審判，此時私判反而比公審更具說服力。《鐵板記》的縣令馮臨標私下處置元配，亦屬於此類。

　　故事安排上常見正面人物面臨危機後，有另一股勢力化解，在增強危機

35　見註 19 關於《金殿記》的劇情摘要。

與尋求解決中達到高潮，採雙重情節處理，直至家人重逢後，才又合而為一。《雙貴圖》第 2 至 10 臺，熱鬧的兩軍交戰鋪陳藍家兄弟殲敵建功，但考量時間，一般並不常演，第 11 臺回到中心場景（家），自「壞女人執行計謀」開始，藍己子安頓嫂嫂（受害者）與姪女，進京找尋兄長後，劇情為雙線進行，與《藥茶記》中張郎子在放走大娘子女，並在神啟下成為大娘的替罪者後的發展相同。《鐵板記》自婢女秋香帶公子逃難起，便分成兩線進行。《合銀牌》中大娘被家長踢死，家長被拉上公堂，家庭離散後，劇情便分小妾與家長兩路發展，至兒子長大中狀元後才收束為全家重逢。

　　當家庭因故分崩離析，團圓的希望不僅來自家人的位階提升，也有賴外人的奧援，《合銀牌》、《鐵板記》中並無來自同一家庭的「拯救者」，卻有許多陌生人成為幫助者。「善報」的實踐除了危難解除，男人封官進爵外，「女有歸」、「老有所養」是常見模式，如《合銀牌》劇末，幫助二娘春桃的婢女繡紅被韓宏道收為妾，恩人王老的女兒嫁給已成狀元的韓家公子，撫養狀元的王斗周與他們「三家合作一家」，便是此類的表現。

　　家庭戲從「家」展開序幕，家長外出後變故驟起，「家」已不再是安全之所，假如孩子年長，被迫離家後，很快便會發揮助力（如《藥》、《雙》），最後一家重聚，捻香謝神。倘若必須等待嬰孩長成中舉，才能柳暗花明，因家毀的時間過長（如《合》、《鐵》），即使團圓也無法返家。以「家」為圓心，可劃分「離中心（家）近」與「離中心（家）遠」兩類。「離家近」者包含公堂、刑場（如《藥》、《雙》）、娘家（《雙》），這裡是受害者的受難空間，「娘家」如無男性保護，也會受到「壞女人」的侵擾，在地的縣官懵懂無能，容易被「壞女人」威脅亂判，必須由「離家遠」的高官王親或天界地府的力量加以糾正；家人在「刑場」表現難捨難分的至情，常是表演中催淚的部分。「離家遠」者又分人界與非人界，前者包含皇帝狩獵處、宮廷、王府（如《藥》、《雙》）、離家暫居處（《合》）、幫助者的家（如《合》），此處有山賊作亂、外患入侵（如《藥》、《雙》），對官方或國家造成危害，卻成為孩子建功的契機；後者有天庭、地府，《合銀牌》為強調文曲星下凡投胎的

過程，出現天庭場景，否則常見的都是神仙直接抵達人間行動，地府通常是為了讓鬼魂得以伸冤（如《鐵》），使壞人再度受審（如《合》）。

五、結語：北管家庭戲透露的群體心態

北管戲文本內容穩定的時間在清代，[36] 但由於田野資料不足，目前能找到最早的亂彈班已近 1895 年日本始政。[37] 強森（David Johnson）在分析明清口傳作品時說：

> 聞名的知識分子或文人寫就技巧嫻熟、錯綜難解的文本，不循常規、與眾不同，鮮明展現作者的自覺意識，我們不假思索地認為這些文本揭露了作者的意念。然而不知作者的文本以常見方式處理傳統主題，在藝術上或理解上都不複雜，構成時似乎相當缺乏自我意識，如同教義問答手冊與謎語一般，具備簡單而明顯的功能，我們傾向將其視為群體而非單一作者心態的例證。[38]

從這四齣戲對角色的共同設計，探討其所反映的群體心態，可發現家長一旦離家，家庭便成為女人的惡鬥場，一切變故似乎都是女性的責任。等家長返家，《鐵板記》裡的縣令馮臨標已經妻死子散，其他三位家人猶在的地主家長，也只是眼睜睜地看著家庭的傾頹，表現男性長輩的無能為力。「不在場」讓家長儼然成為家變的無辜受害者，隱藏他可能的過失。除了《鐵板記》的

36　參見張啟豐：《清代臺灣戲曲活動與發展研究》（臺南：國立成功大學中文研究所博士論文，2004 年），頁 181-185、211-213。

37　參見本書，頁 1-2。

38　Johnson, David. "Communication, Class, and Consciousness in Late Imperial China." *Popular Culture in Late Imperial China*, Eds. D. Johnson, A. J. Nathanm, E. S. Rawski. (University of California Press, 1985), p. 40.

馮臨標身兼縣令與查案高手，回家查明側室的死因、懲罰元配，而在 12 臺戲中出場一半外，其他家長出場臺數僅占全劇的三分之一強到八分之一，[39] 他們以收租、訪友、查案等堂皇理由出門，對家庭重圓少有貢獻。劇裡行動力最強的是「壞女人」，其他人都是為了撲滅她引燃的惡火而存在，她們行惡的發端，除了《合銀牌》是因丈夫寵愛小妾，意圖薄待長妻，讓劉氏怒火攻心外，不曾提及女人間日常不合，若要追究其妒恨的因由，或許可從她們沒有替家長生子的共同特徵解釋。再嫁的「壞女人」相信隨她到後夫家的兒子會因血親關係協助她執行計謀，但他們卻都在變局中挺身協助「受害者」，成為關鍵的「拯救者」，無子的元配則由兄弟或婢女撐腰，迫害懷孕或有子的次妻，這些「作亂」的女性最後都經由天懲或家長審判，而不循正規法律途徑判刑。

　　儘管一般認為納妾的目的是求子嗣以繁衍後代，但從《藥茶記》與《雙貴圖》中的家長都已有兒子這點看來，顯然不是如此。近年改編的秦腔《藥茶計》寫家長周君禮與寡居的柳氏已交好數年，想娶為次妻，遂騙柳氏兒張浪子，說其亡父欠他帳款，只得由柳氏作償。周被柳氏抓住把柄後，目睹柳氏作亂，僅能徒嘆奈何，[40] 細寫家長為娶妾行為有虧，而不能阻其亂。但大部分的地方戲不追究家長娶二妻可能是災禍的源頭，一律將他歸為受難者。

　　根據《中國婚姻家庭制度史》：元代以一夫一妻為限。明代仿元制，《明律‧戶律》曰：「民年四十以上無子者，方聽娶妾，違者笞四十」，僅說「笞四十」，而不言「離之」，表明違律娶妾在承擔刑事責任後，不否定其民事效力。清代的限制較明朝為寬，到後期，士大夫納妾已相當常見，富有的平民納妾亦多。[41] 對應從北管家庭戲的內容看來，富戶、官員娶二妻的情形，反映的可能不是劇中設定的明代，而是花部盛行的清代。

39　韓宏道在《合銀牌》29 臺中出現 10 臺，藍芳草在《雙貴圖》26 臺中出現 5 臺，周公遠在《藥茶記》32 臺中出現 4 臺。

40　魏世提供：秦腔《藥茶計》全本唱詞。見「十品戲曲網」：www.xqshipin.com/htmln/n/n517.htm。徵引時間：2014 年 2 月 20 日。

41　陶毅、明欣：《中國婚姻家庭制度史》（北京：東方出版社，1994 年），頁 241-242。

　　家庭自來被塑造為庇護之所，但是家長的親生子都必須逃離宛如火宅的家，提高地位、獲得官職，才能協助全家脫離蹇運。成為「拯救者」的孩子因母親再嫁而變成重組家庭的一分子，卻秉持良心協助新的家人，拒絕成為媽媽的幫兇，實踐「以善為準」[42] 的原則。《藥茶記》第 11 臺，張郎子要為大娘張善人頂罪時，縣官從兩人同姓，發現兩人非親生母子。

> 張郎子：啟稟，藥茶一案乃是我做的，與我大娘無干。
> 縣　官：尔家住那裡，姓是名誰？
> 張郎子：小人家住洛陽縣，姓張名郎子。
> 縣　官：尔大娘叫何人？
> 張郎子：張善人。
> 縣　官：此言差了，尔大娘姓張、尔也姓張，是何道理？

非血親卻能替大娘頂罪，大娘也不顧小腳行路不便，堅持陪同送至中省受刑、應允收屍，可見兩人深情厚意。其它的北管總綱也常出現透過契約親屬關係（如結拜、婚姻）同舟共濟，重現「親情重於血緣」，[43] 不過從《合銀牌》第 5 臺，韓宏道在小妾春桃啼哭時安慰：

> 韓宏道：春桃尔懷內有孕，日後生女兒這就罷了。
> 春　桃：若是生男呢？
> 韓宏道：若是生男，把這賤人（按：大娘）打落下賤之輩，日
> 　　　　間捧茶造飯，晚來端馬子桶，這還不算……
> 春　桃：不算還怎樣？
> 韓宏道：還要他打落豬狗全眠。

　　同臺，與妻子劉氏爭論有子親生是否重要時唱道：

42　前已討論「善有善報，惡有惡報」的類型與結果。
43　參見簡秀珍：《臺灣民間社區劇場──羅東福蘭社研究》（臺北：中國文化大學藝術研究所碩士論文，1993 年），頁 122-126。

　　劉　氏：老狗吓！【平板】尔不必三心兩意，生下嬌兒未必成
　　　　　　氣（按：器）。
　　韓宏道：哎吓！【平板】常言道，子要親生，田要自耕，生下
　　　　　　嬌兒，接代宗枝。

韓宏道重男輕女與對傳宗接代的堅持，顯露雖然認養兒子繼承香火，可避免
死後無人祭祀成為孤魂，但有親生子仍是最佳選擇的觀點。

　　這四齣戲的時空背景，除《合銀牌》沒有確切的朝代指標外，其他三齣
皆發生在明代，地點方面，除《鐵板記》在廣東揭陽外，其他均與河南有
關。《藥茶記》第 1 臺，周公遠自言家在洛陽（河南），第 18 臺皇帝言「寡
人永樂」，《雙貴圖》第 3 臺等揭示番邦要攻打「明朝」，第 6 臺藍忠壽投軍
時說：「啟稟師爺，小人家住『河南登龍縣人氏』」。而《合銀牌》的韓宏道
家住泉州晉江，他與小妾春桃分別被迫離鄉，卻都往北走到一千四百多公里
外的河南。[44]「泉州晉江」的地名安排，可能是為激發福建觀眾的熟悉感，
但大腹便便的孕婦要跋涉千里，絕非現實可以辦到。不過地理真實性並非觀
眾留意的焦點，戲曲在口傳的過程中，像「河南」這樣較大的單位不太會變
動，但小的地理名詞容易逐漸變形，[45]地理名詞的「去中心」現象，是亂彈戲
飄洋過海到臺灣後明顯的特質。

　　這些家庭戲裡除了《鐵板記》實在可怖之外，其他戲齣的常演段落都是
角色有危難時，家人的不捨陪伴、難分難離，或是陌生人的相助。例如《藥
茶記》是替罪的張郎子起解，大娘張善人陪同隨行、應允收屍，到後來轉悲
為滑稽，全家團圓（第 21 至 32 臺）。《雙貴圖》則是藍己子幫忙大嫂、姪女
擔水、推磨；王氏被入獄後，公公帶著小腳難行的孫女急著送別、收屍；藍

44　此用 Google Map 查詢的結果。

45　如李桂枝自報家住哪裡時，在「清蒙古車王府王曲本」的《販馬記》與《奇雙會》分
　　別是「襃城縣（鄹）佑裏馬頭村人氏」、「汗（漢）中府襃城縣一鄹佑里居住在馬頭
　　村」，到《戲考》則為「漢中府襃城縣，林右居住馬頭村」，北管戲卻變成「家住在寒
　　窗府寶城縣。鄹佑裡（里）居住馬頭村。」請參見本書〈貳、亂彈聲腔戲曲文本的變
　　化——以《清蒙古車王府藏曲本》、《戲考》、北管總綱為比較對象〉，頁 67-68。

己子落魄行乞時，眾人施捨，告知王爺與其同姓，他找到兄長解除危難，闔家重圓（第 11 至 26 臺）。《合銀牌》最常演的便是懼內的韓宏道被逼趕走小妾，兩人的離別互泣（第 5 臺）。可知對已然把「他鄉作故鄉」，將中國地理當成虛構空間的觀眾，劇中「壞女人」的行徑是為了揭露人們面對危難時的行為表現。北管文本裡重情守義、心懷信仰、遇人有難，即使不相識也會施以援手的角色原型，相信還存在大部分臺灣人的心靈裡面。

從綜合性的北管劇目研究也可發現，婚姻關係、姻親以外的親屬關係與超自然的鬼神力量是最常出現的主題，[46] 這反映了清代「唐山過臺灣」的漢族男性 [47] 敬畏鬼神，認同透過婚姻或結拜等契約關係重新建立親屬關係，「渡臺禁令」使他們多是單身來臺，與此地的平埔族女性結婚，既可組成家庭，又可取得土地耕作，何樂不為？因而清朝官方所頒定的原漢禁婚成為具文。[48] 家庭戲裡的家長以地主居多，「離家」並非為了科舉，《鐵板記》是官員奉命派任，《藥》、《雙》是為了收租，清代冒險來臺的漢人也希望在新天地裡獲得土地利益，儘管現實中他們不一定納妾，但對原鄉家人的擔憂具現在戲曲故事裡：相對於天災，家人不和引起的人禍更令他們操煩。初蒞臺灣的他們相信鞏固家庭的是以「善」為準則的親情，而不是血緣關係，能夠讓一切否極泰來的，是心中深信的「善惡有報」，不管是來自他人的幫助，或是源於上天的護佑。戲劇搬演強化了觀眾的信念，逐漸內化為人們生活的準則。

46　相關討論參見簡秀珍：《臺灣民間社區劇場》，頁 122-129。

47　清康熙 23 年（1684）的頒布「渡臺禁令」，來臺的漢人須向官府申請，然不准攜家帶眷，也不得接家屬來臺居住。搬眷的命令在乾隆 25 年（1760）獲准，但隻身無業並無親屬相依者，仍舊禁止來臺。三十年後，放寬單身良民來臺，至於完全解禁，已是光緒元年（1875）的事了。參見王泰升、薛化元、黃世杰編：《追尋臺灣法律的足跡——事件百選與法律研究》（臺北：五南圖書出版股份有限公司，2006 年），頁 30。

48　王泰升、薛化元、黃世杰編：《追尋臺灣法律的足跡——事件百選與法律研究》，頁 30-31。

從「傳仔戲」論臺灣亂彈戲裡
的活戲演出

一、前言

　　臺灣亂彈戲作為口傳文化（verbal culture）的展現，若要探究其表演體系，最佳的方法是對其現場演出做長期觀察與記錄，假如僅參考將口傳內容以文字書寫記錄的總綱（劇本），必然會產生疏漏與誤解。[1] 然困於近三十年來演出機會有限，大多以手抄本方式留存的總綱，依舊是研究者最常運用的素材。現今不管是原狀保存或是以印刷出版的北管總綱，記錄的絕大多數是正本戲（tsiànn-pún-hì），這些在劇種最初流傳時便保有的劇目，有固定的曲調、關目安排，也是在亂彈戲演出漸趨罕見後，「亂彈嬌北管劇團」[2] 或「漢陽北管劇團」[3] 在室內劇場公演時會揀擇上演的戲齣（如《黃鶴樓》、《天水關》等）。1970 年代以降，蘭陽地區在亂彈班「東福陞」結束後，再無全然演出北管戲的戲班，「日演北管，夜演歌仔」[4] 成為演出常態，位處宜蘭的「漢陽」，其日戲除可能表演亂彈正本戲外，也常上演傳仔戲（tuān-á-hì）[5]。

　　一些北管研究論文均曾提到「傳仔戲」，因「傳」、「段」閩南語發音相同，或寫成傳子戲、段仔戲、段子戲等，作者們對該名詞定義各異，莫衷一是。反倒是北管藝人潘玉嬌、劉玉鶯、李阿質、莊進才、彭繡靜對「傳仔戲」的看法，均與臺灣最後一個亂彈班「新美園」的班主王金鳳（1917-

1　例如北管總綱中常僅記錄「小花便白」，大段以方言說笑的臺詞並無記錄，請參考本書〈參、臺灣亂彈戲《打登州》中的地方特色〉，有說明單以總綱研究可能產生的誤解。

2　邱火榮、潘玉嬌夫婦在 1990 年成立「亂彈嬌北管劇團」，同年 11 月在臺北國軍文藝中心演出《黃鶴樓》，2005 年在臺北中山堂推出「再現北管──北管藝人潘玉嬌、劉玉鶯七十風華」，表演《過秦嶺》、《黃鶴樓》選段等。

3　1986 年莊進才自建龍歌劇團退股，購買日豐歌劇團的戲籠，加上由「建龍」跳槽的演員，以「蘭陽歌劇團」為名掛牌演出，後在 1988 年改團名為「漢陽」。2002 年莊進才為延續 1970 年代以降，宜蘭地區「日演北管，夜演歌仔」的傳統，將漢陽歌劇團更名為漢陽北管劇團，該團於 2009 年獲國家指定「第一屆重要傳統藝術北管戲曲類保存團體」的殊榮。

4　此處「北管」的實質內容複雜，將在下文討論。

5　筆者在本文中將寫為「傳仔戲」，但為尊重其他研究者，亦將保留他們原先使用的詞彙。

2002）所言雷同，指的是活戲型態的演出：

> 所謂的「段仔戲」，比如說較聰明、有經驗的演員，跟他講一
> 下就會演了，像蘇登旺這種待過歌仔班的，只要講誰出臺、
> 什麼故事等等，就可以演了，不用學。「段仔戲」都唱「hau-
> shiau〔按：嘐潲，hau-siâu〕（騙人）曲」，自己編。「段仔戲」
> 也有歸 phang-e〔按：規棚，kui-phâng-ê〕（連臺），要演很
> 久。[6]

　　這種「講講就可演」、「不用學」還能演「規棚」（整天）的「活戲」，絕
不能僅依賴言語的說學逗唱，或天馬行空的言詞機鋒，戲劇的演出必須在一
定的時間限度內，藉由前後場的配合，完整地發展與收束故事情節。北管
「傳仔戲」是在一定的規範中給予演員發揮的空間，此處的「規範」包含戲
劇套式（套語與主題）[7]、語言（官話、方言等）、音樂、身段等，倘若沒有經
過長時間磨鍊，貯備表演的能力（一般稱為「腹內」），是不可能在僅知所飾
角色、幕表內容的情況下臨場發揮得宜的。臺上前後場與臺下觀眾在某一特
定時空下情感交流，完成「活戲」演出，其集體性與有機組合的程度較其他
口傳技藝（如遊唱詩人的史詩吟唱）更複雜。[8]

　　除了職業班外，也有子弟團曾經搬演傳仔戲。羅東福蘭社在二次大戰後
恢復活動，新招收的囝仔班不僅學習《雌雄鞭》、《戰洛陽》等正本戲，簡江

[6]　引自蔡振家於 1996 年 1 月 29 日訪問王金鳳的記錄，參見《蔡振家臺灣亂彈戲田野日
誌》，http://xiqu.tripod.com/fw.htm。徵引時間：2014 年 2 月 15 日。然此必須注意的
是，蘇登旺學習亂彈戲早於歌仔戲，其演出活戲的技能也與亂彈戲的演出經驗有關。
中括號（〔 〕）內的註解為筆者所加，全文臺語拼音與字詞寫法查閱自《教育部閩南語
常用詞辭典》，http://twblg.dict.edu.tw/holodict_new/index.html。

[7]　關於套語與主題的探討，請參考本書〈伍、北管婚變戲《三官（關）堂》抄本的口語
傳統套式運用與敘事結構〉。

[8]　「口傳技藝」（verbal art）一詞借用自 Bauman, Richard. *Verbal Art as Performance.*
(Massachusetts: Newbury House Publishers, 1977)，但戲曲比其他的口傳技藝複雜許
多，關於童話、遊唱詩人的表演與戲曲演出差異性的初步討論，請參考本書〈伍、北
管婚變戲《三官（關）堂》抄本的口語傳統套式運用與敘事結構〉。

丁[9]老師也曾教授傳仔戲《麒麟山》[10]，這齣戲並沒有總綱，但老師只要跟學生講：「這一段的口白與某某齣戲中的某一段相同」，他們就能登場。[11]只要掌握戲劇的主題[12]與音樂曲調，連業餘的子弟都可演出傳仔戲，可見北管戲鮮明的程式化結構讓非專業者也能拆解、重組。子弟團粉墨登臺的機會畢竟不如職業內行班，因而要進一步了解北管戲表演者如何掌握這些「規範」，得借重職業演員的表演經驗。

日治時期以「贌戲」方式進囝仔班（童伶班），或戰後初期以「跟戲」學習的表演者，雖有接觸單一角色劇本（曲爿，khik-pîng）或曲詩（工尺譜）的機會，但不識字[13]的比例相當高，大多無法將口傳知識書寫成文字，「口傳心授」是他們主要採行的學習方式，透過反覆背誦、練唱，再由老師確認正確與否。演員在大量的舞臺實踐中加深記憶，自動將吸收的知識分類，形成模組化結構的系統資料庫，便利他們在傳仔戲演出時快速組合發揮。

現今受公私立單位補助的「文化場」或「公演場」，多半要求上演時得提供字幕，此種傾向定本戲（「死戲」）的演出方式，約制演員的即興揮灑，表演者的「腹內」多半僅能在觀眾較少的民戲環境下施展。以方便觀眾為

9　簡江丁，綽號「猴丁」，1920 年代在宜蘭的「新榮陞」亂彈班學戲，是羅東福蘭社戰後初期的重要老師。

10　在邱坤良 1980 年對亂彈班新美園常演戲碼的記錄中可以看到《麒麟山》，歸在「西皮類」劇目，參見邱坤良：〈臺灣碩果僅存的北管亂彈班〉，《現代社會的民俗曲藝》（臺北：遠流出版公司，1983 年），頁 86。莊進才表示這齣戲是「雙教」，意即用西皮或福路演都可以，但原本應該是有總綱、屬於正本戲，可能在當時未有總綱，所以「段仔做」；莊進才：2012 年 8 月 8 日，羅東莊宅訪。

11　游振池：羅東福蘭社戰後新組的「囝仔班」成員，1992 年 9 月 28 日，宜蘭文化中心訪。

12　可參考本書〈伍、北管婚變戲《三官（關）堂》抄本的口語傳統套式運用與敘事結構〉。

13　此處的「不識字」（nonliterate）並不代表沒有閱讀能力（illiterate），有些演員久看總綱後，可能也會閱讀，但書寫有困難，如劉玉鶯，參見林曉英、蘇秀婷：《兩台人生大戲：劉玉鶯與曾先枝》（桃園：桃園縣政府文化局，2011 年），頁 26。李阿質也表示自己與老師游丙丁都「毋捌字（m̄-bat-jī）」，但李阿質平素念佛經卻沒有問題，游丙丁可以讀總綱，但較不會寫字。

導向的思考無可厚非，但限制演員臨場的靈光迸射，卻令人歎息萬分。以2009 年文化部登錄為重要傳統藝術「北管戲曲」保存團體的漢陽北管劇團為例，該團訓練藝生學習正本戲的時間已相當緊湊，尚難有餘裕嘗試亂彈戲的活戲演出。雖難知北管傳仔戲的重現是否有期，但為建構北管戲曲的知識體系，仍希望透過文本資料、研究成果、藝人訪談，整理出前輩的經驗，以供新一代的演員參考。本文除前言、結語外，將從現有研究成果、藝人觀點重新討論「傳仔戲」的定義，並從亂彈戲演員的養成與演出情形了解他們如何掌握「活戲」的表演技巧，再依莊進才提供「漢陽」曾演出的傳仔戲劇目，分析講戲人的背景、劇目來源、劇目選擇與劇團陣容的關係，了解「傳仔戲」生成、改變的內外在因素。

二、現有研究成果與北管藝人對「傳仔戲」的看法

李文政、邱坤良、呂錘寬、蔡振家、邱昭文、林曉英等人的研究著作都曾提及「傳仔戲」，以下分類討論：

（一）研究者觀點：將「傳仔戲」視為故事自成單元的散齣

若依總綱的規模分類，邱坤良認為，可以分為全本、散齣與小戲。「全本」是指情節連貫、角色比較齊全的，民間有「西皮三十六大本，福路二十四大本」之稱。如《劉陽走國》包括〈討貢〉、〈敲金鐘〉、〈王英下山〉、〈探五陽〉、〈金蓮觀星〉、〈探妹雙花會〉[14]、〈擊山〉七齣。從皇叔劉唐酒

[14] 〈探妹〉、〈雙花會〉兩者無情節連續關係，後者與姚期有關，卻與劉陽復國無關，應是可以不納入全本演出的散齣。總綱可參考陳秀芳編：《臺灣所見的北管手抄本（二）》（臺中：臺灣省文獻委員會，1980 年），頁 341-480。

醉賣江山，到劉陽打敗巨燕龍收復漢室。《寶蓮燈》全本包括〈蟠桃會〉、
〈斬影〉、〈得子〉、〈鬧學〉、〈訓子〉、〈打洞〉六齣，從齊天大聖嘲笑二郎神之
妹華山聖母與人私通，到聖母之子打敗二郎神，劈開黑風洞救出聖母為止。
「散齣」又稱段仔戲、折子戲，劇情移自民間故事，如〈斬瓜〉演劉知遠故
事，〈拜塔〉演白蛇傳，其體制結構雖不及全本龐大，但故事自成單元、情
節緊湊，相當吸引人，如《鬧西河》即是最佳例子。「小戲」故事簡單，以
調笑居多，一般以小旦、小丑為主，稱為「對仔戲」，如再加上小生，便成
為「三小戲」，如〈買胭脂〉。[15]

　　呂鍾寬同樣也以篇幅大小定義全本戲與段子戲，但在全本戲的數量上稍
有出入：

> 根據劇本的篇幅長短，北管藝人將古路戲的劇目分為大本戲
> 與段子戲，大本戲即全本戲，為故事完整者，此類劇目計有
> 二十五本；段子戲即摺子戲，屬於故事的片段。

> 新路戲的劇本仍有全本戲與段子戲之分，全本戲即一套戲中故
> 事始末完整者，據民間樂人的說法，此類劇目共有三十五本。
> 段子戲相當於中國古劇中的折子戲，如元雜劇中的折，或明傳
> 奇中的齣。[16]

　　在定義後，他引用葉美景（1905-2002）[17]所言，羅列屬於全本的古路
（福路、舊路）劇目，計有：《雙貴圖》、《紫臺山》、《大河東》、《藥茶計》、
《黑風山》（一名《三趕歸宋》）、《黑驢計》、《長壽寺》、《奇雙配》（一名《李
奇哭監》）、《寶珠計》、《吉星臺》、《文武生賣馬》、《三官堂》（又名《陳世

[15] 邱坤良主持：《臺灣地區北管戲曲資料蒐集、整理計劃期末報告》（未出版，1991
　　年），頁 77-78。

[16] 呂鍾寬：《北管音樂》（臺中：晨星出版社，2011 年），頁 143、167。

[17] 葉美景出身臺中潭子，約十二歲開始學習北管戲曲，曾在許多的曲館與臺北藝術大學
　　傳統音樂學系任教。葉老師的相關藝術經歷可參閱呂鍾寬：《北管藝師葉美景、王宋
　　來、林水金生命史》（宜蘭：國立傳統藝術中心，2005 年），頁 32-104。

美不認前妻》）、《大和番》、《全家祿》、《忠孝全》、《出府》、《講親》、《鬧西河》、《莊子破棺》、《玉麒麟（按：麟）》、《王莽篡漢》、《敲金（按：《敲金鐘》》）》、《寶蓮燈》、《紙馬計》、《倒旗（按：《倒銅旗》》）》、《破慶陽》、《螃蟹計》。[18]

　　而呂氏根據葉先生的抄本整理西路（西皮、新路）中的全本戲劇目如下：《彩樓配》（分上本與下本）、《小紅袍》、《九經堂》、《鐵板記》、《晉接隋》、《對玉環》（又稱《法門寺》）、《孽奇緣》（薛丁山故事）、《籃天臺》、《海瑞超寶》、《甘露寺》、《八件衣》、《五臺進香》、《春秋配》、《南天門》（一稱《天啟圖》）、《烏龍院》、《扈家莊》、《李家莊》、《蔡家莊》、《祝家莊》、《白登城》、《上天臺》、《四郎探母》、《高風山》、《大保國》、《反慶陽》、《趙匡胤走關西》、《狄青取珍珠旗》、《玉堂春》。[19]

　　但將上述的全本戲劇目與所列的段子戲比較，會發現竟有不少同名，或是名異實同者。舉福路劇目為例，名稱一致的有《雙貴圖》、《紫臺山》、《黑風山》（一名《三趕歸宋》）、《長壽寺》、《奇雙配》、《寶珠計》、《全家祿》、《鬧西河》、《莊子破棺》、《寶蓮燈》、《破慶陽》；名異實同的有全本《三官堂》、《玉麒麟（按：麟）》、《倒旗》、《敲金（按：《敲金鐘》》）》、《螃蟹計》與段子戲的〈三關堂〉、〈玉騏驤（按：麒麟）〉、〈倒銅旗〉、〈敲金鐘〉、〈螃蟹記〉。合計已超過半數。

　　比較邱、呂兩人的說法：呂氏將《鬧西河》同歸為全本戲與段子戲，邱氏則置於段仔戲；呂氏所列的全本戲並無《劉陽走國》，但段子戲有該劇的散齣〈討貢〉、〈敲金鐘〉、〈王英下山〉等。全本的《破五關》原包含〈虹霓關〉、〈陽寧關〉、〈黃土關〉等，此四個劇目都被呂氏列為段子戲。

　　林曉英除依循邱坤良對全本戲的定義，並說：「（『全本戲』外的）其餘雜齣則通歸為散齣類的『段仔齣』（自為獨立劇目）與『折仔戲』，甚至是規模編制更小的『對仔戲』。」[20]此外她也提出：

18　呂錘寬：《北管音樂》，頁 143。括號內「按」的內容為筆者所加。

19　同上註，頁 167。

20　林曉英：《臺灣亂彈戲劇本研究五題》（桃園：國立中央大學中國文學研究所博士論

　　亂彈戲「正本戲」與「段仔齣」是相對的概念，前者通常由
數個劇目組成一個具有完整故事情節的劇本結構體；後者，
則是單獨成劇的劇目，展演規模相對較小，其下又有「傳仔
戲（通常具有「史傳戲」意謂之劇目，如新舊路皆有的《困南
唐》等）」與「折子戲」（類似傳奇「折子戲」，如〈癡夢〉、
〈奪棍〉）或某劇中之一段（如〈金蓮觀星〉、〈烏鴉探妹〉等）
的意謂。[21]

　　林曉英沒有說明這些名詞定義是來自個人分析歸納或是訪問所得，在其
文中「全本戲」與「正本戲」成為內容相同的指稱，而「段仔齣」則包含了
「傳仔戲」與「折子戲」，前者因內容與歷史演義相關，後者則出於劇中的
一段。倘依其言，如描述吳漢殺妻、助劉秀建國的《斬經堂》，到底應歸在
「傳仔戲」或「折子戲」呢？尚未經過全面系統研究的總綱分類，很容易被
單例駁倒。

　　她所用的「傳仔戲」（又稱「傳仔」）一詞的定義，或許參考客家採茶
戲對此同名詞彙解釋。《重修苗栗縣志》中說，「傳仔戲」是取材自《三國
誌》等演義史傳題材的戲齣，或是根據說唱本的人物、情節改編為戲劇演
出者。[22] 而客家戲班樂師謝顯魁（1943 年生）則說「傳仔戲」就是小說、傳
仔：小說是有朝代、歷史的；傳仔有些是自編，有些取材自書籍，如姻緣
故事，或與包公相關的戲齣。[23] 客家戲從三腳採茶漸漸發展出人數較多的新
戲，但這些並非其傳統劇目，且並無限定以定本或活戲的方式演出。北管戲
除以「正本戲」、「傳仔戲」區隔原有的定本戲與他者外，強調後者活戲表演
的特質，因而兩個劇種指稱的「傳仔戲」內容不能等同看待。

文，2010 年），頁 11。

21　同上註，頁 160。

22　范揚坤編纂，陳運棟總編纂：《重修苗栗縣志卷廿九‧表演藝術志》（苗栗：苗栗縣政
　　府，2007 年），頁 573。前文所言的《三國誌》應是《三國演義》。

23　鄭榮興等：《苗栗地區客家八音音樂發展史：田野日誌》（苗栗市：苗栗縣縣立文化中
　　心，2000 年），頁 28。

　　邱、呂兩位學者用「全本戲」一詞作為劇本規模的分類，未曾使用「正本戲」。若據北管藝人的觀點，上述三位學者所提的「全本戲」劇目都屬「正本戲」，指的是劇種自流傳以來便有的劇目，「全本」指的是如《劉陽走國》（宜蘭地區稱《下二十八宿》）這樣長篇、頭尾完整者，但如「薛仁貴征東」也可以演全本，但此非北管本有劇目，便被歸屬在傳仔戲。[24]

　　邱、呂、林三位皆從寫就的總綱規模分類來討論劇本文本，卻忽略舞臺搬演的表演文本不一定有總綱存在。他們都使用了現今大家熟悉的「折子戲」一詞，但戲曲中並非任一齣、一折都會成為折子戲，尤其篇幅龐大的傳奇中有些齣僅作為過場，無法提煉成精彩的表演內容，難以成為折子戲。[25]曾永義提出，「折子戲」一稱是在1940年代晚期才逐漸被習用為戲曲名詞，[26]筆者認為若要探究臺灣戲曲界的傳統用語，不妨參考1921年出版的《臺灣風俗誌》，其中談到「齣」與「站」：

> ……演戲從下午後三、四點演到晚上十二點左右，演出三、四齣，一幕稱為一站（按：tsit-tsām），恰與中國戲劇的一折相似，然而在臺灣戲劇原本臺前就沒有遮蔽舞臺的幕，故而要知道何時演畢一幕甚難，然而經常看戲，專心留意則可從其表演中知曉……[27]

臺灣習慣以「齣」（tshut）作為戲劇的單位，傳統的臺灣戲曲沒有換幕，一齣戲中的段落則被稱為「站」。

　　八歲進南中港亂彈班「慶桂春」學習，參與亂彈、客家戲曲逾六十年的演員王慶芳（1939年生）[28]舉《鬧西河》為例，說明該劇的「頭站」為〈征西

24　彭繡靜：2012年4月8日，苗栗往新竹的自強號上訪。

25　關於折子戲可參考曾永義：〈論說「折子戲」〉，《戲劇研究》第1期（2008年），頁1-82中對各家說法的討論。

26　同上註，頁4。

27　片岡巖：《臺灣風俗誌》（臺北：臺灣日日新報社，1921年），頁214。

28　參考〈王慶芳〉，《客家音樂戲劇人才資料庫》，http://musicdrama.hakka.gov.tw/Top/ViewDetail.aspx?TID=76。徵引時間：2012年12月11日。

河〉、而後有〈鬧殿〉、〈出獵〉、〈扯甲〉等「一站一站」，請主可以依其喜歡點戲。另外如果想欣賞大花演技，可以點《斬經堂》(《吳漢殺妻》)，稱為「站仔戲」(tsām-á-hì)。[29]

(二) 研究者觀點：借用其他劇種劇目或新創作者稱「傳仔戲」

李文政在其碩士論文中多處提到「段仔戲」，作為先驅之作，雖不免謬誤，卻也有與其他研究者不同之處：

1、北管吸收其他地方小戲，自成一格地保存下來，即稱為「段仔戲」，如《訪友》、《毛蟹記》、《五蟲會》。因來自地方小戲，故其聲腔多為地方小調，如《五蟲會》以梆子腔為主。[30]

2、「段仔戲」在內行班（職業班）的演出最為靈活，可以根據某一小說的故事情節，不用總綱（劇本）即可由演員一邊演出，一邊自行編造關目，套以板腔，自由發揮，可說是創作意味最濃厚。此類創作的劇目，多屬即興式，沒有固定的抄本。在「段仔戲」劇目中，李文政發現有一疑自本地曲館師傅創作的《林爽文造反》，內容很短。[31] 此處談到沒有固定抄本的即興演出，已論及「活戲」的表演方式。

但李氏也引藝人的說法（但未說明出處），用「段仔戲」與「大齣戲」分類戲劇內容：「取材自歷史人物、歷史故事的劇目，即稱之為『大齣戲』。屬於傳說、故事、小說的類型，都稱之為『段仔戲』。」[32] 此定義模糊，也與實情不合，如前引邱坤良所言的《寶蓮燈》取材自神話，卻不會被歸為傳仔

29　王慶芳：2012 年 1 月 10 日，苗栗後龍王宅訪。謝謝蔡晏榕代為訪問。

30　參見李文政：《臺灣北管暨福路唱腔研究》（臺北：國立臺灣師範大學音樂學研究所碩士論文，1988 年），頁 47。

31　同上註，頁 48。

32　同上註，頁 54。

戲。再者，若選用歷史演義自編新戲，依其定義是要稱為「大齣戲」或是「段仔戲」呢？

李氏也依篇幅分類出「大齣戲」、「小齣戲」：

> 「小齣仔」即形式上較短的戲齣，常取全本戲「大齣戲」的精華，以單折演出，雖無頭尾，關目可能與正戲不連貫，但卻能把握故事主題，其演出時間較短，通常用來填補正戲空檔的時間。最常見的是在下午扮仙之後，搬演「小齣仔」，而晚上則上演「大齣戲」，即正戲。[33]

雖與邱坤良、呂錘寬使用的名詞不同（全本、散齣；大本戲、段子戲），但觀點呼應。該引文有待斟酌處在正戲並不只有夜戲，下午扮仙後演出的日戲也是正戲的一部分，而日戲、夜戲並不一定要有連續關係。此處的「小齣仔」與大齣戲中的一「站」比較相似。

李文政又提到：

> 「段仔戲」在福路戲中的演出，常被加在正戲的中間，其關目、劇情都不相關，如關王廟、三司會審（蘇三起解的故事），常被加入「王公子考教（按：較）」一齣的「段仔戲」。……，正如元雜劇的四折，常在折與折之間，插演與劇情無關的技藝。因為這些「段仔戲」多屬抒情，詼諧的小戲。[34]

〈關王廟〉、〈三司會審〉皆在北管西路戲《玉堂春》中，前述關王廟裡蘇三贈銀，與王金龍兩人互許終身，後者演蘇三已成階下囚，三司會審裡有已任官職的王金龍。因而「上京考較」（tsiūnn-kiann-khó-kàu）必然是安排在兩者之間，雖屬可以刪除的加插情節，卻也是北管戲經常出現的主題，除連結劇

33　同上註，頁 55。

34　同上註，頁 55。括號內「按」的內容為筆者所加。

情外，也藉由調笑讓觀眾轉換心情。該「上京考較」主題必備的有主考官，不知名姓、即將落第的三花，與將考上狀元的男主角，有時會增添其他考生。其結構是：考官先上臺說四聯白，再叫考生報姓名。男主角應考非常順利，其他人也都中舉，獨有三花失利，並在與考官對答時，藉由黃色笑話製造滑稽效果。[35]

　　李文政是最先將段仔戲與活戲連結的研究者，但對「段仔戲」一詞的論述蕪雜，反而令人丈二金剛摸不著頭腦。

　　為瞭解臺灣各地對「傳仔戲」是否有不同的認知，尊重北管圈內人（insider）的觀點，並清楚演出時的運作，筆者將引用其他作者的田調資料，再訪問「新美園」的小旦彭繡靜、有「戲狀元」之稱的劉玉鶯、以及羅東「漢陽」北管劇團的莊進才、李阿質。

（三）藝人解釋「傳仔戲」的定義與內容

　　曾任藝文記者與戲劇製作人的邱昭文出身北管世家，對於北管戲曲圈的生態相當熟稔。她訪問曾獲民族藝術藝師薪傳獎的母親潘玉嬌與其他表演者，整理出北管亂彈術語，其中對「傳仔戲」所下的定義是：「由飽學之士講述故事大綱，由演員自行發揮鋪排的戲，此類戲為戲班為拓展戲路所因應編排的戲，戲曲界有人稱之為『提綱戲』。」[36] 在戲班的運作裡，較少邀請非本班的「飽學之士」來講戲，而此處的「飽學」程度的判斷與其所知的戲齣數量有關。

　　薛宗明在《臺灣音樂辭典》定義「段仔戲」為：「藝人臨時編創之戲段、唱詞。口白不固定，與傳承嚴謹的「本戲」相對稱呼，或稱『半本段』，『摩天嶺』、『下陳州』、『金銀山』、『樊江關』等戲屬之。」[37] 此說可能

35　可參見本書〈伍、北管婚變戲《三官（關）堂》抄本的口語傳統套式運用與敘事結構〉，頁202-203；與陳秀芳編：《臺灣所見的北管手抄本（一）》，頁334-341。

36　邱昭文：《臺灣戰後初期的亂彈班研究》，頁155。

37　薛宗明：《臺灣音樂辭典》（臺北：臺灣商務印書館，2003年），頁195。

參考學者蔡振家早年訪問「新美園」藝人的資料。[38]「新美園」的林阿春（1916-2004）也將《樊江關》視為「段仔」：「《樊江關》是段仔，囝仔班講講分著去演，無曲簿，無曲路，人多武戲熱鬧。」[39]而班主王金鳳說：「《下陳州》即外江的《狸貓換太子》，要演好幾天才演得完，……，此為『段仔』或『半本段』，非『本戲』。」[40]綜合以上對傳仔戲在演出時的特色描述可歸納為：沒有總綱、借用自其他劇目、說戲之後便可以上演。

曾為「新美園」小旦的彭繡靜（1940年生），16歲入草屯樂天社「跟戲」，18歲搭臺北灰磘[41]的「新全陞」戲班、再入新竹「慶桂春」、苗栗後龍「東社班」演出，30歲加入「新美園」，[42]她參與的皆是亂彈班。她說：

> 傳仔戲也叫做「串仔戲」，用講的，不照劇本，不是安死，可以演好幾天，可以加花草，都是導演指導。選擇沒有特殊的表演程式規矩，曲子選用常用的，不唱「歹空」（pháinn-khang）的曲調。[43]

> 北管有正本的，但也可以敷演在正本之外的情節。如全部《十八瓦崗》從臨潼關到李世民出世，但正本僅有《打登州》、《秦瓊倒銅旗》等。[44]

彭老師表示：養父母楊金水、彭玉妹都是樂天社的演員，也是日治時期

38　蔡振家：1996年1月29日訪問王金鳳，參見《蔡振家臺灣亂彈戲田野日誌》，http://xiqu.tripod.com/fw.htm。徵引時間：2014年2月15日。

39　同上註，1996年4月2日，訪問林阿春。

40　同上註，1996年1月29日，訪問王金鳳。

41　在十八水門附近，三重埔的對面。

42　參見葉宣貝：《臺灣亂彈戲演員彭繡靜及其在《斬經堂》中的表演》（臺北：國立臺北藝術大學傳統音樂學系碩士論文，2012年），第二章。

43　彭繡靜：2012年4月28日，苗栗往新竹的自強號上訪。彭老師為客家人，此處的「串仔」與客家「傳仔」發音相同。莊進才認為「歹空」就是曲很多的戲，像《金水橋》有大篇的唱，《賣胭脂》、《打金枝》的唱曲對答一來一往，很緊湊，都被認為是「歹空」；莊進才，2012年5月10日，臺北藝術大學傳統音樂學系訪。

44　彭繡靜：2012年4月28日，苗栗往新竹的自強號上訪。

「撲戲」養成的演員，在戰前就曾演出傳仔戲。對於亂彈班而言，加入旁枝情節可延長演出時間，樂天社在內臺表演為拓展演出內容須以傳仔戲填充，但「新美園」幾乎沒有演過傳仔戲。[45]

有「戲狀元」美譽的劉玉鶯（1936 年生），出身亂彈世家，也參與過宜蘭泰朋、建龍歌劇團、苗栗榮興客家採茶劇團，她說：

> 在「建龍」的時候，下午演傳仔型改編的亂彈比較多，可以演亂彈的齣頭，但不一定要唱亂彈。因為臨時講詞（沒學過的）也記不起來，大概把意思唱出來就好，就是「改良」的。……「傳仔」的意思是不要演死的，要演活的，講戲時先分派角色，講劇情，會唱什麼就唱什麼，外江、亂彈或四平，或唱白字（以閩南語發音去唱亂彈），不要唱歌仔就好。[46]

「漢陽」北管劇團班主莊進才，其父莊木土（1914 生）為宜蘭「新樂陞」（冬瓜山班）亂彈班出身，他自己也曾參加戰後重組的「新樂陞」與宜蘭最後的一個亂彈班「東福陞」。他說：

> 說說就可以做的，叫做傳仔戲。……。傳仔戲是「東龍」的時候（按：1974 年）才出現，東福陞的時候沒有。因為北管戲少（劇目少），來的人（非亂彈班出身的演員）又不會演北管，只好講這樣的戲。[47]

莊進才所說的是戰後宜蘭地區的情形。再據 11 歲進宜蘭的「新樂陞」學戲，與莊木土為師兄弟的李三江（1921 生）說：在「新樂陞」老師教的都是正本戲，但由於正本戲較難學，對白、唱曲必須與總綱一樣，否則會被「掠包」（liah-pau，挑毛病），因此他們也學些對白可以自由發揮的「傳仔

[45]　同上註。

[46]　劉玉鶯：2012 年 5 月 22 日，國立臺灣戲曲學院訪。

[47]　莊進才：2012 年 5 月 10 日，國立臺北藝術大學傳統音樂學系訪。

戲」。[48] 可見日治時期宜蘭地區已有「傳仔戲」的演出，由於童伶沒有學過他種戲曲，唱的應該都是北管曲，但劇情按照老師說戲的內容發揮。

　　學習本地歌仔出身、參與過「宜蘭英」劇團與桃園的四平班、東福陞亂彈班，曾是「日豐歌劇團」班主，並成為「東龍」、「建龍」、「漢陽」股東與演員的李阿質（1943 年生），最早接觸亂彈戲是在「宜蘭英」劇團，由日治時期童伶班「新榮陞」出身的游丙丁（1920-1992）啟蒙，後於東福陞追隨許多前輩學習。她說「傳仔戲」：「不是正本的，沒有固定的口白與唱詞，只要把故事演出來就好。」[49]

　　職業人士從表演版本的來源區分「傳仔戲」與「正本戲」。正本戲如果沒有戲先生按原本教授，逕自聽說戲演出，也會被歸為傳仔戲，如「漢陽」的《孫臏出世》本來自亂彈正本戲《藍田玉帶》（亦作《藍田帶》），是由團員林增華聽劉玉鶯說過，輾轉「撿戲」而來，並不知曉在正本戲中所安的對白、音樂，故列為傳仔戲。後來找到總綱排練後，2012 年則改名為《藍田玉帶》，重歸正本戲行列。[50]

　　演員不同的學習背景、演出場合的差別也會影響到傳仔戲的演出，以下接續討論。

三、表演者的養成背景與北管傳仔戲的演出

　　日治時期囝仔班「贌戲」的時間通常是五年四個月，在正式職業演出前進行四個月的密集訓練，除了必要的唱曲功課外，必須學會的基本身段有：

48　李三江：1995 年 5 月 3 日，羅東福蘭社館訪。

49　李阿質：2012 年 7 月 13 日，羅東李阿質宅訪。

50　林增華：2012 年 7 月 13 日，羅東李阿質宅訪。

相殺[51]、捉拳套[52]、跳臺[53]、表功[54]、跑馬[55]，還有旗軍的基本陣式變化：雙出水、雙入水、辮子穿、踅騾子等。[56] 著名的亂彈戲演員邱海妹（邱火榮、劉玉鶯之母）說她在「慶陽春」學戲時，清早起來練功、接著背曲冊（劇本），八點吃飯，緊接著排戲，連與家人見面都不容易。[57]

　　然而宜蘭地區亂彈童伶班的訓練期甚至不到四個月，或是所學的戲齣根本不足以應付開檯[58]後的密集公演。林松輝（1921-1995）12 歲時進入宜蘭的「新榮陞」，訓練期早上四點起床背曲冊，等背熟四本之後，開始踏腳步。他們演開檯戲時才學了七齣戲，老闆卻答應連演七天，所以演出時早上五點就得起來背曲冊，但學得並不仔細，重要部分仍由前一期「大榮陞」的師兄負責。[59] 1931 年進「新榮陞班」的游丙丁則說他們大刀槍、單刀槍、三十二刀（把子功）等都要學，戲齣方面先學「戲頭」《雌雄鞭》（《尉遲恭認妻》）、《天水關》（《孔明收姜維》），[60] 這兩齣分別是福路與西皮系統要學的第一齣戲，但也有以《渭水河》取代《天水關》的情形。[61] 這些又被稱為「戲母」、「曲母」的戲，裡面有該劇種的基本曲調，如果能夠掌握，以後

51　相殺：兩人衝突或對陣時，以刀或槍對打的一套程式。參見邱昭文：《臺灣戰後初期的亂彈班研究》，頁 64。

52　同上註。捉拳套、又稱「空手套」，兩人衝突或對陣時徒手對打的動作程式。

53　同上註。跳臺：表現將士出征上陣前整盔束甲的情境，從提甲出場亮相、雲手、踢腿、弓箭步、騎馬蹲襠式、跨腿、整袖、正冠、緊甲等基本動作連貫組成，由鑼鼓樂襯托。

54　同上註。表功：刻畫久未征戰的武將重披戰袍的心情與情境，基本動作與跳臺相同，差異在「表功」一面唱【緊中慢】，一面做動作，結合唱與做。

55　同上註。跑馬：表現策馬疾行的表演程式，主要由圓場、轉身、勒馬、揮鞭、高低亮相與三打馬等動作組合而成。

56　同上註。

57　引自邱坤良訪問邱海妹，參見邱坤良：〈演野臺戲的伶人家庭〉，《現代社會的民俗曲藝》，頁 292。

58　指訓練期結束後的第一次上臺演出。

59　林松輝：1994 年 12 月 3 日，員山林松輝宅訪。

60　游丙丁：1991 年 12 月 1 日，宜蘭市游丙丁宅訪。

61　莊進才、李阿質：2012 年 8 月 8 日，羅東莊進才宅。

學戲事半功倍。[62] 如《雌雄鞭》有【緊中慢】、【慢中緊】、【彩板】、【流水】、【緊板】，[63]《天水關》裡屬於二黃唱腔的有【二黃】、【倒板】，西皮的有【倒板】、【西皮】、【跺子】。[64] 嚴酷緊密的訓練，無非是希望演員在訓練期內掌握基本功夫，因為在開檯後，只能趁休息時間學習。因應大量演出的需求，前述「新樂陞」的戲先生便曾教授傳仔戲。[65]

戰後入亂彈班「跟戲」學習的演員，學戲都屬私人傳授，不像囝仔班有系統地進行教學，得自己懂得向識字的演員討「曲冊」，但不可能是全部的總綱，多半僅是某齣戲裡記載單一行當的「曲片」（分角劇本）。潘玉嬌起初便是由舅舅囑咐表哥幫她記下《回家》小生部分的曲片，供平常念曲之用，[66] 持續觀察、模仿資深演員的表演、上臺磨鍊，是她日後能夠成名的原因。劉玉鶯也提到自己遇到導演（講戲人）在說戲時，講到某一行當的上臺引、四聯白時，她便會趕緊默記，戲看多了，一開口就會唱。[67]

至於先接觸其他劇種，再學習北管戲的演員，與亂彈班出身的演員學習方式不同，如李阿質曾參與老歌仔、四平戲等，她加入東福陞時，班裡有許多亂彈戲的要角，如林旺城（出身自大榮陞班）、[68] 林松輝（小榮陞班）、呂仁愛（1924-1994，錦興陞）、[69] 林石發（綽號「阿轉」，共樂陞）、後山的大肚川仔、莊坤田（子弟出身，著名乾旦）等，因她較為年輕，老一輩常敦促她上臺。在更換演出地點的路上（「過位」kuè-uī），老師（老演員）邊走邊念

62　李阿質：2012 年 7 月 13 日，羅東李阿質宅訪。

63　施穎彬：〈黑四門〉，《臺灣大百科》，http://taiwanpedia.culture.tw/web/content?ID=12311。徵引時間：2012 年 6 月 30 日。

64　李阿質：2012 年 7 月 13 日，羅東李阿質宅訪。

65　李三江：1995 年 5 月 3 日，羅東福蘭社社館訪。

66　邱昭文：《臺灣戰後初期的亂彈班研究》，頁 60-61。

67　林曉英、蘇秀婷：《兩台人生大戲：劉玉鶯與曾先枝》（桃園：桃園縣政府文化局，2011 年），頁 28-29。

68　關於林旺城與榮陞班可見陳健銘：〈從大榮陞戲班到楊麗花〉，《民俗曲藝》第 74 期（1990 年），頁 45-53。

69　呂仁愛生平可參考林良哲採訪整理：〈呂仁愛女士訪談錄——宜蘭庶民生活口述史料系列之六：北管藝人〉，《宜蘭文獻》第 15 期（1995 年），頁 58-77。

曲給她聽，並交代「這明天、後天就要演了」，讓她不得不硬記下來，前輩
也會告訴她固定要說的四聯白，讓她背誦。李阿質並不是依靠閱讀學習的，
平常演戲下臺後她就坐在武場邊看戲，不到後臺休息，不同行當的臺詞，就
在反覆觀看中深入腦海。例如《打登州》中總綱通常僅以「假童科」標註，
實際演出卻有大段滑稽臺詞的「程咬金假童」，[70] 就是來自觀看林松輝表演的
重現。當年東福陞的戲路多，經常輪換不同的劇目，李阿質藉由大量看戲與
演出實踐涵養北管戲曲的深度。她說當初老師都特意挑有大量唱段的戲齣
讓她學，因為她「肚子裡有些東西」（有演出經驗）才能夠應付，而她在鄉
村成長，熟悉諺語、俗語，所以講起「孽譎仔話」（giat-khiat-á-uē）[71] 游刃有
餘。[72] 而她在四平班的經歷，也讓她在自行組班後引入四平戲的劇目，將其
「傳仔作」。1970 年代以降，無法親炙亂彈戲前輩，卻得因應宜蘭民情「日
演北管」的京班、歌仔戲班的演員，很難立即演出北管正本戲，為了順應他
們發展出的「傳仔作」，只求不唱歌仔調，其餘不管唱北管、四平或是京調
都可以，同時借用他們原本熟知的其他劇種劇目，將其轉成北管的傳仔戲。

　　早年亂彈班演出傳仔戲與正本戲劇目不足和觀眾喜好有關。彭繡靜
在「跟戲」（約 1955-1957）的草屯樂天社觀察到：有時候外臺演出時日頗
長（如彰化百姓宮、萬和宮的字姓戲演七十多棚），若已無正本戲可演，就
會演傳仔戲。[73] 在內臺表演，以刺激觀眾消費為要，該團的海報宣傳寫著：
「七音北曲對唱，全用臺語對白」，[74] 為了吸引觀眾，改用方言說白是必要之
策。當時可能下午演正本戲，晚上演傳仔戲。如樊梨花系列，正本只有《蘆
花河》，傳仔戲會從樊梨花下山開始演全本，薛仁貴系列的正本戲只有《回

70　請參考本書〈參、臺灣亂彈戲《打登州》中的地方特色〉。

71　意為歇後語或戲謔嘲諷的話。參見《教育部閩南語常用詞辭典》，http://twblg.dict.edu.
　　tw/holodict_new/index.html 。

72　李阿質：2012 年 7 月 13 日，羅東李阿質宅訪。

73　彭繡靜：2012 年 4 月 28 日，苗栗往新竹的自強號上訪。

74　參見林良哲採訪整理：〈「浮浮沉沉的戲臺人生」──北管藝人莊進才先生訪談錄〉，《宜
　　蘭文獻》第 25 期（1997 年），頁 68 中之附圖。

家》，傳仔戲則會演征東全本。[75] 此外，倘若當地子弟較少，戲臺老板又特別提醒戲班，女性觀眾喜歡聽歌仔調，便會將正本戲中某些段落轉唱歌仔調，如《雙貴圖》中桂花擔水時可以唱歌仔調，磨麥時唱【串調仔】等，稱做「傳仔作」。[76] 彭繡靜表示：並不是所有的正本戲都可以「傳仔作」，像觀眾對內容與人物耳熟能詳的《三國演戲》，屬於「大歷史、大人物」這類的不會變成傳仔戲，而家庭戲也有難易之別，如《雙貴圖》較容易改，只要唱曲能夠押韻就可以，但《藥茶計》較難改。另外《忠義節》中宰相之子強搶民女的主題最易改動，依地區唱採茶或歌仔均可。當時在樂天社講戲的，有「洪阿生」與一些布袋戲的藝人。[77]

　　客家地區的亂彈班進入內臺的時間大約在 1950 年代，主要是為彌補外臺「小月」時的演出空檔。劇目通常會捨正本戲而選傳仔戲，主要得按照故事情節走，至於選擇何種唱腔、音樂都不受限制。戲班會請人講戲，分配角色後，演員各自發揮，戲齣如《武則天》、《薛仁貴征東》、《三藏取經》等，演員的服裝頭飾也較諸傳統的造型新奇。[78] 亂彈班很有意識地因應環境區隔表演商品的內容。

　　宜蘭地區鮮少在內臺演出北管戲，[79] 也沒有長期連續謝戲的廟宇，在一地演出四、五天已屬罕見，因而沒有演期太長，以致劇目太少的情況發生。[80] 當地最後一個亂彈班「東福陞」（約 1962-1970）裡多是囝仔班出身的演員，在戰後為了便於觀眾欣賞，已逐漸將「戲語」（官話，亦稱正字）轉為白話。演出時戲班會拿「戲簿」請事主點戲，戲簿上都是正本戲，鮮少演其他，[81] 僅有去太平山曾演過兩次歌仔戲的《貍貓換太子》，原因是「太平山的

75　彭繡靜：2012 年 4 月 28 日，苗栗往新竹的自強號上訪。

76　同上註。

77　同上註。

78　邱昭文：《臺灣戰後初期的亂彈班研究》，頁 120。

79　偶有如羅東福蘭社的子弟藍錫溶經營的「羅東座」，戰後初期某次在內行班演出的空檔，讓羅東福蘭社進去演出。

80　莊進才：2012 年 5 月 10 日，國立臺北藝術大學傳統音樂學系訪。

81　同上註。

人說北管聽不懂，所以演歌仔戲」。「囝仔班」出身的北管演員要將平素熟悉的「戲語」變成臺語，又要改唱歌仔調，忐忑形於外，感覺很滑稽。[82]《狸貓換太子》非北管正本戲劇目，唱的又是歌仔調，因而不屬北管傳仔戲。臺中的後起戲班「新美園」在 1977 年才成立，如今成為臺灣最後的亂彈班，據在其成立便加入的彭繡靜說：該團很少演傳仔戲。[83]

　　1974 年，今「漢陽」的班主莊進才與人合股組織「東龍歌劇團」，後又重整為「建龍歌劇團」，到 1986 年重新組班「蘭陽歌劇團」，越次年更名為「漢陽歌劇團」。[84]自「東龍」時期，他們邀請了一些客家地區京班的演員參與，[85]股東之一的李阿質認為要讓演員演唱其熟悉的曲調，上臺才不會失常，所以日戲時她也順著他們唱京調，說白說臺語，人物上臺的四聯白或是關公出場才會說官話，搭配的京劇後場也是客家演員來班後教授的。[86]日久之後，外來演員也會演唱【緊板】、【流水】、【緊中慢】、【彩板】這些比較簡單的北管曲調，較複雜的【平板】則很少人唱，[87]要他們演出北管正本戲難度頗高，以說戲的方式演出傳仔戲，反而較為普遍，劉玉鶯說這是「傳仔型的亂彈」。「日演北管，夜演歌仔」中的「北管」並非指純然的臺灣亂彈戲，表演者運用非歌仔調的戲曲聲腔，以活戲的方式形塑一種貌似北管戲的混種戲曲，這雖是困於亂彈戲演員不足之故，但也累積了百齣的北管傳仔戲劇目。

[82]　李阿質：2012 年 7 月 13 日，羅東李阿質宅訪。

[83]　彭繡靜：2012 年 4 月 28 日，苗栗往新竹的自強號上訪。

[84]　林良哲：〈「浮浮沉沉的戲臺人生」——北管藝人莊進才先生訪談錄〉，頁 86-89。

[85]　莊進才與李阿質認為客家戲演員武戲演出熱鬧，表演認真，與宜蘭地區較能配合，所以多請客家演員加入，其中不少夫妻檔，先生通常受過京劇訓練，太太有些是採茶班出身，如謝俊男與傅明乃。

[86]　李阿質：2012 年 7 月 13 日，羅東李阿質宅訪。

[87]　莊進才：2012 年 5 月 10 日，國立臺北藝術大學傳統音樂學系訪。

四、傳仔戲表演的前後場配合與劇目選擇

　　能演活戲的演員，即使剛自「囝仔班」訓練結束，也學過基本身段、曲調，並經老師「開破」（說明訣竅），不可能是一張白紙。能表演北管傳仔戲者，即便不是學習北管戲出身，也都有其他劇種的表演經驗。在地方戲曲相似的劇情架構下，他們對於套語、主題組成的情節模式都相當熟稔，較陌生的是官話與音樂。以下將從前後場的配合與劇目的挑選談傳仔戲的實際演出。

　　在臺灣西部不管演出傳仔戲或正本戲，由於亂彈戲聲腔繁多與正本戲劇目豐富，加上 1970 年代以降，後場樂師缺乏，常轉找臨場經驗較少的子弟參加，因此演出需要資深演員透過「影頭」[88]，藉由五指變化、動作或唱念來溝通。[89] 在宜蘭，莊進才的戲班累積長期的合作默契，在演出傳仔戲前講戲時，講戲人會把要唱的曲調告訴演員，[90] 也可讓有「腹內」的演員自行安曲。然需注意，宜蘭地區曾有激烈的西皮福路械鬥，各派的勢力範圍非常明顯，因而劇團必須洞悉當地歸屬何派，自其他劇種改編的北管傳仔戲，也須視情況配上西皮或福路系統的音樂，才不會引起糾紛。前後場間並沒有以手勢相互溝通的習慣，演員只要事先通知鼓師想唱的曲調，小鼓鼓介一打，文場就知道要怎麼跟，因為聲腔多元，頭手絃身邊可能有兩、三種樂器輪替。鼓師會注意聽演員「開口」，演員以聲音提示如「走啊～」就知道要接唱曲，聽演員在臺後低聲「啊～」就知道要接【彩板】。[91] 而北管的嗩吶曲牌本已依據角色、場合形成固定用法，如【一江風】、【玉芙蓉】用於帥將等正派角色掛帥點兵，【番竹馬】用於番將掛帥點兵，【大瓶爵】在皇帝出京或打獵時使用，【小瓶爵】則是太子打獵時用，【大甘州】用於宰相或王爵出兵，【兔兒】

<div style="font-size:smaller">

88　邱昭文借用香港學者陳守仁的說法，此指藝人在舞臺上溝通的暗號。邱昭文：《臺灣戰後初期的亂彈班研究》，頁 134。

89　同上註，頁 134-136。

90　劉玉鶯：2012 年 5 月 22 日，國立臺灣戲曲學院訪。

91　莊進才、李阿質：2012 年 8 月 8 日，羅東莊進才宅。

</div>

用於報馬打探軍情走報情節等，[92] 這些都是鼓師熟知的音樂語彙。

在選擇劇目上，除非觀眾要求，宜蘭地區很少將全本戲中的散齣連臺演出，除因某些只要一齣已足夠日戲時間所需外，也考量有些只有兩、三個角色（如《烏鴉探妹》），其餘不上場的演員也要給付薪水，在戲班老闆看來很不划算。莊進才說他喜歡選擇「大盔大甲」的戲齣，除了熱鬧外，不閒置演員也是考量的重點。[93]

藝人的口述資料顯示，演出傳仔戲須考量演出長度、觀眾喜好與演員組成。在西部演出日數較長時，會改編歷史演義，以傳仔戲與正本戲銜接的方式，演出連續劇：如樊梨花奉師命下山演傳仔戲，最後斬薛應龍時才串入正本戲《蘆花河》；[94] 在《薛仁貴征東》中混唱外江、採茶與歌仔，到《回家》才唱亂彈曲。[95] 有時因觀眾對北管戲接受度不佳，會將正本戲「傳仔作」，改成演唱非北管曲；若是請戲的頭家爐主希望看小生、小旦，就演《樊梨花下山》，喜歡較「正氣」的，可選《孫龐演義》（如《孫臏下天臺》），或是三國故事（如關公戲），根據演員組成，臨機應變。[96] 宜蘭的「漢陽」包羅京劇、歌仔戲、四平戲、亂彈戲的演員，在演員熟練北管曲之前，即使演出臺數按照正本戲，但對白、唱腔讓演員自行發揮。來自客家地區的演員帶入不少新劇目變成傳仔戲搬演，[97] 這些客籍演員慣演披甲穿蟒、拿刀持槍的戲，即便大熱天也毫不懈怠，表演方式與宜蘭地區相近，當地觀眾喜歡欣賞武打的站頭，與臺北愛看小生小旦屢屢更換華美服飾不同。戲班依據演員的強弱選擇劇目，「漢陽」極盛時期演員有 13 位，[98] 有不少功夫好的男演員，不像一般

92　參考邱火榮、邱昭文編著：《北管牌子音樂曲集》（臺北：國立傳統藝術中心籌備處，2000 年），頁 14-16。

93　莊進才：2012 年 5 月 10 日，國立臺北藝術大學傳統音樂學系訪。

94　彭繡靜：2012 年 4 月 28 日，苗栗往新竹的自強號上訪。

95　根據劉玉鶯跟「再復興」到臺中南屯萬和宮的演出經驗，參見林曉英、蘇秀婷：《兩台人生大戲：劉玉鶯與曾先枝》，頁 64。

96　劉玉鶯：2012 年 5 月 22 日，國立臺灣戲曲學院訪。

97　李阿質：2012 年 7 月 13 日，羅東李阿質宅訪。

98　李阿質：2012 年 8 月 17 日，羅東莊進才宅訪。

歌仔戲班演員程度不均，僅以生旦丑幾位挑大樑，選擇角色多、武打場面熱鬧的三國戲，除了滿足觀眾的喜好，也讓演員發揮長才。

講戲人得花多少時間講戲，與表演者的「腹內」有關，倘若是經驗豐富的資深演員，安排好角色，說明臺數內容就可以，但如果對方資歷較淺，可能得告訴她／他完整的歌詞。[99] 亂彈出身的演員能夠活用的基礎來自熟記正本戲的內容，劉玉鶯說：「正本戲一定要背，否則『字眼』沒那麼好，想得沒有那麼通。」[100] 臨場組合的傳仔戲，其文學性很難凌駕字斟句酌的劇本創作，但這樣的演出最能考驗演員的「腹內」與前後場的默契。至於其他背景的演員，則是從其擅長者逐步加入北管聲腔，成為混合的多聲腔戲劇。北管戲、京劇、四平戲三者的聲腔來源多在花部亂彈的範圍內，如果嫻熟聲韻「鬥句」（tàu-kù，押韻）的技巧，就可以活用。

結合背誦與熟知押韻的原則，與西方「口語傳統」的開山研究者佩利（Milman Parry，1902-1935）、洛德（Albert Lord，1912-1991），研究南斯拉夫史詩遊唱藝人後，所發現的創作原則相同，史詩演唱是透過「組合」（composition）與「背誦」（récitation），結合成聯想與敘述同時進行的口語組合（composition orale）。在表演前，讓整體穩定運作的提綱，和格律與韻律的限制皆已存在。[101] 本書已以《三官（關）堂》北管抄本在口語傳統的套式運用，從套語、主題找出戲曲戲文程式化（formulaic）的元素，《三官（關）堂》裡可以統合出六類套語，包括自報家門的上臺引與四聯白、說明場景的上臺引、表述個人心情、連結前情後事的上臺引、三花使用的套語、套語式的唱詞。主題則有壽宴、考試（即前述的「上京考較」）、迎接賓客、確認消息、面見地位較高者、發兵前的召集過程六種。[102] 若再分析陳秀

99　同上註。

100　劉玉鶯：2012 年 5 月 22 日，國立臺灣戲曲學院訪。

101　參考 Foley, John Miles. *Traditional Oral Epic: The Odyssey, Beowulf, and the Serbo-Croatian Return Song.* (Berkeley: University of California Press, 1990). p. 5. 以及 Boyer, Pascal."Orale Tradition", Encyclopædia Universalis [en ligne], consulté le 5 octobre 2010. URL: http://www.universalis.fr/encyclopedie/orale-tradition/

102　有關於口語傳統的發展、「套語」與「主題」定義等問題，請參考本書〈伍、北管婚

芳所編的《臺灣所見的北管手抄本（一～三）》中的劇本，主題方面增加向尊長拜別、集合出發、夢中被叫醒接唱【倒板】（或【彩板】）、殺敗敵人四種，[103] 主題數量增加不多的原因可能與該選集偏重三國戲，無法擴大類型差異有關。

　　北管戲的現場演出難以避免口傳文化重複、類型化的的套式特色，若直接整理成文字劇本可能令人覺得拖沓或是「陳腔濫調」（cliché），但過去沒有字幕，觀眾獨以耳朵傾聽、眼觀表演來理解舞臺上發生的故事，直線形的敘事方式，演員登臺時的上臺引、四聯白等套語，已成模式的各類主題等，都是讓觀眾迅速抓住劇情的方法，[104] 利用正本戲套式的傳仔戲依然不離其基本原則，但觀眾很難聽到正本戲中配合身段科範的一些特殊的唱腔過門，如【珍珠點】、【走馬點】等。[105]

五、從「東龍」到「漢陽」時期演出過的傳仔戲

　　莊進才自 1974 年起自營東龍歌劇團至今，每年均記錄當年所演劇目，至 2005 年匯集在單本記事簿裡，並提供筆者參考。該記事簿區分日戲、夜戲，不含扮仙戲，日、夜戲均曾演出正本戲，莊老師會在正本戲劇目上打圈。依照宜蘭地區「日演北管」的習慣，沒有打圈的日戲，都是只唱曲（北管調），不唱歌仔調的傳仔戲。本文附錄已依說戲人姓名，將其所說劇目依筆畫排列，並說明劇情梗概、時代與相關演義或故事、相關劇種。

　　一個戲班能夠演出哪些劇目端賴演員陣容與水準而定，演得精彩與否，

變戲《三官（關）堂》抄本的口語傳統套式運用與敘事結構〉。

103 參見陳秀芳編：《臺灣所見的北管手抄本（一～三）》。謝謝賴瑋君協助整理。

104 關於臺灣文學口傳性特質的討論可以參考胡萬川：〈民間文學口傳性特質之研究──以臺灣民間文學為例〉，《臺灣文學研究學報》第 11 期（2010 年），頁 199-220。

105 這些都是自【平板】所做的延伸變化，參見蔡振家：〈臺灣亂彈小戲音樂初探〉，《民俗曲藝》第 106 期（1997 年），頁 19。

則與說戲人是否洞悉成員的能力有關。在莊進才戲班講戲的，都是班裡的演員，其中有許多客籍藝人，如朱盛芳、劉盛龍、謝俊男、傳明乃、「正基」等。

朱盛芳是新竹客家人，1973 年組「泰朋」歌劇團。[106]「泰朋」原稱「泰鵬」歌劇團，是出自「小美園」京班的老生吳炳明（1935-1987）與劉盛龍在 1969 年合股成立，召集客籍的外江藝人，在臺南、高雄、屏東一帶演出，專演三國戲，1976 年賣給師弟朱盛芳，朱後來轉往羅東發展。當時宜蘭外臺戲的戲路很好，一個月只休息兩、三天，即使淡季的六月也有二十幾棚戲。同一時間傳明乃與父親、張美嬌等客籍藝人也參加羅東的「東龍」歌劇團。[107] 朱盛芳有京劇的底，也會打鼓，但不會拉弦，兒子朱作民是當今著名的後場樂師。[108]

朱盛芳的「泰朋」歌劇團吸引了一些客籍演員，在莊進才戲班講戲最多的謝俊男，受過京劇訓練，在「泰朋」時期就來到宜蘭，主要扮演老生與關公，所說的戲許多都在京劇有本，以三國戲占絕大多數。他的妻子傳明乃出身採茶戲班，曾說過《噠呾（按：轄軤）國》，早年與客家戲藝人曾先枝學過客家採茶戲，在宜蘭地區的歌仔戲班待過頗長的時間，到 1990 年代才轉回榮興客家採茶劇團，[109] 曾擔任該團教席。「正基」[110] 也是先待在「泰朋」，才轉到莊進才的戲班，他在北宜公路車禍去世，講過自歌仔戲改編的《太平天國》。朱盛芳的師兄劉盛龍，是原「泰鵬」的班主，他京劇的功底深厚，也能飾演關公。[111]

106 中華綜合發展研究院應用史學研究所總編纂：《羅東鎮志》（羅東：羅東鎮公所，2002），頁 480。

107 蘇秀婷訪問傳明乃，參見蘇秀婷：《臺灣客家採茶戲之發展及其文本形成研究》（臺北：國立政治大學中國文學系博士論文，2011），頁 120-121。

108 莊進才、李阿質：2012 年 8 月 17 日，羅東莊宅訪。

109 蘇秀婷：《臺灣客家採茶戲之發展及其文本形成研究》，頁 131。

110 莊進才表示：由於以前演員不需填寫所得資訊，彼此間以綽號相稱，所以不記得真實姓名。

111 莊進才、李阿質：2012 年 8 月 17 日，羅東莊宅訪。

　　「東龍」成立的 1970 年代，正是電視媒體出現，改變民眾娛樂習慣的轉換時期，許多原本在內臺的歌仔戲演員因為市場緊縮，只好加入外臺。莊進才的戲班也有不少出自歌仔戲內臺班者：如宜蘭人江中山（綽號「阿中」，約 1925 生），他的口白很好，唱曲較差，多安排他說白較重的角色。「阿祿仔伯」是南部歌仔戲演員出身，先來宜蘭參加「宜蘭英」劇團，他也會唱亂彈曲。而出身羅東北管西皮子弟的林再傳（1932 生，偏名「小軍仔」），學過四平戲，待過內臺戲班，曾參加李阿質所整的「日豐」、吳貴英的「宜蘭英」劇團等，他對孫臏相關故事很了解，[112] 所講的《孫臏求師》、《馬陵道》在《孫龐演義》中都有。講戲頗多的歌仔戲演員羅麗珠（あみちゃん），是日光歌劇團羅木生的姪女，現年約八十歲，所講劇目範圍廣泛，包括《七俠五義》、《說岳全傳》、《七國志》、《薛仁貴征西》、三國故事等。1970 年代李阿質整「日豐」時，親自去基隆邀請她與先生林鳳勝（綽號「肉粽」）一同加入，林先生是外江底，但唱腔功力遜於謝俊男，他曾在街頭打拳頭賣膏藥，演戲時身段變化不大，但很有架勢，[113] 講過京劇知名的《界牌關》。

　　「漢陽」極盛時每年有二百八十多棚戲，除請新血講戲擴展演出劇目外，莊進才自己也寫了二十幾本劇本。李阿質曾參加宜蘭與桃園的四平班，狄青、樊梨花系列都來自四平正本戲，而取材自《封神榜》的《三仙關》、《反五關》則是李阿質青少女時期在「宜蘭英歌劇團」聽「阿賜排」說的。「阿賜排」曾是歌仔戲內臺的演員，也當過道士，能將《封神榜》從頭說到尾。[114] 來自桃園的李美娘（1955 年生）[115] 原是桃園「丑仔俊」歌仔戲班的饌戲団仔，來到宜蘭後才開始學唱北管，她很努力與資深演員學習，「撿戲」日久，也常擔任說戲人。由於「撿戲」者關注戲劇的內容，而非該劇目來自何種劇種，同一戲劇故事在不同的劇種間輾轉，很難確定原初是哪一個劇種，因而附錄「相關劇種」有時會填註「不確定」。由於絕大多數的三國戲

112　同上註。

113　同上註。

114　同上註。

115　專攻老生、大花，1988 年曾獲臺灣省「文化特殊貢獻獎」。

都是客籍演員所說，有些三國劇目若不記得是誰講的，莊進才與李阿質會直指是客籍演員。莊進才出身自「新樂陞」亂彈班的父親莊木土，講過傳仔戲《五代拜壽》，來自劇校的「賴皮」所講的《紅桃山》源自京劇。

　　該團日戲傳仔戲劇目的故事大多源自《三國演義》，其次是隋唐時代背景者，如《單鞭救主》、莊進才改編自《說唐》的八齣戲，和與孫臏相關者，取材自《孫龐演義》、《鋒劍春秋》的六齣。共四齣者：取材自《說唐三傳》的樊梨花、薛丁山故事；《封神榜》相關劇目，朱盛芳與「阿賜排」各講兩齣；還有與狄青故事相關者來自《狄青演義》、《五虎平南（狄青後傳）》，出自客家地區流傳。三齣者，有來自《說岳全傳》的岳家軍故事，與《征東全傳》等與薛仁貴相關者。取自《七俠五義》的包拯故事有兩齣，都是羅麗珠所講。來自《明英烈》的兩齣都與陳友諒相關。與《水滸傳》相繫者有《一箭仇》、《紅桃山》。單齣則有以穆桂英為主角的《天門陣》，《七國志》的《楚王墜城》與《薛家將反唐》的《鬧花燈》。

　　上述的劇目分析顯示「漢陽」主事者喜歡搬演戰爭武打戲，這也是順應當地觀眾喜好。偏向神怪的《蜘蛛精》或跨時空的《漢唐宋》上演次數很少，李阿質亦不記得劇情。此外，宜蘭地區曾有戲班在羅東的「林工之家」（戲院）演完全本《封神榜》，儘管演畢殺豬公祭神，最後依舊倒班，因此圈內人頗為忌諱，最多搬演一兩天。而《封神榜》需要的演員很多，2012年時「漢陽」的人數已不足夠。[116]

　　臺灣亂彈正本戲的內容可以粗分為歷史演義與家庭故事（如《雙貴圖》、《鐵板記》），莊進才老師記錄的日戲傳仔戲中全然沒有家庭戲，也不見小生、小旦為主的愛情戲，而以演義故事居多。傳仔戲的戲劇結構彷如骨架，可以視情況為它添上合宜的外衣，例如《太行山》日戲可以演得像大戲（北管戲），夜戲時觀眾如果指定不要演胡撇仔戲，他們就會唱歌仔調，不加西樂器伴奏。[117]

[116] 李阿質：2012 年 8 月 17 日，羅東莊進才宅訪。

[117] 同上註。

六、結語

北管戲曲作為臺灣重要的非物質文化遺產，透過累代戲先生親身示範表演才得以傳承，即便將知識化為文字、符號形態記錄的曲本、總綱，仍需經老師「過喙」（kuè-tshuì），[118] 才能夠確定完成「傳遞」（traditio）。北管圈內人就表演版本的來源與演出內容來判定孰為「正本戲」，孰為「傳仔戲」。正本戲「代代相承」，因其傳承時間久遠，傳播範圍廣泛，加上總綱流傳降低口傳的變異性，在興盛時期連業餘的北管子弟都熟悉其內容，一旦出錯，臺下就開始喧噪，[119] 彭繡靜提及她曾經忘記曲詞，哼唱帶過，結束後被臺下的前輩觀眾指名喚去「教導」的往事。[120]

對北管藝人而言，「傳仔作」包括：利用北管正本戲的情節加入其他非北管的曲調；使用其他劇種劇目的情節填入亂彈曲；在連臺本戲演出時，混合正本戲與傳仔戲劇目使其連成全本故事。就情節連結來看，自演義小說改編的全本戲（又稱「古冊戲」），如《薛仁貴征東》、《薛丁山征西》、《萬花樓》、《狄青取旗》，[121] 比自單齣連串，劇情並非密接的北管全本戲（如《劉陽走國》）更加緊湊，對觀眾也更具吸引力。

新生的傳仔戲採活戲的方式上演，演出次數不如正本戲頻繁，未能在同一劇種表演團體間交流，穩定其音樂、臺詞，經歷由「活」到「死」的過程，[122] 形成圈內認同的定本。自行安曲雖然被圈內人嘲弄唱的是「嘐潲曲」（hau-siâu-khik），但原無範本，難以「掠包」。而缺少書面整理，是傳

[118]「過喙」本是傳話的意思，但此處表示必須將所學唱給老師聽，經其確定無誤後，方表示學成。參見葉美景受訪所言，見〈臺灣北管見證者：葉美景〉，《臺灣生命記憶》第 13 集（VCD，2005）。李阿質則說：要過生人嘴（tshenn-lâng-tshuì），李阿質：2012 年 7 月 13 日，羅東李阿質宅訪。

[119] 李阿質：同上註。

[120] 彭繡靜：2011 年 4 月 30 日，國立臺北藝術大學舞蹈廳後臺。

[121] 彭繡靜：同上註。王慶芳：2012 年 12 月 10 日，苗栗後龍王宅訪。

[122] 此一概念借自林鶴宜研究所得。參見林鶴宜：《東方即興劇場歌仔戲「作活戲」》上編（臺北：國立臺灣大學出版中心，2016），頁 264-265。

仔戲難以保存完整內容的原因。亂彈班樂天社上演「樊梨花」系列的連臺本戲時，並沒有記錄安上亂彈曲的傳仔戲，將其變成定本。而宜蘭「漢陽」的「樊梨花」相關劇目，則因演員來自不同劇種訓練，只好推出歌仔調除外的多聲腔「類」亂彈戲。

　　觀眾喜好、表演場合是影響「傳仔戲」演出的外在因素。作為內臺戲園裡的文化商品，演出有頭有尾的連臺本戲，或刻意推出與戶外酬神不同類型的傳仔戲，是其吸引觀眾，並區隔外臺祭祀演劇的方法。在以酬神演出為主的宜蘭地區，莊進才所整的戲班維持「日演北管」的習慣，當戲路太好，劇目不足，演員又非全有北管底子時，只好借用其他劇種劇目，端出「形似」北管戲的演出，但資深觀眾對於劇種風格有其根深蒂固的印象。某次在南方澳，客籍演員以京劇的方式搬演《長坂坡》，臺下觀眾喊：「某某啊，你是騙我沒看過《長坂坡》啊！」原來這齣北管戲正本戲裡也有，觀眾辨識出該演員的表演風格與北管不符而嗆聲。演員頓時了解亂彈戲在宜蘭，觀眾勢力龐大，後來便心悅誠服地學習北管唱腔。[123]

　　宜蘭地區傳仔戲劇目的擴充與演員「撿戲」多寡有關，曾參與其他劇種的表演者提供他們所知的劇目，從未像草屯樂天社請布袋戲演師說戲，僅有莊進才自行翻閱《說唐》改編。客籍演員提供了大量的三國戲，觀眾也喜歡「大盔大甲」的武打場面，兩者一拍即合。劉玉鶯提到她處理北管戲沒有的京劇老戲（如《華容道》），只要參考《戲考》之類的劇本，便能說戲、安曲；但如果兩者都有的劇目（如《水淹七軍》[124]），因為唱得不太一樣，就不敢任意改編。[125]

　　牽動「傳仔戲」表演的內在原因在於演員學習背景的差異。日治「囝仔班」的演員入班四個月接受密集的訓練，學習唱曲與基本功，所學戲齣有

123 李阿質、林增華：2012 年 7 月 13 日，羅東李阿質宅訪。

124 新美園歸為福路戲，邱昭文歸在吹腔戲（「噠子戲」）。參見邱坤良：〈臺灣碩果僅存的北管亂彈班〉，《現代社會的民俗曲藝》，頁 86；邱昭文：《臺灣戰後初期的亂彈班研究》，頁 168。

125 劉玉鶯：2012 年 5 月 22 日，國立臺灣戲曲學院訪。

限，經老師提點掌握傳仔戲的演出。戰後李阿質入「東福陞」大量學習亂彈戲，經老一輩演員的口傳心授，在硬背硬記、長期觀察、實踐中提升技能，[126] 後在「日豐」、「東龍」、「漢陽」等劇團「日演北管」時，與京劇演員學習聲腔，並善用其腦海中北管戲裡各種套式變化。1970 年代以後，沒有機會受教於老亂彈戲演員的其他劇種藝人，與戲班裡較熟悉北管戲曲者相互學習，但沒有經過北管戲先生全盤的細細琢磨，儘管在外行看來形貌神似，但實質已是一種混種戲劇。漢陽北管劇團在登錄為文建會（今文化部）無形文化資產保存團體後，也招收藝生傳承，但在前場新血僅有四位的侷限下，只能選擇角色較少的戲齣學習。現今亂彈戲演出機會稀少，雖然正本戲已堪所需，但仍期待系統化的知識建構，能協助新進學習者掌握北管傳仔戲活用的訣竅，經由背誦、觀看、臨場歷練與創造，讓我們重睹活戲帶給觀眾的驚喜。

[126] 李阿質：2012 年 7 月 13 日，羅東李阿質宅訪。

附錄：從「東龍歌劇團」到「漢陽北管劇團」曾演出的亂彈傳仔戲劇目（以說戲人排序）

號次	劇目	劇情梗概（以莊進才、李阿質解說為主）*	時代背景相關演義或故事	相關劇種	說戲人
1	九曜山	孫臏九曜山收野龍袁達。	戰國／孫龐演義	京劇	謝俊男
2	天門陣	穆桂英大破天門陣（漢陽曾以此劇得獎）。	宋朝／楊家將	京劇	謝俊男
3	孔明下山	孔明下山後火燒夏侯惇建第一功。	三國／三國演義	不確定	謝俊男
4	屯土山	曹操困關羽於土山，命張遼勸降。關羽為保嫂尋兄，與曹操相約三事暫降。	三國／三國演義	京劇	謝俊男
5	火燒連營	關羽死後，劉備伐東吳，孫遜火燒蜀軍連營七百里，劉備兵敗被趙雲救回。	三國／三國演義	京劇	謝俊男
6	失空斬	失街亭、空城計、斬馬謖。	三國／三國演義	京劇	謝俊男
7	失街亭	馬謖失街亭。	三國／三國演義	京劇	謝俊男
8	打鼓罵曹	漢末彌衡擊鼓罵曹。	三國／三國演義	京劇	謝俊男
9	白門樓	曹操斬呂布。	三國／三國演義	京劇	謝俊男
10	空城計	孔明撫琴退司馬懿大軍。	三國／三國演義	京劇	謝俊男
11	金雁橋	諸葛亮取雒城，斷金雁橋擒張任。	三國／三國演義	京劇	謝俊男

* 本表劇目保留莊進才所提供資料的寫法，內容以莊進才、李阿質說戲為主，不清楚者以其他資料補充。

號次	劇目	劇情梗概（以莊進才、李阿質解說為主）*	時代背景相關演義或故事	相關劇種	說戲人
12	活捉潘漳（按：璋）	關興追潘璋，關羽顯聖助其殺之。	三國／三國演義	京劇	謝俊男
13	降金壁風	樊梨花降金壁風。	唐／說唐三傳	京劇	謝俊男
14	風波亭	岳飛死於風波亭。	南宋／說岳全傳	京劇	謝俊男
15	借東方（按：風）	孔明借東風助周瑜，周瑜殺心起，孔明已逃。	三國／三國演義	京劇	謝俊男
16	借趙雲	劉備借趙雲。	三國／三國演義	京劇	謝俊男
17	孫臏成親		戰國	不確定	謝俊男
18	破黃巾	破黃巾賊。	漢末／三國演義	京劇	謝俊男
19	荊軻刺秦王		戰國	京劇	謝俊男
20	曹操歸天		三國／三國演義	不確定	謝俊男
21	殺魏延	諸葛亮死前命馬岱殺魏延。	三國／三國演義	京劇	謝俊男
22	連環寨	不確定。	不確定	京劇	謝俊男
23	陳宮放曹	捉放曹。	三國／三國演義	京劇	謝俊男
24	單刀赴會	關羽單刀赴會。	三國／三國演義	京劇	謝俊男
25	華容道	關羽念舊恩放走曹操。	三國／三國演義	京劇	謝俊男
26	過五關	關公過五關斬六將。	三國／三國演義	京劇	謝俊男

號次	劇目	劇情梗概（以莊進才、李阿質解說為主）*	時代背景相關演義或故事	相關劇種	說戲人
27	磐河戰	袁紹、公孫瓚磐河會戰，瓚兵敗，袁紹部將追擊，趙雲在袁帳下不受重用，反救公孫[127]。	三國／三國演義	京劇	謝俊男
28	戰苑（按：宛）城	曹操征宛城，張繡戰敗。曹操擄占張嬸母鄒氏。張繡夜襲曹營，曹大敗，張刺死鄒氏[128]。	三國／三國演義	京劇	謝俊男
29	戰樊城	楚平王逼伍奢修書要守樊城的兩子伍尚、伍員至都。伍尚前往，與父被斬，伍員逃往吳國。	戰國	京劇	謝俊男
30	龍鳳呈祥	甘露寺劉備娶孫尚香。	三國／三國演義	京劇	謝俊男
31	龐統歸天	落鳳坡龐統歸天。	三國／三國演義	不確定	謝俊男
32	白馬坡	關公斬顏良。	三國／三國演義	京劇	謝俊男或劉盛龍
33	九江口	陳友諒攻朱元璋，在九江口得張定邊助才脫險。	明／明英烈	京劇	劉盛龍
34	人頭會	董卓大宴百官，席上指張溫私通袁術，呂布立斬張於席上，威嚇百官。	三國／三國演義	在京劇中又名《斬張溫》	劉盛龍
35	取長沙	關羽攻長沙，釋黃忠，韓玄以黃忠有私心欲斬，魏延求情不成，怒殺韓玄，與黃同歸關羽。	三國／三國演義	京劇	劉盛龍
36	夜戰馬超	張飛夜戰馬超。	三國／三國演義	不確定	劉盛龍

[127] 陶君起：《平劇劇目初探》（臺北：明文出版社，1982年），頁71。

[128] 同上註，頁76。

號次	劇目	劇情梗概（以莊進才、李阿質解說為主）*	時代背景相關演義或故事	相關劇種	說戲人
37	陸文龍	金兀尤義子後歸宋。	南宋	京劇	劉盛龍
38	單鞭救主	尉遲恭單鞭救李世民。	唐／隋唐演義	京劇	劉盛龍
39	漢唐宋	每一朝代名人出現互殺。	跨時空	不確定	劉盛龍
40	獨木關	薛仁貴投軍，張士貴駐軍獨木關，薛槍挑安殿寶，救出張的女婿。	唐／征東全傳	京劇	劉盛龍
41	明太祖建國	朱元璋建明朝。	明	歌仔戲	朱盛芳
42	戰張奎	周伐商，澠池守將張奎夫婦抵抗周兵，連傷數將，後被楊戩等人殺敗破城。	商／封神榜	不確定。京劇有，稱《戰澠池》、《收張奎》	朱盛芳
43	嘉（按：佳）夢關	紂王遣魔家四兄弟伐周，被黃天化與楊戩打敗。	商／封神榜	不確定。京劇有	朱盛芳
44	一戰成功	黃忠奪取曹營所在地定軍山。	三國／三國演義	京劇	客籍演員
45	三氣周瑜	孔明三氣周瑜。	三國／三國演義	京劇	客籍演員
46	三結義	劉關張桃園三結義。	三國／三國演義	京劇	客籍演員
47	三戰呂布	劉關張三英戰呂布。	三國／三國演義	京劇	客籍演員
48	七俠五義	七俠五義幫助包拯除暴安良。	北宋／七俠五義	不確定	羅麗珠
49	七星廟	佘賽花與楊業兩人在七星廟成婚，穢亂淨地，因而讓七尊神明投胎成為其子，長成後落難，讓楊業夫妻傷心。	北宋	歌仔戲	羅麗珠

號次	劇目	劇情梗概（以莊進才、李阿質解說為主）*	時代背景相關演義或故事	相關劇種	說戲人
50	火燒棧道	楚漢相爭，張良火燒棧道。	楚漢相爭	不確定	羅麗珠
51	年羹堯		清代	歌仔戲	羅麗珠
52	收大鵬	觀音收大鵬。	北宋	歌仔戲	羅麗珠
53	東球島	唐七霸占領東球島為王，為非作歹、強搶民女，因東球島遍布機關陷阱，官兵束手無策。王伯東奉母命商請北俠歐陽春與其結拜兄弟五鼠攻島。先以王伯東之妻妾、連秋香與唐碧珠假扮賣唱女誘惑唐七霸、唐七霸酒飲大醉，後由深諳水性的翻江鼠蔣平與唐七霸於水中搏鬥，歐陽春與四鼠趁機進攻，大破東球島[129]。	北宋／七俠五義	歌仔戲	羅麗珠
54	青石嶺	反賊作亂，正宮掛帥將其打敗，並收為義子的故事。	不確定	四平戲常演劇目	羅麗珠
55	挑花（按：滑）車	岳飛與金兀朮戰于牛頭山，未用高寵，命其守大旗。兩軍交戰，高寵見情勢危急，衝入陣中解岳飛之圍，金兀朮以鐵滑車阻擋，高寵最後被滑車壓死。	南宋／說岳全傳	不確定。京劇有	羅麗珠
56	秦懷玉	秦懷玉為秦瓊之子，大唐駙馬，戰場上借蘇寶同觀其雙鐧，反被砸死。	唐／薛仁貴征西	歌仔戲	羅麗珠
57	楚王墜城	秦滅楚之事。	戰國／七國志	不確定	羅麗珠

[129] 民權歌劇團，http://www.minkuan.org.tw/index.php/works/show/p13。徵引時間：2012年7月30日。

號次	劇目	劇情梗概（以莊進才、李阿質解說為主）*	時代背景相關演義或故事	相關劇種	說戲人
58	鳳凰抬（註：臺）	莊李版本：孫堅得印被曹操知道被殺，他兒子在鳳凰臺招兵。孫策與周瑜分別與大喬、小喬成婚。《三國演義》無此故事。孫策留玉璽為質，離袁述赴江東。大喬在鳳凰臺散家財募兵，遇孫策交鋒，兩人後結連理。京劇有《孫策招親》，後加周瑜娶小喬之事，易名為《二喬》[130]。	三國	不確定	羅麗珠
59	劉金定	趙匡胤困南唐時，劉金定欲救之，自陳已許婚高君保事，但趙匡胤忌憚劉父且欲試金定之勇，待其殺遍四個城門，才開門。	北宋演《劉金定殺四門》	不確定。京劇有	羅麗珠
60	擂鼓戰金山	南宋梁紅玉助夫戰金兀朮。	南宋	不確定。京劇有	羅麗珠
61	元霸歸神	李元霸雷轟歸神位。	隋唐／看《說唐》改編	無	莊進才
62	反燕山	謀東宮，晉王納賄反燕山，羅藝興兵。	隋唐／看《說唐》改編	無	莊進才
63	秦王掛帥	秦王掛帥伐中山。	隋唐／看《說唐》改編	無	莊進才
64	看瓊花	隋煬帝揚州看瓊花。	隋唐／看《說唐》改編	無	莊進才

[130] 陶君起，《平劇劇目初探》，頁 75。

號次	劇目	劇情梗概（以莊進才、李阿質解說為主）*	時代背景相關演義或故事	相關劇種	說戲人
65a	智退双路兵（程咬金招親）	程咬金數度救裴元慶之妹蘭英，後全家歸瓦崗。	隋唐／看《說唐》改編	無	莊進才
65b	咬金招親（智退双路兵）	程咬金數度救裴元慶之妹蘭英，後全家歸瓦崗。	隋唐／看《說唐》改編	無	莊進才
66	四明山	眾王盟會四明山擬討隋煬帝。	隋唐／看《說唐》改編	無	莊進才
67	收裴元慶	請羅成收裴元慶。	隋唐／看《說唐》改編	無	莊進才
68	玄武關	樊梨花征西玄武關。	唐／說唐三傳	四平戲	李阿質
69	朱雀關（同洪水陣）	征西遼行經朱雀關遇洪水陣，二度請樊梨花助薛丁山。	唐／說唐三傳	四平戲	李阿質
70	狄青比武	狄青比武王天化。	北宋／狄青演義	四平戲	李阿質
71	狄青取旗	狄青取珍珠烈火旗。	北宋／狄青演義	四平戲	李阿質
72	一箭仇	晁蓋攻曾頭市，中史文恭箭而亡。宋江等再攻，生擒史文恭回。	北宋／水滸傳	不確定	李美娘
73	丁山救駕	薛丁山救駕。	唐／說唐三傳	不確定	李美娘
74	入五雷	不確定。	不確定	不確定	李美娘
75	孫臏下天台	孫燕、卜商要尋孫臏下山，前去易州剿滅王翦，經毛遂答應相助，孫臏才離開天臺洞。	戰國／鋒劍春秋	不確定	李美娘
76	秦吞六國		戰國	不確	李美娘

號次	劇目	劇情梗概（以莊進才、李阿質解說為主）*	時代背景相關演義或故事	相關劇種	說戲人
77	落海灘	李世民為求應夢賢臣，在海灘擺陣求得薛仁貴。	唐／薛仁貴征東	歌仔戲又名《落爛田》	李美娘
78	龍鳳樓（按：閣）	徐延昭、楊波二度入宮諫李后其父李良意圖篡位，後李后終信兩人忠誠足以託付。徐、楊智勇雙全，亦使李良消除反側之心，盟誓願保幼主。	明	京劇。即《二進宮》	江中山
79	三進山	魏虎掛帥，提拔石平貴當先鋒，想要虐待他，過山太遲或太早都不行，要處罰他，都是蘇龍保全他。	唐	不確定。歌仔戲有	江中山
80	洪水陣（同朱雀關）	薛丁山在朱雀關遇洪水陣，程咬金請樊梨花相助。	唐／說唐三傳	不確定。四平戲、歌仔戲有	江中山
81	孫臏求師	孫臏拜鬼谷子為師。	戰國／孫龐演義	不確定	林再傳
82	馬陵道	馬陵道萬弩射龐涓。	戰國／孫龐演義	不確定	林再傳
83	戰太平	元末花雲為陳友諒所擒，偽降，後被射死。	明／明英烈	京劇	「阿祿仔伯」
84	黃巢試劍	有很多說法。黃巢是目連出世，打破阿鼻地獄，很多冤鬼跑掉，閻羅王把他母親禁在枉死城，命他找回冤魂。他身高有七尺，胸有三尺，長得青面獠牙，要去收冤鬼。黃巢占唐朝，殺很多人，遇到有個阿婆背小叔子，手牽自己的小孩，所以不殺她，還教她要插青避禍。阿婆告訴全庄頭大家都要插青，綁粽子給大家吃。	唐末民變	不確定	「阿祿仔伯」
85	太平天國	洪秀全起事。	清	歌仔戲	「正基」

號次	劇目	劇情梗概（以莊進才、李阿質解說為主）*	時代背景相關演義或故事	相關劇種	說戲人
86	界牌關	羅通盤腸大戰王伯超。	唐／說唐演義	京劇	林鳳勝
87	噠咀（韃靼）國	狄青取旗後，本要去西遼，卻誤走噠咀（韃靼）國被招親。	北宋	不確定	傅明乃
88	五代拜壽	乾隆皇帝微服出巡時遇險獲救，去恩人家中拜其102歲的長輩。	清	不確定	莊木土
89	三仙關	姜子牙相關故事。	商／封神榜	不 確 定（客籍戲常演劇目？）	「阿賜排」
90	反五關	黃飛虎看到妲己酒醉時露出狐狸尾巴，放神鷹咬妲己，使其臉上有傷。黃又覺得罪妲己，要妻子趁新正去拜訪為正宮的妹妹。皇后帶黃妻遊玩，紂王見黃妻貌美大喜，拉扯之間，黃妻墜樓而死。黃飛虎因而反五關歸周。	商／封神榜	京劇有，但故事稍有異	「阿賜排」
91	孫臏出世	齊宣王妻鍾無艷面貌醜陋，但智勇雙全。抗燕國於陣前，燕國郡主產下一子，取名為孫臏，兩國和平。	戰國	亂彈戲	林增華曾聽劉玉鶯說戲，再說給「漢陽」演員聽
92	牛頭山	岳飛戰牛頭山。	南宋／說岳全傳	歌仔戲	先是客籍演員說戲，後是李美娘
93	關公出世		三國	不確定	宜蘭流傳已久，團裡最先說的是江中山，再來是謝俊男

號次	劇目	劇情梗概（以莊進才、李阿質解說為主）*	時代背景相關演義或故事	相關劇種	說戲人
94	紅桃山	鄭玉娥據紅桃山，宋江連派林沖、關勝、花榮三人合力才將其生擒回梁山。	北宋／水滸傳	京劇	「賴皮」與羅麗珠都講過
95	五虎平南	狄青等五虎將南征。	北宋／五虎平南（狄青後傳）	不確定	客籍演員外，很多人會講
96	鬧花燈	薛剛酒醉鬧花燈。	唐／薛家將反唐	歌仔戲	很多人都會講
97	太行山	郭子儀戰安祿山。	唐	歌仔戲不曾演，現在「漢陽」還很常演	很多人都會講
98	故殺高懷德	趙匡胤斬鄭恩是誤殺，高懷德征外患時有造反之意，所以趙匡胤決意殺之。	北宋	不確定	不確定
99	燕王讓位	不確定。	戰國	不確定	不確定
100	蜘蛛精	不確定。	不確定是否與《西遊記》有關	不確定	不確定

結論

　　1923 年的中秋，豐原下南坑鄉紳張麗俊（1868-1941）在白天忙完諸多事務後，晚上與朋友四處遊玩，記下：

> 並到上街福德祠戲〔檯〕並壇一觀，又遊到慈濟宮前梨園一玩，又並遊到竹圍仔內福德祠前梨園一視，又遊到橫街尾福德祠前結錦棚演梨園一察，又遊到下街墩畔福德祠前結戲檯一寓目，又遊後菜園福德祠前演掌中班一駐足，又遊到番社福德祠前演掌中班一引領，又遊到慈濟宮前，各別。

　　愛看戲的他帶著朋友「巡邏」附近的戲劇演出，一晚竟逛了七地。他頗自豪地說：「豐原祝中秋勝景，諒島內無以出其右者。」將近十一點才跟家人一同回去。[1] 這並不是張麗俊因「玩梨園」最晚回家的一次，他的日記裡也有數次「玩梨園」到十二點才回家的記載。[2]

　　作為同一節日的演出觀察，今日的我們很難想像在步行可達的範圍內，一晚可以有七處在演戲。國民政府來臺後，沿用民國 18 年（1929）在中國公布的〈寺廟監督條例〉與民國 25 年（1936）公布的〈寺廟登記規則〉，[3] 對廟宇實施嚴厲的管制。[4] 1952 年臺灣省政府民政廳為改善民俗，取締「拜

1　出自「臺灣日記知識庫」，張麗俊：《水竹居主人日記》，http://taco.ith.sinica.edu.tw/tdk/index.php?title= 水竹居主人日記 /1923-09-25&oldid=388814，徵引日期：2019 年 8 月 30 日。

2　可參考上註資料庫，如 http://taco.ith. sinica.edu.tw/tdk/index.php?title= 水竹居主人日記 /1908-08-19&oldid=384405，徵引日期：2019 年 8 月 30 日。

3　關於上述的〈寺廟監督條例〉與〈寺廟登記規則〉可參考內政部民政局網站，http://www.moi.gov.tw/dca/region1.htm，http://www.moi.gov.tw/dca/region2.htm。徵引時間：2013 年 2 月 3 日。

4　陳健銘：《野台鑼鼓》（臺北：稻鄉出版社，1989 年），頁 182。

拜」，並制訂取締原則。[5]內政部在 1968 年公布的〈改善民間祭典節約辦法〉，要求農曆七月普度的外臺戲演出，限於農曆七月十五日舉行一次；各地的平安祭典以鄉、鎮、市、區或依當地習慣為單位，得一年舉行一次；其他各種祭典，分別統一於一天舉行；祭典日如演外臺戲，應本節約原則，並須事前呈報主管機關核准。[6]演戲市場的窄化必然導致戲班減少，對表演者而言，不只少了謀生的機會，也減少了登場磨練的可能。1977 年後，全臺僅剩「新美園」一團亂彈班，演員堅守舞臺，流轉到暮年，內行人讚其技藝精湛，年輕人只見其垂垂老矣。即使今日北管音樂與亂彈戲（北管戲）都列入無形文化資產保護的名單，現實的是，能夠長期吸引觀眾與否的並非其「國寶」之名，而是表演是否好看。

　　臺灣亂彈戲的演出，與廟會節慶中人們想「娛神」，表達對神明的祝賀之情有關，此項特點也反映在其演出空間與表演的敘事結構裡。以廟埕這樣的外臺演出環境為例，戲劇演出僅是祝神活動的一環，廟內可能還有道士進行儀式，當進香的隊伍進來，鞭炮飛迸時煙硝塵上，加上周圍攤商的聲響紛擾，觀眾隨時可以交頭接耳討論劇情，或是進進出出。「眾聲喧嘩」的外臺環境，同一空間發生的各種事情，都可能分散觀眾看戲的注意力。室內劇場為民眾的娛樂所生，觀眾從宗教演劇「娛神娛人」的附屬地位，成為戲商、表演者極力想要滿足的主體，除了以演員的表演功底為基礎外，也會想辦法加強能夠增色或引起話題的外在條件，如新穎的服飾、奇巧的機關布景、推陳出新的劇情等。劇院的興建與商業利益息息相關，求新求變，以期吸引觀眾、增加票房，成為其營運的重要準則。

　　相較於臺灣的其他劇種，亂彈戲扮仙劇目數量最多，儀式功能是其重要特色。但當後起的歌仔戲、客家戲借用或改編亂彈的扮仙劇目，滿足「儀

5　〈取締陋俗 民廳訂定 十項原則 嚴禁寺廟舞弊 違者主管同罪〉，《聯合報》，1952 年 8月 22 日，第 2 版。《聯合知識庫》，http://www.udndata.com/。徵引時間 2013 年 2 月 3日。

6　內政部：〈改善民間祭典節約辦法〉第三條，《司法專刊》第 213 期（1968 年 12 月），頁 11。

式」的功能[7]後，吸引觀眾與否的便是正戲的內容了。

　　亂彈戲的敘事結構受到其以「口傳」方式傳承的影響，由於在日治時期養成的演員不識字者居多，基礎訓練期不長，他們往往是在正式演出後，經過密集的表演與觀察，在腦海中逐漸歸納出套語與主題的資料庫，養就「腹內」。既然能夠作為系統分類，表示演出內容的確有些經常出現的臺詞與情節段落。在〈伍、北管婚變戲《三官（關）堂》抄本的口語傳統套式運用與敘事結構〉，筆者運用「佩利－洛德」研究口傳文學歸納出的概念，轉化普羅普對民間故事的形態學分析法，留意李維史陀對內容的重視，以上下場人物淨空為一臺的分臺方式，分析每臺的內容，更容易找到「站頭」的存在。〈陸、北管家庭戲的敘事及其展現的群體心態〉將每臺加以定義，可以在同類型的戲曲故事中，分辨其敘事結構的異同。

　　亂彈戲作為「活戲」與「死戲」之間的型態，劇情有固定的框架，對白可繁可減，在接話時有重複對方話語的情形，除了有些是以重複製造滑稽效果外，也常是詞窮時留下的痕跡。此外，有些固定的表演方式與特定的過場譜不能改，前者如《黃鶴樓》最後周瑜吐血，後者像〈斬瓜〉用【斬瓜點】，〈打春桃〉用【春桃點】。演員對要扮演角色的表演內容也得知曉，李阿質提及有次在臺北請主點《哪吒下山》，某位演太乙真人的前輩演員因沒有學過，演出不符合該有的演法，除了得向請主賠罪，還被人訕笑。[8]再從「漢陽」曾有客家演員以京劇的方式演《長坂坡》，被觀眾嗆聲：「你是騙我沒看過《長坂坡》啊！」[9]可知以前熟悉亂彈的觀眾，從觀賞「正本戲」的經驗中建立其演出規範的樣式，若是與印象相左，則會出言「掠包（liah-pau）」。

　　由於「正本戲」的數量有限，出現改編自演義故事或其他劇種劇目的「傳仔戲」，可以自行安曲。「漢陽」「日演北管，夜演歌仔」，下午演的不一定是亂彈的正本戲，也常以說戲的方式，演出混合北管、京劇唱腔的「傳仔

7　扮仙戲裡的劇情，透過神明（如三仙、八仙等）將財寶、絹帛、子孫等送給觀眾。

8　李阿質：2014 年 4 月 3 日，羅東李阿質宅訪。

9　李阿質、林增華：2012 年 7 月 13 日，羅東李阿質宅訪。

戲」，其原則就是不要唱歌仔調就可以。這是劇團拓展劇目的方式。

　　追溯臺灣目前可以找到最早演出亂彈戲的團體，如出自霧峰林家頂厝林文欽家班的「詠霓園」或是宜蘭的「江總理班」，其成立時間都已臨近1895年日本統治時期。百餘年來，亂彈戲的演出保留了源於清代戲曲、酬神戲的特質，然而也因日本統治者引入西方教育、衛生習慣與法令約束，還有二十一世紀以來對族群平等、性平教育的提倡，發生細緻的轉變，當然也包含了亂彈戲從業者因應社會氛圍而調整的演出方式。

　　臺灣亂彈戲的內容透露出「天高皇帝遠」的氣息，劇中人關心的是日常生活中的應對，看似屬於歷史戲的《雌雄鞭》、《鬧西（沙）河》，所要解決的還是家庭責任與婚配問題。相對於中國的同名劇目，北管戲裡的地理設定，與真實距離甚遠，這從《奇雙會（配）》的版本比較[10]《打登州》劇中相對位置的誤差，或是《合銀牌》裡懷孕的春桃不可能步行到達的迢迢路途，都可發現。

　　在本書〈陸、北管家庭戲的敘事及其展現的群體心態〉討論的四齣家庭戲當中，有三齣時間設定在明代，可是其描述的內容，如「一夫二妻」的普遍，比較符合清代的社會現狀。劇中的一家之主常在開場沒多久，便以各種理由離家外出，家中也開始禍亂迭生，在災難來臨時，人們以「善惡」為相助的原則，即使有血緣關係，若對方為惡，也無法得到奧援。而如《打登州》的結拜關係，或《打春桃》中對不相識者的幫助，又或《鬧西河》中番邦公主蕭翠英對南朝高風豹的垂青，都回應了清代難以攜家帶眷來臺灣發展的漢人，期盼透過契約性的親屬關係（如結拜、婚姻等）得到幫助。《打登州》裡眾人追打不救秦瓊的程咬金，也同時警告臺下不遵守結拜誓約的觀眾。

　　除了家庭戲中的男主人自動離家外，也有些被迫離家而功成名就的例子，像《忠孝全》在為國建功的歷史戲假象下討論家庭問題，男主角秦季龍（陳義龍）因不服膺養父（岳父）的教訓，一家被逐出家門。而《奇雙配》

────────────

10　請參見表2-6，頁68。

裡更有被繼母趕出家門的姊弟，也有父親死後，繼母無法負擔生計，投奔親戚的男子。但只要他們能夠不死，就能夠獲得功名，解除家庭危機，甚至懲罰當初輕視他們的人。對離開家鄉來到臺灣的移民，這樣的劇情可以讓他們的心靈得到慰藉。

　　亂彈戲時常出現神明下凡相救，解人危厄的劇情，如《出京都》的玄天上帝與《三官堂》的三官大帝等。[11] 倘若劇中幫助主角的神明剛好是獻戲的對象，更可以彰顯神威，加強民眾對「真神」的崇敬。而臺灣亂彈戲在同一故事源流下，選擇全家團圓的《雌雄鞭》，而不選無辜者自殺的《白良關》，雖然與劇種腔調流傳時已伴隨著一套劇目為載體有關，但也是因廟宇作醮或慶賀演出時，不喜歡有劇中正方人物受死的劇情。

　　日治教育影響的科學觀念、醫藥條件的提升，鬆動清代以來人們「信巫不信醫」的態度，如《打登州》出現「程咬金假童」的滑稽段落，調侃相信降乩的觀眾；質疑「假神」，崇敬真神，是亂彈戲流露的宗教觀。查諸《中國戲曲志》各省的《打登州》相關劇目，並未出現「裝童」的劇情。該段表演與《鬧西河》中阿子達的原住民裝扮，都是亂彈戲臺灣化的例證。相對而言，像京劇這樣流行區域廣闊的劇種，為了讓不同文化背景的人都能欣賞，可能會調整單屬一地的地方特色。此外，1950 年代中國的戲曲改革也對戲曲內容影響甚大，凡涉及「迷信」，或像《鬧西（沙）河》的「黃色」劇情，都被視為眼中釘而禁演，[12] 而這些都保留在臺灣的亂彈戲裡。

　　在〈貳、亂彈聲腔戲曲文本的變化〉討論「淫褻的言詞」的例子，[13] 與《鬧西河》中老達子向阿子達解釋何謂「不便」的劇情，都反映過去觀、演者以男性為主的亂彈戲，有藉劇情放鬆觀眾生活壓力，甚至間接進行性教育的可能。但是隨著族群、性別平等的意識興起，將象徵原住民族的角色安排為笨拙、經常被打，女性被男人（即使是隱身的）性騷擾而不自知的劇情，都可能會引起惡感或是爭端，因此潘玉嬌、彭繡靜都自發地作了調整。同樣

11　玄天上帝、三官大帝都在劇中人落難時傳授武藝，使其得以否極泰來。

12　傅謹：《新中國戲劇史（1949-2000）》（長沙：湖南美術出版社，2002 年），頁 10。

13　請參見頁 78-80。

地，李阿質認為《鐵板記》中丈夫重以酷刑懲罰元配的手法太過殘暴，她將
其改編為大娘被埋江。[14] 這些都顯示當代北管藝人對劇情反思後的調整。

　　亂彈戲在日治時期仍是外臺酬神的首選，但新興的歌仔戲除了在戲園商
演外，也在廟會演出。當早年的移民選擇在臺灣落地生根，數代在此開枝散
葉後，時代波濤裡盪漾著「自由戀愛」的呼聲，清代傳下的北管戲，如〈燒
窯〉（《探五陽》中的一齣）、《鬧西河》、《玉堂春》、《彩樓配》裡雖有男女相
遇的情節，但濃厚的命定成分或是嬉鬧色彩，實不如主打男女情愛、廣納各
劇種劇目的歌仔戲，更能呼應著時代的脈動。[15] 北管戲裡以公侯將相為中心
的歷史劇，表現家長束手無策、被動等待孩子騰達後重振家聲的家庭戲，留
存清朝漢人群體心態（mentalité）的反映，對日本時代接受新式（西式）教
育成長的臺灣人，或是二次大戰後加入大陸新移民後重組的臺灣社會來說，
不變的演出內容仍舊能夠滿足廟會的「娛神」需求，但離「娛人」可能越來
越遠。

　　墨克契耶里（Alex Mucchielli）認為群體心態要能夠演進與改變，有三
個一般條件應該同時實現：

　　1、情境行使足夠強大的壓力給群體，這項壓力由多數行為人所感受到。

　　2、在社會裡，存在著有可能的自由區域。

　　3、行為人認識新社會文化的模式，反映出新的需要，而此需要是經過
　　　　相當的認可。[16]

　　回顧過去，日本時代引進的新式教育，讓臺灣學童無法在學校中了解所
居地的過去，當兒童就讀國民學校的比例越來越高，[17] 也意味著越來越多的孩

14　李阿質：2014 年 4 月 3 日，羅東李宅訪。

15　當時如《臺南運河奇案》、《父仇不共戴天》、《人道》等便自時事改編為歌仔戲。東方
　　孝義：《臺灣習俗》（臺北：南天書局，1997〔1942〕年），頁 321-325。

16　Mucchielli, Alex（墨克契耶里）著，張龍雄譯：《群體心態》（臺北：遠流，1989
　　年），頁 63。

17　相關研究請參見簡秀珍：〈觀看、演練與實踐──臺灣在日本殖民時期的新式兒童
　　戲劇〉，《戲劇學刊》第 15 期（2012 年），頁 7-48。更清楚的變化：從 1920 年的
　　25.11%、1930 年的 33.11%，到 1939 年突破半數為 53.15%、1941 年改國民學校時為
　　61.60%、1944 年為 71.1%。Tsurumi, E. Patricia（鶴見）著，林正芳譯：《日治時期臺

童難從教科書學習臺灣歷史與傳統，自然會對居住地的文化感到陌生。學校教育傳達的價值與孩子在日常生活中經驗的風俗體系不一致，他們從而產生挫折，這些情境壓力驅使孩子（未來的成人）重新定義自己的世界觀。戰後統治者的改變，不同的教育內容論述與生活實境的落差，也劃分出不同世代的群體心態。

日治時期的北管子弟認為：子弟戲（業餘社團所演出的北管戲）是「大戲」，劇情莊重，不像歌仔戲以男女愛情故事居多，用來酬神最適宜。北管戲除三花之外，使用的語言主要為「官話」，而非人人可解的方言。至今，使用官話、按照戲先生教導的內容演出，仍是子弟團演戲的原則。然據東方孝義在 1942 年出版的《臺灣習俗》所言：比起使用難以理解的北京話（按：官話），變成本地語言（按：臺灣話）是為讓觀眾快速理解，近來這樣的亂彈班或四平班已經增多，在各地備受歡迎。他稱這種採用臺灣通俗語演出的戲曲為「白字戲」。[18] 戰後職業亂彈班普遍維持演出的白字化現象，但說上臺引、四聯白，或扮演皇帝，或飾演張飛、包公、關公等角色時必然使用官話，其他行當就較為自由。[19] 此外為了避免語言與旋律扞格，職業班在唱曲時會使用官話或國語。

「官話」讓早年能夠欣賞亂彈戲的觀眾有種高人一等的尊榮感，但卻成為北管圈外人欣賞的障礙，為與歌仔戲等其他方言劇種競逐而改變，是必然的趨勢，可以堅持「傳統」，不願或不能更動戲先生所教內容的，只有自己出資娛樂的子弟。「官話」屬於專用的戲曲語言，一旦成長於日本時代的新生代有機會學習「國語」（日語）或其他外語時，不參與北管活動的人很難體會「官話」帶來的榮耀感。

除了戲曲演出用語的調整外，1983 年後有「噪音管制法」等規定，[20] 除

灣教育史》（宜蘭：仰山文教基金會，1999 年），頁 78-79。

[18]　東方孝義：《臺灣習俗》，頁 295。

[19]　梁真瑜：《臺灣亂彈戲曲白字化之研究》（臺北：國立臺北大學民俗藝術研究所碩士論文，2009 年），頁 76。

[20]　「噪音管制法」，參見 http://ivy5.epa.gov.tw/epalaw/search/LordiDispFull.aspx?ltype=05&lname=0010。徵引時間 2014 年 3 月 2 日。

非特殊情況，一般戲班演到約晚上十點就結束，以前夜戲可能演三小時，現代必須縮為兩小時半，內容也得更精簡。[21] 身兼「漢陽」演員與老師的李阿質說：如唱詞前後十句，她會減為六句，總綱裡原本有的「戲屎（hì-sái）」，必須抾掉（khioh-tiāu）。[22] 經李老師口述、整理的「漢陽」的排練本，的確戲劇節奏明快，也很少因恪守總綱的書面文字而產生以訛傳訛的情形。

1970 年代臺灣從農業社會轉型為工業社會，務農人口降低、人們移居都市，原本在農村透過家族力量可能世代綿延的北管社團活動，[23] 由長輩驅策學習的動力不再，加上娛樂的選項增加，選擇的自由讓人們不再依循父祖輩的生活方式。除了規範嚴格的醮典，民眾在一般的迎神賽會可假「娛神」為名，挑選自己喜歡的表演節目，諸如放電影、歌仔戲、鋼管秀等。

1993 年以後國民教育裡開始明訂「鄉土教育」課程，學童似乎可以在較自然的狀態下接觸臺灣文化，以「教育」為名，有機會看到傳統藝術的樣貌，但走過繁花盛景，現在只能看到向晚黃昏。2009 年文建會（今文化部）指定羅東「漢陽北管劇團」為第一屆重要傳統藝術「北管戲曲類」保存團體，該團「日演北管，夜演歌仔」，保留了亂彈戲的演出，但其戲路從極盛期的一年三百多棚，到 2014 年已變成八十多棚。[24] 2014 年，文化部分別登錄潘玉嬌、邱火榮為亂彈戲、北管音樂保存者，[25] 兩位老師各自招收藝生，為北管曲藝的存續再添薪火。

即便北管戲的演出方式已隨環境而調整，但它是否仍為大眾所需呢？群體心態的演進是以年輕一代作為媒介所促成的，[26] 即便「北管戲」加上「無

21　李阿質：2014 年 4 月 3 日，羅東李宅訪。

22　同上註。

23　簡秀珍：《臺灣民間社區劇場——羅東福蘭社研究》（臺北：中國文化大學藝術研究所碩士論文，1993 年），頁 43-45。

24　莊進才：2014 年 4 月 2 日，羅東莊進才宅訪。

25　國家文化資產網，https://nchdb.boch.gov.tw/assets/advanceSearch/traditionalPerformingart/20140909000002，https://nchdb.boch.gov.tw/assets/advanceSearch/traditionalPerformingart/20140909000001。微引時間 2016 年 5 月 31 日。

26　Mucchielli, Alex（墨克契耶里）著，張龍雄譯：《群體心態》，頁 93。

形文化資產」的光環，也無法像可量產的商品、食物一樣，即刻吸引大量的觀眾。要利用已然不多的機會，透過精湛的表演讓孩童、年輕人去認識北管戲，進而反轉那些對傳統文化懷著陌生感或是成見的長輩，就得去找出它能夠穿越時空的價值，不管是特殊的音樂曲調，或是情感展現的片段⋯⋯，讓這些成為群體心態轉變時不被捨棄的事物。

　　本書透過拆解敘事結構、尋找地方特色的方式，希望讀者可以了解北管戲質樸面貌下，與中國戲曲的相關連結，以及許多可以作為跨劇種運用與新創的元素。例如觀察北管福路戲劇目，我們可以發現它跟浙江亂彈、江西宜黃戲、西秦戲應該有一脈相承的關係。北管戲裡有許多飲宴的場面，除了可以設計讓人物上場外，「民以食為天」的觀念，至今仍反映在臺灣人的生活，許書惠提出日治時期演藝活動「演出、請客、拜拜」三位一體的概念，[27]今日的都市居民雖然較難體會，卻是長久存在的事實。與中國其他劇種的同名劇目相比，臺灣更重視超自然力量的表現與結拜構成的倫理關係，也維持「善惡有報」素樸的人情觀。而當尉遲恭的妻子帶著兒子來尋夫，與其懷疑妻子在丈夫不在的時候是否保持貞節（如《秋胡戲妻》），不如迎接闔家團圓。除卻今日看來不合時宜的部分觀念，前輩創作者為我們留下珍貴的套式資料庫與「傳仔戲」的創作可能，只是昔日以「活戲」演出的「傳仔戲」靠的是表演者的「腹內」，當代的「傳仔戲」則需要編劇們推敲巧思。

　　臺灣亂彈戲的發展呈現它與周圍文化、環境互動的篇章，面對今日傑出表演者老去的狀況，在憂心之餘，筆者希望本書能夠保留昔日亂彈戲前輩教導我的吉光片羽，作為過去與現在的橋梁。未來將擴大手抄本的整理，建立亂彈戲曲資料庫，並藉由採訪、協助劇目重建，補白總綱中記載不全的部分，建立表演文本，期待有志之士共襄盛舉。

27　許書惠：《從〈水竹居主人日記〉看日治時期常民生活中的演藝活動》（臺北：國立臺北藝術大學傳統藝術研究所碩士論文，2009 年），頁 119。

彩色圖輯

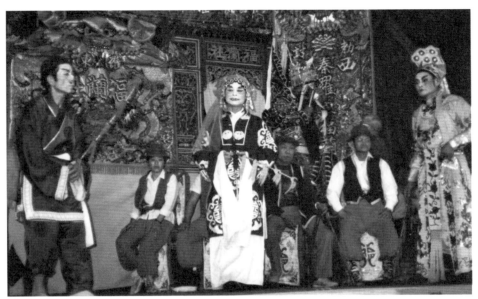

圖版 1　1991 年 11 月羅東福蘭社演出《雌雄鞭》。蘇香蓮（張火土飾）帶著乾兒子蘇來（左，張建勳飾），兒子尉遲寶林（右，李財福飾）來尋夫。

圖版 2　大將尉遲恭（陳阿冉飾）出場「跳臺」。

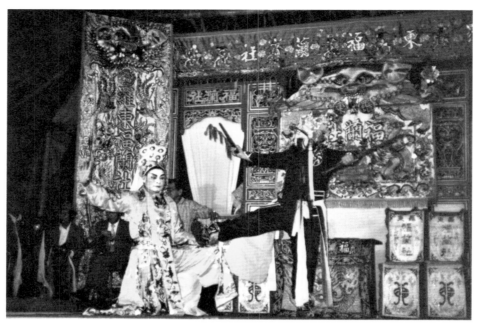

圖版 3　《雌雄鞭》中因尉遲恭不願與妻、子相認，寶林與父親對戰。

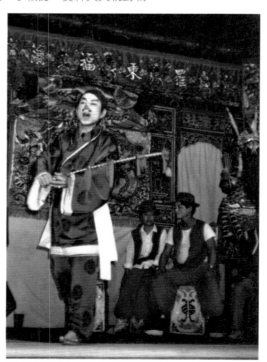

圖版 4　尉來屬三花，是《雌雄鞭》中
的甘草人物。

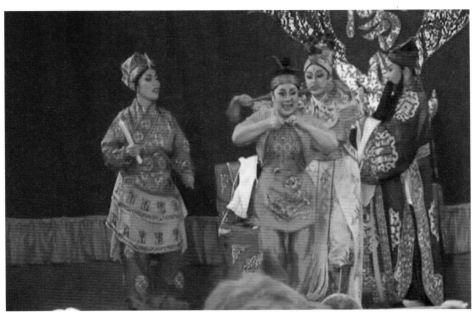

圖版 5　2009 年 3 月漢陽北管劇團在臺北保安宮演出《打登州》。眾人幫程咬金（李阿質飾）扮乩童。

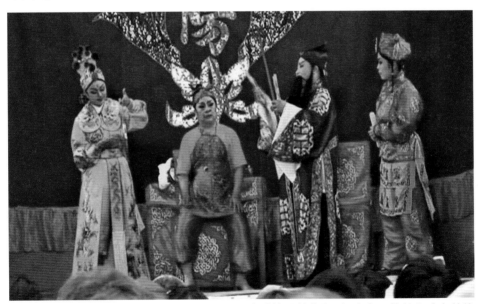

圖版 6　眾人教程咬金如何「起童」。左起羅成（林麗芬飾）、程咬金、徐茂公（李美娘飾）、謝應登（彭玉燕飾）。

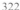

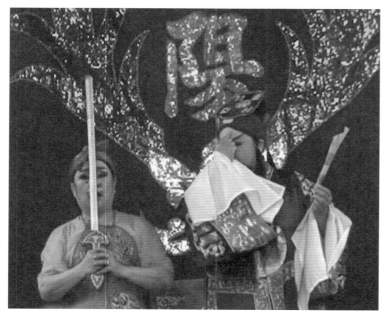

圖版 7　徐茂公教程咬金要把劍往眉心打，才像真的起乩。

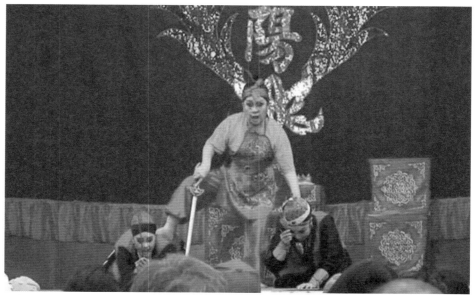

圖版 8　程咬金「假童」欺騙守門的士兵。

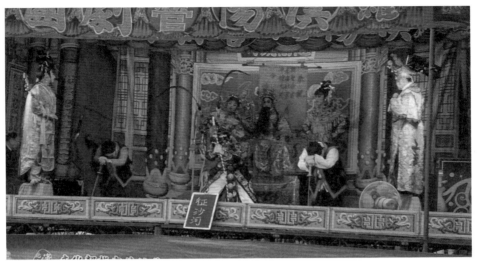

圖版 9　「漢陽」2014 年在頭城泰安廟演出《征沙河》中，宋朝大將胡燕平與其妻子們、弟弟觀看單能國姜統擺下的陣勢。

圖版 10　胡燕平的妻子楊滿堂（左）前去高平關求高王幫助，高家故意僅留僕人高來應對。高來裝睡。

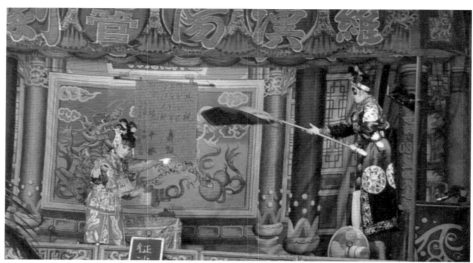

圖版 11　高風豹念起火神咒，想趕走楊滿堂。

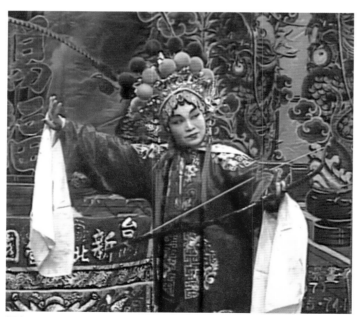

圖版 12　新美園北管劇團的彭繡靜飾演蕭翠英。

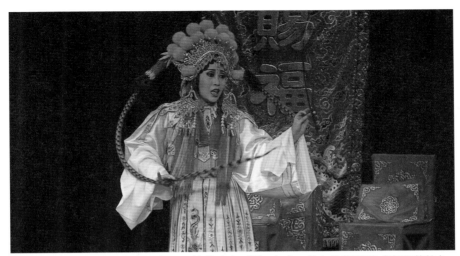

圖版 13 「漢陽」2010 年在大稻埕戲苑演出《鬧西河》，劇中的蕭翠英（李翠蘭飾）。

圖版 14 1991 年在臺北青年公園，游丙丁演出
《鬧西河》中的阿子達。

圖版 15　李三江扮演老達子。

圖版 16　新美園北管劇團的《鬧西河》，林錦盛飾演阿子達。

圖版 17　新美園北管劇團的《鬧西河》，林朝德（右）飾演老達子。

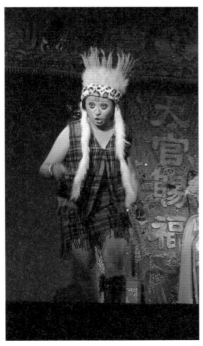

圖版 18　「漢陽」2009 年在羅東中山公園演出《鬧西河》，林麗芬飾阿子達。

圖版 19　李阿質的老達子扮相。2010 年在大稻埕戲苑休息室。

圖版 20　李阿質、林麗芬演《鬧西河》，脖子、手腕都繫上
鈴鐺。

圖版 21　「漢陽」2010 年在大稻埕戲苑演出《鬧西河》，蕭翠英手持煙管。

圖版 22　1991 年羅東福蘭社演出《鬧西河》，阿子達（陳錫源飾）正在幫蕭翠英（張昭良飾）點煙。右為老達子（李三江飾）。

圖版 23　「漢陽」2009 年在羅東中山公園演出《鬧西河》中的〈出獵〉。左起為阿子達（林麗芬飾）、蕭翠英（李翠蘭飾）、老達子（彭玉燕飾）。

圖版 24　蕭翠英與隨從被隱身的高風豹阻擋，無法前進，害怕之餘，趕緊跪地祭拜。

圖版 25　蕭翠英看到高風豹（林增華飾）長得帥，喜形於色。中為柴秀英（李阿質飾）。

圖版 26　1990 年代初，漢陽北管劇團在臺北歸綏戲曲公園演出《藥茶記》，張善人（劉玉鶯飾）送別即將被處刑的張浪子（林松輝飾）。

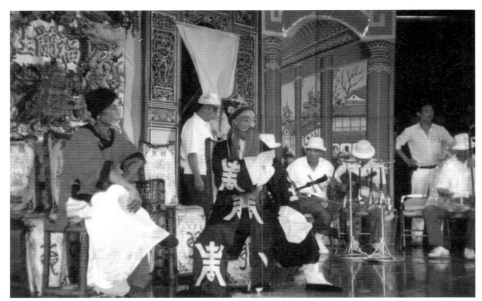

圖版 27　羅東福蘭社 1992 年在頭城搶孤會場演出《雙貴圖》。中坐者為藍芳草（游振池飾），左為其妻許氏（張建勳飾）。

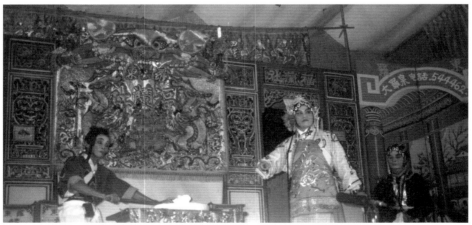

圖版 28　羅東福蘭社 1992 年在羅東中山公園演出《雙貴圖》。左起為藍繼子（陳錫源飾）、其侄女桂花（張昭良飾）、其嫂王氏（張火土飾）。

引用資料

一、古籍（照朝代排列）

（後晉）劉昫著，楊家駱主編。1981。《舊唐書》。臺北：鼎文書局。

（唐）劉肅。2000。《大唐新語》。《唐五代筆記小說大觀》。上海：上海古籍出版社。

（唐）劉餗。1979。《隋唐嘉話》。北京：中華書局。

（宋）司馬光。1978。《新校標點資治通鑑》。臺北：宏業書局。

（宋）歐陽修、宋祁撰，楊家駱主編。1981。《新唐書》。臺北：鼎文書局。

（元）不著傳人。《薛仁貴征遼事略》。1991。見劉世德、陳慶浩、石昌渝主編《古本小說叢刊》第 26 輯第 1 冊。北京：中華書局。

（明）朱權。1982。〈太和正音譜〉。《中國古典戲曲論著集成》（三）。北京：中國戲劇出版社。

（明）褚人穫。2005。《隋唐演義》。臺北：三民書局。

（明）澹圃主人編次，《古本小說集成》編委會編。1990。《大唐秦王詞話》。上海：上海古籍出版社。

（清）丁紹儀。1957。《東瀛識略》。臺北：臺灣銀行經濟研究室。

（清）《古本小說集成》編委會編。1990。《瓦崗寨演義》。上海：上海古籍出版社。

（清）李漁。1982。《閒情偶寄》。《中國古典戲曲論著集成》（七）。北京：中國戲劇出版社。

（清）李調元。1982。《雨村劇話》。《中國古典戲曲論著集成》（八）。北京：中國戲劇出版社。

（清）周鍾瑄。1962。《諸羅縣志》。臺北：臺灣銀行經濟研究室。

（清）姚瑩。《東槎紀略》。1957。臺北：臺灣銀行經濟研究室。

（清）唐贊袞。1958。《臺陽見聞錄》。臺北：臺灣銀行經濟研究室。

（清）崑崗等撰。1963。《欽定大清會典事例》。臺北：啟文出版社。

（清）張廷玉等撰。楊家駱主編。1980。《新校本明史并附編六種》。臺北：鼎文書局。

（清）陳淑均。1963。《噶瑪蘭廳志》。臺北：臺灣銀行經濟研究室。

（清）焦循。1982。《劇說》。《中國古典戲曲論著集成》（八）。北京：中國戲劇
　　出版社。

———。1982。《花部農譚》。《中國古典戲曲論著集成》（八）。北京：中國戲劇出
　　版社。

（清）董康。1985。《曲海總目提要》。臺北：新興書局。

（清）鴛湖漁叟較訂，《古本小說集成》編委會編。1990。《說唐演義後傳》（上）
　　（下）。上海：上海古籍出版社。

———。1990。《說唐演義全傳》（上）、（下）。上海：上海古籍出版社。

二、中、日文資料

（一）專書

Aristotle（亞里斯多德）著，姚一葦譯註。1982。《詩學箋註》。臺北：臺灣中華
　　書局。

Aristotle（亞里斯多德）著，陳中梅譯註。2001。《詩學》。臺北：臺灣商務印書
　　館。

Mucchielli, Alex.（默克契耶里）著，張龍雄譯。1989。《群體心態》。臺北：遠
　　流出版公司。

Tsurumi, E. Patricia.（鶴見）著，林正芳譯。1999。《日治時期臺灣教育史》。宜
　　蘭：仰山文教基金會。

Wright, Edward A.（賴特）著，石光生譯。1986。《現代劇場藝術》。臺北：書
　　林。

上海信託公司採編。1971。《上海風土雜記》（國立北京大學中國民俗學會民俗
　　叢書 47）。臺北：東方文化。

山西省戲劇研究所等合編。1991。《中國梆子戲劇目大辭典》。山西：山西人民
　　出版社。

不著傳人。1961。《臺灣私法人事編》。臺北：臺灣銀行經濟研究室。

———。1961。《臺灣私法商事編》。臺北：臺灣銀行經濟研究室。

———。1966。《臺灣南部碑文集成》。臺北：臺灣銀行經濟研究室。

中國大百科全書編委會編。1983。《中國大百科全書・戲曲曲藝卷》。北京：中
　　國大百科全書出版社。

中國戲曲志北京卷編輯委員會。1999。《中國戲曲志・北京卷》。北京：中國
　　ISBN 中心。

中國戲曲志浙江卷編輯委員會。1997。《中國戲曲志・浙江卷》。北京：中國

ISBN 中心。

中國戲曲志江西卷編輯委員會。1998。《中國戲曲志・江西卷》。北京：中國
　　ISBN 中心。

中國戲曲志廣西卷編輯委員會。1985。《廣西地方戲曲史料滙編》第 1 輯。南
　　寧。

中華綜合發展研究院應用史學研究所總編纂。2002。《羅東鎮志》。羅東：羅東
　　鎮公所。

片岡巖。1921。《臺灣風俗誌》。臺北：臺灣日日新報社。

王永炳。2000。《中國古典戲劇語言運用研究》。臺北：臺灣學生書局。

王利器輯。1958。《元明清三代禁毀小說戲曲史料》。北京：作家出版社。

王政。2015。《中國古典戲曲母題史》上下卷。北京：中國社會科學出版社。

王秋桂。1980。〈《戲考》出版說明〉，《戲考》。臺北：里仁書局。

王泰升、薛化元、黃世杰編。2006。《追尋臺灣法律的足跡——事件百選與法律
　　研究》。臺北：五南出版公司。

王森然遺稿，《中國劇目辭典》擴編委員會擴編。1997。《中國劇目辭典》。石家
　　莊：河北教育出版社。

王遠廷。1999。《閩西戲劇史綱》。北京：中國文聯出版公司。

田仲一成。2006。《中国地方戲曲研究》。東京：汲古書屋。

田仲一成著，云貴彬、王文勛譯。2004。《明清的戲曲——江南宗族社會的表
　　象》。北京：北京廣播學院。

石育良。2000。〈車王府曲本與民眾的人生理想〉，《車王府曲本研究》。廣州：
　　廣東人民出版社，頁 92-109。

朱家溍。1999。《故宮退食錄》。北京：北京出版社。

朱家溍、丁汝芹。2007。《清代內廷演劇始末考》。北京：中國書店。

余從。1990。《戲曲聲腔劇種研究》。北京：人民音樂出版社。

呂錘寬。2000。《北管音樂概論》。彰化：彰化縣文化局。

——。2004。《北管古路戲的音樂》。宜蘭：國立傳統藝術中心。

——。2005。《北管藝師葉美景、王宋來、林水金生命史》。宜蘭：國立傳統藝
　　術中心。

——。2011。《北管音樂》。臺中：晨星出版社。

李子敏。1999。《甌劇史》。北京：中國戲劇出版社。

李松。2011。《「樣板戲」編年史：前篇 1963-1966 年》。臺北：秀威出版。

李修生主編。2003。《元曲大辭典（修訂本）》。南京：鳳凰出版社。

吳國欽。2000。〈序〉。《車王府曲本研究》。廣州。廣東人民出版社。頁 1-2。

周妙中。1987。《清代戲曲史》。鄭州：中州古籍出版社。

東方孝義。1997（1942）。《臺灣習俗》。臺北：南天書局。

林淳鈞、陳歷明編。1999。《潮劇劇目匯考》（下）。廣州：廣東人民出版社。

林曉英、蘇秀婷。2011。《兩台人生大戲：劉玉鶯與曾先枝》。桃園：桃園縣政府文化局。

林鶴宜。2003。〈論明清傳奇敘事的程式性〉，《規律與變異：明清戲曲學辨疑》。臺北：里仁書局。頁 63-125。

──。2016。《東方即興劇場歌仔戲「作活戲」》上、下編。臺北：國立臺灣大學出版中心。

邱火榮、邱昭文編著。2000。《北管牌子音樂曲集》。臺北：國立傳統藝術中心籌備處。

邱坤良。1983。《現代社會的民俗曲藝》。臺北：遠流出版公司。

──。1992。《舊劇與新劇──日治時期臺灣戲劇之研究》。臺北：自立晚報。

邱坤良主持。1991。《臺灣地區北管戲曲資料蒐集、整理計畫期末報告》。未出版。

金登才。2006。《清代花部戲研究》。北京：中國戲劇出版社。

姚一葦。1992。《美的範疇論》。臺北：開明書店。

故宮博物院編。2000。《故宮珍本叢刊‧卷首》。海口：海南出版社。

流沙。1993。《宜黃諸腔源流探》。北京：人民音樂出版社。

──。2014。《清代梆子亂彈皮黃考》。臺北：國家出版社。

胡萬川編著。2008。《臺灣民間故事類型（含母題索引)》。臺北：里仁書局。

范正明。2015。《湘劇史話》。北京：社會科學文獻出版社。

范揚坤編纂，陳運棟總編纂。2007。《重修苗栗縣志卷廿九‧表演藝術志》。苗栗：苗栗縣政府。

徐大軍。2010。《中國古代小說與戲曲關係史》。北京：人民文學出版社。

徐碩方。1990。〈前言〉。《大唐秦王詞話》。上海：上海古籍出版社。

──。1990。〈前言〉。《瓦崗寨演義》。上海：上海古籍出版社。

──。1990。〈前言〉。《說唐演義全傳》（上）。上海：上海古籍出版社。

──。1990。〈前言〉。《說唐演義後傳》（上）。上海：上海古籍出版社。

陝西省藝術研究所編。1984。《秦腔劇目初考》。西安：陝西人民出版社。

張麗俊作，許雪姬等編纂、解讀。2001。《水竹居主人日記（三）》。臺北：中央研究院近代史研究所。

許烺光著，王芃、徐隆德譯。2001。《祖蔭下：中國鄉村的親屬、人格與社會流動》。臺北：南天書局。

郭精銳、高默波。2000。《車王府曲本研究》。廣州：廣東人民出版社。

郭精銳。2000。〈「亂彈」與京劇〉，《車王府曲本研究》。廣州：廣東人民出版社。頁 77-91。

陳秀芳編。1980-1981。《臺灣所見的北管手抄本（一～三）》。臺中：臺灣省文獻委會。

陳芳。2002。《清代戲曲研究五題》。臺北：里仁書局。

陳其南。1991。《家族與社會》。臺北：聯經出版公司。

陳健銘。1989。《野台鑼鼓》。臺北：稻鄉出版社。

陳進傳等。2000。《宜蘭本地歌仔：陳旺欉生命紀實》。臺北：國立傳統藝術中心籌備處。

陶君起。1982。《平劇劇目初探》。臺北：明文出版社。

陶毅、明欣。1994。《中國婚姻家庭制度史》。北京：東方出版社。

傅謹。2002。《新中國戲劇史（1949-2000）》。長沙：湖南美術出版社。

華東戲曲研究院編輯。1955。《華東戲曲劇種介紹（第一輯）》。上海：新文藝出版社。

黃麗貞。1995。《南劇六十種曲研究》。臺北：臺灣商務印書館。

福建省文化局編印。1958。《福建戲曲傳統劇目索引（第三輯）》。福建省文化局編印。

臺灣總督府。1916。《臺灣列紳傳》。臺北：臺灣日日新報社。

臺灣總督府文教局社會課。1928。《臺灣に於ける支那演劇及臺灣演劇調》。臺北：臺灣總督府文教局。

劉南芳。2016。《臺灣歌仔戲中的活戲套路及程式語言》。臺北，文津出版社。

劉烈茂。2000。〈序〉。《車王府曲本研究》。廣州：廣東人民出版社。頁 10-14。

劉烈茂、郭精銳等。2000。〈清代中後期戲曲發展的縮影〉。《車王府曲本研究》。廣州：廣東人民出版社。頁 15-27。

蔡欣欣。2016。《永遠的京劇小生：曹復永劇藝生涯與演藝風華》。臺北：臺北市政府文化局。

鄭榮興。2004。〈北管（亂彈）三小戲類劇目概說〉。《南、北管音樂藝術研討會論文集》。財團法人許常惠文化藝術基金會主編。宜蘭：國立傳統藝術中心。頁 169-180。

鄭榮興等。2000。《苗栗地區客家八音音樂發展史：田野日誌》。苗栗：苗栗縣

　　縣立文化中心。

鄭騫。1972。《景午叢編》（上）。臺北：臺北中華書局。

薛宗明。2003。《臺灣音樂辭典》。臺北：臺灣商務印書館。

簡秀珍。2005。《環境、表演與審美──蘭陽地區清代到 1960 年代的表演活
　　動》。臺北：稻鄉出版社。

──。2015。《開枝散葉根猶在──宜蘭總蘭社的繁華與衰微》。宜蘭：國立傳
　　統藝術中心。

羅萍。1996。《紹劇發展史》。北京：中國戲劇出版社。

嚴文儒。2005。〈《隋唐演義》考證〉。《隋唐演義》。臺北：三民書局。頁 1-5。

（二）期刊論文

山根永藏。1929。〈臺灣民族性百談〉。《臺灣警察協會雜誌》第 2 期。頁 118-
　　132。

王士儀。1973。〈記梨春園及其所藏劇本曲譜〉。《國立中央圖書館館刊》新 6 卷
　　第三、四期。頁 28–33。

王安祈。2008。〈禁戲政策下兩岸京劇的敘事策略〉。《戲劇研究》第 1 期。頁
　　195-200。

王政。2006。〈中國戲曲母題學與母題數據庫的建設〉。《中國戲劇》第 8 期。頁
　　61-62。

王淑津、劉益昌。2007。〈十七世紀前後臺灣煙草、煙斗與玻璃珠飾的輸入網絡
　　──一個新的交換階段〉。《國立臺灣大學美術研究集刊》第 22 期。頁 51-
　　90、268。

王璦玲。2008。〈「改崑調合絲竹天道人心」──論唐英之戲劇教化觀與其「經
　　典性」思維之建構〉。《中國文哲研究集刊》第 32 期。頁 73-108。

內政部。1968。〈改善民間祭典節約辦法〉。《司法專刊》第 213 期。頁 11-13。

李停停。2012。〈從明清擬話本小說貞節列女形像看明清貞節觀的變化〉。《湖南
　　人文科技學院學報》第 5 期。頁 58-62。

李雪萍。2014。〈明、清兩代「宜黃腔」概念內涵考辨〉。《中國戲曲學院學報》
　　第 35 卷第 4 期。頁 19-20。

李殿魁。2009。〈讀戲曲館出版的集樂軒楊夢雄北管抄本〉。《彰化藝文季刊》第
　　45 期。頁 24-27。

林良哲採訪整理。1995。〈呂仁愛女士訪談錄──宜蘭庶民生活口述史料系列之
　　六：北管藝人〉。《宜蘭文獻》第 15 期。頁 58-77。

──。1997。〈「浮浮沉沉的戲臺人生」──北管藝人莊進才先生訪談錄〉。《宜蘭文獻》第 25 期。頁 61-96。

林富士。2005。〈清代臺灣的巫覡與巫俗──以《臺灣文獻叢刊》為主要材料的初步探討〉。《新史學》第 16 期（3 月）。頁 23-99。

林鋒雄。1973。〈臺灣亂彈子弟的一個實例──彰化梨春園所藏刻本目錄初輯〉。《書評 書目》第 10 期。頁 70-76。

林曉英。2014。〈史實、傳說與戲曲〉。《臺灣音樂研究》第 19 期。頁 37-66。

金穗。2001。〈滇劇音樂的歷史源流及其改革發展〉。《民族藝術研究》第 3 期。頁 7-8。

胡萬川。2010。〈民間文學口傳性特質之研究──以臺灣民間文學為例〉。《臺灣文學研究學報》第 11 期。頁 199-220。

段春旭。2014。〈論古代小說、戲曲中尉遲恭故事的演變〉。《中國典籍與文化》第 2 期（總 89）。頁 28-38。

馬矴。2008。〈論元雜劇中的尉遲戲〉。《江蘇教育學院學報》第 24 期。頁 82-84、88。

張靜。2014。〈尉遲敬德及其家族探析──以墓誌為基礎〉。《南陽理工學院學報》第 6 卷第 5 期。頁 76-78。

詹素娟。1997。〈族群關係中的女性──以平埔族為例〉。《婦女與兩性研究通訊》第 42 期。頁 3-7。

許瑩瑩。2002。〈談中國古代婦女貞節觀的形成與變遷〉。《學理論》第 32 期。頁 186-189。

陳健銘。1991。〈從大榮陞戲班到楊麗花〉。《民俗曲藝》第 74 期。頁 45-53。

黃仕忠。2012。〈《車王府藏曲本》考〉。《文化遺產》第 4 期。http://wxyc.literature.org.cn。徵引時間：2013 年 5 月 10 日。

曾永義。2006。〈皮黃腔系考述〉。《臺大中文學報》第 25 期。頁 199-238。

──。2008。〈論說「折子戲」〉。《戲劇研究》第 1 期。頁 1-82。

曾琪、楊菁。2007。〈清代宜黃戲的劇目與舞台藝術特點〉。《戲劇文學》第 6 期（總 289 期）。頁 69-73。

游宗蓉。2002。〈論元雜劇的黑臉英雄〉。《通俗文學與雅正文學》第 3 卷第 2 期。頁 211-242。

游富凱。2012。〈晚清內廷戲班「普天同慶班」初探〉。《藝術評論》第 22 期。頁 1-43。

劉士永。2004。〈醫療、疾病與臺灣社會的近代性格〉。《歷史月刊》第 201 期。

頁 92-100。

蔡振家。1997。〈臺灣亂彈小戲音樂初探〉。《民俗曲藝》第 106 期。頁 1-29。

──。2000。〈論臺灣亂彈戲「福路」聲腔屬於「亂彈腔系」──唱腔與劇目的探討〉。《民俗曲藝》第 124 期。頁 43-88。

簡秀珍。1995。〈「宜蘭縣北管人物誌」之一：游丙丁先生〉。《宜蘭文獻》第 13 期。頁 46-52。

──。1995。〈「宜蘭縣北管人物誌」之二：林松輝先生〉。《宜蘭文獻》第 14 期。頁 75-83。

──。2012。〈觀看、演練與實踐──臺灣在日本殖民時期的新式兒童戲劇〉。《戲劇學刊》15 期。頁 7-48。

蘇秀婷。2010。〈採茶戲《金龜記》劇目研究──兼論採茶戲與亂彈戲的交流、借引〉。《臺灣音樂研究》第 10 期。頁 81 -105。

（三）學位論文

李文政。1988。《臺灣北管暨福路唱腔的研究》。臺北：國立臺灣師範大學音樂學研究所碩士論文。

杜曉梅。2017。《清代臺灣原住民女性人物與形象研究》。臺北：國立臺灣師範大學臺灣史研究所碩士論文。

卓宥采。2006。《臺灣北管戲曲聲腔探索──以趙匡胤故事戲為範圍》。臺北：國立臺北藝術大學傳統藝術研究所碩士論文。

林清涼。1978。《臺灣子弟戲之研究》。臺北：中國文化學院藝術研究所碩士論文。

林曉英。1999。《臺灣亂彈水滸戲之研究》。臺北：國立臺灣大學中國文學研究所碩士論文。

──。2010。《臺灣亂彈戲劇本研究五題》。桃園：國立中央大學中國文學研究所博士論文。

邱昭文。2001。《臺灣戰後初期的亂彈班研究》。嘉義：南華大學美學與藝術管理研究所碩士論文。

徐采杏。1996。《「秦瓊」與「尉遲恭」故事研究》。臺中：東海大學中國文學系碩士論文。

張啟豐。2004。《清代臺灣戲曲活動與發展研究》。臺南：國立成功大學中文研究所博士論文。

梁真瑜。2009。《臺灣亂彈戲曲白字化之研究》。臺北：國立臺北大學民俗藝術

研究所碩士論文。

許書惠。2009。《從〈水竹居主人日記〉看日治時期常民生活中的演藝活動》。臺北：國立臺北藝術大學傳統藝術研究所碩士論文。

陳怡婷。2018。《臺灣客家外台「活戲」說戲套式與其表演運用》。臺北：國立臺北藝術大學戲劇學系碩士論文。

葉宣貝。2012。《臺灣亂彈戲演員彭繡靜及其在《斬經堂》中的表演》。國立臺北：國立臺北藝術大學傳統音樂學系碩士論文。

蔡振家。1997。《臺灣亂彈戲西路鑼鼓的戲劇運用》。臺北：國立藝術學院傳統藝術研究所碩士論文。

蔡晏榕。2013。《客家外臺戲「活戲」表演及其鑼鼓運用》。臺北：國立臺北藝術大學傳統音樂學系碩士論文。

蔡銘峯。2015。《貞節牌坊探賾——以臺金地區為研究對象》。臺中：國立中興大學中國文學系碩士論文。

簡秀珍。1993。《臺灣民間社區劇場——羅東福蘭社研究》。臺北：中國文化大學藝術研究所碩士論文。

蘇秀婷。2011。《臺灣客家採茶戲之發展及其文本形成研究》。臺北：國立政治大學中國文學系博士論文。

蘇怡安。2009。《歌仔戲古路戲劇目的敘事程式與變形程式探論》。臺北：國立臺北藝術大學傳統藝術研究所碩士論文。

三、西文資料

Barthes, Roland. "TEXTE THÉORIE DU", *Encyclopædia Universalis*. http://www.universalis.fr/encyclopedie/theorie-du-texte/。徵引時間：2018 年 10 月 3 日。

Bauman, Richard. 1977. *Verbal Art as Performance*. Massachusetts: Newbury House Publishers.

Bergson, Henri. 1993. *Le Rire: Essai Sur La Signification du Comique*. Paris: PUF. 7e édition. Quadrige 11.

Boyer, Pascal. 2012. "Orale Tradition", *Encyclopaedia Universalis*. http://www.universalis.fr/encyclopedie/tradition-orale。徵引時間：2018 年 10 月 5 日。

Foley, John Miles. 1990. *Traditional Oral Epic: The Odyssey, Beowulf, and the Serbo-Croatian Return Song*. Berkeley: University of California Press.

Jian, Hsiu-Jen. 2000. *Développement du Théâtre de Communauté Beiguan et Transformations Sociales à Taïwan: le Cas de la Région de Yilan, Nord-Est de*

Taïwan. Thèse de Doctorat en Etudes de l'Extrême-Orient. Paris: Université Paris 7-Denis Diderot.

Johnson, David. 1985. Communication, Class, and Consciousness in *Late Imperial China*, in D. Johnson, A. J. Nathanm, E. S. Rawski, eds., "Popular Culture in Late Imperial China". University of California Press. pp. 34-74.

Kristeva, Julia. 1969. *Sèméiôtikè – Recherches pour une sémanalyse*. Paris: Seuil.

Lévi-Strauss, Claude. 1997. *Anthropologie Structurale Deux*. Paris: Plon.

Moi, Toril ed. 1986, *The Kristeva Reader*. UK: Basil Blackwell Ltd.

Propp, Vladimir. 1968. *Morphology of the Folktale*. Austin: University of Texas Press.

Thompson, Stith. 1989. *Motif-index of Folk-Literature*. Bloomington & Indianapolis: Indiana University Press.

Valency, Gisèle. 1990. *Introduction aux Méthodes Critiques Pour l'Analyse Littéraire*. Paris: Bordas.

Van Gennep, Arnold. 1960. *The Rites of Passage*, Trans. Monika B. Vizedom and Gabrielle L. Caffee. Chicago: The University of Chicago Press.

四、劇本、手抄本、總綱

不著傳人。1958。《小尉遲將鬥將將鞭認父雜劇》。《脈望館鈔校本古今雜劇》第57 冊，見《古本戲曲叢刊》第 4 集第 8 函。上海：商務印書館。

——。1994。《小尉遲將鬥將認父歸朝雜劇》。《元曲選校注》第 2 冊。石家莊：河北教育出版社。

——。1991。《虹霓關》全串貫。《清蒙古車王府藏曲本》第 15 函第 2 冊。北京：北京古籍出版社。

——。1991。《太平橋》全串貫。《清蒙古車王府藏曲本》第 19 函 第 1 冊。北京：北京古籍出版社。

——。1991。《龍虎鬥》全串貫。《清蒙古車王府藏曲本》第 31 函第 4 冊。北京：北京古籍出版社。

——。1991。《下河東》全串貫。《清蒙古車王府藏曲本》第 21 函第 1 冊。北京：北京古籍出版社。

——。1991。《下河東》總講。《清蒙古車王府藏曲本》第 21 函第 1 冊。北京：北京古籍出版社。

——。1991。《忠孝全》總講（一）、（二）。《清蒙古車王府藏曲本》第 39 函第 2、3 冊。北京：北京古籍出版社。

——。1991。《販馬記》總講。《清蒙古車王府藏曲本》。北京：北京古籍出版社，第 42 函第 6 冊。

——。1991。《奇雙會》總講。《清蒙古車王府藏曲本》第 39 函第 1 冊。北京：北京古籍出版社。

——。1991。《打登州》全串貫。《清蒙古車王府藏曲本》第 14 函第 2 冊。北京：北京古籍出版社。

——。1991。《白良關》全串貫。《清蒙古車王府藏曲本》第 14 函第 3 卷。北京：北京古籍出版社。

——。1963。〈鬧沙河〉。《廣西戲曲傳統劇目彙編》第 59 集。廣西僮族自治區文化局戲曲研究室。頁 129-144。

——。1991。《雙沙河》全串貫。《清蒙古車王府藏曲本》第 31 函第 6 本。北京：北京古籍出版社。

中央研究院歷史語言研究所俗文學叢刊編輯小組編。2002。〈《白良關》三本全串貫（百本張抄本）〉。《俗文學叢刊》第 302 冊。臺北：新文豐出版公司。頁 499-543。

——。2002。〈白良關總講（敦厚堂志）〉。《俗文學叢刊》第 302 冊。臺北：新文豐出版公司。頁 463-498。

——。2002。〈校正父子會京調全本〉。《俗文學叢刊》第 302 冊。臺北：新文豐出版公司。頁 459-462。

——。2002。〈《越戲大觀》丑集〈打登州〉全本〉。《俗文學叢刊》第 123 冊。臺北：新文豐出版公司。頁 61-93。

——。2002。〈新編紹興戲打登州存二集〉。《俗文學叢刊》122 冊。臺北：新文豐出版公司。頁 41-68。

——。2003。〈夜打登州〉（卷首題：〈秦瓊夜打登州〉）。《俗文學叢刊》第 278 冊。臺北：新文豐出版公司。頁 443-460。

——。2003。〈夜打登州〉。《俗文學叢刊》第 283 冊。臺北：新文豐出版公司。頁 158-159。

——。2003。〈秦瓊觀陣〉。《俗文學叢刊》第 282 冊。臺北：新文豐出版公司。頁 489-492。

——。2003。〈新抄秦瓊觀陣〉。《俗文學叢刊》第 283 冊。臺北：新文豐出版公司。頁 460-462。

——。2003。〈新刻秦瓊發配〉。《俗文學叢刊》第 283 冊。臺北：新文豐出版公司。頁 545-546。

中國戲曲研究院編輯。1955。〈打登州〉。《京劇叢刊》第 27 期。上海：新文藝
　　出版社。頁 75-129。

北京市戲曲編導委員會編輯。1957。〈打登州〉。《京劇彙編》第 6 期。北京：北
　　京出版社。頁 81-107。

故宮博物院編。2001。〈《白良關》總本〉。《故宮珍本叢刊冊清代南府與昇平署
　　劇本與檔案：亂彈單齣戲》第 676 冊。海口：海南出版社。

──。2001。《雙沙河》總本。《故宮珍本叢刊：清代南府與昇平署劇本與檔案
　　類》第 676 冊。海口：海南出版社。

唐英著。周育德校點。1987。〈梁上眼〉。《古柏堂戲曲集》。上海：上海古籍出
　　版社。頁 517-614。

徐宏圖校注，溫州市藝術研究所編。2016。《溫州傳統戲曲劇目集成・甌劇（第
　　一輯）》。上海：上海古籍出版社。

梨春園吳鵬峯編。（編輯時間不詳）。《北管音樂拾遺》（共 12 冊）。藏於國立臺
　　北藝術大學圖書館。

基隆市慈雲寺管理委員會編印，游西津提供。1996。《北管曲譜》（共 12 冊）。
　　基隆：基隆市慈雲寺管理委員會。

紹興縣紹劇蒐集小組編。1962。《雌雄鞭》，《浙江戲曲傳統劇目彙編　紹劇
　　（七）》。中國戲劇家協會浙江分會。頁 359-418。

彭繡靜編。2018。《三妖鬥寶》。未出版。

鈍根、王大錯等編著。1980（1925）。《戲考》。臺北：里仁書局。

楊文奎。1999。《翠紅鄉兒女兩團圓雜劇》。收錄於（明）臧晉叔編《元曲選》
　　（上）。臺北：正文書局。頁 454-473。

葉美景編。（編輯時間可能是 1946 年）。《打訂洲》。

──。戰後謄寫，日期不詳。《金殿配》。

──。戰後謄寫，日期不詳。《雙貴圖（藍芳草）》。

──。戰後謄寫，日期不詳。《藥茶記》。

──。戰後謄寫，日期不詳。《烏四門》。

彰化芬園蟠桃園編。日治時期謄寫約在 1923 年以後。《鬧西河》手抄本

廣西僮族自治區文化局戲曲研究室編印。1963。《鬧沙河》。收於《廣西戲曲傳
　　統劇目彙編》第 59 集。頁 129-144。

漢陽北管劇團編。2011。《鐵板記》。

羅東福蘭社編。1965。《探五陽・王英下山》。

──。1967。《破五關・紅霓關》。

——。1967。《奇雙配》。

——。1967。《太平橋》。

——。1967。《打登州》。

——。1967。《忠孝全》。

——。1968。〈打春桃〉。

——。1968。《出京都》（上、下本）。

五、訪談

王秋明。宜蘭總蘭社子弟。2005 年 5 月 7 日。宜蘭西門總蘭社訪。

王慶芳。資深亂彈戲演員、榮興客家採茶劇團教師。2012 年 12 月 10 日。苗栗後龍王慶芳宅，蔡晏榕代訪。

吳代真。慶美園亂彈劇團演員。2019 年 9 月 26 日。國立臺北藝術大學傳統音樂學系訪。

李三江。亂彈戲演員、羅東福蘭社戲先生。1995 年 5 月 3 日。羅東福蘭社館訪。

李阿質。漢陽北管劇團演員、教師。2010 年 6 月 6 日。大稻埕戲苑後臺訪。

——。2012 年 7 月 13 日。羅東李阿質宅訪。

——。2014 年 4 月 3 日。羅東李阿質宅訪。

林松輝。亂彈戲演員。1994 年 12 月 3 日。員山林松輝宅訪。

林增華。歌仔戲、北管戲演員。2012 年 7 月 13 日。羅東李阿質宅訪。

邱火榮。文化部指定「北管音樂」保存人、北管樂師。2014 年 9 月 25 日。臺北大稻埕戲苑訪。

莊進才、李阿質。漢陽北管劇團班主、演員。2009 年 7 月 15 日。羅東莊進才宅。

——。2012 年 8 月 8 日。羅東莊進才宅訪。

——。2012 年 8 月 17 日。羅東莊進才宅訪。

莊進才。國家文藝獎得主，時任漢陽北管劇團班主。2012 年 5 月 10 日。國立臺北藝術大學傳統音樂學系訪。

——。2014 年 4 月 2 日。羅東莊進才宅訪。

陳施西。國立臺北藝術大學傳統音樂學系畢業生。2019 年 8 月 16 日。竹圍沐月咖啡訪。

彭繡靜。資深北管演員、教師。2011 年 4 月 30 日。國立臺北藝術大學舞蹈廳後臺訪。

——。2012 年 4 月 8 日。苗栗往新竹的自強號上訪。

——。2019 年 8 月 11 日。新竹都城隍廟，楊巽彰代訪。

游丙丁。資深北管演員。1991 年 12 月 1 日。宜蘭游宅訪。

游振池。羅東福蘭社子弟。1992 年 9 月 28 日。宜蘭文化中心訪。

劉玉鶯。資深北管演員。2012 年 5 月 22 日。國立臺灣戲曲學院訪。

潘玉嬌。文化部指定「亂彈戲」保存人、資深北管演員。2009 年 6 月 19 日。臺中市潘玉嬌宅訪。

——。2019 年 11 月 2 日，淡水南北軒訪。

六、報紙資料

〈乩童を返せと支廳に示威行動〉。《臺灣日日新報》。1920 年 6 月 3 日。第 7 版。

〈乩童煽惑愚民〉。《臺灣日日新報》。1920 年 5 月 27 日。第 6 版。

〈東石捕乩童殃及藥舖〉。《臺灣日日新報》。1936 年 7 月 21 日。第 8 版。

〈香客假乩童在北港朝天宮亂跳馬腳既露險些遭打〉。《臺灣日日新報》。1927 年 11 月 18 日。第 4 版夕刊。

〈殺其爪牙〉。《漢文臺灣日日新報》。1898 年 12 月 29 日。第 4 版。

〈湖海琅國——彰化通信／醫生支會〉。《漢文臺灣日日新報》。1908 年 9 月 5 日。第 6 版。

〈詠霓園南行〉。《漢文臺灣日日新報》。1905 年 7 月 7 日。第 5 版。

〈雜報：聚樂戲齣〉。《漢文臺灣日日新報》。1910 年 8 月 14 日。日刊第 7 版。

〈雜報——宜蘭保甲大會〉。《漢文臺灣日日新報》。1909 年 10 月 22 日。第 5 版。

七、網路資源、數位資料

（一）劇本

〈白良關〉。1912。收於《「繪圖京都三慶班京調腳本十集民國元年石印本」乙集》，見於東京大學東洋文化研究所所藏漢籍善本全文資料庫。http://shanben.ioc.u-tokyo.ac.jp/。徵引時間：2013 年 5 月 12 日。

《惡虎村　白良關》。（無出版年）。北京致文堂發行。見於東京大學東洋文化研究所所藏漢籍善本全文資料庫。http://shanben.ioc.u-tokyo.ac.jp/。徵引時間：2013 年 5 月 12 日。

《惡虎村　白良關》。（無出版年）。楊梅竹斜街中華印刷局印（印刷）。見於東京大學東洋文化研究所所藏漢籍善本全文資料庫。http://shanben.ioc.u-tokyo.ac.jp/。徵引時間：2013 年 5 月 12 日。

佚名。《雙貴圖寶卷》。1926。上海：惜陰書局。http://ishare.iask.sina.com.cn/

f/18590933.html。徵引時間：2014 年 2 月 15 日。

葉美景抄本案件編號 A4-2，臺中縣潭子鄉瓦窯餘樂軒。《鬧沙（西）河》。引
　　自「南北管音樂主題知識網」。https://nanguanbeiguan.ncfta.gov.tw/zh-tw/
　　digital。徵引時間：2019 年 8 月 20 日。

秦腔《藥茶計》全本唱詞。（無出版年）。引自「十品戲曲網」。www.xqshipin.
　　com/htmln/n/n517.htm。徵引時間：2014 年 2 月 20 日。

漢劇《馮太爺》。（出版年不詳）。http://eresources.nlb.gov.sg/printheritage/
　　detail/7ec2b498-ff51-4a26-a74e-ea698c621e1f.aspx。徵引時間：2014 年 3 月
　　3 日。

（二）其他

〈上海紅十字會簡介〉。http://www.redcross-sha.org/view.aspx?id=647&cid=1&sid=1。
　　徵引時間：2009 年 8 月 3 日。

中央研究院臺灣史研究所「臺灣日記知識庫」。http://taco.ith.sinica.edu.tw/tdk/
　　index.php?titl。

中央研究院臺灣史研究所「臺灣文獻叢刊資料庫」。http://dbo.sinica.edu.tw/
　　~tdbproj/handy1/index.html。

《中國大百科全書》。2002。《戲曲・曲藝》卷光碟，臺北：遠流出版公司。

「文化部關於制止『禁戲』的通知」，參見法規圖書館。http://www.law-lib.com/
　　law/law_view.asp?id=44218。徵引時間：2019 年 8 月 28 日。

內政部民政局網站。http://www.moi.gov.tw/dca/region1.htm，http://www.moi.gov.
　　tw/dca/region2.htm。徵引時間：2013 年 2 月 3 日。

「民主化下的行政院」。https://atc.archives.gov.tw/govreform/guide_02-13.html。徵
　　引時間：2019 年 8 月 1 日。

「全國法規資料庫」。https://law.moj.gov.tw/LawClass/LawHistory.aspx?pcode=
　　D0050074。徵引時間：2019 年 8 月 10 日。

江西省非物質文化遺產數字博物館。http://www.jxfysjk.com/show.asp?id=59。徵
　　引時間：2019 年 8 月 27 日。

辻聽花。《中國劇（四版）》（北京順天時報社，1919）。中國都市藝能研究會。
　　http://wagang.econ.hc.keio.ac.jp/~chengyan/。徵引時間：2013 年 5 月 17 日。

周明泰。1932。《道咸以來梨園繫年小錄》。中國都市藝能研究會。http://wagang.
　　econ.hc.keio.ac.jp/~chengyan/。徵引時間：2013 年 5 月 17 日。

《客家音樂戲劇人才資料庫》。http://musicdrama.hakka.gov.tw/Top/ ViewDetail.

aspx?TID=76。徵引時間：2012 年 12 月 11 日。

胡小偉。〔無出版年〕。〈《說唐演義全傳》〉。《中國大百科全書智慧藏》。http: //
　　www.wordpedia.com。徵引時間：2018 年 5 月 31 日。

神童詩。〔無出版年〕。《詩詞金庸》。http://jinyong.ylib.com.tw/works/v1.0/works/
　　poem-151.htm。徵引時間：2010 年 9 月 28 日。

施穎彬。2012。〈黑四門〉。《臺灣大百科》。http://taiwanpedia.culture.tw/web/
　　content?ID=12311。徵引時間：2012 年 6 月 30 日。

國立臺灣歷史博物館。「臺灣女人」。https://women.nmth.gov.tw/information_48_
　　39680.html。徵引時間：2019 年 9 月 10 日。

國家文化資料庫。http://nrch.moc.gov.tw/ccahome。

國家文化資產網。梨春園曲館。https://nchdb.boch.gov.tw/assets/overview/
　　historicalBuilding/20060926000002。徵引時間：2019 年 7 月 10 日。

「揭陽侶雲寺─揭陽─廣東寺院」。http://www.fjdh.cn/ffzt/fjhy/ahsy2013/08/
　　150831281003.html。徵引時間：2014 年 3 月 29 日。

《教育部閩南語常用詞辭典》。http://twblg.dict.edu.tw/holodict_new/index.html。

蔡振家。1996。1 月 29 日訪問王金鳳、4 月 2 日訪問林阿春的記錄。《蔡振家臺
　　灣亂彈戲田野日誌》。http://xiqu.tripod.com/fw.htm。徵引時間：2014 年 2 月
　　15 日。

《聯合知識庫》。http://www.udndata.com/。徵引時間 2013 年 2 月 3 日。

「噪音管制法」。http://ivy5.epa.gov.tw/epalaw/search/LordiDispFull.aspx?ltype=05&lname=
　　0010。徵引時間 2014 年 3 月 2 日。

羅東鎮福蘭社演出節目單，參見「南北管音樂主題知識網」。https://nanguanbeiguan.
　　ncfta.gov.tw/zh-tw/digital/27366。徵引時間：2019 年 8 月 20 日。

「臺灣省五十年來統計提要」。1946。http://twstudy.iis.sinica.edu.tw/twstatistic50/
　　Pop.htm。徵引時間：2019 年 8 月 10 日。

Stolz, Claire. "Fabula・la recherche en littérature". http://www.fabula.org/atelier.
　　php?Polyphonie_et_intertextualit%26eacute%3B。徵引時間：2019 年 9 月 9
　　日。

八、影片

中國京劇音配像精粹《白良關》。https://www.youtube.com/watch?v=E28tfPtI3ww。
　　徵引時間：2019 年 7 月 28 日。

國立傳統藝術中心提供。〈新美園亂彈戲經典劇目選粹：鬧西河〉民間藝術保存

傳習計畫（1998-1999）。

《亂彈風華：漢陽北管劇團》（DVD）。2011。臺中：文建會文化資產總管理處籌
　　備處。

〈臺灣北管見證者：葉美景〉。《臺灣生命記憶》第 13 集（VCD）。2005。臺北：
　　公共電視文化事業基金會。

「羅東福蘭社北管子弟戲〈鬧西河〉排練 -1（1991 年 10 月 10 日）」。https://www.
　　youtube.com/watch?v=_7m8SNuBiBs。徵引時間：2019 年 9 月 10 日。

國家圖書館出版品預行編目(CIP)資料

移地花競艷：臺灣亂彈戲的敘事結構與地方特色 / 簡秀珍作.
-- 初版 .-- 臺北市：臺北藝術大學 , 遠流 , 2020.09
　　面；　公分
　ISBN　978-986-98264-8-8（平裝）

1. 傳統戲劇　2. 花部　3. 臺灣

983.32　　　　　　　　　　　　　　　　　109004782

移地花競艷──臺灣亂彈戲的敘事結構與地方特色

作　　　者　簡秀珍
責任編輯　汪瑜菁
文字校對　劉育寧
美術設計　高名辰

出 版 者　國立臺北藝術大學
發 行 人　陳愷璜
地　　址　臺北市北投區學園路1號
電　　話　(02)28961000分機1233（教務處出版中心）
網　　址　https://w3.tnua.edu.tw

共同出版　遠流出版事業股份有限公司
地　　址　臺北市南昌路二段81號6樓
電　　話　(02)23926899　傳真／(02)23926658
劃撥帳號　0189456-1
網　　址　http://www.ylib.com

2020年9月初版一刷
定　　價　新台幣480元
ISBN　978-986-98264-8-8（平裝）
GPN　1010900545